U0023675

領隊實務

（第五版）

The Practice of Tour Manager

黃榮鵬◎著

序

序

緣　起

　　本書初版、二版自從1998年發行至今，台灣地區觀光相關科系如雨後春筍般成立，陸續也有相關領隊與導遊實務中文書目出版。筆者在國立中山大學企業管理研究所博士班就學過程中，實在無暇提筆更新本書之不足，深表歉意。2003年4月順利破中山大學管理學院紀錄，以二年八個月最短時間取得管理學博士學位，使得自己有再度提筆的驅力。雖在主、客觀因素下，要完成一本令自己滿意的書實屬不易，更何況要令旅遊從業前輩滿意、旅遊學術先進認同，更非易事。但還是當仁不讓，當然本書一定還有所闕漏之處，懇請建言與指正。

　　這十年多來，領隊工作條件與外在經濟環境日益艱困，不論是台灣921大地震、美國911事件、SARS病毒侵入及台灣地區經濟的衰退，都深深影響旅行業者生存，當然領隊從業人員也身受其苦。回顧過去，同樣也是於1998年本書初版之時，台灣地區一批優秀的專業領隊紛紛提起行囊，也趕搭「西進」的列車，遠赴大陸或歐洲充當帶領大陸人士的領隊。姑且不論其合法性，這批前輩或同梯的過去同事、朋友與同學，有的衣錦還鄉，有的光耀對岸，有的仍身在海外，也有的黯然離開此行業。

　　不論是對岸大陸、海外的代理旅行社或國內旅行業者與學術單位，都可見本書的蹤跡於訓練教材之中。不論產、官、學三方面，大家一致的共識，依然不變的是對於「領隊」的訓練是攸關旅遊團體成敗的重要關鍵因素。由於筆者目前仍於國立高雄餐旅大學旅遊管理研究所任教，且2004年「領隊」與「導遊」考試已成為「國家考試」，報考資格也放寬至「高中職以上或同等學歷」。因此，技專院校在校生也可以報考，更加體會出

i

「領隊實務」一書的重要性；也愈加催促自己及早更新資料。儘管深感惶恐，學得愈多、帶得愈多團，愈深感自己學問之不足。但與其一直等待前人、前輩出書以供盛享，不如自己踏出一步。

期　望

　　身為旅遊教育之工作者，不敢自稱是學者，惟希望藉由本書能幫助讀者經由透明化的過程，習得有系統、有組織領隊工作實務的原則與理論基礎。再者，期望透過資訊的透明化減少旅遊市場不確定性（uncertainty）與資訊不對稱（asymmetric information）的現象，消除因資訊不對稱所導致消費者的逆選擇（adverse selection），而從事領隊工作人員成為機會行為主義者（opportunistic behavior）。最後在旅遊交易的過程中（transaction process），不論是消費者、領隊、旅行業者三方在彼此訊息取得成本（information research cost）與交易成本（transaction cost）為最低，各盡其能、各取所需。即消費者達到最佳的旅遊滿意程度、領隊獲得其應得的勞務所得、旅遊業者賺取合理利潤等三贏的局面。

　　在另一方面，期望能使尚未取得執照者早日考取執照，名正言順帶團出國；已取得執照又不敢帶團者，勇敢跨出辦公室邁向世界七大奇景；已有帶團經驗自認是資深領隊者，能彼此切磋互求精進。總之，從事旅遊事業多年，如果有人問我賺到多少錢？我的回答是：「開闊自己的胸襟，拓展自己的視野。」物質的金錢反而是其次。

特　色

　　為達到以上的預期目標，本書在撰寫與排版上以下列三構面呈現：

1. 首先介紹我國「旅行業之定義」、「旅行業之特性」、「旅行業在觀光事業中之地位」與「旅行業經營現況」，俾使領隊在此產業中有正確及明確的瞭解。

2. 再從「領隊概述」、「應具備的條件」、「服務的內涵」與「生涯

規劃」，樹立領隊正確的工作態度與觀念。

3.最後從旅遊消費者心理層面切入，結合實務面「領隊的工作流程」、「領隊的操作技巧」與「緊急事件的處理」，務使領隊工作者身具專業水準。

為因應目前許多考生需求，每章加入「模擬試題」。另一方面，從「考選部」與「中華民國觀光領隊協會」資料顯示，通過領隊考試者，愈來愈多的比例為「非旅行業從業人員」與「觀光科系畢業者」，取得執照後並不代表就具備帶團能力與技巧，本版特加入「個案討論」，以增加實務經驗及磨練帶團技巧。

感　謝

本書的完成有賴諸多師友協助，在未寫書之前對於他人之大作偶爾可抒發己見，但自己在撰寫的過程才知其艱辛。更重要從付梓那一刻起，不僅喪失評論之機會，更淪為旅遊業前輩與旅遊學術界先進無情嚴厲之考驗。若以純經濟利益的考量，撰寫的工作比起帶團收入的相對比較利益之下，更是令我提不起勁，本書之完成是遙遙無期。

在此要衷心感謝引我入此行的旅遊前輩，中華民國旅行業經理人協會理事長陳嘉隆、雄獅旅行社董事長王文傑與凌瓏；帶我沐浴在學術殿堂的恩師唐學斌、吳武忠、李瑞金、盧淵源、郭崑謨、李銘輝教授與中山大學管理學院院長蔡憲唐教授；以及完成此書最大的無形推動力量容校長繼業。旅遊管理研究所研究生陳佳姎的協助校稿及打字；尤其再次感謝時時給予我成長機會與鼓勵的國立高雄餐旅大學校長容繼業。

<div align="right">

國立高雄餐旅大學旅遊管理研究所教授

兼觀光學院院長／所長

黃榮鵬

2012年4月

</div>

目　錄

第一章

導　論

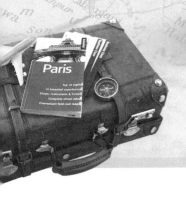

　　領隊（tour leader）在旅行業中的角色是屬旅遊品質執行者、監督者及管理者等關鍵地位，更是旅遊品質最後的保障者；從另一方面而言，領隊是具有「演說家」、「教育家」、「旅遊家」、「藝術家」與「生意人」的某些特性。因此，本章首先介紹我國「旅行業之定義」、「旅行業之特性」與「旅行業在觀光事業中之定位」，俾使讀者對於「領隊」在觀光產業中的角色與定位有深刻的瞭解與認識，以建立正確的工作態度與職業道德，之後才能對領隊服務工作的開展更順利。

第一節　旅行業之定義

　　關於旅行業的定義，依據《發展觀光條例》第二條第十項之規定：「旅行業：指經中央主管機關核准，為旅客設計安排旅程、食宿、領隊人員、導遊人員、代購代售交通客票、代辦出國簽證手續等有關服務而收取報酬之營利事業。」

　　再者有關旅行業之業務，依據《發展觀光條例》第二十七條規定：「旅行業業務範圍如下：一、接受委託代售海、陸、空運輸事業之客票或代旅客購買客票。二、接受旅客委託代辦出、入國境及簽證手續。三、招攬或接待觀光旅客，並安排旅遊、食宿及交通。四、設計旅程、安排導遊人員或領隊人員。五、提供旅遊諮詢服務。六、其他經中央主管機關核定與國內外觀光旅客旅遊有關之事項。前項業務範圍，中央主管機關得按其性質，區分為綜合、甲種、乙種旅行業核定之。非旅行業者不得經營旅行業業務。但代售日常生活所需國內海、陸、空運輸事業之客票，不在此限。」

　　由以上看來，《發展觀光條例》對旅行業所下的定義係採廣義解釋，事實上台灣旅行業家數至西元2012年4月為止，包括分公司已達3,061家（如表1-1）。但實質上，從事為旅客代辦出國及簽證手續，並且安排觀光旅客旅遊、食宿及提供有關服務，也就是能夠提供全方位服務的旅行業乃是經營上的主流；其中只專注經營簽證代辦中心、訂房中心、票務中心的旅行社，在廣義上解釋雖屬旅行社，但面對多元化社會的同時，對旅

表1-1　台灣地區旅行業家數統計表

	綜合		甲種		乙種		合計	
	總公司	分公司	總公司	分公司	總公司	分公司	總公司	分公司
台北市	75	46	1,026	56	13	0	1,114	102
新北市	1	31	54	8	10	2	65	41
桃園縣	0	35	117	25	16	0	133	60
基隆市	0	2	3	1	2	1	5	4
新竹市	0	20	37	11	5	0	42	31
新竹縣	0	6	17	7	0	0	17	13
苗栗縣	0	6	28	9	2	0	30	15
花蓮縣	0	6	13	7	5	0	18	13
宜蘭縣	0	6	18	4	9	1	27	11
台中市	2	62	221	70	15	2	238	134
彰化縣	0	12	47	8	3	1	50	21
南投縣	0	3	19	7	2	0	21	10
嘉義市	0	15	32	11	5	1	37	27
嘉義縣	0	1	6	1	5	0	11	2
雲林縣	0	4	18	2	3	1	21	7
台南市	2	32	116	32	7	0	125	64
澎湖縣	0	0	25	7	34	0	59	7
高雄市	18	55	236	62	17	1	271	118
屏東縣	0	6	14	6	3	0	17	12
金門縣	0	1	17	14	0	0	17	15
連江縣	0	0	3	3	1	0	4	3
台東縣	0	2	5	4	18	0	23	6
總　計	98	351	2,072	355	175	10	2,345	716

資料來源：交通部觀光局，2012年4月。

行業的定義應採取較狹義的解釋，以下學者也採取類似的定義。

　　詹文·海瑟（Harssel, 1986）認為是從事代表或表示為旅遊產業的所有介面提供旅遊服務，按件獲取佣金的行業。

　　李貽鴻（1986）認為是觀光事業中的重要一環，是觀光供應者與觀

3

光消費者旅遊諮詢、遊程設計、交通、住宿、參觀活動安排及其他相關服務。

莫特華（Metelka, 1990）將旅行業定義為：個人、運輸、旅館住宿、餐食、交通、觀光和所有與旅行有關之要素，給大眾提供服務之行業。

唐學斌（1991）認為旅行社的業務主要是在組織遊覽團與提供各種觀光服務，其主要的功能與旅遊業務，綜合如下列數點：

1. 為想要旅行的顧客提供有關目的地、旅行方式、行程表、價格、所需入出境簽證、貨幣規定等資料。
2. 向顧客建議各種觀光目的地及行程。
3. 提供顧客車船機票、行李搬運等各項服務。
4. 替顧客辦理旅行平安保險、行李保險。
5. 提供顧客旅館及其他住宿設施資料。
6. 為顧客預訂客房。
7. 安排接送旅客所需之交通工具，以及在目的地之特別交通工具。
8. 辦理入出境簽證及出售旅行支票等服務。

容繼業（1992）為旅行業的定義：

1. 旅行業係介於旅行大眾與旅行有關行業之間的中間商，即外國所稱之旅行代理商（travel agent）。
2. 旅行業係一種為旅行大眾提供有關旅遊專業服務便利，而收取報酬的一種服務事業。
3. 旅行業據其從事業務之內容，在法律上可區分為代理媒介、中間人、利用等行為。
4. 旅行業是依照有關管理法規之規定下申請設立，並經主管機關核准註冊有案之事業。

綜合以上多位學者及專業機構的定義，所謂「旅行業」應為：

1. 介於旅行大眾與旅遊相關上游供應商之間的角色，應包含外國所稱

之旅行代理商、蠆售旅行業（tour wholesaler）、零售旅行業（tour retailer）的所有業務功能。

2.不僅能提供所有相關旅遊產業的介面服務，並且能積極從事旅行商品的開發及創新品牌，試圖擴大旅遊市場之業務。

 ## 第二節　旅行業之特性

　　旅行業在觀光事業中係為「中間商」的角色，一般旅行業的主要任務有行程的安排、預約交通工具、飯店、代訂機票、船票、火車票、出國手續、協助出入境手續及旅遊保險等。

　　此外，旅行業是一種為旅行大眾提供有關旅遊方面之服務與便利的行業，其主要業務為憑其所具有旅遊方面之專業知識、經驗及所蒐集之旅遊資訊，為一般大眾提供旅遊方面的協助與服務。因此，旅行業之特性融合中間商（agent）及服務業的特性。總之，旅行業是一個服務性企業，所提供的服務，有其經濟、文化的雙重特點，是一個綜合性服務業。

　　交通部秘書室（1981）共計列出旅行業之特性有如下數項：

1.旅行業的商品乃是勞務的提供，淡季（off season）與旺季（on season）人員之調配彈性甚少。

2.旅行業銷售的是「無形產品」無法事先看貨嘗試。

3.塑造「產品」的良好印象（image）是服務業之要件；推廣（promotion）與人員銷售（personal selling）更形重要。

4.旅行業之交易行為的達成主要乃建立在「信用」上；人際關係（human relation）乃爭取客源的一大法寶。

5.旅行業乃以「人」為中心的事業，人不僅是其服務的對象，也是其事業的「資產」。

6.無需龐大的資本，競爭激烈。

在學者研究方面計有兩位較具代表性。陳文河（1987）認為旅行業

的特性有：

1. 專業性：為提供一整套的專業知識與技能之服務，而此一專業性之營運，亦為旅行業之立足點。
2. 季節性：影響觀光供需甚鉅的特性之一即為季節性，也就是淡、旺季之分。
3. 整體性：旅行事業本是一種關係最為複雜的綜合事業，經由旅行業的運作，觀光事業之重要性方得以顯現出來。
4. 動態性：觀光目的地政治不穩定、社會動亂或經濟環境的變化，均會影響旅客對觀光旅遊的需求，也影響旅客對旅行社之需求。
5. 擴展性：雖然近年來世界發生動亂情勢，但觀光需求仍繼續成長，旅行業也跟隨著擴展自己的未來規劃工作。
6. 合作性：業者為了降低成本或避免因人數不足而與旅客終止旅行契約，造成旅客對公司產生不良印象，有時就必須聯合數家旅行社的旅客共同組團出國。因此，業者共同合作以創造利潤乃旅行社的特性之一。
7. 服務性：旅行業乃服務業之一種，故服務業的許多特性亦當為旅行業所共同具備：(1)無形性（intangibility）；(2)不可分割性（inseparability）；(3)易變動性（heterogeneity）；(4)不可儲藏性（perishability）。

容繼業（1992）則認為旅行業之特質計有下列六點：

1. 旅行業之商品乃是勞務之提供。
2. 旅行業之商品是無形的，既沒有樣品，也無法事先看貨或嘗試。
3. 旅行業之商品，所提供之勞務，必須在特定期間或地點使用，無需廠房、陳列室等大型設備，只需固定之營業處所和通訊文書設備即可開張，無需龐大之資金作為營運資本。「買空賣空」市場介入容易，無法獨占（monopoly）或寡占（oligopoly）市場，劇烈的競爭即隨之而起。

4.旅行業所提供之服務既然無法讓顧客事先看貨，也不可能於使用不滿意後退換，其交易行為之形成，主要乃建立在「信用」之上。

5.旅行業既為一種服務業，而服務來自人們，服務之品質乃繫於提供者之素質與熱忱。因此，員工之良窳乃成為服務業成敗之關鍵所在。

6.旅行業之商品沒有特定不變之模式與規格，更無法申請「專利」，很容易被「模仿」，也無法防止被「仿造」。

除了以上的特性外，「旅行業」之具體特性尚應包括：

1.不穩定性（instability）：由於旅行業是中間商的角色，其所提供的旅行商品並非自己能夠生產，而是必須透過相關產業的聯絡、組合與包裝。無論是產品的內容、品質或價格，都非自己所能完全掌握，故穩定性不夠。

2.不可分割性（inseparability）：旅行業所提供的旅行商品是某一時段之使用權而非擁有權，例如：機位、飯店、遊憩設施、娛樂節目等。因此，旅行業也與其他相關觀光事業一樣具有產品的不可分割性，故營運的風險也相對加大。

3.供需不一致（inconsistency of supply & demand）：旅行業所提供的旅行商品是由航空機位、飯店、遊樂區等所構成的綜合體。這些綜合的旅行商品都無法在短期間可以增加供給，而旅遊消費者的季節性需求變化太大，導致旅行商品的供需不一致，更重要的因素是旅行商品是無形的產品，無法像製造業大量生產，因季節因素而導致供需失調，隨之而起的是價格混亂與品質失控。

4.服務性（hospitality）：旅行業因本身不具有原料生產功能，而是介於旅行商品的提供者與消費者之間的代理人（representative）或中間人。旅行業經營的成功與否，完全取決於人的服務。

總之，旅行業的特性正可以說明領隊工作的特性，身為領隊工作者除熟悉以上旅行業之特性外，更應調整自己的工作心態並培養相關之專業

技能，才能勝任此行業特性。

第三節　旅行業在觀光事業中之定位

　　唐學斌（1991）認為旅行社是顧客與觀光業者之間的橋梁，在觀光業中居於重要的地位。尤其是在已開發國家中，旅行社乃是一種重要的經濟工具，在美國、英國、法國及德國等主要觀光旅客產生國家中，旅行社尤居特別重要的地位。再根據美洲旅遊協會（American Society of Travel Agent）所下之定義：「旅行業就是個人或公司接受一家或一家以上的本人委託，從事旅行銷售，提供旅行相關的服務。」從此定義可以看出旅行業是一種有關旅行事務的代理商，根據消費者需求，代表消費者和一般有關旅行商品的提供者訂立、變更或取消契約，這些旅行的商品組合包括：航空公司、輪船公司、鐵路公司、旅館、遊樂區、渡假俱樂部等。所以，旅行業是在觀光活動的媒體中，最具媒介中的媒介。要探討如何成為一位稱職的「領隊」，得先瞭解旅行業在整個觀光事業中的定位，以及其所受到觀光事業中相關企業之影響；之後再探討「領隊」在公司內部組織及外在關聯性產業、團員三者之間的互動關係。

　　大多數人認為「定位」（positioning）這個概念始於1972年。早在1969年起，歐來斯（Al Ries）和傑克（Jack Trout）就陸續發表一系列文章鼓吹所謂「定位策略」（positioning strategy），特別是於1972年在《廣告時代》（*Advertising Age*）上連載三期的弘文〈定位的時代〉，傳誦一時，已成為經典之作。定位始於產品——商品、服務、公司、機構至於個人，全都可以定位。所謂「定位」並不意味著「固定」於一種位置；基本上，這是一種主動且積極的改變，目的是希望能在消費者心目中除去原有「代理」之傳統角色定位，而在整體觀光事業中以新的角色與功能定位，以取得在消費者心目中占據有利的地位。

　　歐來斯和傑克於1985年對「定位」提出最原始的概念：「定位開始於一件產品、一項服務、一個企業、一個機構，甚或是一個人，也許是你

自己。」觀光事業為現代「無煙囪工業」，而旅行社在其中居「工程師」之地位，然而在**圖1-1**中發現其無法單獨完成其產品之製造和生產，它受到上游事業體如交通事業、住宿業、餐飲業、風景區資源和觀光管理單位（如觀光局）等影響。其次，它也受到其行業本身行銷之通路和相互競爭之牽制。再者，也受許多外在因素如經濟發展、政治狀況、社會變遷和文化發展等環境變遷所影響。

筆者在上節中已闡述旅行業的積極定義，如果可以將旅行業定位成**服務業**的話，相信必由生產或產品導向進展到銷售導向、消費者導向，最後更進展到社會行銷導向（societal marketing oriented）、綠色行銷及近期所倡導的生態觀光（eco-tourism）；也就是將旅行業者、旅遊消費者、社會這三方面做整體平衡的考量；而要達到平衡，今後旅行業的通路（distribution）必定多樣。因為，唯有直接接觸消費者，縮短與消費者的距離，才能真正符合旅遊市場未來的趨勢。

總之，旅行業所處的定位——「服務業」階段——「社會行銷」後，旅行業就不能僅從事機票買賣或是旅行商品服務而已，而是要把「定位」目標放在服務業上，只要是任何能滿足消費者有關的旅行業務都應有能力提供。以美國Carlson Wagonlit Travel 旅行社為例，即是採取連鎖經營方式，進而迅速發展成全美第二大旅行社，提供旅行支票及信用卡等多樣性的旅遊產品服務；日本交通公社採取連鎖加盟體系經營方式，除提供旅行業基本服務外，尚包括旅遊地區的開發、觀光旅遊設施的經營、旅遊圖書出版、旅行支票、信用卡及旅行券等多元服務型態。因此，回顧台灣旅行業的歷史發展，旅行業未來在觀光事業中定位在「服務業」，相信是必然的趨勢。

最後，旅行業在未來觀光事業發展過程中的定位，應從下面三種策略定位來詮釋，才符合現代旅遊新型態與變局。

一、種類定位（variety-based positioning）

選擇不同旅遊產品或服務方式與種類，而非選擇顧客的區隔。在此

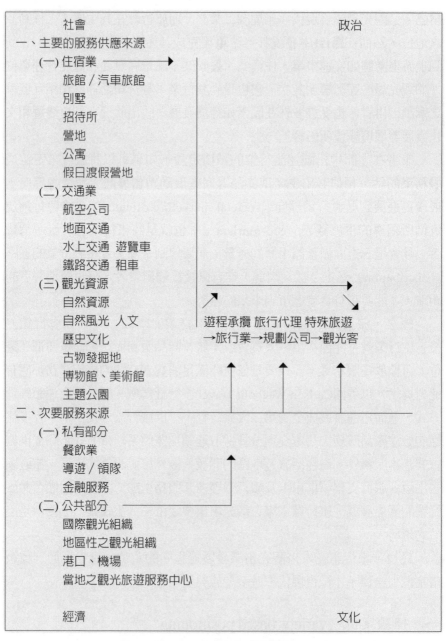

圖1-1 旅行業和其他相關事業關係圖

資料來源：容繼業，〈旅行業之定義與特質〉，《旅行業理論與實務》，1996年12
月，頁57。

定位下，旅行業者能以特殊觀光事業相關產品或服務重新組合與包裝，以符合經濟考量。以「易遊網」為例，專門提供的國內旅遊半自助、自助產品及國內線量販機票，比起一般綜合旅行社，易遊網的價值鏈提供快捷、簡便、相對便宜的旅行商品與服務。所以，吸引許多旅遊消費者寧願向它購買機票、套裝旅遊產品，而不向航空公司、觀光飯店直接訂位。然而此種類定位雖可以服務多種旅遊消費者，但通常只能滿足顧客一部分需求而已。

二、需求定位（needs-based positioning）

與傳統定位相近，選擇**某族群顧客**為主的方式，根據此族群需求而提供相對旅遊產品或服務以滿足這些需求。例如：皇家國際運通旅行社的顧客群，比起一般初次旅遊、價格低為主要考量的旅遊消費群更在意的是旅遊景點、旅遊內涵與旅遊品質。因此，在需求定位下，皇家國際運通旅行社的目標就是要滿足這些旅遊消費者單國、深度、更專業的當地導遊與領隊等所有旅遊品質需求，而不是只滿足一部分而已。

三、接觸管道定位（access-based positioning）

以**不同行銷通路**接觸不同區隔旅遊消費者，接觸方式可以根據消費者地理位置採取加盟連鎖的方式；也可以根據旅遊消費者特性與異業合作。以接觸管道來區隔的做法在旅行業較不普遍，以雄獅旅行社為例，選擇在加拿大溫哥華與多倫多、美國洛杉磯、澳洲雪梨、紐西蘭奧克蘭、香港、大陸福州與上海等地設立海外分公司。所經營不僅是作為國外代理商之角色而已，更擴大其海外分公司服務內容，從事大陸人士出國旅遊業務和海外當地華人旅遊業務，集中旅遊消費者與成團規模，降低人事成本與採購成本，掌控國外飯店、餐廳、購物中心、遊樂區、遊覽車等品質與價位的優勢。雄獅旅行社是以全球華人為市場，廣設全球化的接觸管道，不同於國內市場的擴充。它借助台灣旅遊市場的量與操作技巧、經驗，爭取大陸旅遊市場超額利潤，配合海外當地華人市場增加規模效益、降低成本，強化本身獨特的形象與定位。

　　總之，基於全球旅遊業持續發展，大陸經濟的快速成長與出國旅遊開放政策、外匯管制鬆綁等，大陸出境旅遊市場正快速發展；而相對於亞洲其他旅遊出口國，例如：南韓、泰國、馬來西亞、印尼、日本、台灣等，出國旅遊團數卻相對減少。國內旅行社在觀光事業中的定位優勢何在？若能採取下列三種方式：(1)「開創未來」；(2)「順應未來」；(3)「預留席位」，將是對國內旅行業者有利的定位策略。另一方面，經營型態上採「大不如小，小不如深」的原則，根據不同策略性定位，相互搭配旅遊企業本身的優勢發揮綜效（synergy），在規模（scale）與重心（focus）之間取得平衡，乃是不景氣中的生存之道，更是面對全球化競爭下，發展出台灣旅行業者相對的競爭優勢。

旅行內容的變更

　　旅行中時常發生的就是旅行內容的變更，而使得所預定的成果無法達成。然而，旅行內容的變更卻有種種不確定的情況，例如：是主辦旅行或協辦旅行的目的為何，使得應負的責任歸屬也不同，這種變更引起糾紛的複雜化及深刻化，在其他產業裡實在少見。尤其像台灣人走馬看花似的旅行，萬一時間有差錯，引起的行程混亂對於旅行內容馬上會有嚴重的影響。所以，內容的變更要儘量避免。領隊帶團時，對於行程內容的變更，如未事先說明而變更目的地，將導致團員極大不滿，後續賠償問題更是難以處理。

一、事實經過

　　2011年2月18日到2011年2月27日，A旅行社舉辦一次歐洲美食旅行，然而出發前未說明原因就變更餐廳與酒窖目的地，引起了參加團員的不滿。這次旅行主要的目的地是到米其林的三星級餐廳與法國香檳區最著名酒窖Moet Chandon參觀，但後來卻改換到一點名氣都沒

有的一般餐廳和酒窖參觀，使得參加的團員都覺得受騙，乃要求回國時旅行社的負責人必須親自來機場致歉，同時補償每人5,000元新台幣，結果都得不到旅行社正面的回應。

參加團員指責的理由是：

1. 事前旅行社方面一定會知道改換參觀景點，然而卻沒有和團員聯絡，出發當日對於變更雖有所說明，但卻欺瞞說餐廳、酒窖水準與品質絕對超過Moet Chandon，其實卻不然。
2. 隨團領隊逃避責任，對於參加團員沒有提出滿意的說明和回答。
3. 歸國後，參加團員和旅行社雖有約定召開協調會，然而旅行社方面卻片面延期，而且團員所要求出席的人也沒有出席。
4. 旅行社方面的經過說明沒有強而有力的根據。
5. 本團的隨團領隊最初為A旅行社的「專任領隊」，由於金錢的問題，在旅行活動實施前已辭職，不過卻仍然負責這次的旅行計畫，並擔任隨團領隊。他本身對歐洲團操作相當瞭解，為何不向參加團員事先說明清楚，實令人費解。再者，對於旅行社而言，以一個離職的職員來當隨團領隊，實在沒有責任感。

二、案例分析

旅遊商品行程內容的變更，出發前必須得到參團團員的承諾。這個案例，根據旅行業相關法規的條款，旅行社方面犯了幾項錯誤：

1. 根據《旅行業管理規則》第三十六條第一項規定：「綜合旅行業、甲種旅行業經營旅客出國觀光團體旅遊業務，於團體成行前，應以書面向旅客作旅遊安全及其他必要之狀況說明或舉辦說明會。成行時每團均應派遣領隊全程隨團服務。」因此，本案例A旅行社所派遣之「領隊」已離職，其合法帶團身分當然令人質疑。
2. 根據《旅行業管理規則》第三十七條第五項規定：「除有不可抗力因素外，不得未經旅客請求而變更旅程。」以及《國外旅

遊定型化契約書範本》第三十一條：「旅遊途中因不可抗力或不可歸責於乙方之事由，致無法依預定之旅程、食宿或遊覽項目等履行時，為維護本契約旅遊團體之安全及利益，乙方得變更旅程、遊覽項目或更換食宿、旅程，如因此超過原定費用時，不得向甲方收取。但因變更致節省支出經費，應將節省部分退還甲方。甲方不同意前項變更旅程時得終止本契約，並請求乙方墊付費用將其送回原出發地。於到達後，立即附加年利率__%利息償還乙方。」因此，旅遊內容之變更，都須以「旅客同意」為大前提。儘管是不可抗力的事由，運輸工具的客滿或房間的客滿等而變更，都需要獲得旅客的同意才行，否則須將其送回原出發地。

3. 隨團領隊的誠意不夠，也為人所不滿。對於一個因金錢問題而離職的職員，無法預期他對公司的忠誠度，旅行社由於該領隊有能力籌集美食團，而讓他與當地代理旅行社交涉，且又讓他當隨團領隊，這樣的旅行業經營者實在欠缺企業良知。再者，隨團領隊在當地無法面對眾團員的指責而選擇逃避之行為，實在令人遺憾。

三、帶團操作建議事項

此案例中旅行團的參團者，在出發前一個禮拜所舉行的說明會上，全然沒有聽到有關目的地變更之事，僅在出發前的當日才知道。雖然，原本按照計畫的餐廳與酒窖參觀無法訂到時，不得已當然要變更。若因此無法提供類似的服務條件時，應將情況明白地告知，而且給予適當的補償，「出發前旅客的同意」是絕對必要的。如果只是讓隨團領隊臨機應變施展手腕擺平事情的話，日後旅客的任何要求，想拒絕都很難。

此外，本案例所牽涉的問題，主要目的地世界知名之餐廳、酒窖等無法提供時，團員可以解除旅行契約。團員們由於是想要到米其林的三星級餐廳與Moet Chandon酒窖參觀才報名參加，可見該兩項旅遊內容在團員們心中的地位，是無法用其他景點來取代的。

模擬考題

一、申論題

1.根據《發展觀光條例》第二十七條規定，旅行業業務範圍包括那幾點？
2.旅行業之特性為何？
3.台灣地區旅行業在觀光事業中之定位為何？
4.旅行業和其他相關事業關係為何？
5.目前國內旅行業者之有利定位策略為何？

二、選擇題

1. （　　）旅行業經核准籌設後，應最遲於幾個月內依法辦妥公司設　（2）
立登記？(1)一個月 (2)二個月 (3)三個月 (4)四個月。
（101外語領隊）

2. （　　）旅行團出發後，因可歸責於旅行社之事由，使旅客因簽　（1）
證、機票或其他問題，致旅客遭當地政府逮捕、羈押或留
置時，旅行社應賠償旅客以每日多少新台幣之違約金？
(1)2萬元 (2)4萬元 (3)6萬元 (4)10萬元。
（101外語領隊）

3. （　　）旅行業辦理國內外旅遊業務時，應投保履約保證保險，除　（1）
最低投保金額外，甲種旅行業每增設分公司一家，應增加
新台幣多少元？(1)400萬 (2)800萬 (3)1,200萬 (4)1,600萬。
（101外語領隊）

4. （　　）因旅行社過失無法成行，應即通知旅客並說明其事由。其　（4）
已為通知者，則按通知到達旅客時，距出發日期時間之
長短，依規定計算應賠償旅客之違約金，下列敘述何者錯

誤？(1)通知於出發日前第三十一日以前到達者，賠償旅遊費用百分之十 (2)通知於出發日前第二十一日至第三十日以內到達者，賠償旅遊費用百分之二十 (3)通知於出發日前第二日至第二十日以內到達者，賠償旅遊費用百分之三十 (4)通知於出發日前一日到達者，賠償旅遊費用百分之一百。　　　　　　　　　　　　　　（101外語領隊）

5. (　) 現行法令規定，綜合旅行業投保旅行業履約保證保險，其投保最低金額為新台幣多少元？(1)2,000萬(2)4,000萬(3)6,000萬(4)8,000萬。　　　　　　　（101外語領隊）　(3)

6. (　) 下列有關保險的敘述何者錯誤？(1)信用卡所附帶的保險，大部分保險期間僅限搭乘大眾交通工具期間，並無法完全包括整個旅遊行程 (2)信用卡所附帶的保險，必須以信用卡支付全額公共交通費或80%以上團費方可獲得保障，且保障對象多限於持卡人本人 (3)有投保履約責任險的旅行社已經能夠給予旅客旅遊期間全方位的保障，因此不需再投保旅遊平安保險 (4)旅遊平安保險通常包含個人賠償責任、行李延誤、行李／旅行文件遺失、因故縮短或延長旅程、旅程中發生的額外費用。　（101外語領隊）　(3)

7. (　) 依《發展觀光條例》規定，觀光產業未依規定辦理責任保險時，應如何處理？(1)由中央主管機關立即停止該旅行業辦理旅客之出國及國內旅遊業務，並限於二個月內辦妥投保 (2)旅行業違反停止辦理旅客之出國及國內旅遊業務之處分者，中央主管機關得廢止其旅行業執照 (3)觀光旅館業應於三個月內辦妥投保，屆期未辦妥者，處新台幣3萬元以上15萬元以下罰鍰 (4)觀光遊樂業應於一個月內辦妥投保，屆期未辦妥者，處新台幣5萬元以上25萬元以下罰鍰。　　　　　　　　　　　（101外語領隊）　(2)

8. （ ） 依規定「綜合」及「甲種」旅行業經營旅客出國觀光團體 （2）
旅遊業務時，下列敘述何者錯誤？(1)成行時每團均應派
遣領隊全程隨團服務 (2)得指派外語導遊人員執行領隊業
務 (3)成行前應以書面說明或舉辦說明會告知旅客相關旅
遊事宜 (4)專任領隊人員執業證於離職起十日內繳回。
（101外語領隊）

9. （ ） 甲種旅行業已取得經中央主管機關認可足以保障旅客權益 （3）
之觀光公益法人會員資格者，其履約保證保險應投保最低
金額為新台幣：(1)800萬元 (2)600萬元 (3)500萬元 (4)300
萬元。
（100外語領隊）

10. （ ） 下列有關旅行業經營出國觀光團體旅遊業務之敘述，何 （3）
者錯誤？(1)團體成行前，應以書面向旅客作旅遊安全及
其他必要之狀況說明或舉辦說明會 (2)成行時每團均應派
遣領隊全程隨團服務，每團領隊人數並無限制規定 (3)應
派遣外語領隊人員執行領隊業務，但前往東南亞之出國
觀光團體，得經旅客同意指派華語領隊人員擔任領隊 (4)
對所僱用專任領隊，得允許其為其他旅行業之團體執行
領隊業務。
（100外語導遊）

11. （ ） 依據《發展觀光條例》，執行引導出國觀光旅客團體旅 （2）
遊業務，而收取報酬之服務人員稱為：(1)團控人員 (2)領
隊人員 (3)領團人員 (4)導遊人員。 （100外語導遊）

12. （ ） 下列何者非屬申請籌設旅行業之必要文件？(1)全體籌設 （3）
人名冊 (2)營業處所之使用權證明文件 (3)公司章程 (4)經
營計畫書。 （100外語領隊）

13. （ ） 非旅行業者不得經營旅行業業務，但何項業務不在此 （2）
限？ (1)招攬或接待觀光旅客 (2)代售日常生活所需陸上
運輸事業之客票 (3)提供旅遊諮詢服務 (4)代辦出、入國
境及簽證手續。 （100外語導遊）

14. (　) 依《旅行業管理規則》，下列何者不是團體旅遊文件之　(3)
契約書之應載明事項？ (1)簽約地點及日期 (2)組成旅遊
團體最低限度之旅客人數 (3)帶團之領隊或導遊 (4)責任
保險及履約保證保險有關旅客之權益。　（99外語領隊）

15. (　) 旅行社依規定投保之責任保險，對每一旅客意外死亡的　(2)
最低投保金額爲新台幣多少元？(1)300萬元 (2)200萬元
(3)150萬元 (4)100萬元。　（99外語領隊）

16. (　) 爲了預防旅行業倒閉或收取團費後不出團，《發展觀光　(3)
條例》對於旅行業做了何種規範之要求？ (1)投保責任保
險 (2)繳納保證金 (3)投保履約保證保險 (4)旅行業聯保。
　（99外語領隊）

17. (　) 《發展觀光條例》第二條名詞定義中，所謂「指依規定　(3)
程序劃定之風景或名勝地區」是指那一種地區？ (1)觀光
地區 (2)自然人文生態景觀區 (3)風景特定區 (4)史蹟保存
區。　（99外語領隊）

18. (　) 依據《發展觀光條例》，中央主管機關爲推動發展觀光　(2)
事務，得從事下列何項行爲？ (1)收取出境航空旅客之行
李超重服務費 (2)辦理專業從業人員訓練，並向所屬事業
機構收取相關費用 (3)對觀光產業應定期檢查，不宜從事
非定期檢查 (4)應設置多重窗口，以便利重大投資案之申
請。　（98外語領隊）

19. (　) 依據《發展觀光條例》，旅行業有下列何種情事之一　(3)
者，中央主管機關得公告之？ (1)未繳保證金 (2)與旅客
有重大糾紛 (3)經票據交換所公告爲拒絕往來戶 (4)負債
比例過高者。　（98外語領隊）

20. （　）甲種旅行業之實收資本總額及須繳納之保證金各為多少？ (1)實收資本總額不得少於新台幣600萬元及保證金150萬元 (2)實收資本總額不得少於新台幣600萬元及保證金180萬元 (3)實收資本總額不得少於新台幣800萬元及保證金150萬元 (4)實收資本總額不得少於新台幣800萬元及保證金200萬元。　　　　　　　　　（98外語領隊）　（1）

21. （　）下列關於旅行業為旅客代辦出入國手續之敘述，何者正確？ (1)甲種旅行業為旅客代辦出入國手續，應指定專人負責送件 (2)乙種旅行業為旅客代辦出入國手續，應向交通部觀光局請領專任送件人員識別證 (3)專任送件人員識別證可借供他旅行業使用 (4)為旅客代辦出入國手續，係旅行業專屬權，不得委託其他旅行業代為送件。　　　　　　　　（98外語領隊）　（1）

22. （　）外國旅行業在中華民國境內所置代表人，可否對外營業？ (1)可以自由對外營業 (2)須與本國業者合作方可對外營業 (3)向政府報備即可對外營業 (4)不得對外營業。　　　　　　　　　（97外語領隊）　（4）

23. （　）旅行業未依規定辦理責任保險者，中央主管機關應限其於一定期間內辦妥投保，該一定期間，依《發展觀光條例》規定是多久？ (1)十五日 (2)一個月 (3)二個月 (4)三個月。　　　　　　　　　（97外語領隊）　（4）

24. （　）旅行業辦理各種團體旅遊時，應投保責任保險之意外事故體傷醫療費用，應不得低於新台幣多少元？ (1)3萬元 (2)5萬元 (3)10萬元 (4)15萬元。　　　　（97外語領隊）　（1）

25. （　）何種旅行業得代客辦理出入國及簽證手續？ (1)綜合、甲種旅行業 (2)綜合、乙種旅行業 (3)甲、乙種旅行業 (4)綜合、甲種、乙種旅行業均可。　　　　（96外語領隊）　（1）

26. （　）依據《發展觀光條例》第三十六條規定，水域管理機關　（2）
為維護遊客安全，得從事下述何項工作？ (1)得對水域及
相關陸域遊憩活動之種類、範圍、時間及行為限制之 (2)
得視水域環境及資源條件之狀況，公告禁止水域遊憩活
動區域 (3)應設置固定安全維護人員以及觀護站 (4)得委
託學術或相關機構研究調查特定水域之水文狀況。
（96外語領隊）

27. （　）外國旅行業未在中華民國設立分公司，惟符合相關規定　（4）
者，得委託國內何種旅行業辦理聯絡、推廣等事務？ (1)
丙種旅行業 (2)乙種旅行業 (3)甲種旅行業 (4)綜合旅行
業。　（96外語領隊）

28. （　）依據法令規定，旅遊市場之航空票價、食宿、交通費　（4）
用，由何單位按季發表，供消費者參考？ (1)交通部觀光
局 (2)縣市政府觀光主管單位 (3)旅行業同業公會 (4)中華
民國旅行業品質保障協會。　（94外語領隊）

29. （　）領隊執行業務違反旅行業管理規則時，交通部觀光局處　（3）
罰該領隊的法律依據為何？ (1)台灣地區與大陸地區人民
關係條例 (2)公司法 (3)《發展觀光條例》 (4)民法。
（93外語領隊）

30. （　）外交部領務局建立之「國外旅遊預警分級表」中，如對　（2）
旅客之旅遊安全有影響之國家及地區，發布橙色警戒，
其代表何意？ (1)提醒注意 (2)建議暫緩前往 (3)不宜前往
(4)該地劃為疫區，若要前往，須先施打預防接種。
（93外語領隊）

附錄1-1　發展觀光條例

*中華民國六十九年十一月二十四日總統（69）台統（一）義字第6755號令修正公布
*中華民國九十年十一月十四日總統華總一義字第9000223520號令修正公布全文
*中華民國九十二年六月十一日總統華總一義字第09200106860號令修正增訂公布第
 50-1條條文
*中華民國九十六年三月二十一日總統華總一義字第09600034721號令增訂70-1條修正
*中華民國九十八年十一月十八日總統華總一義字第09800284781號令修正公布第70-1
 條條文
*中華民國一百年四月十三日總統華總一義字第10000067841號令修正公布第27條條文

第一章　總則

第一條　　　　為發展觀光產業，宏揚中華文化，永續經營台灣特有之自然生
　　　　　　　態與人文景觀資源，敦睦國際友誼，增進國民身心健康，加速國
　　　　　　　內經濟繁榮，制定本條例；本條例未規定者，適用其他法律之規
　　　　　　　定。

第二條　　　　本條例所用名詞，定義如下：

　　　　　　　一、觀光產業：指有關觀光資源之開發、建設與維護，觀光設施
　　　　　　　　　之興建、改善，為觀光旅客旅遊、食宿提供服務與便利及提
　　　　　　　　　供舉辦各類型國際會議、展覽相關之旅遊服務產業。

　　　　　　　二、觀光旅客：指觀光旅遊活動之人。

　　　　　　　三、觀光地區：指風景特定區以外，經中央主管機關會商各目的
　　　　　　　　　事業主管機關同意後指定供觀光旅客遊覽之風景、名勝、古
　　　　　　　　　蹟、博物館、展覽場所及其他可供觀光之地區。

　　　　　　　四、風景特定區：指依規定程序劃定之風景或名勝地區。

　　　　　　　五、自然人文生態景觀區：指無法以人力再造之特殊天然景
　　　　　　　　　緻、應嚴格保護之自然動、植物生態環境及重要史前遺跡
　　　　　　　　　所呈現之特殊自然人文景觀，其範圍包括：原住民保留地、
　　　　　　　　　山地管制區、野生動物保護區、水產資源保育區、自然保留
　　　　　　　　　區、及國家公園內之史蹟保存區、特別景觀區、生態保護區
　　　　　　　　　等地區。

六、觀光遊樂設施：指在風景特定區或觀光地區提供觀光旅客休閒、遊樂之設施。

七、觀光旅館業：指經營國際觀光旅館或一般觀光旅館，對旅客提供住宿及相關服務之營利事業。

八、旅館業：指觀光旅館業以外，對旅客提供住宿、休息及其他經中央主管機關核定相關業務之營利事業。

九、民宿：指利用自用住宅空閒房間，結合當地人文、自然景觀、生態、環境資源及農林漁牧生產活動，以家庭副業方式經營，提供旅客鄉野生活之住宿　處所。

十、旅行業：指經中央主管機關核准，為旅客設計安排旅程、食宿、領隊人員、導遊人員、代購代售交通客票、代辦出國簽證手續等有關服務而收取報酬之營利事業。

十一、觀光遊樂業：指經主管機關核准經營觀光遊樂設施之營利事業。

十二、導遊人員：指執行接待或引導來本國觀光旅客旅遊業務而收取報酬之服務人員。

十三、領隊人員：指執行引導出國觀光旅客團體旅遊業務而收取報酬之服務人員。

十四、專業導覽人員：指為保存、維護及解說國內特有自然生態及人文景觀資源，由各目的事業主管機關在自然人文生態景觀區所設置之專業人員。

第三條　本條例所稱主管機關：在中央為交通部；在直轄市為直轄市政府；在縣（市）為縣（市）政府。

第四條　中央主管機關為主管全國觀光事務，設觀光局；其組織，另以法律定之。

直轄市、縣（市）主管機關為主管地方觀光事務，得視實際需要，設立觀光機構。

第五條　觀光產業之國際宣傳及推廣，由中央主管機關綜理，並得視國外市場需要，於適當地區設辦事機構或與民間組織合作辦理之。

中央主管機關得將辦理國際觀光行銷、市場推廣、市場資訊蒐集等業務，委託法人團體辦理。其受委託法人團體應具備之資

格、條件、監督管理及其他相關事項之辦法,由中央主管機關定之。

民間團體或營利事業,辦理涉及國際觀光宣傳及推廣事務,除依有關法律規定外,應受中央主管機關之輔導;其辦法,由中央主管機關定之。

為加強國際宣傳,便利國際觀光旅客,中央主管機關得與外國觀光機構或授權觀光機構與外國觀光機構簽訂觀光合作協定,以加強區域性國際觀光合作,並與各該區域內之國家或地區,交換業務經營技術。

第六條　為有效積極發展觀光產業,中央主管機關應每年就觀光市場進行調查及資訊蒐集,以供擬定國家觀光產業政策之參考。

第二章　規劃建設

第七條　觀光產業之綜合開發計畫,由中央主管機關擬訂,報請行政院核定後實施。

各級主管機關,為執行前項計畫所採行之必要措施,有關機關應協助與配合。

第八條　中央主管機關為配合觀光產業發展,應協調有關機關,規劃國內觀光據點交通運輸網,開闢國際交通路線,建立海、陸、空聯運制;並得視需要於國際機場及商港設旅客服務機構;或輔導直轄市、縣(市)主管機關於重要交通轉運地點,設置旅客服務機構或設施。

國內重要觀光據點,應視需要建立交通運輸設施,其運輸工具、路面工程及場站設備,均應符合觀光旅行之需要。

第九條　主管機關對國民及國際觀光旅客在國內觀光旅遊必需利用之觀光設施,應配合其需要,予以旅宿之便利與安寧。

第十條　主管機關得視實際情形,會商有關機關,將重要風景或名勝地區,勘定範圍,劃為風景特定區;並得視其性質,專設機構經營管理之。

依其他法律或由其他目的事業主管機關劃定之風景區或遊樂區,其所設有關觀光之經營機構,均應接受主管機關之輔導。

第十一條　風景特定區計畫,應依據中央主管機關會同有關機關,就地區

特性及功能所作之評鑑結果，予以綜合規劃。

前項計畫之擬訂及核定，除應先會商主管機關外，悉依都市計畫法之規定辦理。

風景特定區應按其地區特性及功能，劃分為國家級、直轄市級及縣（市）級。

第十二條 　為維持觀光地區及風景特定區之美觀，區內建築物之造形、構造、色彩等及廣告物、攤位之設置，得實施規劃限制；其辦法，由中央主管機關會同有關機關定之。

第十三條 　風景特定區計畫完成後，該管主管機關，應就發展順序，實施開發建設。

第十四條 　主管機關對於發展觀光產業建設所需之公共設施用地，得依法申請徵收私有土地或撥用公有土地。

第十五條 　中央主管機關對於劃定為風景特定區範圍內之土地，得依法申請施行區段徵收。公有土地得依法申請撥用或會同土地管理機關依法開發利用。

第十六條 　主管機關為勘定風景特定區範圍，得派員進入公私有土地實施勘查或測量。但應先以書面通知土地所有權人或其使用人。

為前項之勘查或測量，如使土地所有權人或使用人之農作物、竹木或其他地上物受損時，應予補償。

第十七條 　為維護風景特定區內自然及文化資源之完整，在該區域內之任何設施計畫，均應徵得該管主管機關之同意。

第十八條 　具有大自然之優美景觀、生態、文化與人文觀光價值之地區，應規劃建設為觀光地區。該區域內之名勝、古蹟及特殊動植物生態等觀光資源，各目的事業主管機關應嚴加維護，禁止破壞。

第十九條 　為保存、維護及解說國內特有自然生態資源，各目的事業主管機關應於自然人文生態景觀區，設置專業導覽人員，旅客進入該地區，應申請專業導覽人員陪同進入，以提供旅客詳盡之說明，減少破壞行為發生，並維護自然資源之永續發展。

自然人文生態景觀區之劃定，由該管主管機關會同目的事業主管機關劃定之。

專業導覽人員之資格及管理辦法，由中央主管機關會商各目的事業主管機關定之。

第二十條　　　主管機關對風景特定區內之名勝、古蹟，應會同有關目的事業
　　　　　　　主管機關調查登記，並維護其完整。

前項古蹟受損者，主管機關應通知管理機關或所有人，擬具修
復計畫，經有關目的事業主管機關及主管機關同意後，即時修
復。

第三章　經營管理

第二十一條　　經營觀光旅館業者，應先向中央主管機關申請核准，並依法辦
　　　　　　　妥公司登記後，領取觀光旅館業執照，始得營業。

第二十二條　　觀光旅館業業務範圍如下：
　　　　　　　一、客房出租。
　　　　　　　二、附設餐飲、會議場所、休閒場所及商店之經營。
　　　　　　　三、其他經中央主管機關核准與觀光旅館有關之業務。
　　　　　　　主管機關為維護觀光旅館旅宿之安寧，得會商相關機關訂定有
　　　　　　　關之規定。

第二十三條　　觀光旅館等級，按其建築與設備標準、經營、管理及服務方式
　　　　　　　區分之。
　　　　　　　觀光旅館之建築及設備標準，由中央主管機關會同內政部定
　　　　　　　之。

第二十四條　　經營旅館業者，除依法辦妥公司或商業登記外，並應向地方主
　　　　　　　管機關申請登記，領取登記證後，始得營業。
　　　　　　　主管機關為維護旅館旅宿之安寧，得會商相關機關訂定有關之
　　　　　　　規定。
　　　　　　　非以營利為目的且供特定對象住宿之場所，由各該目的事業主
　　　　　　　管機關就其安全、經營等事項訂定辦法管理之。

第二十五條　　主管機關應依據各地區人文、自然景觀、生態、環境資源及農
　　　　　　　林漁牧生產活動，輔導管理民宿之設置。
　　　　　　　民宿經營者，應向地方主管機關申請登記，領取登記證及專用
　　　　　　　標識後，始得經營。
　　　　　　　民宿之設置地區、經營規模、建築、消防、經營設備基準、申請
　　　　　　　登記要件、經營者資格、管理監督及其他應遵行事項之管理辦
　　　　　　　法，由中央主管機關會商有關機關定之。

第二十六條　　　經營旅行業者，應先向中央主管機關申請核准，並依法辦妥公司登記後，領取旅行業執照，始得營業。

第二十七條　　　旅行業業務範圍如下：

一、接受委託代售海、陸、空運輸事業之客票或代旅客購買客票。

二、接受旅客委託代辦出、入國境及簽證手續。

三、招攬或接待觀光旅客，並安排旅遊、食宿及交通。

四、設計旅程、安排導遊人員或領隊人員。

五、提供旅遊諮詢服務。

六、其他經中央主管機關核定與國內外觀光旅客旅遊有關之事項。

前項業務範圍，中央主管機關得按其性質，區分為綜合、甲種、乙種旅行業核定之。

非旅行業者不得經營旅行業業務。但代售日常生活所需國內海、陸、空運輸事業之客票，不在此限。

第二十八條　　　外國旅行業在中華民國設立分公司，應先向中央主管機關申請核准，並依公司法規定辦理認許後，領取旅行業執照，始得營業。

外國旅行業在中華民國境內所置代表人，應向中央主管機關申請核准，並依公司法規定向經濟部備案。但不得對外營業。

第二十九條　　　旅行業辦理團體旅遊或個別旅客旅遊時，應與旅客訂定書面契約。

前項契約之格式、應記載及不得記載事項，由中央主管機關定之。

旅行業將中央主管機關訂定之契約書格式公開並印製於收據憑證交付旅客者，除另有約定外，視為已依第一項規定與旅客訂約。

第三十條　　　　經營旅行業者，應依規定繳納保證金；其金額，由中央主管機關定之。金額調整時，原已核准設立之旅行業亦適用之。

旅客對旅行業者，因旅遊糾紛所生之債權，對前項保證金有優先受償之權。

旅行業未依規定繳足保證金，經主管機關通知限期繳納，屆期

仍未繳納者，廢止其旅行業執照。

第三十一條　觀光旅館業、旅館業、旅行業、觀光遊樂業及民宿經營者，於經營各該業務時，應依規定投保責任保險。

旅行業辦理旅客出國及國內旅遊業務時，應依規定投保履約保證保險。

前二項各行業應投保之保險範圍及金額，由中央主管機關會商有關機關定之。

第三十二條　導遊人員及領隊人員，應經考試主管機關或其委託之有關機關考試及訓練合格。

前項人員，應經中央主管機關發給執業證，並受旅行業僱用或受政府機關、團體之臨時招請，始得執行業務。

導遊人員及領隊人員取得結業證書或執業證後連續三年未執行各該業務者，應重行參加訓練結業，領取或換領執業證後，始得執行業務。

第一項修正施行前已經中央主管機關或其委託之有關機關測驗及訓練合格，取得執業證者，得受旅行業僱用或受政府機關、團體之臨時招請，繼續執行業務。

第一項施行日期，由行政院會同考試院以命令定之。

第三十三條　有下列各款情事之一者，不得為觀光旅館業、旅行業、觀光遊樂業之發起人、董事、監察人、經理人、執行業務或代表公司之股東：

一、有公司法第三十條各款情事之一者。

二、曾經營該觀光旅館業、旅行業、觀光遊樂業受撤銷或廢止營業執照處分尚未逾五年者。

已充任為公司之董事、監察人、經理人、執行業務或代表公司之股東，如有第一項各款情事之一者，當然解任之，中央主管機關應撤銷或廢止其登記，並通知公司登記之主管機關。

旅行業經理人應經中央主管機關或其委託之有關機關團體訓練合格，領取結業證書後，始得充任；其參加訓練資格，由中央主管機關定之。

旅行業經理人連續三年未在旅行業任職者，應重新參加訓練合格後，始得受僱為經理人。

旅行業經理人不得兼任其他旅行業之經理人，並不得自營或為他人兼營旅行業。

第三十四條　主管機關對各地特有產品及手工藝品，應會同有關機關調查統計，輔導改良其生產及製作技術，提高品質，標明價格，並協助在各觀光地區商號集中銷售。

第三十五條　經營觀光遊樂業者，應先向主管機關申請核准，並依法辦妥公司登記後，領取觀光遊樂業執照，始得營業。

為促進觀光遊樂業之發展，中央主管機關應針對重大投資案件，設置單一窗口，會同中央有關機關辦理。

前項所稱重大投資案件，由中央主管機關會商有關機關定之。

第三十六條　為維護遊客安全，水域管理機關得對水域遊憩活動之種類、範圍、時間及行為限制之，並得視水域環境及資源條件之狀況，公告禁止水域遊憩活動區域；其管理辦法，由主管機關會商有關機關定之。

第三十七條　主管機關對觀光旅館業、旅館業、旅行業、觀光遊樂業或民宿經營者之經營管理、營業設施，得實施定期或不定期檢查。

觀光旅館業、旅館業、旅行業、觀光遊樂業或民宿經營者不得規避、妨礙或拒絕前項檢查，並應提供必要之協助。

第三十八條　為加強機場服務及設施，發展觀光產業，得收取出境航空旅客之機場服務費；其收費及相關作業方式之辦法，由中央主管機關擬訂，報請行政院核定之。

第三十九條　中央主管機關，為適應觀光產業需要，提高觀光從業人員素質，應辦理專業人員訓練，培育觀光從業人員；其所需之訓練費用，得向其所屬事業機構、團體或受訓人員收取。

第四十條　觀光產業依法組織之同業公會或其他法人團體，其業務應受各該目的事業主管機關之監督。

第四十一條　觀光旅館業、旅館業、觀光遊樂業及民宿經營者，應懸掛主管機關發給之觀光專用標識；其型式及使用辦法，由中央主管機關定之。

前項觀光專用標識之製發，主管機關得委託各該業者團體辦理之。

觀光旅館業、旅館業、觀光遊樂業或民宿經營者，經受停止營

業或廢止營業執照或登記證之處分者，應繳回觀光專用標識。

第四十二條　觀光旅館業、旅館業、旅行業、觀光遊樂業或民宿經營者，暫停營業或暫停經營一個月以上者，其屬公司組織者，應於十五日內備具股東會議事錄或股東同意書，非屬公司組織者備具申請書，並詳述理由，報請該管主管機關備查。

前項申請暫停營業或暫停經營期間，最長不得超過一年，其有正當理由者，得申請展延一次，期間以一年為限，並應於期間屆滿前十五日內提出。

停業期限屆滿後，應於十五日內向該管主管機關申報復業。

未依第一項規定報請備查或前項規定申報復業，達六個月以上者，主管機關得廢止其營業執照或登記證。

第四十三條　為保障旅遊消費者權益，旅行業有下列情事之一者，中央主管機關得公告之：

一、保證金被法院扣押或執行者。

二、受停業處分或廢止旅行業執照者。

三、自行停業者。

四、解散者。

五、經票據交換所公告為拒絕往來戶者。

六、未依第三十一條規定辦理履約保證保險或責任保險者。

第四章　獎勵及處罰

第四十四條　觀光旅館、旅館與觀光遊樂設施之興建及觀光產業之經營、管理，由中央主管機關會商有關機關訂定獎勵項目及標準獎勵之。

第四十五條　民間機構開發經營觀光遊樂設施、觀光旅館經中央主管機關報請行政院核定者，其範圍內所需之公有土地得由公產管理機關讓售、出租、設定地上權、聯合開發、委託開發、合作經營、信託或以使用土地權利金或租金出資方式，提供民間機構開發、興建、營運，不受土地法第二十五條、國有財產法第二十八條及地方政府公產管理法令之限制。

依前項讓售之公有土地為公用財產者，仍應變更為非公用財產，由非公用財產管理機關辦理讓售。

第四十六條　　民間機構開發經營觀光遊樂設施、觀光旅館經中央主管機關報請行政院核定者，其所需之聯外道路得由中央主管機關協調該管道路主管機關、地方政府及其他相關目的事業主管機關興建之。

第四十七條　　民間機構開發經營觀光遊樂設施、觀光旅館經中央主管機關核定者，其範圍內所需用地如涉及都市計畫或非都市土地使用變更，應檢具書圖文件申請，依都市計畫法第二十七條或區域計畫法第十五條之一規定辦理逕行變更，不受通盤檢討之限制。

第四十八條　　民間機構經營觀光遊樂業、觀光旅館業、旅館業之貸款經中央主管機關報請行政院核定者，中央主管機關為配合發展觀光政策之需要，得洽請相關機關或金融機構提供優惠貸款。

第四十九條　　民間機構經營觀光遊樂業、觀光旅館業之租稅優惠，依促進民間參與公共建設法第三十六條至第四十一條規定辦理。

第五十條　　　為加強國際觀光宣傳推廣，公司組織之觀光產業，得在下列用途項下支出金額百分之十至百分之二十限度內，抵減當年度應納營利事業所得稅額；當年度不足抵減時，得在以後四年度內抵減之：

一、配合政府參與國際宣傳推廣之費用。

二、配合政府參加國際觀光組織及旅遊展覽之費用。

三、配合政府推廣會議旅遊之費用。

前項投資抵減，其每一年度得抵減總額，以不超過該公司當年度應納營利事業所得稅額百分之五十為限。但最後年度抵減金額，不在此限。

第一項投資抵減之適用範圍、核定機關、申請期限、申請程序、施行期限、抵減率及其他相關事項之辦法，由行政院定之。

第五十條之一　外籍旅客向特定營業人購買特定貨物，達一定金額以上，並於一定期間內攜帶出口者，得在一定期間內辦理退還特定貨物之營業稅；其辦法，由交通部會同財政部定之。

第五十一條　　經營管理良好之觀光產業或服務成績優良之觀光產業從業人員，由主管機關表揚之；其表揚辦法，由中央主管機關定之。

第五十二條　　主管機關為加強觀光宣傳，促進觀光產業發展，對有關觀光之優良文學、藝術作品，應予獎勵；其辦法，由中央主管機關會同

有關機關定之。

中央主管機關，對促進觀光產業之發展有重大貢獻者，授給獎金、獎章或獎狀表揚之。

第五十三條　觀光旅館業、旅館業、旅行業、觀光遊樂業或民宿經營者，有玷辱國家榮譽、損害國家利益、妨害善良風俗或詐騙旅客行為者，處新台幣三萬元以上十五萬元以下罰鍰；情節重大者，定期停止其營業之一部或全部，或廢止其營業執照或登記證。

經受停止營業一部或全部之處分，仍繼續營業者，廢止其營業執照或登記證。

觀光旅館業、旅館業、旅行業、觀光遊樂業之受僱人員有第一項行為者，處新台幣一萬元以上五萬元以下罰鍰。

第五十四條　觀光旅館業、旅館業、旅行業、觀光遊樂業或民宿經營者，經主管機關依第三十七條第一項檢查結果有不合規定者，除依相關法令辦理外，並令限期改善，屆期仍未改善者，處新台幣三萬元以上十五萬元以下罰鍰；情節重大者，並得定期停止其營業之一部或全部；經受停止營業處分仍繼續營業者，廢止其營業執照或登記證。

經依第三十七條第一項規定檢查結果，有不合規定且危害旅客安全之虞者，在未完全改善前，得暫停其設施或設備一部或全部之使用。

觀光旅館業、旅館業、旅行業、觀光遊樂業或民宿經營者，規避、妨礙或拒絕主管機關依第三十七條第一項規定檢查者，處新台幣三萬元以上十五萬元以下罰鍰，並得按次連續處罰。

第五十五條　有下列情形之一者，處新台幣三萬元以上十五萬元以下罰鍰；情節重大者，得廢止其營業執照：

一、觀光旅館業違反第二十二條規定，經營核准登記範圍外業務。

二、旅行業違反第二十七條規定，經營核准登記範圍外業務。

有下列情形之一者，處新台幣一萬元以上五萬元以下罰鍰：

一、旅行業違反第二十九條第一項規定，未與旅客訂定書面契約。

二、觀光旅館業、旅館業、旅行業、觀光遊樂業或民宿經營者，

違反第四十二條規定，暫停營業或暫停經營未報請備查或停業期間屆滿未申報復業。

三、觀光旅館業、旅館業、旅行業、觀光遊樂業或民宿經營者，違反依本條例所發布之命令。

未依本條例領取營業執照而經營觀光旅館業務、旅館業務、旅行業務或觀光遊樂業務者，處新台幣九萬元以上四十五萬元以下罰鍰，並禁止其營業。

未依本條例領取登記證而經營民宿者，處新台幣三萬元以上十五萬元以下罰鍰，並禁止其經營。

第五十六條　外國旅行業未經申請核准而在中華民國境內設置代表人者，處代表人新台幣一萬元以上五萬元以下罰鍰，並勒令其停止執行職務。

第五十七條　旅行業未依第三十一條規定辦理履約保證保險或責任保險，中央主管機關得立即停止其辦理旅客之出國及國內旅遊業務，並限於三個月內辦妥投保，逾期未辦妥者，得廢止其旅行業執照。

違反前項停止辦理旅客之出國及國內旅遊業務之處分者，中央主管機關得廢止其旅行業執照。

觀光旅館業、旅館業、觀光遊樂業及民宿經營者，未依第三十一條規定辦理責任保險者，限於一個月內辦妥投保，屆期未辦妥者，處新台幣三萬元以上十五萬元以下罰鍰，並得廢止其營業執照或登記證。

第五十八條　有下列情形之一者，處新台幣三千元以上一萬五千元以下罰鍰；情節重大者，並得逕行定期停止其執行業務或廢止其執業證：

一、旅行業經理人違反第三十三條第五項規定，兼任其他旅行業經理人或自營或為他人兼營旅行業。

二、導遊人員、領隊人員或觀光產業經營者僱用之人員，違反依本條例所發布之命令者。

經受停止執行業務處分，仍繼續執業者，廢止其執業證。

第五十九條　未依第三十二條規定取得執業證而執行導遊人員或領隊人員業務者，處新台幣一萬元以上五萬元以下罰鍰，並禁止其執業。

第六十條　於公告禁止區域從事水域遊憩活動或不遵守水域管理機關對有

關水域遊憩活動所為種類、範圍、時間及行為之限制命令者，由其水域管理機關處新台幣五千元以上二萬五千元以下罰鍰，並禁止其活動。

前項行為具營利性質者，處新台幣一萬五千元以上七萬五千元以下罰鍰，並禁止其活動。

第六十一條　未依第四十一條第三項規定繳回觀光專用標識，或未經主管機關核准擅自使用觀光專用標識者，處新台幣三萬元以上十五萬元以下罰鍰，並勒令其停止使用及拆除之。

第六十二條　損壞觀光地區或風景特定區之名勝、自然資源或觀光設施者，有關目的事業主管機關得處行為人新台幣五十萬元以下罰鍰，並責令回復原狀或償還修復費用。其無法回復原狀者，有關目的事業主管機關得再處行為人新台幣五百萬元以下罰鍰。

旅客進入自然人文生態景觀區未依規定申請專業導覽人員陪同進入者，有關目的事業主管機關得處行為人新台幣三萬元以下罰鍰。

第六十三條　於風景特定區或觀光地區內有下列行為之一者，由其目的事業主管機關處新台幣一萬元以上五萬元以下罰鍰：

一、擅自經營固定或流動攤販。

二、擅自設置指示標誌、廣告物。

三、強行向旅客拍照並收取費用。

四、強行向旅客推銷物品。

五、其他騷擾旅客或影響旅客安全之行為。

違反前項第一款或第二款規定者，其攤架、指示標誌或廣告物予以拆除並沒入之，拆除費用由行為人負擔。

第六十四條　於風景特定區或觀光地區內有下列行為之一者，由其目的事業主管機關處新台幣三千元以上一萬五千元以下罰鍰：

一、任意拋棄、焚燒垃圾或廢棄物。

二、將車輛開入禁止車輛進入或停放於禁止停車之地區。

三、其他經管理機關公告禁止破壞生態、污染環境及危害安全之行為。

第六十五條　依本條例所處之罰鍰，經通知限期繳納，屆期未繳納者，依法移送強制執行。

第五章　附則

第六十六條　風景特定區之評鑑、規劃建設作業、經營管理、經費及獎勵等
　　　　　　事項之管理規則，由中央主管機關定之。
　　　　　　觀光旅館業、旅館業之設立、發照、經營設備設施、經營管理、
　　　　　　受僱人員管理及獎勵等事項之管理規則，由中央主管機關定
　　　　　　之。
　　　　　　旅行業之設立、發照、經營管理、受僱人員管理、獎勵及經理人
　　　　　　訓練等事項之管理規則，由中央主管機關定之。
　　　　　　觀光遊樂業之設立、發照、經營管理及檢查等事項之管理規
　　　　　　則，由中央主管機關定之。
　　　　　　導遊人員、領隊人員之訓練、執業證核發及管理等事項之管理
　　　　　　規則，由中央主管機關定之。

第六十七條　依本條例所為處罰之裁罰標準，由中央主管機關定之。

第六十八條　依本條例規定核准發給之證照，得收取證照費；其費額，由中央
　　　　　　主管機關定之。

第六十九條　本條例修正施行前已依法核准經營旅館業務、國民旅舍或觀光
　　　　　　遊樂業務者，應自本條例修正施行之日起一年內，向該管主管
　　　　　　機關申請旅館業登記證或觀光遊樂業執照，始得繼續營業。
　　　　　　本條例修正施行後，始劃定之風景特定區或指定之觀光地區
　　　　　　內，原依法核准經營遊樂設施業務者，應於風景特定區專責管
　　　　　　理機構成立後或觀光地區公告指定之日起一年內，向該管主管
　　　　　　機關申請觀光遊樂業執照，始得繼續營業。
　　　　　　本條例修正施行前已依法設立經營旅遊諮詢服務者，應自本條
　　　　　　例修正施行之日起一年內，向中央主管機關申請核發旅行業執
　　　　　　照，始得繼續營業。

第七十條　　於中華民國六十九年十一月二十四日前已經許可經營觀光旅館
　　　　　　業務而非屬公司組織者，應自本條例修正施行之日起一年內，
　　　　　　向該管主管機關申請觀光旅館業營業執照，始得繼續營業。
　　　　　　前項申請案，不適用第二十一條辦理公司登記及第二十三條第
　　　　　　二項之規定。

第七十條之一　於本條例中華民國九十年十一月十四日修正施行前，已依相關

法令核准經營觀光遊樂業業務而非屬公司組織者，應於中華民國一百年三月二十一日前，向該管主管機關申請觀光遊樂業執照，始得繼續營業。

前項申請案，不適用第三十五條辦理公司登記之規定。

第七十一條　　本條例除另定施行日期者外，自公布日施行。

 # 附錄1-2　旅行業管理規則

*中華民國九十六年六月十五日交路字第0960085031號令修正發布第 12、49、53、56 條文

*中華民國九十七年一月三十一日交通部交路字第0970085005號令修正發布第53條條文；並增訂第53-1條條文

*中華民國九十八年三月十二日交通部交路字第0980085010號令修正發布第3、18條條文

*中華民國九十九年九月二日交通部交路字第09900080341號令修正發布第12、53條條文

*中華民國一○一年三月五日交通部交路（一）字第10182000471號令修正發布第 3、5～8、13、15～15-3、15-5、15-7、15-8、17、19、20、23、36、37、39、43、46、47、49、53、56、60條條文；增訂第23-1條條文；刪除第61條條文

第一條　　　　本規則依發展觀光條例（以下簡稱本條例）第六十六條第三項規定訂定之。

第二條　　　　旅行業之設立、變更或解散登記、發照、經營管理、獎勵、處罰、經理人及從業人員之管理、訓練等事項，由交通部委任交通部觀光局執行之；其委任事項及法規依據應公告並刊登政府公報或新聞紙。

　　　　　　　前項有關旅行業從業人員之異動登記事項，在直轄市之旅行業，得由交通部委託直轄市政府辦理。

第三條　　　　旅行業區分為綜合旅行業、甲種旅行業及乙種旅行業三種。

　　　　　　　綜合旅行業經營下列業務：

　　　　　　　一、接受委託代售國內外海、陸、空運輸事業之客票或代旅客購買國內外客票、託運行李。

　　　　　　　二、接受旅客委託代辦出、入國境及簽證手續。

　　　　　　　三、招攬或接待國內外觀光旅客並安排旅遊、食宿及交通。

　　　　　　　四、以包辦旅遊方式或自行組團，安排旅客國內外觀光旅遊、食宿、交通及提供有關服務。

　　　　　　　五、委託甲種旅行業代為招攬前款業務。

　　　　　　　六、委託乙種旅行業代為招攬第四款國內團體旅遊業務。

　　　　　　　七、代理外國旅行業辦理聯絡、推廣、報價等業務。

　　　　　　　八、設計國內外旅程、安排導遊人員或領隊人員。

九、提供國內外旅遊諮詢服務。

十、其他經中央主管機關核定與國內外旅遊有關之事項。

甲種旅行業經營下列業務：

一、接受委託代售國內外海、陸、空運輸事業之客票或代旅客購買國內外客票、託運行李。

二、接受旅客委託代辦出、入國境及簽證手續。

三、招攬或接待國內外觀光旅客並安排旅遊、食宿及交通。

四、自行組團安排旅客出國觀光旅遊、食宿、交通及提供有關服務。

五、代理綜合旅行業招攬前項第五款之業務。

六、代理外國旅行業辦理聯絡、推廣、報價等業務。

七、設計國內外旅程、安排導遊人員或領隊人員。

八、提供國內外旅遊諮詢服務。

九、其他經中央主管機關核定與國內外旅遊有關之事項。

乙種旅行業經營下列業務：

一、接受委託代售國內海、陸、空運輸事業之客票或代旅客購買國內客票、託運行李。

二、招攬或接待本國觀光旅客國內旅遊、食宿、交通及提供有關服務。

三、代理綜合旅行業招攬第二項第六款國內團體旅遊業務。

四、設計國內旅程。

五、提供國內旅遊諮詢服務。

六、其他經中央主管機關核定與國內旅遊有關之事項。

前三項業務，非經依法領取旅行業執照者，不得經營。但代售日常生活所需國內海、陸、空運輸事業之客票，不在此限。

第四條　旅行業應專業經營，以公司組織為限；並應於公司名稱上標明旅行社字樣。

第五條　經營旅行業，應備具下列文件，向交通部觀光局申請籌設：

一、籌設申請書。

二、全體籌設人名冊。

三、經理人名冊及經理人結業證書影本。

四、經營計畫書。

五、營業處所之使用權證明文件。

第六條　　　　旅行業經核准籌設後，應於二個月內依法辦妥公司設立登記，備具下列文件，並繳納旅行業保證金、註冊費向交通部觀光局申請註冊，屆期即廢止籌設之許可。但有正當理由者，得申請延長二個月，並以一次為限：

一、註冊申請書。

二、公司登記證明文件。

三、公司章程。

四、旅行業設立登記事項卡。

前項申請，經核准並發給旅行業執照賦予註冊編號後，始得營業。

第七條　　　　旅行業設立分公司，應備具下列文件向交通部觀光局申請：

一、分公司設立申請書。

二、董事會議事錄或股東同意書。

三、公司章程。

四、分公司營業計畫書。

五、分公司經理人名冊及經理人結業證書影本。

六、營業處所之使用權證明文件。

第八條　　　　旅行業申請設立分公司經許可後，應於二個月內依法辦妥分公司設立登記，並備具下列文件及繳納旅行業保證金、註冊費，向交通部觀光局申請旅行業分公司註冊，屆期即廢止設立之許可。但有正當理由者，得申請延長二個月，並以一次為限：

一、分公司註冊申請書。

二、分公司登記證明文件。

第六條第二項於分公司設立之申請準用之。

第九條　　　　旅行業組織、名稱、種類、資本額、地址、代表人、董事、監察人、經理人變更或同業合併，應於變更或合併後十五日內備具下列文件向交通部觀光局申請核准後，依公司法規定期限辦妥公司變更登記，並憑辦妥之有關文件於二個月內換領旅行業執照：

一、變更登記申請書。

二、其他相關文件。

前項規定，於旅行業分公司之地址、經理人變更者準用之。

旅行業股權或出資額轉讓，應依法辦妥過戶或變更登記後，報請交通部觀光局備查。

第十條　　　　綜合旅行業、甲種旅行業在國外設立分支機構或與國外旅行業合作於國外經營旅行業務時，除依有關法令規定外，應報請交通部觀光局備查。

第十一條　　　旅行業實收之資本總額，規定如下：

一、綜合旅行業不得少於新台幣二千五百萬元。

二、甲種旅行業不得少於新台幣六百萬元。

三、乙種旅行業不得少於新台幣三百萬元。

綜合旅行業在國內每增設分公司一家，須增資新台幣一百五十萬元，甲種旅行業在國內每增設分公司一家，須增資新台幣一百萬元，乙種旅行業在國內每增設分公司一家，須增資新台幣七十五萬元。但其原資本總額，已達增設分公司所須資本總額者，不在此限。

第十二條　　　旅行業應依照下列規定，繳納註冊費、保證金：

一、註冊費：

（一）按資本總額千分之一繳納。

（二）分公司按增資額千分之一繳納。

二、保證金：

（一）綜合旅行業新台幣一千萬元。

（二）甲種旅行業新台幣一百五十萬元。

（三）乙種旅行業新台幣六十萬元。

（四）綜合、甲種旅行業每一分公司新台幣三十萬元。

（五）乙種旅行業每一分公司新台幣十五萬元。

（六）經營同種類旅行業，最近兩年未受停業處分，且保證金未被強制執行，並取得經中央主管機關認可足以保障旅客權益之觀光公益法人會員資格者，得按（一）至（五）目金額十分之一繳納。

旅行業有下列情形之一者，其有關前項第二款第六目規定之二年期間，應自變更時重新起算：

一、名稱變更者。

二、代表人變更，其變更後之代表人，非由原股東出任者。

旅行業保證金應以銀行定存單繳納之。

申請、換發或補發旅行業執照，應繳納執照費新台幣一千元。

因行政區域調整或門牌改編之地址變更而換發旅行業執照者，免繳納執照費。

第十三條　旅行業及其分公司應各置經理人一人以上負責監督管理業務。

前項旅行業經理人應為專任，不得兼任其他旅行業之經理人，並不得自營或為他人兼營旅行業。

第十四條　有下列各款情事之一者，不得為旅行業之發起人、董事、監察人、經理人、執行業務或代表公司之股東，已充任者，當然解任之，由交通部觀光局撤銷或廢止其登記，並通知公司登記主管機關：

一、曾犯組織犯罪防制條例規定之罪，經有罪判決確定，服刑期滿尚未逾五年者。

二、曾犯詐欺、背信、侵占罪經受有期徒刑一年以上宣告，服刑期滿尚未逾二年者。

三、曾服公務虧空公款，經判決確定，服刑期滿尚未逾二年者。

四、受破產之宣告，尚未復權者。

五、使用票據經拒絕往來尚未期滿者。

六、無行為能力或限制行為能力者。

七、曾經營旅行業受撤銷或廢止營業執照處分，尚未逾五年者。

第十五條　旅行業經理人應備具下列資格之一，經交通部觀光局或其委託之有關機關、團體訓練合格，發給結業證書後，始得充任：

一、大專以上學校畢業或高等考試及格，曾任旅行業代表人二年以上者。

二、大專以上學校畢業或高等考試及格，曾任海陸空客運業務單位主管三年以上者。

三、大專以上學校畢業或高等考試及格，曾任旅行業專任職員四年或領隊、導遊六年以上者。

四、高級中等學校畢業或普通考試及格或二年制專科學校、三年制專科學校、大學肄業或五年制專科學校規定學分三分之二以上及格，曾任旅行業代表人四年或專任職員六年或

　　　　　　　　領隊、導遊八年以上者。

五、曾任旅行業專任職員十年以上者。

六、大專以上學校畢業或高等考試及格，曾在國內外大專院校主講觀光專業課程二年以上者。

七、大專以上學校畢業或高等考試及格，曾任觀光行政機關業務部門專任職員三年以上或高級中等學校畢業曾任觀光行政機關或旅行商業同業公會業務部門專任職員五年以上者。

　　大專以上學校或高級中等學校觀光科系畢業者，前項第二款至第四款之年資，得按其應具備之年資減少一年。

　　第一項訓練合格人員，連續三年未在旅行業任職者，應重新參加訓練合格後，始得受僱為經理人。

第十五條之一　旅行業經理人訓練由交通部觀光局或其委託之有關機關、團體辦理。

　　　　　　　前項之受委託機關、團體，應具下列資格之一：

一、須為旅行業或旅行業經理人相關之觀光團體，且最近二年曾自行辦理或接受交通部觀光局委託辦理旅行業從業人員相關訓練者。

二、須為設有觀光相關科系之大專以上學校，最近二年曾自行辦理或接受交通部觀光局委託辦理旅行業從業人員相關訓練者。

第十五條之二　旅行業經理人訓練之方式、課程、費用及相關規定事項，由交通部觀光局定之或由其委託之有關機關、團體擬訂陳報交通部觀光局核定。

第十五條之三　參加旅行業經理人訓練者，應檢附資格證明文件、繳納訓練費用，向交通部觀光局或其委託之有關機關、團體申請，並依排定之訓練時間報到接受訓練。

　　　　　　　參加旅行業經理人訓練之人員，報名繳費後至開訓前七日得取消報名並申請退還七成訓練費用，逾期不予退還。但因產假、重病或其他正當事由無法接受訓練者，得申請全額退費。

第十五條之四　旅行業經理人訓練節次為六十節課，每節課為五十分鐘。

　　　　　　　受訓人員於訓練期間，其缺課節數不得逾訓練節次十分之一。

每節課遲到或早退逾十分鐘以上者，以缺課一節論計。

第十五條之五　旅行業經理人訓練測驗成績以一百分為滿分，七十分為及格。

測驗成績不及格者，應於七日內申請補行測驗一次；經補行測驗仍不及格者，不得結業。

因產假、重病或其他正當事由，經核准延期測驗者，應於一年內申請測驗；經測驗不及格者，依前項規定辦理。

第十五條之六　旅行業經理人訓練之受訓人員在訓練期間，有下列情形之一者，應予退訓，其已繳納之訓練費用，不得申請退還：

一、缺課節數逾十分之一者。

二、由他人冒名頂替參加訓練者。

三、報名檢附之資格證明文件係偽造或變造者。

四、受訓期間對講座、輔導員或其他辦理訓練之人員施以強暴、脅迫者。

五、其他具體事實足以認為品德操守違反職業倫理規範，情節重大者。

前項第二款至第四款情形，經退訓後二年內不得參加訓練。

第十五條之七　受委託辦理旅行業經理人訓練之機關、團體，應依交通部觀光局核定之訓練計畫實施，並於結訓後十日內將受訓人員成績、結訓及退訓人數列冊陳報交通部觀光局備查。

第十五條之八　受委託辦理旅行業經理人訓練之機關、團體違反前條規定者，交通部觀光局得予糾正並通知限期改善；屆期未改善者，廢止其委託，並於二年內不得參與委託訓練之甄選。

第十五條之九　旅行業經理人訓練之受訓人員訓練期滿，經核定成績及格者，於繳納證書費後，由交通部觀光局發給結業證書。

前項證書費，每件新台幣五百元；其補發者，亦同。

第十六條　　　旅行業應設有固定之營業處所，同一處所內不得為二家營利事業共同使用。但符合公司法所稱關係企業者，得共同使用同一處所。

第十七條　　　外國旅行業在中華民國設立分公司時，應先向交通部觀光局申請核准，並依法辦理認許及分公司登記，領取旅行業執照後始得營業。其業務範圍、在中華民國境內營業所用之資金、保證金、註冊費、換照費等，準用中華民國旅行業本公司之規定。

第十八條　　　　外國旅行業未在中華民國設立分公司，符合下列規定者，得設置代表人或委託國內綜合旅行業、甲種旅行業辦理連絡、推廣、報價等事務。但不得對外營業：

一、為依其本國法律成立之經營國際旅遊業務之公司。

二、未經有關機關禁止業務往來。

三、無違反交易誠信原則紀錄。

前項代表人，應設置辦公處所，並備具下列文件申請交通部觀光局核准後，於二個月內依公司法規定申請中央主管機關備案：

一、申請書。

二、本公司發給代表人之授權書。

三、代表人身分證明文件。

四、經中華民國駐外單位認證之旅行業執照影本及開業證明。

外國旅行業委託國內綜合旅行業或甲種旅行業辦理連絡、推廣、報價等事務，應備具下列文件申請交通部觀光局核准：

一、申請書。

二、同意代理第一項業務之綜合旅行業或甲種旅行業同意書。

三、經中華民國駐外單位認證之旅行業執照影本及開業證明。

外國旅行業之代表人不得同時受僱於國內旅行業。

第二項辦公處所標示公司名稱者，應加註代表人辦公處所字樣。

第十九條　　　　旅行業經核准註冊，應於領取旅行業執照後一個月內開始營業。旅行業應於領取旅行業執照後始得懸掛市招。旅行業營業地址變更時，應於換領旅行業執照前，拆除原址之全部市招。

前二項規定於分公司準用之。

第二十條　　　　旅行業應於開業前將開業日期、全體職員名冊分別報請交通部觀光局及直轄市觀光主管機關或其委託之有關團體備查。

前項職員名冊應與公司薪資發放名冊相符。其職員有異動時，應於十日內將異動表分別報請交通部觀光局及直轄市觀光主管機關或其委託之有關團體備查。

旅行業開業後，應於每年六月三十日前，將其財務及業務狀況，依交通部觀光局規定之格式填報。

第二十一條　　　旅行業暫停營業一個月以上者，應於停止營業之日起十五日內

備具股東會議事錄或股東同意書，並詳述理由，報請交通部觀光局備查，並繳回各項證照。

前項申請停業期間，最長不得超過一年，其有正當理由者，得申請展延一次，期間以一年為限，並應於期間屆滿前十五日內提出。

停業期間屆滿後，應於十五日內，向交通部觀光局申報復業，並發還各項證照。

依第一項規定申請停業者，於停業期間，非經向交通部觀光局申報復業，不得有營業行為。

第二十二條　旅行業經營各項業務，應合理收費，不得以購物佣金或促銷行程以外之活動所得彌補團費或以其他不正當方法為不公平競爭之行為。

旅行業為前項不公平競爭之行為，經其他旅行業檢附具體事證，申請各旅行業同業公會組成專案小組，認證其情節足以紊亂旅遊市場者，並應轉報交通部觀光局查處。

各旅行業同業公會組成之專案小組拒絕為前項之認證或逾二個月未為認證者，申請人得敘明理由逕將該不公平競爭事證報請交通部觀光局查處。

旅遊市場之航空票價、食宿、交通費用，由中華民國旅行業品質保障協會按季發表，供消費者參考。

第二十三條　綜合旅行業、甲種旅行業接待或引導國外、香港、澳門或大陸地區觀光旅客旅遊，應依來台觀光旅客使用語言，指派或僱用領有外語或華語導遊人員執業證之人員執行導遊業務。

綜合旅行業、甲種旅行業辦理前項接待或引導非使用華語之國外觀光旅客旅遊，不得指派或僱用華語導遊人員執行導遊業務。

綜合旅行業、甲種旅行業對指派或僱用之導遊人員應嚴加督導與管理，不得允許其為非旅行業執行導遊業務。

第二十三之一條　旅行業與導遊人員、領隊人員，約定執行接待或引導觀光旅客旅遊業務，應簽訂契約並給付報酬。

前項報酬，不得以小費、購物佣金或其他名目抵替之。

第二十四條　旅行業辦理團體旅遊或個別旅客旅遊時，應與旅客簽定書面之

旅遊契約；其印製之招攬文件並應加註公司名稱及註冊編號。

團體旅遊文件之契約書應載明下列事項，並報請交通部觀光局核准後，始得實施：

一、公司名稱、地址、代表人姓名、旅行業執照字號及註冊編號。

二、簽約地點及日期。

三、旅遊地區、行程、起程及回程終止之地點及日期。

四、有關交通、旅館、膳食、遊覽及計畫行程中所附隨之其他服務詳細說明。

五、組成旅遊團體最低限度之旅客人數。

六、旅遊全程所需繳納之全部費用及付款條件。

七、旅客得解除契約之事由及條件。

八、發生旅行事故或旅行業因違約對旅客所生之損害賠償責任。

九、責任保險及履約保證保險有關旅客之權益。

十、其他協議條款。

前項規定，除第四款關於膳食之規定及第五款外，均於個別旅遊文件之契約書準用之。

旅行業將交通部觀光局訂定之定型化契約書範本公開並印製於旅行業代收轉付收據憑證交付旅客者，除另有約定外，視為已依第一項規定與旅客訂約。

第二十五條　旅遊文件之契約書範本內容，由交通部觀光局另定之。

旅行業依前項規定製作旅遊契約書者，視同已依前條第二項及第三項規定報經交通部觀光局核准。

旅行業辦理旅遊業務，應製作旅客交付文件與繳費收據，分由雙方收執，並連同與旅客簽定之旅遊契約書，設置專櫃保管一年，備供查核。

第二十六條　綜合旅行業以包辦旅遊方式辦理國內外團體旅遊，應預先擬定計畫，訂定旅行目的地、日程、旅客所能享用之運輸、住宿、服務之內容，以及旅客所應繳付之費用，並印製招攬文件，始得自行組團或依第三條第二項第五款、第六款規定委託甲種旅行業、乙種旅行業代理招攬業務。

第二十七條　　甲種旅行業代理綜合旅行業招攬第三條第二項第五款業務，或乙種旅行業代理綜合旅行業招攬第三條第二項第六款業務，應經綜合旅行業之委託，並以綜合旅行業名義與旅客簽定旅遊契約。

前項旅遊契約應由該銷售旅行業副署。

第二十八條　　旅行業經營自行組團業務，非經旅客書面同意，不得將該旅行業務轉讓其他旅行業辦理。

旅行業受理前項旅行業務之轉讓時，應與旅客重新簽訂旅遊契約。

甲種旅行業、乙種旅行業經營自行組團業務，不得將其招攬文件置於其他旅行業，委託該其他旅行業代為銷售、招攬。

第二十九條　　旅行業辦理國內旅遊，應派遣專人隨團服務。

第三十條　　旅行業刊登於新聞紙、雜誌、電腦網路及其他大眾傳播工具之廣告，應載明公司名稱、種類及註冊編號。但綜合旅行業得以註冊之服務標章替代公司名稱。

前項廣告內容應與旅遊文件相符合，不得為虛偽之宣傳。

第三十一條　　旅行業以服務標章招攬旅客，應依法申請服務標章註冊，報請交通部觀光局備查。但仍應以本公司名義簽訂旅遊契約。前項服務標章以一個為限。

第三十二條　　旅行業以電腦網路經營旅行業務者，其網站首頁應載明下列事項，並報請交通部觀光局備查：

一、網站名稱及網址。

二、公司名稱、種類、地址、註冊編號及代表人姓名。

三、電話、傳真、電子信箱號碼及聯絡人。

四、經營之業務項目。

五、會員資格之確認方式。

第三十三條　　旅行業以電腦網路接受旅客線上訂購交易者，應將旅遊契約登載於網站；於收受全部或一部價金前，應將其銷售商品或服務之限制及確認程序、契約終止或解除及退款事項，向旅客據實告知。

旅行業受領價金後，應將旅行業代收轉付收據憑證交付旅客。

第三十四條　　旅行業及其僱用之人員於經營或執行旅行業務，取得旅客個人

資料，應妥慎保存，其使用不得逾原約定使用之目的。

第三十五條　旅行業不得以分公司以外之名義設立分支機構，亦不得包庇他人頂名經營旅行業務或包庇非旅行業經營旅行業務。

第三十六條　綜合旅行業、甲種旅行業經營旅客出國觀光團體旅遊業務，於團體成行前，應以書面向旅客作旅遊安全及其他必要之狀況說明或舉辦說明會。成行時每團均應派遣領隊全程隨團服務。

綜合旅行業、甲種旅行業辦理前項出國觀光旅客團體旅遊，應派遣外語領隊人員執行領隊業務，不得指派或僱用華語領隊人員執行領隊業務。

綜合旅行業、甲種旅行業對指派或僱用之領隊人員應嚴加督導與管理，不得允許其為非旅行業執行領隊業務。

第三十七條　旅行業辦理旅遊時，該旅行業及其所派遣之隨團服務人員，均應遵守下列規定：

一、不得有不利國家之言行。

二、不得於旅遊途中擅離團體或隨意將旅客解散。

三、應使用合法業者依規定設置之遊樂及住宿設施。

四、旅遊途中注意旅客安全之維護。

五、除有不可抗力因素外，不得未經旅客請求而變更旅程。

六、除因代辦必要事項須臨時持有旅客證照外，非經旅客請求，不得以任何理由保管旅客證照。

七、執有旅客證照時，應妥慎保管，不得遺失。

八、應使用合法業者提供之合法交通工具及合格之駕駛人。包租遊覽車者，應簽訂租車契約，並依交通部觀光局頒訂之檢查紀錄表填列查核其行車執照、強制汽車責任保險、安全設備、逃生演練、駕駛人之持照條件及駕駛精神狀態等事項；且以搭載所屬觀光團體旅客為限，沿途不得搭載其他旅客。

九、應妥適安排旅遊行程，不得使遊覽車駕駛違反汽車運輸業管理法規有關超時工作規定。

第三十八條　綜合旅行業、甲種旅行業經營國人出國觀光團體旅遊，應慎選國外當地政府登記合格之旅行業，並應取得其承諾書或保證文件，始可委託其接待或導遊。國外旅行業違約，致旅客權利受損

者，國內招攬之旅行業應負賠償責任。

第三十九條　旅行業辦理國內、外觀光團體旅遊業務，發生緊急事故時，應為迅速、妥適之處理，維護旅客權益，對受害旅客家屬應提供必要之協助。事故發生後二十四小時內應向交通部觀光局報備，並依緊急事故之發展及處理情形為通報。

前項所稱緊急事故，係指造成旅客傷亡或滯留之天災或其他各種事變。

第一項報備，應填具緊急事故報告書，並檢附該旅遊團團員名冊、行程表、責任保險單及其他相關資料。

第四十條　交通部觀光局及直轄市觀光主管機關為督導管理旅行業，得定期或不定期派員前往旅行業營業處所或其業務人員執行業務處所檢查業務。

旅行業或其執行業務人員於主管機關檢查前項業務時，應提出業務有關之報告及文件，並據實陳述辦理業務之情形，不得規避、妨礙或拒絕前項檢查，並應提供必要之協助。

前項文件指第二十五條第三項之旅客交付文件與繳費收據、旅遊契約書及觀光主管機關發給之各種簿冊、證件與其他相關文件。旅行業經營旅行業務，應據實填寫各項文件，並作成完整紀錄。

第四十一條　綜合旅行業、甲種旅行業代客辦理出入國及簽證手續，應切實查核申請人之申請書件及照片，並據實填寫，其應由申請人親自簽名者，不得由他人代簽。

第四十二條　綜合旅行業、甲種旅行業及其僱用之人員代客辦理出入國及簽證手續，不得為申請人偽造、變造有關之文件。

第四十三條　綜合旅行業、甲種旅行業為旅客代辦出入國手續，應向交通部觀光局或其委託之旅行業相關團體請領專任送件人員識別證，並應指定專人負責送件，嚴加監督。

綜合旅行業、甲種旅行業領用之專任送件人員識別證，應妥慎保管，不得借供本公司以外之旅行業或非旅行業使用；如有毀損、遺失應具書面敘明理由，申請換發或補發；專任送件人員異動時，應於十日內將識別證繳回交通部觀光局或其委託之旅行業相關團體。

申請、換發或補發專任送件人員識別證，應繳納證照費每件新台幣一百五十元。

綜合旅行業、甲種旅行業為旅客代辦出入國手續，委託他旅行業代為送件時，應簽訂委託契約書。

第一項委託事項及法規依據應公告並刊登政府公報或新聞紙。

第四十四條　綜合旅行業、甲種旅行業代客辦理出入國或簽證手續，應妥慎保管其各項證照，並於辦妥手續後即將證件交還旅客。

前項證照如有遺失，應於二十四小時內檢具報告書及其他相關文件向外交部領事事務局、警察機關或交通部觀光局報備。

第四十五條　旅行業繳納之保證金為法院或行政執行機關強制執行後，應於接獲交通部觀光局通知之日起十五日內依第十二條第一項第二款第（一）目至第（五）目規定之金額繳足保證金，並改善業務。

第四十六條　旅行業解散者，應依法辦妥公司解散登記後十五日內，拆除市招，繳回旅行業執照及所領取之識別證，並由公司清算人向交通部觀光局申請發還保證金。

經廢止旅行業執照者，應由公司清算人於處分確定後十五日內依前項規定辦理。

第一項規定，於旅行業撤銷分公司準用之。

第四十七條　旅行業受廢止執照處分或解散後，其公司名稱於五年內不得為旅行業申請使用。

申請籌設之旅行業名稱，不得與他旅行業名稱或服務標章之發音相同，或其名稱或服務標章亦不得以消費者所普遍認知之名稱為相同或類似之使用，致與他旅行業名稱混淆，並應先取得交通部觀光局之同意後，再依法向經濟部申請公司名稱預查。旅行業申請變更名稱者，亦同。

大陸地區旅行業未經許可來台投資前，旅行業名稱與大陸地區人民投資之旅行業名稱有前項情形者，不予同意。

第四十八條　旅行業從業人員應接受交通部觀光局及直轄市觀光主管機關舉辦之專業訓練；並應遵守受訓人員應行遵守事項。

觀光主管機關辦理前項專業訓練，得收取報名費、學雜費及證書費。

第一項之專業訓練，觀光主管機關得委託有關機關、團體辦理之。

第四十九條　旅行業不得有下列行為：

一、代客辦理出入國或簽證手續，明知旅客證件不實而仍代辦者。

二、發覺僱用之導遊人員違反導遊人員管理規則第二十七條之規定而不為舉發者。

三、與政府有關機關禁止業務往來之國外旅遊業營業者。

四、未經報准，擅自允許國外旅行業代表附設於其公司內者。

五、為非旅行業送件或領件者。

六、利用業務套取外匯或私自兌換外幣者。

七、委由旅客攜帶物品圖利者。

八、安排之旅遊活動違反我國或旅遊當地法令者。

九、安排未經旅客同意之旅遊節目者。

十、安排旅客購買貨價與品質不相當之物品者。

十一、向旅客收取中途離隊之離團費用，或有其他索取額外不當費用之行為者。

十二、辦理出國觀光團體旅客旅遊，未依約定辦妥簽證、機位或住宿，即帶團出國者。

十三、違反交易誠信原則者。

十四、非舉辦旅遊，而假藉其他名義向不特定人收取款項或資金。

十五、關於旅遊糾紛調解事件，經交通部觀光局合法通知無正當理由不於調解期日到場者。

十六、販售機票予旅客，未於機票上記載旅客姓名者。

十七、經營旅行業務不遵守交通部觀光局管理監督之規定者。

第五十條　旅行業僱用之人員不得有下列行為：

一、未辦妥離職手續而任職於其他旅行業。

二、擅自將專任送件人員識別證借供他人使用。

三、同時受僱於其他旅行業。

四、掩護非合格領隊帶領觀光團體出國旅遊者。

五、掩護非合格導遊執行接待或引導國外或大陸地區觀光旅客

第一章　導　論

　　　　　　　　　至中華民國旅遊者。

　　　　　　　　六、為前條第五款至第十一款之行為者。

第五十一條　　旅行業對其僱用之人員執行業務範圍內所為之行為，視為該旅行業之行為。

第五十二條　　旅行業不得委請非旅行業從業人員執行旅行業務。但依第二十九條規定派遣專人隨團服務者，不在此限。

　　　　　　　　非旅行業從業人員執行旅行業業務者，視同非法經營旅行業。

第五十三條　　旅行業舉辦團體旅遊、個別旅客旅遊及辦理接待國外、香港、澳門或大陸地區觀光團體、個別旅客旅遊業務，應投保責任保險，其投保最低金額及範圍至少如下：

　　　　　　　一、每一旅客意外死亡新台幣二百萬元。

　　　　　　　二、每一旅客因意外事故所致體傷之醫療費用新台幣三萬元。

　　　　　　　三、旅客家屬前往海外或來中華民國處理善後所必需支出之費用新台幣十萬元；國內旅遊善後處理費用新台幣五萬元。

　　　　　　　四、每一旅客證件遺失之損害賠償費用新台幣二千元。

　　　　　　　旅行業辦理旅客出國及國內旅遊業務時，應投保履約保證保險，其投保最低金額如下：

　　　　　　　一、綜合旅行業新台幣六千萬元。

　　　　　　　二、甲種旅行業新台幣二千萬元。

　　　　　　　三、乙種旅行業新台幣八百萬元。

　　　　　　　四、綜合旅行業、甲種旅行業每增設分公司一家，應增加新台幣四百萬元，乙種旅行業每增設分公司一家，應增加新台幣二百萬元。

　　　　　　　旅行業已取得經中央主管機關認可足以保障旅客權益之觀光公益法人會員資格者，其履約保證保險應投保最低金額如下，不適用前項之規定：

　　　　　　　一、綜合旅行業新台幣四千萬元。

　　　　　　　二、甲種旅行業新台幣五百萬元。

　　　　　　　三、乙種旅行業新台幣二百萬元。

　　　　　　　四、綜合旅行業、甲種旅行業每增設分公司一家，應增加新台幣一百萬元，乙種旅行業每增設分公司一家，應增加新台幣五十萬元。

履約保證保險之投保範圍，為旅行業因財務困難，未能繼續經營，而無力支付辦理旅遊所需一部或全部費用，致其安排之旅遊活動一部或全部無法完成時，在保險金額範圍內，所應給付旅客之費用。

第五十三條之一　依前條第三項規定投保履約保證保險之旅行業，有下列情形之一者，應於接獲交通部觀光局通知之日起十五日內，依同條第二項第一款至第四款規定金額投保履約保證保險：

一、受停業處分，停業期滿後未滿二年。

二、喪失中央主管機關認可之觀光公益法人之會員資格。

三、其所屬之觀光公益法人解散或經中央主管機關認定不足以保障旅客權益。

第五十四條　綜合旅行業、甲種旅行業辦理台灣地區人民赴大陸地區旅行業務，應依在大陸地區從事商業行為許可辦法規定，申請交通部觀光局許可。

前項所稱之旅行係指台灣地區人民依台灣地區人民進入大陸地區許可辦法及試辦金門馬祖與大陸地區通航實施辦法規定，申請主管機關核准赴大陸地區從事之活動。

第二十四條、第二十五條、第三十六條第一項、第三十七條至第三十九條、第四十一條、第四十二條、第四十四條及第五十三條之規定，於綜合旅行業、甲種旅行業辦理台灣地區人民赴大陸地區旅行業務時準用之。

第五十五條　旅行業或其從業人員有下列情事之一者，除予以獎勵或表揚外，並得協調有關機關獎勵之：

一、熱心參加國際觀光推廣活動或增進國際友誼有優異表現者。

二、維護國家榮譽或旅客安全有特殊表現者。

三、撰寫報告或提供資料有參採價值者。

四、經營國內外旅客旅遊、食宿及導遊業務，業績優越者。

五、其他特殊事蹟經主管機關認定應予獎勵者。

第五十六條　旅行業違反第六條第二項、第八條第二項、第九條第一項及第二項、第十條、第十三條第一項、第十六條、第十八條第四項、第十九條、第二十條、第二十一條 第一項及第四項、第二十二

條第一項、第二十三條、第二十三條之一、第二十四條第二項
及第三項、第二十五條至第三十九條、第四十一條至第四十四
條、第四十九條、第五十二條第一項、第五十三條第一項、第
五十四條、第六十二條之規定者，由交通部觀光局依本條例第
五十五條第二項規定處罰。

第五十七條　　　旅行業僱用之人員違反第三十四條、第三十七條、第四十條第
二項、第四十二條、第四十八條第一項、第五十條第二款、第四
款至第六款之規定者，由交通部觀光局依本條例第五十八條規
定處罰。

第五十八條　　　依第十二條第一項第二款第六目規定繳納保證金之旅行業，
有下列情形之一者，應於接獲交通部觀光局通知之日起十五日
內，依同款第一目至第五目規定金額繳足保證金：
一、受停業處分者。
二、保證金被強制執行者。
三、喪失中央主管機關認可之觀光公益法人之會員資格者。
四、其所屬觀光公益法人解散者。
五、有第十二條第二項情形者。

第五十九條　　　旅行業有下列情事之一者，交通部觀光局得公告之：
一、保證金被法院或行政執行機關扣押或執行者。
二、受停業處分或廢止旅行業執照者。
三、無正當理由自行停業者。
四、解散者。
五、經票據交換所公告為拒絕往來戶者。
六、未依第五十三條規定辦理者。

第六十條　　　　甲種旅行業最近二年未受停業處分，且保證金未被強制執行並
取得經中央觀光主管機關認可足以保障旅客權益之觀光公益法
人會員資格者，於申請變更為綜合旅行業時，就八十四年六月
二十四日本規則修正發布時所提高之綜合旅行業保證金額度，
得按十分之一繳納。
前項綜合旅行業之保證金為法院或行政執行機關強制執行者，
應依第四十五條之規定繳足。

第六十一條　　　（刪除）

53

第六十二條　旅行業受停業處分者，應於停業始日繳回交通部觀光局發給之各項證照；停業期限屆滿後，應於十五日內申報復業，並發還各項證照。

第六十三條　旅行業依法設立之觀光公益法人，辦理會員旅遊品質保證業務，應受交通部觀光局監督。

第六十四條　旅行業符合第十二條第一項第二款第六目規定者，得檢附證明文件，申請交通部觀光局依規定發還保證金。

旅行業因戰爭、傳染病或其他重大災害，嚴重影響營運者，得自交通部觀光局公告之次日起一個月內，依前項規定，申請交通部觀光局暫時發還原繳保證金十分之九，不受第十二條第一項第二款第六目有關二年期間規定之限制。

旅行業依前項規定申請暫時發還保證金者，應於發還後屆滿六個月之次日起十五日內，依第十二條第一項第二款第一目至第五目規定，繳足保證金；第十二條第一項第二款第六目有關二年期間之規定，於申請暫時發還保證金期間不予計算。

第六十六條　民國八十一年四月十五日前設立之甲種旅行業，得申請退還旅行業保證金至第十二條第一項第二款第二目及第四目規定之金額。

第六十七條　（刪除）

第六十八條　本規則自發布日施行。

附錄1-3　綜合、甲種和乙種旅行社之註冊及營運整理表

項目	綜合旅行社	甲種旅行社	乙種旅行社
業務範圍	國內外旅遊	國內外旅遊	國內旅遊
	一、接受委託代售國內外海、陸、空運輸事業之客票或代旅客購買國內外客票、託運行李。 二、接受旅客委託代辦出、入國境及簽證手續。 三、招攬或接待國內外觀光旅客並安排旅遊、食宿及交通。 四、以包辦旅遊方式或自行組團，安排旅客國內外觀光旅遊、食宿、交通及提供有關服務。 五、委託甲種旅行業代為招攬前款業務。 六、委託乙種旅行業代為招攬第四款國內團體旅遊業務。 七、代理外國旅行業辦理聯絡、推廣、報價等業務。 八、設計國內外旅程、安排導遊人員或領隊人員。 九、提供國內外旅遊諮詢服務。 十、其他經中央主管機關核定與國內外旅遊有關之事項。	一、接受委託代售國內外海、陸、空運輸事業之客票或代旅客購買國內外客票、託運行李。 二、接受旅客委託代辦出、入國境及簽證手續。 三、招攬或接待國內外觀光旅客並安排旅遊、食宿及交通。 四、自行組團安排旅客出國觀光旅遊、食宿、交通及提供有關服務。 五、代理綜合旅行業招攬前項第五款之業務。 六、代理外國旅行社辦理聯絡、推廣、報價等業務。 七、設計國內外旅程、安排導遊人員或領隊人員。 八、提供國內外旅遊諮詢服務。 九、其他經中央主管機關核定與國內外旅遊有關之事項。	一、接受委託代售國內海、陸、空運輸事業之客票或代旅客購買國內客票、託運行李。 二、招攬或接待本國觀光旅客國內旅遊、食宿、交通及提供有關服務。 三、代理綜合旅行業招攬第二項第六款國內團體旅遊業務。 四、設計國內旅程。 五、提供國內旅遊諮詢服務。 六、其他經中央主管機關核定與國內旅遊有關之事項。

項目		綜合旅行社	甲種旅行社	乙種旅行社
資本額	總公司	二千五百萬元	六百萬元	三百萬元
	每一分公司增額	一百五十萬元	一百萬元	七十五萬元
註冊費	總公司	資本總額千分之一	資本總額千分之一	資本總額千分之一
	每一分公司增額	增資額千分之一	增資額千分之一	增資額千分之一
保證金	總公司	一千萬元	一百五十萬元	六十萬元
	每一分公司增額	三十萬元	三十萬元	十五萬元
	備註：經營同種類旅行業，最近兩年未受停業處分，且保證金未被強制執行，並取得經中央主管機關認可足以保障旅客權益之觀光公益法人會員資格者，得按金額十分之一繳納。			
旅行業經理人數	總公司	一人以上	一人以上	一人以上
	每一分公司	一人以上	一人以上	一人以上
保險金	責任保險	意外死亡： 二百萬元 / 人 意外事故醫療費： 三萬元 / 人 家屬前往處理善後費： 海外：十萬元 國內：五萬元 旅客證件遺失損害賠償費：二千元 / 人	同左	同左
	履約保險備註 總公司	六千萬元以上	二千萬元以上	八百萬元以上
	分公司	增加四百萬元 / 家	增加四百萬元 / 家	增加二百萬元 / 家
	備註：旅行業已取得中央主管機關認可足以保障旅客權益之觀光公益法人會員資格者，其履約保證保險最低金額如下，不適用前項之規定： 一、綜合旅行業新台幣四千萬元。 二、甲種旅行業新台幣五百萬元。 三、乙種旅行業新台幣二百萬元。 四、綜合旅行業、甲種旅行業每增設分公司一家，應增加新台幣一百萬元，乙種旅行業每增設分公司一家，應增加新台幣五十萬元。			

第二章

領隊與觀光事業

　　旅遊業是第三產業，而且是綜合性服務業。「旅遊業乃是向離開家的人們提供他們希望獲得的各種產品和服務之機構的總稱」，包括：餐廳、住宿、活動、自然或人文景象、政府部門及交通簽證等。而領隊則是落實以上旅遊服務內容與品質的執行者。然而領隊在觀光事業的地位為何？與其他相關產業的關係又是如何？本章從「領隊在觀光事業中的地位」、「領隊與旅行業」與「領隊與其他產業」等三方面來探討，以利領隊執業時能從正確的角度切入。

 # 第一節　領隊在觀光事業中的地位

　　旅遊業是複雜的綜合性行業，旅行業在觀光事業體系中扮演中間商的角色，而且領隊是代表一個國家的「櫥窗」，故其地位即是服務者，又是旅行業者的代表；從某種程度來說，又是引路者、民間外交家，更是旅遊之夢的實踐者。

　　好的領隊會帶來一次愉快成功的旅行，反之，則不是一個稱職的領隊。常可見到同一團至國外，走同樣的行程、住同一飯店、吃同一家餐廳，甚至回程也坐同一班飛機，但因為不同的領隊所帶的結果，團員的反應卻不盡相同。

　　好的領隊可令團員深感愉快，行程進行很順利，人人都滿意。不負責任、服務熱誠不足與經驗差的領隊，客人抱怨多，旅遊行程也連帶不順，故領隊是一次成功旅遊的重要關鍵。即使住一流飯店、吃上等餐廳、搭乘頭等艙及豪華巴士，沒有好的領隊即是不完美的旅行，甚至是沒有靈魂與內涵的旅行。山水之美、民風異俗等，都需要領隊用心精彩講解，賦予更多采多姿之新意，領隊角色自積極面來說，對於使團員可以從「淺層的觀光」進展至「深層的觀光」有一定程度的貢獻。

　　領隊是旅遊計畫的執行者，也是為旅遊者提供或落實食、衣、住、行、娛樂與購物等旅遊服務的工作人員。在旅遊接待工作中，處於第一線的中心地位，要協調旅遊相關產業上下游、公司內外部、辦公室等各方

面，代表所屬旅行社按旅遊契約的規定，提供各項旅遊服務，協助各方面的交流，促進我國人民與觀光入境國之間的瞭解與友誼。其工作範圍廣泛、工作對象眾多，是在各種旅遊從業人員中最重要的工作人員，並為外交工作的先鋒。

　　領隊的基本工作在台灣因產業生態環境與價格競爭的關係，有時必須身兼導遊之角色。因此，領隊還必須多負擔導遊講解詞義並分析旅遊本義的工作。所以，台灣領隊是一項給予知識、賦予教育，並陶冶性情、增進友誼的工作。

　　什麼是「領隊」，具體而言，是指**旅行業或旅遊承攬業**（tour operator）**派遣擔任團體旅行服務及旅程**（tour）**管理的工作人員**。我國的旅遊業不同於西方的旅遊業，它不僅是一經濟事業，也是一項民間外交工作，也就是擔負著外交與經濟雙重任務的工作。因此，領隊不僅要為出國之國人提供各項旅遊服務，還要向外國人士適時、適宜地宣傳介紹我國的歷史、文化、風俗習慣，以及當前台灣的建設等各方面情況，以期增進外國人對台灣之瞭解及國人對國際的認識，進而促進國人旅遊品質及台灣在國際形象與地位之提升。

　　國內旅遊先進蔡東海先生曾具體分析導遊人員在觀光事業中的地位與功能，然而領隊也同樣具有如下所述之地位與功能：

1.領隊或導遊人員是觀光事業的基本動力。
2.領隊或導遊人員是觀光事業的尖兵。
3.領隊或導遊人員是國民外交的先鋒。
4.領隊或導遊人員是吸引觀光客的磁石，也是國家良好聲譽馳揚海外的傳播者。
5.領隊或導遊人員是國民休閒生活的導師。

　　總之，領隊的工作是一項**服務性**工作。對於團員而言，領隊就是代表旅行業者；此外團員常常將領隊的舉止言行作為衡量外國人的道德標準、價值觀念和文化水準之依據。在團員心目中，領隊是團員在異國他鄉的引導者，是可以信賴依靠的人，是旅遊活動的第一線組織者。因此，他

們期望領隊既能瞭解團員的需求，又能向團員介紹一種新奇文化；對團員來說，領隊不僅能滿足行、住、吃、遊樂、購物等各種要求，而且在各方面也是無所不知、無所不曉。旅遊者對領隊抱持高度的信任和厚望，表明領隊工作必須達到團員期望的高水準，而且領隊水準的高低，關係旅遊活動效果的好壞，也關係到旅遊業的對外形象。領隊不僅是個嚮導，還應該是「旅遊之友」、「旅客之師」、「旅遊顧問師」和「民間外交官」。

 ## 第二節　領隊與旅行業

　　領隊人員過去必須是旅行社推薦且是旅行社中任職之專任人員，經觀光局舉辦之領隊人員講習後取得執業證照。2004年修改領隊人員從業資格，改由考選部舉辦專技普考導遊人員、領隊人員之國家考試，考試資格更放寬至高中職以上或同等學歷，更重要的是不必透過「旅行業」即可報考。因此，從第一屆領隊國家考試中，通過考試及格者，非旅行業從業者的比例增加，導致未來專業不足的或經驗不足的領隊勢必增加。而領隊與旅行業者的關係可以說是唇亡齒寒的關係，領隊是旅遊銷售過程中的一環，更是下一次旅遊銷售成功的關鍵。本節旨在闡述領隊與旅行業之關係，藉以維持並發展「領隊」、「旅行業者」與「旅遊消費者」三者之關係，達到三方面共榮共存之三贏局面。

一、領隊在旅行業中之職責

　　根據《旅行業管理規則》第三十六條第一項規定：「綜合旅行業、甲種旅行業經營旅客出國觀光團體旅遊業務，於團體成行前，應以書面向旅客作旅遊安全及其他必要之狀況說明或舉辦說明會，成行時每團均應派遣領隊全程隨團服務。」從實務面來說，領隊可分為「專業領隊」與「非專業領隊」，下文茲從實務面分析領隊與旅行業之關係。

(一)專業領隊

　　專業領隊與旅行業者的關係是臨時性的，因此在出團前所簽訂的是《臨時僱用約定書》（如**表2-1**）。從約定書內容中前三項所定的工作期間、工作項目、工作報酬，更明顯地告知契約訂定之雙方關係是非常薄弱

表2-1　臨時僱用約定書

立契約人　　　　　公司　　甲
（以下簡稱　方）甲方任用乙方
乙
經雙方同意訂立契約共同遵守約定條款如下：
一、工作期間：自民國　　年　　月　　日起至民國　　年　　月　　　日止，契約期滿即終止僱用關係。
二、工作項目：
三、工作報酬：
按實際工作每日給付薪資：　　元，住宿費：　　元，膳食費：　　元。
四、乙方參加甲方公司工作，應遵守甲方之一切規定，善盡職責，誠實信用，負責和藹，以提供旅遊客戶最佳之服務。
五、乙方對於代付款項應作成清單並檢附翔實憑證，於工作任務完成後三天內，填妥差旅費報告單一併交付公司。
六、乙方一經甲方任用簽約後，應按約定工作，不得中途毀約，但因服務態度不佳，品德不良，甲方可隨時解僱，甲方不負任何責任。
七、乙方如被解僱，一經核准，應即將經手文件、經營事物及業務──交代清楚，如有遺失或拒交時，應確保法律上應負之賠償責任。
八、本契約雙方簽章後生效，一式兩份，甲乙雙方各執一份。
甲方：公司名稱：
簽約時代表人：
乙方：姓名：
住址：
戶籍：
身分證字號：
中華民國　　　　年　　　　月　　　　日

資料來源：雄獅旅遊提供。

的，雙方關係可以用市場供給與需求的狀況來反映，旺季時專業領隊供不應求，尤其是長程線與經驗豐富者。此時工作報酬可能因路線之不同做機動調整，或以更多的帶團次數作為彼此不穩定關係維持的交換條件；有些業者也選擇經驗豐富且具有少數專長之專業領隊，簽訂較長之契約。例如：旅行業者保證一年給予帶團工作天數不少於幾天，不足部分，旅行社業者以最低日薪補貼。

相反的，在旅行淡季專業領隊供過於求時，陷於無團可帶之窘境，生活一切靠自己。旅遊業者不會、也礙於現實無法改變原本臨時僱用的狀態。有少數不肖業者甚至縮減專業領隊基本福利，例如：勞保、全民健保的保險費用須由領隊自付，甚至基本工作日薪也縮水。業者完全以市場供需法則為原則，而忽視勞資關係與企業家之社會責任，由此可以瞭解專業領隊與旅行業者的關係，是在不穩定的基礎上發展著彼此不可預知的未來。

《臨時僱用約定書》第四條規定：「乙方參加甲方公司工作，應遵守甲方之一切規定，善盡職責，誠實信用，負責和藹，以提供旅遊客戶最佳之服務。」所謂「乙方」指的就是「專業領隊」，由第四條規定專業領隊之義務來看，要求專業領隊遵守公司一切規定之外，又要作到誠實信用與負責和藹的態度，但此一義務要求架構在旅行業者與專業領隊不穩定的合作基礎上，似乎令人懷疑其規範效力。再者，目前旅行業者甚少提供在職領隊之訓練與生涯規劃，完全由專業領隊自行負責，所以有些專業領隊兼職從事保險、直銷、法拍屋、餐飲業等。甚至，有少數專業領隊在帶團過程中還不忘從事兼職工作，如此將有損領隊專業、公司形象與相關旅行業管理規則之規定。

《臨時僱用約定書》第五條規定：「乙方對於代付款項應作成清單並檢附詳實憑證，於工作任務完成後三天內，填妥差旅費報告單一併交付公司。」雖然旅遊業者所支付專業領隊之日薪僅止於帶團的天數，但出團前的準備和與OP（operator）交班等工作卻被視為是義務且無給付薪水，專業領隊帶團返國後工作是要在返國後完成一切報帳手續，以利公司財務運作。然而現行實務上，長線領隊因所帶團地區情況特殊，往往要攜帶餐

費、門票、部分團費，而所繳回之憑證有些外文認定上及眞實性考量，因此身爲審帳主管必須非常專業，才能有效且正確審核相關報帳文件。審核目的不僅可以保障公司權益，且可以作爲衡量領隊個人之操守與品德之客觀依據。再者，雖規定返國三天內必須報帳，但往往遇上旅遊旺季時，專業領隊一團接一團無法準時報帳，公司除了扣錢與最嚴重之停團處分外，就並無他法。

《旅行業管理規則》第三十六條第一項後段規定：「成行時每團均應派遣領隊全程隨團服務。」因此《臨時僱用約定書》第六條規定：「乙方一經甲方任用簽約後，應按約定工作，不得中途毀約，但因服務態度不佳，品德不良，甲方可隨時解僱，甲方不負任何責任。」另外，《旅行業管理規則》第三十七條第二款規定：「旅行業辦理旅遊時，該旅行業及其所派遣之隨團服務人員，均應遵守下列規定：不得於旅遊途中擅離團體或隨意將旅客解散。」因此，專業領隊在帶團過程中不可中途解約，更不可以中途脫隊去處理私人事情而把團體交給當地導遊接手，實務上偶爾也發生領隊於國外機場送團員上機之後卻不隨團返國，也同樣違反上述《旅行業管理規則》與《臨時僱用約定書》之規定。

(二)非專業領隊

非專業領隊在此所說的是屬於公司專任職員，雖然具有合法領隊帶團資格，但在旅行業之職務可能是財務、人事、票務、內勤等工作，並不以帶團爲主，只有在領隊不足時，爲客串性質。因爲平時工作已有固定薪水，出國帶團另有出差費用，因此其與旅行業者之關係就非常密切。因爲帶團好壞之反映，直接影響公司聲譽、公司成長與其個人在公司前途，有相互利害存續之關係。

以上僅就「專業領隊」與「非專業領隊」之實務面與旅行業者之關係加以探討，但不論是何種領隊身分，對於《旅行業管理規則》都必須遵守，以維持領隊與旅行業者共榮的生存空間。

二、領隊與旅行業者之具體關係

茲將「領隊」與「旅行業者」之具體關係分析如下：

(一)業者應保障合法領隊工作者

旅行業者在派團時，有時礙於旺季缺領隊、人情壓力或主管特殊考量，派遣之領隊為無執業資格之公司職員或牛頭。因此，違反《領隊人員管理規則》第五條第二項之規定：「經領隊人員考試及格者，應參加交通部觀光局或其委託之有關機關、團體舉辦之職前訓練合格，領取結業證書後，始得請領執業證，執行領隊業務。」及《旅行業管理規則》第五十條第四款規定：「旅行業僱用之人員不得有下列行為：掩護非合格領隊帶領觀光團體出國旅遊者。」違反此兩項規定必須受到觀光局處罰，更傷害合法領隊工作之機會。

所以，有心成為領隊之旅遊從業者應即早取得執業資格，對於自己也代表某一程度專業能力的肯定。而旅行業者也應保障合法與合格領隊之工作權，派團時應考量有無具備執照之先決條件；而不是因為無領隊而隨意找人上陣，為接生意而同意無照之牛頭或同業帶團，或是作為一種獎賞內部員工的心態讓其帶團。相信好的領隊是確保公司形象與下一次生意成交的契機，同樣的，公司員工所應要求的是主管對他個人工作能力上的認同與肯定，而非施捨帶團。因此，旅行業者應保障具有合法領隊證的工作者。

(二)領隊應隨時督促業者並配合公司作業維持執業資格

有些甄審合格之「準領隊人員」，有時因行政人員之疏忽，或是早已帶團多年不在乎，而違反《領隊人員管理規則》第五條第二項之規定：「經領隊人員考試及格者，應參加交通部觀光局或其委託之有關機關、團體舉辦之職前訓練合格，領取結業證書後，始得請領執業證，執行領隊業務。」在實務上，有些領隊往往已參加過講習結業並取得結業證書，但未經領取領隊執業證卻早已帶團出國，或領隊執業證多年未校正等問題。造

成此原因源起於旅行業是流動率非常高之行業，尤其是「專業領隊」往往並不專屬於某一特定旅行社帶團，那邊有團，就去那邊帶團。對於應辦理校正工作之現任公司行政人員也不清楚其狀況，而導致受罰。

　　最後，以公司非專業領隊之內勤工作人員或非業務部門之主管人員作為領隊，更可能因該人員早已改行偶爾回旅行業帶團，或調至其他部門已久，而發生違反《領隊人員管理規則》第十四條第一項之規定：「領隊人員取得結業證書或執業證後，連續三年未執行領隊業務者，應依規定重新參加訓練結業，領取或換領執業證後，始得執行領隊業務。」總之，領隊無論是從實務面分為「專業領隊」與「非專業領隊」，都應隨時督促旅行業者並配合公司作業維持自身執業資格。

(三)領隊應確實遵守公司及觀光主管機關之規定，以避免發生旅遊糾紛與違法

　　領隊帶團時，最常發生的事件是代替團員保管貴重物品，當然也包括了證照，但此一行為卻違反《旅行業管理規則》第三十七條第六款規定：「旅行業辦理旅遊時，該旅行業及其所派遣之隨團服務人員，均應遵守下列規定：除因代辦必要事項須臨時持有旅客證照外，非經旅客請求，不得以任何理由保管旅客證照。」更不幸的是，如果遺失了證照，不僅衍生出旅遊糾紛，更違反《旅行業管理規則》第三十七條第七款之規定：「執有旅客證照時，應妥慎保管，不得遺失。」

　　以上是領隊帶團時操作上之技巧性問題，領隊無須負擔代旅客保管證照之不必要責任。過去利用旅客證照牟利的時代已成歷史，惟須注意的是，治安不好之國家或旅遊地區，應嚴防扒手及證照遺失等旅遊意外事件之發生。

　　另外，領隊在帶團時應隨時攜帶領隊執業證，否則又違反《領隊人員管理規則》第二十一條規定：「領隊人員執行業務時，應佩掛領隊執業證於胸前明顯處，以便聯繫服務並備交通部觀光局查核。前項查核，領隊人員不得拒絕。」

　　領隊執業證一般都存放在公司內部，領隊帶團出國時應隨身攜帶以

備檢查，之所以忘記攜帶，通常是由於旺季一時疏忽所導致，或無執業之資格出於故意之行為。領隊執業證與一般技師證照比較起來，市場上需求較不明顯，取得也非難事。所以，《領隊人員管理規則》第二十三條第三款規定：「領隊人員執行業務時，應遵守旅遊地相關法令規定，維護國家榮譽，並不得有下列行為：將執業證借供他人使用、無正當理由延誤執業時間、擅自委託他人代為執業、停止執行領隊業務期間擅自執業、擅自經營旅行業務或為非旅行業執行領隊業務。」除非是公司因生意考量，要求牛頭帶團故意以合法掩護外，鮮少發生，業者應謹慎派團。

最後，現行專業領隊一般忠誠度不高，往往帶團並不一定專屬某一家，或有時受朋友之託而帶領別家旅行團，但又不願讓原旅行業者知道，然而組團出國之旅行業者，應主動要求該領隊簽署領隊借調同意書（如**表2-2**），徵得其任職旅行業者之同意，以保障自身、領隊、旅客之利益，以減少旅遊糾紛責任歸屬不清之疑慮。

表2-2　領隊借調同意書

○○旅行社借調　　　　　旅行社專業領隊　　　　　先生，帶團前往　　天，走　　　　行程，並遵守○○旅行社之一切規定，善盡職責，誠實信用，負責和藹，以提供旅遊客戶最佳之服務。對於代付款項應作成清單並檢附詳實憑證，於工作完成三天內，填妥旅費報告單一併交付○○旅行社。

借調期間：自民國　　年　　月　　日起至民國　　年　　月　　日止，契約期滿即終止僱用關係。

立書人：
負責人：
同意人：
負責人：

中華民國　　　年　　　月　　　日

資料來源：雄獅旅遊提供。

(四)業者應主動提供領隊在職訓練的機會與誘因，而領隊亦應配合參加相關訓練課程

　　儘管現行領隊協會定期舉辦領隊在職人員之講習與訓練活動，但只是通知所屬會員與公布外，法律上並無強制規定領隊人員一律接受受訓規定，加上業者不重視領隊在職進修，以及領隊本身無主動參加受訓之誘因下，可惜領隊協會之美意。筆者建議未來希望能有所謂「領隊分級制度」，根據已參加領隊協會或觀光局所舉辦之訓練活動，經測驗後給予參加人員一定程度之肯定與晉級，在費用上旅遊業者也應配合協會給予補助及公假受訓，如此領隊從業人員才有誘因主動積極參加講習與訓練。

　　領隊也必須注意《領隊人員管理規則》第七條規定：「經領隊人員考試及格，參加職前訓練者，應檢附考試及格證書影本、繳納訓練費用，向交通部觀光局或其委託之有關機關、團體申請，並依排定之訓練時間報到接受訓練。」未經職前訓練而執業是必須受到處罰的。

(五)領隊與業者雙方應為旅遊品質負責而非推諉於任一方

　　領隊帶團在外所代表的是旅行業者，更是旅遊品質最後的監督者。行程內容中的飯店、餐廳、旅遊設施大多是旅行業者之線控人員所安排，領隊只有監督與執行的權限，此點是業者要重視的，除非是領隊人員在操作自費活動行程時，才有可能發生由領隊本身安排遊樂設施與住宿設施之情事。有時旅行業者因價格競爭而忽略《旅行業管理規則》第三十七條第三款之規定：「旅行業辦理旅遊時，該旅行業及其所派遣之隨團服務人員，應使用合法業者依規定設置之遊樂及住宿設施。」而非要領隊單方面去安撫團員或自行解決遊樂及住宿設施等不合理現象。

(六)旅遊安全是領隊與業者保障共同利益的先決條件

　　旅遊安全在目前旅遊糾紛中為最嚴重者，因為會影響團員生命安全。行前多準備，事前須不厭其煩地提醒並告知團員，這是領隊必須的責任。一般旅行業者早已安排安全可靠的行程活動內容，通常最易發生領隊在銷售自費行程時不小心所致。領隊應注意《旅行業管理規則》第三十七

條第四款之規定:「旅遊途中注意旅客安全之維護。」以及《領隊人員管理規則》第二十三條第一款:「遇有旅客患病,未予妥為照料,或於旅遊途中未注意旅客安全之維護。」可見旅遊安全喪失不僅是公司有形、無形的損失,更是領隊個人生命與聲譽上之威脅。

(七)領隊帶團在外應配合公司政策與利益

在國外往往遇到罷工或天候等因素,使得既定行程無法正常完成,領隊又礙於旅遊契約書之規範,必須完成原行程項目與內容。然而根據《旅行業管理規則》第三十七條第五款之規定:「除有不可抗力因素外,不得未經旅客請求而變更旅程。」此時領隊在團員請求下,應衡量公司利益與政策,可以做適度之修正,但是必須在無損公司權益及所有團員同意下才可行。同時,應立下切結書以防事後團員反悔。

(八)領隊應奉公守法,避免損及業者權益

在東歐、東南亞與世界旅遊落後之國家與地區,都存在官方與黑市外幣之價差,其利益往往足以利誘當地導遊與隨團服務之領隊。在兌換價格時也對團員有利,且與其跟不熟之外籍人士兌換增加風險,以及「肥水不落外人田」之心理下,團員有時反而要求與領隊兌換,既省時、省事又划算。但是根據《旅行業管理規則》第五十條第六款之規定:「旅行業僱用之人員利用業務套取外匯或私自兌換外幣是要受處罰的。」領隊帶團在國外,政府在取締不易、舉證困難下,以及對團員、旅遊業者、導遊與領隊三方都有利之下,除非團員主動檢舉,否則並不易達到嚇阻功效。

再者,目前仍以日本及韓國旅遊地區最常發生或市場上有心業者專門舉辦採購團,即針對某一國家及地區,在特定之商品項目與季節性折扣多時,所發生之變相招攬團員出國購物。但隨著國內物價穩定及關稅自由化後,此種情形應已逐漸減少。然而此項行為也違反《旅行業管理規則》第五十條第六款之規定:「旅行業僱用之人員委由旅客攜帶物品圖利者是會受到處罰。」

(九)自費活動與購物安排，領隊與業者應共同維護旅客權益為先

通常發生之案例中，以到國外買春或購買違反野生動物保護法之禁止買賣項目，或非法之古物買賣交易為主。有時是出於不知，並無故意或計畫犯意，領隊應事前告知違法事項。此外對於色情之交易事項不僅有辱國人形象，更有違領隊之專業地位。

旅行業者也應本著職業道德，不應安排違法旅遊活動。相關規定如《領隊人員管理規則》第二十三條：領隊人員執行業務時，應遵守旅遊地相關法令規定，維護國家榮譽，並不得有下列行為：

1. 遇有旅客患病，未予妥為照料，或於旅遊途中未注意旅客安全之維護。
2. 誘導旅客採購物品或為其他服務收受回扣、向旅客額外需索、向旅客兜售或收購物品、收取旅客財物或委由旅客攜帶物品圖利。
3. 將執業證借供他人使用、無正當理由延誤執業時間、擅自委託他人代為執業、停止執行領隊業務期間擅自執業、擅自經營旅行業務或為非旅行業執行領隊業務。
4. 擅離團體或擅自將旅客解散、擅自變更使用非法交通工具、遊樂及住宿設施。
5. 非經旅客請求無正當理由保管旅客證照，或經旅客請求保管而遺失旅客委託保管之證照、機票等重要文件。
6. 執行領隊業務時，言行不當。

再則，少數旅遊競爭地區（如韓國、菲律賓、泰國等），旅行業者不正常殺低團費縮減行程，到國外再以業績壓迫導遊與領隊多推銷自費行程或購物；未達一定標準時，領隊或導遊自行吸收成本或成為下次派團之依據。因此，領隊有時迫於無奈，縮短原有既定之行程，騰出時間半推半就使團員參加自費活動，或一天之內安排過多之購買時間，乃違反《旅行業管理規則》第五十條第六款之規定：「旅行業僱用之人員不得安排未經旅客同意之旅遊節目者。」此外安排團員以高於一般行情之購物活動，謀

取不當之利益，又違反第五十條第六款規定：「旅行業僱用之人員不得安排旅客購買貨價與品質不相當之物品者。」在旅遊保護意識抬頭之時代，業者與消費者都應負起一部分之責任。旅遊商品是無形產品，旅遊消費者不應該事先比較價錢，事後再要求品質的不合理現象，合理的價位是良好旅遊品質的前提要件。

總之，旅行業者往往在價格競爭或因標團考量下犧牲領隊合理之利潤，例如：小費、自費活動等，而領隊人員只好又變相收取不當費用以彌補個人損失。最後，淪於消費者、業者、領隊、導遊、司機各方面都受害的地步，如此惡性循環，旅遊品質將如何保障。

最常發生的違法事件就是領隊超收小費，或旅行業者到海外另收取旅遊契約所應包含之費用，身為領隊應研究每一團員狀況，研擬收小費之時機，至於多寡宜按公司規定。相關規定如旅行業管理規則第五十條第六款之規定：「旅行業僱用之人員不得向旅客收取中途離隊之離團費用，或其他索取額外不當費用者。」

以上是根據法律層面加以述及領隊與旅行社之權利與義務的關係。再者，領隊與旅行業者除了法律層面之關係外，可從組織面來探討兩者關係，少數業者有專門在組織內部成立專業領隊之獨立部門，掌管領隊行政管理事宜與派團，立意雖好，但仍僅止於管理而非積極從事領隊之訓練與培訓計畫。領隊與旅行業者關係是一利益共同體，領隊在外代表旅行業者，一方面要捍衛業者利益，另一方面也要維護旅客權益，如何讓兩方利益能取得平衡，是領隊本身之職業道德與藝術。

第三節　領隊與其他產業

領隊也如同旅行業之地位般，為一「代理」之角色，工作上最直接的相關產業為「餐飲業」、「旅館業」、「交通運輸業」、「藝品業」、「觀光遊樂業」，茲分述如下：

一、餐飲業

餐食的安排是團員出國旅遊的基本要件，有了充分且美味的餐飲安排，才能提供團員旅遊的動力。但是，隨著時代的改變與旅遊者素質的提升，餐食安排不再是量足、味美而已，更進一步是多樣性、特殊性、地區性、民族性。因此，領隊不再僅是訂餐、吃中國菜而已，對於世界各地、各民族等不同的美食和美酒，都必須研究如何訂餐、點菜、用餐禮節等繁瑣的事務。

因此介紹以下三方面：餐食的種類、飲料的種類及領隊與餐飲業的關係，期望領隊能有效執行餐飲之帶團任務，並與餐飲業各組織部門建立與維持良好關係，以利帶團順利與團員用餐之滿意度。

(一)餐食的種類

◆早餐

團體一般都在飯店享用早餐，有些飯店會製作早餐券分發給團員，有些則無。領隊在辦理住宿登記時應及早確認並宣布使團員知悉。旅遊團體在東南亞以及澳洲等地方，有時因價格競爭或調配餐食多樣性，則安排團員享用當地特殊餐食而至飯店外使用早餐，例如：港式飲茶、肉骨茶等。

通常飯店使用的早餐又分為下列幾種：

1. 美式早餐（American breakfast）：包括：果汁、土司、火腿、麥片粥、蛋、水果、咖啡或茶，其內容非常豐富，屬自助式無限量供應。

2. 大陸式早餐（Continental breakfast）：歐洲地區旅遊團一般以大陸式早餐為主，內容包括：牛角麵包、各式麵包一個、奶油或果醬、咖啡或茶，但無熱食，國人一般較無法接受，尤其是冬天歐洲之旅遊團，早餐無熱食易引起團員不滿，應於說明會時先向團員說明解釋清楚，如團員想享用美式早餐，則需補價差。領隊帶團時尤其要

注意,同一家飯店之不同台灣團因價格不一,享用美式早餐與大陸式早餐卻坐在鄰桌,可能會造成團員心理不平衡。近年來,台灣旅行團大多安排「美式早餐」或「自助餐」(buffet)型態,取代了傳統的「大陸式」早餐。

3. 英式早餐(English breakfast):英式早餐比大陸式早餐豐富,但又比美式早餐差一些。通常包括三部分:飲料、麵包、主菜一份;即水果或果汁、各式蛋類、燻肉或香腸、麥片或玉米片、紅茶或咖啡及土司。

4. 斯堪地納維亞式早餐(Scandinavian breakfast):屬北歐團之早餐,一般都非常豐富,與美式早餐相類似,但最大之不同是有很多海鮮冷盤,如各式魚子醬與魚冷盤。

◆午餐

午餐一般以簡單為主,因通常下午都安排行程景點或拉車,各地旅遊團體除少數歐洲地區為領隊安排外,其餘都是由當地旅行社安排餐食。在行程中有中國餐廳地區以中式為主,如地區特殊無中式餐廳或團員要求,則會另外安排當地風味餐,否則原則上都為中式餐食,菜色以五菜一湯至七菜一湯為大宗,包含水果和茶,但不包含飲料。

◆晚餐

通常晚餐比較豐富,有時更安排具有當地特色的風味餐(specialties)與節目串場娛樂團員(dinner show),例如:瑞士火鍋、澳洲農莊之BBQ、紐西蘭之毛利餐與毛利舞、法國紅磨坊夜總會與法國餐、西班牙佛朗明哥舞與餐會等。如果以中式為主,通常會比午餐多一道菜,西餐則通常包括:

1. 前菜(appetizers)。
2. 主菜(main dish)。
3. 甜點(desserts)。

團體旅遊一般不會以「單點」訂餐的方式為之，而是以「套餐」的方式為主，因價錢大眾化且餐廳較易準備。領隊帶團至國外，如在東南亞、大陸、美國、紐澳、南非等，都是由當地旅行社安排，領隊的角色為消極地確認餐廳地點、時間、菜色及特殊餐食要求。歐洲線的領隊就必須考量行程、團員需求、公司預算、當地導遊、司機熟悉路況與否等因素自行訂餐，因此領隊所需訂餐的技巧與困難度較高。

(二)飲料的種類

團體旅遊使用飲料時機分為「搭機」與「餐廳用餐」兩大時段，但是飲料的範圍甚廣，從啤酒（beer）、威士忌（whiskey）、葡萄酒（wine）、琴酒（gin）、蘭姆酒（rum，又譯作朗姆酒）等酒精性飲料（alcoholic drink）和可樂、果汁、汽水、茶、咖啡等非酒精性飲料（soft drink）。若依上菜前後順序搭配之酒精飲料，又可分為餐前酒、餐中酒、餐後酒。以下將酒精性飲料細分為：

◆蒸餾酒（distilled alcoholic beverage）

一般是以穀物、水果、甘蔗、龍舌蘭或馬鈴薯為主要原料，釀造成酒後，經蒸餾與橡木桶儲存熟成而製成的酒類，可再細分為：

1. 威士忌：一般都以穀類為原料加以蒸餾，最著名為：蘇格蘭、愛爾蘭、加拿大與美國之波本、裸麥和混合威士忌。
2. 龍舌蘭酒：以龍舌蘭（tequila）為原料，主要產區為墨西哥。
3. 蘭姆酒：原料為甘蔗製糖後剩下的糖蜜，再經發酵與蒸餾的程序而存入橡木桶，又可分為白蘭姆（white rum）和黑蘭姆（dark rum）等。
4. 水果白蘭地：主要原料有蘋果、櫻桃、杏桃等，其中以葡萄最具代表性。如以葡萄發酵再蒸餾的白蘭地可分為法國雅文邑（Armagnac）、干邑（Cognac）兩大產區；在此產區又再分為：三顆星、SOP、VSOP、Napoleon、XO等五級。另最具代表性的是法國西北部卡瓦多斯（Calvados）的蘋果白蘭地，香醇味美。

5.伏特加酒：最有名的是以俄羅斯產馬鈴薯，作為原料之伏特加酒（vodka），產量則以美國產量為較多。

蒸餾酒一般酒精濃度較高，領隊在代替團員點飲料時，宜考慮對象之接受程度。在費用方面，國際線機上的飲料不必額外付費，美國國內線有時酒精性飲料則須另外付費，領隊應事先說明清楚。

◆再製酒（compounded alcoholic beverage）

將蒸餾酒加工製成的酒類，通常是以烈酒為基酒，再添加各式水果、香料、藥草與糖。通常酒精成分較高且甜，以琴酒及利口酒（liqueur）最具代表性。

1.琴酒：又分為辛辣琴酒（Dry Gin）、荷蘭琴酒（Dutch Gin）、野莓琴酒（Sloe Gin）。琴酒一般是調製雞尾酒之主要基酒，如粉紅佳人（Pink Lady）、琴湯尼（Gin Tonic）等。

2.利口酒：以基酒（如白蘭地、伏特加及其他蒸餾酒）再加入水果、香料等，並加入糖分，種類依各式添加物而有不同之口味與顏色。

◆釀造酒（fermented alcoholic beverage）

以酵母催化醣分產生酒精成分與二氧化碳，原料為水果或穀類經橡木儲存熟成而製成的酒類，最具代表性的是：啤酒與葡萄酒。葡萄酒又依釀造方式不同而分為：

1.混合葡萄酒（blended wine）：葡萄酒加入香料、植物、草藥，除加強酒精濃度外，亦可調製成不同的口味，最著名的為義大利苦艾酒（vermouth）。

2.強化酒精葡萄酒（fortified wine）：葡萄酒中加入酒精成分較高的酒，使其中止發酵，並增加其酒精成分，通常加入白蘭地，最著名的為西班牙雪莉酒（sherry）。

3.氣泡葡萄酒（sparkling wine）：經過兩次發酵含有氣泡（即二氧化碳）的葡萄酒，例如世界著名之法國香檳（Champagne）。

4.無氣葡萄酒（still wine）：一般的葡萄酒係由葡萄壓汁發酵而成，通常是領隊帶團至歐洲或歐語系統之國家，享用西餐時餐桌上最主要之酒類；世界各國都有生產，如美國、澳洲、紐西蘭、南非、義大利、智利、西班牙等，但仍是以法國葡萄酒所產之品質世界一流，又稱為桌上酒（table wine）。主要分為：

(1) 紅酒（red wine）：將紅葡萄壓汁連同皮與梗柄，混在一起再加入酵母，因連皮一起下去發酵，故為紅色葡萄酒，比起白酒更可久存，一般要室溫飲用。所謂室溫是指攝氏16度至20度，但也有可冰起來使用之特例。

(2) 白酒（white wine）：一般採用白葡萄來製作或將紅葡萄去皮壓汁，果皮、梗及籽去除不用。由於只用汁液入桶，單寧酸較少，所以一般顏色較淡，不適合久存。

(3) 粉紅酒（rose）：先將紅葡萄連皮一起發酵，中途再將果皮去除再繼續發酵，或將紅酒、白酒混合，或將紅葡萄連皮與白葡萄巧妙地加以混合一起發酵。

此外，有時團員會自行點選各式各樣的雞尾酒，通常以威士忌、白蘭地、伏特加、蘭姆酒、龍舌蘭、利口酒、葡萄酒、啤酒及香檳為基酒，添加如甜料、果汁、糖漿、水果等各式各樣原料，隨調製者自行創新。

團體用餐時通常並不包含飲料，所以領隊在介紹或代團員點用時，宜視對象之不同而有所差異，更重要的是須注意禮節以免失禮。

(三)領隊與餐飲業的關係

領隊在團員前代表旅行業，身上帶著領隊執業證代表專業，領隊與餐飲業者之間應屬合作的關係。在保障旅遊品質的前提下，且在公司預算容許的範圍內，提供質佳味美的餐飲是領隊人員應要求餐飲業配合努力的目標。尤其近年來國人對特殊餐食要求愈來愈多，領隊不可因麻煩而忽視此類團員的需求。另一方面，領隊也肩負教育團員的功能與義務，避免影響餐飲業者作業與整體餐廳的形象與氣氛。

總之，餐飲業在國人日益重視飲食文化的同時，已常有團員將旅遊

重點放在美食饗宴中，因此，身為領隊與餐飲業應同步成長，隨時提供旅遊消費者最新、最佳的餐飲服務，當然，旅遊業者也必須負起責任做最好的旅遊規劃。

二、旅館業

領隊在執行團體旅遊帶團業務，一般是代表旅行業者執行與監督旅館業者之服務品質與價位是否相符，更積極的話是提供必要之協助以滿足團員住的需求。依據《發展觀光條例》第二十二條規定：「觀光旅館業業務範圍如下：一、客房出租。二、附設餐飲、會議場所、休閒場所及商店之經營。三、其他經中央主管機關核准與觀光旅館有關之業務。」因此，領隊與旅館業之關係，若事先能清楚瞭解旅館業之服務內容與工作流程，則可使領隊能根據旅行業者之合約內容，正確掌握服務品質與實質內容。

以下介紹旅館種類、房間種類、領隊與飯店組織部門的關係，期望使領隊能有效執行旅館住宿之帶團任務。

(一)旅館種類

一般台灣團體因價位較低，故旅館多屬經濟級觀光旅館，茲將領隊帶團時會遇到之各式旅館分述如下，而非旅遊團體安排之旅館（如英國之B&B）、長期住宿旅館等，不在此介紹之列。

1. 商務旅館（commercial hotel）：主要的客源來自商務旅客（business travelers），但有時在觀光之大城市，業者也會安排價格較大眾化之商務旅館；相對地，旅館之地點與服務設施較差一些。
2. 機場旅館（airport hotel）：機場旅館顧名思義位於機場附近，原本提供給旅客轉機、搭機之便利，旅行業者有時考量成本，將團體安排在機場飯店，當然對於領隊在帶團上增加困難度，也較不易安排團員夜間活動。
3. 會議型旅館（conventional hotel）：此種旅館一般房間數較多且地點適中，在會議市場淡季時具彈性議價空間，會議附屬設備也較

齊全。如屬公司獎勵旅遊團體（incentive tour）、熟悉旅遊團體
（FAM tour）或參展團體較適合安排。

4.經濟式旅館（economy hotel）：一般以乾淨舒適為原則，旅館服務
項目僅有基本之餐廳、酒吧而已，因其價位大眾化，故業者多以此
為團體旅遊住宿之旅館。

5.賭場旅館（casino hotel）：一般價位並不如想像的貴，因為旅館業
者所要吸引的是旅客至飯店賭博遊樂而非單純住宿，因此在價位上
非常適合團體旅遊。再者，旅館設備方面也提供價廉物美之餐食與
秀場節目，對團員而言亦極具吸引力。

6.休閒渡假旅館（resort hotel）：一般位於海邊、森林、國家公園，
例如：南非克魯格國家公園（Kruger National Park）、加拿大班夫
國家公園（Banff National Park）等地區。館內通常包含完善的休閒
設施與健身器材，當然在有限度的開發及核准興建下，旅館家數與
房間數相對有限，因此房價稍高，尤其是在旅遊旺季，價格更是高
的驚人。

(二)房間種類

領隊對於房間種類必須事先瞭解清楚，並配合團員合理的個別需加
以妥善安排，使每一團員住得安心、舒適，以保持充分的體力與最佳的精
神狀況，參加隔天的旅程。

◆依房間床數分類

1.單人房（single room）：一般團體住宿旅館均包含衛浴設備，但有
時在郵輪或過夜火車安排上，因團體價位較低或房間數有限的狀況
下，領隊在分房時有時候會遇到下列三種類型的客房：(1)無衛浴
的單人房（single room without bath）；(2)有沖澡的單人房（single
room with shower）；(3)有衛浴的單人房（single room with bath）。
領隊站在旅客立場宜及早辦理住宿手續，取得設備較齊全之房間，
更重要的是於取得房號時，必須再一次確認正確與否。

2.雙人房（twin or double room）：通常雙人房又可分爲twin room與double room。double room爲一張大床，適合渡蜜月之夫妻，或兩小孩合住一房，切忌安排不相識之兩位團員或年紀相差懸殊者之團員同房。在不得已狀況下，領隊須與團員共宿一房時，也應避免安排double room。

3.三人房（triple room）：旅館內三人房爲數並不多，通常爲加床之形式，如將twin room加一活動之單人床；或在雙人房中另有一沙發床可彈性運用。團體一般爲同行好友、親戚或父母帶小孩者，領隊在安排房間時，應注意同行者之關係，尤其是老人家或小孩與家人同行者，應儘量給予同房之安排。

◆依房間相對位置分類

1.連結房（connecting room）：兩房間緊鄰在一起並有房門相通，通常適合家庭、親友或身分特殊者（有隨行在側之醫護與安全人員）。相反地，領隊應避免安排此類房間給女性團員，或是應避免女性團員緊鄰房間非女性，尤其非爲本團者，通常女性團員會因安全考量易感到害怕而睡不著。

2.相鄰房（adjoining room）：兩房間緊鄰但中間無門相通，或外層有一個共同的門，進門後才分爲兩個獨立房間。通常爲父母與稍長之兒女同行，或行程數日後團員彼此成爲好友，領隊可順水推舟安排此類房間。

3.對外房（outside room）：房間位置爲朝向外面，可以眺望街景、山景或海濱，但位置之不同會影響其價位。最明顯的是美國夏威夷Waikiki與澳洲黃金海岸海濱之旅館，台灣團除特殊要求與高價位旅遊團體外，一般都住宿在旅館建築內側，無法從房間遠眺Waikiki Beach與Gold Coast沙灘美景。

4.對內房（inside room）：房間位置相對朝向建築物內側，僅能朝向天井，甚至連窗戶也沒有，通常在旺季時飯店於不得已的情況下才會安排此類房間，領隊在沒有客滿的前提下，應極力爭取較佳之房

間位置。

以上是旅館房間狀況，領隊在出發前應與OP確認清楚房間數、房間狀況、訂房狀況，帶團中可隨時依照團員需求機動調整；又或者是依飯店住房率高低與淡旺季之不同，為團員爭取最大的服務品質。有時飯店在不加價的情況下，也會酌情升等（upgrade）房間。

(三)領隊與飯店組織部門的關係

領隊在辦妥住宿登記且安排團員進入房間後，通常領隊必須在三十分鐘內進行查房的工作。此時，對於設備不足、損壞、行李未到、團員個別需要等狀況，身為領隊應清楚飯店內各部門的組織與功能，儘速聯絡正確部門之相關人員提供團員最快速的服務，並與各部門保持良好的合作關係，以利服務工作的推展。

茲將領隊常會接觸之飯店組織與部門人員分述如下：

1.櫃台（front desk）：包括住宿登記（registration）或是接待（reception）、資訊（information）、櫃台出納（cashier）、訂房處（reservation office）、門房接待人員（concierge）、大夜班值班櫃台人員（night auditor）、值班經理（duty manager），獨立之團體登記櫃台（group check in counter）等，此部門是領隊最直接且有效提供飯店內、外相關服務最好的管道來源。

2.服務中心（bell service）：包括行李員（bell man）、警衛（porter）、門衛（door man），負責有關行李行李收送、當地旅遊資訊洽詢與代訂夜間秀場，有時飯店會劃分給此部門負責處理。

3.旅遊服務中心（tour information desk）：大型旅館才有此單位的設置，小型旅館一般併入「櫃台」或「服務中心」的業務範圍，服務內容包含銷售當地旅遊行程（local tour）、自費活動（optional tour）或代訂機票、船票、租車等旅遊相關活動，以提供自助旅遊、商務客人或參團客人在安排自由活動時可以參考。

4.商務服務中心（executive business service）：一般是商務型旅館才

有此部門的設立，團員如有特別商務需求，如翻譯、書寫當地書信或藉著旅遊順便洽商者，才有可能需要此項服務，特別是參展商務團需要此項服務的機會較大。

5.餐廳（restaurant）：餐廳部門最重要的是提供團體早餐或晚餐，此外，如飯店無獨立之客房餐飲服務部門（room service），團員住宿期間有關餐飲需求可請餐廳部門服務。

6.酒吧（bar）：通常於夜間提供領隊、導遊、團員或司機彼此聯誼的最佳場所。

7.免稅店（duty free shop）：有些飯店有免稅店之設立，可以提供團員另一項購物選擇的機會，店主有時也會提供領隊應有的佣金，不妨在出發前多打聽。

8.總機（operator）：不論團員是打市區電話或國際電話，需要協助或查詢當地相關電話時，都可透過此部門加以協助。退房（check out）時如有電話費用不清楚或需要詳細資料，也可請其列印出通話紀錄。

9.房務中心（house keeping）：在房間內所有的日常盥洗所需、就寢物品與房間打掃清潔等，都可請求此部門服務。

10.客房餐飲服務（room service）：客房餐飲服務大多針對餐飲部分為主要服務項目，在歐美國家一般無消夜提供之夜市，如國人有此習慣，只好委請此部門協助處理。或有時團員生病身體不適，不便與團體出外用餐，領隊可請該部門代為提供餐飲服務。

11.洗衣服務（laundry service）：團體旅遊在同一飯店住宿兩晚以上，可能會使用此一服務除非「定點旅遊」或「島嶼型渡假」較有此需求。領隊要向團員代為說明清楚，每一種類衣物洗滌費用價格之差異性與所需時間。

12.美容中心（beauty saloon）：美容中心可以提供團員即時的服務，但通常費用較高，服務時間也有限制。

總之，身為領隊人員應清楚旅館中各組織部門的功能，不僅提供團

員住宿以外，更能主動提供飯店各項附屬服務的功能，提升住宿品質，達到休閒的目的。

三、交通運輸業

團體旅遊一般所接觸之交通事業，依照形式之不同大致可分為空中運輸、陸上運輸、鐵路運輸及水上運輸，領隊從業人員必須有所認識並與其建立良好關係，以利團體旅遊之順利進行。

(一)交通工具的種類

1. 空中運輸業：飛機、直升機、水上飛機、雪上飛機、纜車等。
2. 陸上運輸業：遊覽車、馬車、狩獵車及其他特殊陸上交通工具，如泰國、印度之大象，非洲之駱駝等。
3. 鐵路運輸業：高速火車、歐洲之星、觀光火車、登山火車等。
4. 水上運輸業：豪華遊輪、觀光渡輪、觀光船及特殊水上交通工具，如皮筏、獨木舟、氣墊船、水翼船等。

(二)領隊與交通運輸業之關係

至於領隊工作人員與交通運輸業者之間的關係是利害與共的，除了公司安排之飛機、遊覽車、火車、輪船外，領隊可以隨地區之不同適時推出特殊交通工具，如泛舟、騎馬、騎大象及騎駱駝等，在不違反安全與相關規定下，創造旅遊團員更新奇的旅遊體驗。因此，交通運輸業者應提供安全又具獨特性之交通工具給旅行業者與領隊人員，以共創最佳利潤。

總之，交通工具是達成旅遊目的的主要手段，但隨著交通工具的進步，尤其是航空飛行器的發展使世界旅遊的距離愈來愈短，世界空間感突然縮小不少。再者，交通工具在今日旅遊活動的安排上不僅只是具有運輸的功能而已，旅遊消費者更視之為旅遊滿意度關鍵因素之一。因此，旅行業者必須混合運用所有交通運輸工具，身為領隊服務人員更應熟悉各項交通工具之特性與使用安全之相關規定，以確保在旅遊安全的前提要件下，創造出不同的旅遊高潮。

四、藝品業

購物觀光是旅遊動機之一，出國旅客若是入寶山空手而回，則不免心中有所遺憾。因為，購買國外當地特有名產或紀念品，所得到的不僅是物質欲望的滿足，更代表著內心美好的回憶與親友前炫耀的實體。故團員在旅遊過程當中，除了觀賞各地風景名勝外，購買具有當地特色的商品也是不可替代的旅遊活動之一。

(一)藝品業之種類

藝品業為觀光相關性產業，根據蔡東海先生的分類如下：

1.狹義：係指在觀光地所生產，具有鄉土風味，而且能追懷旅遊之情的土特產品或紀念品。
2.廣義：泛指各地百貨公司、零售商、免稅店，甚至連攤販所出售的，能吸引觀光客之紀念品、鐘錶、服飾、皮件及菸酒等均可包括在內。

由於國人購買力（shopping power）很強，出國旅遊購物之花費也名列出國消費總額前三名之列，隨著國際自由化及加入世界貿易組織（World Trade Organization, WTO）後導致國內進口關稅降低；再者因國人消費水準提高，過去國人出國購買電器產品、煙酒等情形已減少許多，取而代之的是購買國內也有的世界名牌商品或世界珍貴之高級貨品，最具代表性之購物地區以歐洲為首。

(二)各地區代表商品

依照各國國情、民俗與經濟能力、工業發展，導致各國都有其特殊產品，較具代表性者如下：

1.美國：維他命、健康食品、人蔘、美製化妝品、威士忌等。
2.加拿大：健康食品、鮭魚、魚子醬、楓糖、蜂蜜、蜂膠等。

3. 紐西蘭：健康食品、皮貨、羊製品，如羊皮、羊乳片、綿羊油、羊毛衣、羊棉被、羊毛毯等。

4. 澳洲：羊製品、蛋白石、寶石、金幣、健康食品等。

5. 比利時：巧克力、啤酒、蕾絲、鑽石。

6. 荷蘭：鑽石、木鞋、藍瓷、花卉、乳酪。

7. 奧地利：巧克力、水晶、木雕、銀器。

8. 瑞士：鐘錶、瑞士刀、巧克力、乳酪、金飾、咕咕鐘。

9. 義大利：皮件、時裝、水晶、木雕、三色金、葡萄酒、馬賽克畫。

10. 德國：光學儀器、鋼製品，如剪刀、菜刀、古龍水、咕咕鐘、啤酒、木雕、琥珀。

11. 英國：毛料、布料、瓷器、名牌服飾、Body Shop、英國茶。

(三)團體旅遊所到之藝品業樣態

以下將團體旅遊會帶領團員購買之藝品業分述如下：

1. 百貨公司：至法國或美國地區，一般都會利用空檔或行程中自由活動的時間，安排團員到百貨公司。百貨公司是屬綜合性經營，規模大、貨色齊全，例如：法國巴黎著名之春天百貨、老佛爺百貨公司等，或美國各地之shopping mall。

2. 化妝品專賣店：最具代表性的是法國巴黎市內必定安排之免稅店，店內通常以香水、化妝品、保養品為主要之重點銷售品，輔以名牌服飾、皮件、手錶。

3. 鑽石工廠：在南非、比利時、荷蘭、紐約等世界著名之鑽石切割工廠或銷售據點，是團體旅遊最佳之安排點，不僅能藉機教育團員鑽石之知識與製作過程，也可以買到品質優異之鑽石。一般而言，在荷蘭阿姆斯特丹、美國紐約、以色列台拉維夫、印度孟買等，都是較具代表性的鑽石採購點。

4. 水晶工廠：歐洲三大水晶工廠也是值得參觀的旅遊景點，如蘇格蘭愛丁堡、義大利威尼斯、奧地利維也納所出產的水晶，都是世界知名之極品。

5.皮件商店：專以皮革為原料之銷售商店，其製品有皮衣、皮鞋、皮包等各式各樣之皮製品，輔以世界名牌之服飾與紀念品，以義大利佛羅倫斯、墨西哥之第阿納為代表。

6.傳統藝品店：傳統藝品業所銷售的商品都是以當地之土特產品為主，如紐澳之羊毛製品、健康食品、填充玩具，美國銷售之維他命、健康食品、花旗蔘等，通常為華人所開設或旅遊相關退休人員集資經營，領隊必須依約前往，所販售之商品幾年來都無所變動。

7.連鎖之免稅店：此類免稅店大多設於機場、邊境海關、大型旅館、國際會議中心，基本上旅行業者都已簽約。領隊依狀況彈性安排於行程中的某一站。一般領隊佣金有三種型態：其一是按人頭，即不論團體購物金額，以成人人數為佣金基數；其二是按團體購買金額之總百分比；其三是混合制，即領隊除按人頭取得佣金外，可再根據團體購買總金額之百分比，取得佣金。連鎖性之免稅店有兩種經營方式：

(1) 送貨制度（the delivered merchandise system）：團體進入店內時，領隊給予商家機票影本、團體大表，內有護照號碼、團員出生年月日、團員英文名字等。團員於購買商品付完帳取得收據後，於離境時在機場該公司專屬櫃台或至登機門提貨即可，或至登機門前提貨，目的在保障購買者已把商品帶出境。

(2) 傳統商店制度（the traditional store system）：此種免稅店通常位在免稅之旅遊地區、郵輪上或國際航空站，團員購買商品付款之後可以立刻帶走商品。

(四)領隊與藝品業之關係

藝品業給予旅行業、導遊、領隊與司機佣金或紀念品，是無可厚非的，因旅遊業將團體送至其店內消費，對於旅行業者往往須有此營業外之收益，來挹注本業之不足，也以此銷售成績作為派團考量之因素。

領隊通常以公司指定之藝品店前往購物，領隊不必被當地導遊牽著走之外，本身也應嚴禁自行前往公司指定之外的藝品店。身為領隊應按公

司規定前往，雖然公司有扣下部分佣金，但也屬公司正當之利潤。現行的經營狀況是有少數領隊在前往公司指定的藝品店前，先勸說團員先不必購買或少買一些，事後或隔天再將團員帶往對自己有利之藝品店購買。此種方式遲早會爲公司及公司指定的代理店所獲知，非長久之計，也會影響到自己的聲譽。

　　總之，領隊與藝品店之關係是唇亡齒寒相依一體的，近年來有些旅行業者殺低團費，迫使國外代理旅行社低價承接團體，再賣團體人頭給當地導遊或藝品店，意圖藉此賺回本業利潤的方式，是不負責且影響消費品質的做法。當導遊又再迫使團員購物、或是藝品店提高正常售價、再者更缺德的以「以多報少」的方式偷單少給領隊佣金等情況，將造成惡性循環、相互猜忌。領隊、導遊、旅行業、藝品店四方都各懷鬼胎，最後卻忘了業者的衣食父母——旅遊消費者的權益。領隊既是旅遊品質的最佳保障者，就應該遵守最後一道防線，保障顧客權益，對於品質低劣的旅遊公司則應拒絕給予帶團，到了國外，一切以公司簽約的藝品店爲銷售地點，確保價位合理、品質正常、售後服務佳。如此一來，團員消費有了保障，領隊、藝品店、旅行業、導遊與司機各盡其職，各取所值。

五、觀光遊樂業

　　觀光遊樂業範圍相當廣，有日間、夜間、水上、陸上、室內、室外、動態與靜態等，這些遊樂事業是旅遊過程中的主角，旅行業者如安排得宜，領隊與導遊又能彈性調配，必定能提供旅遊者最大的滿意度。但隨著時代進步與科技日新月異，領隊宜於帶團當中蒐集最新遊樂事業資訊，作爲旅行業規劃部門參考，推陳出新，以符合消費者需求。

　　以下僅就觀光遊樂業之種類與領隊人員之關係加以闡述。

(一)觀光遊樂業的種類

　　根據《發展觀光條例》第二條第十一款：「觀光遊樂業是指經主管機關核准經營觀光遊樂設施之營利事業。」再者《風景特定區管理規則》第二條所稱觀光遊樂設施之項目，分類如下：

1.機械遊樂設施。

2.水域遊樂設施。

3.陸域遊樂設施。

4.空域遊樂設施。

5.其他經主管機關核定之觀光遊樂設施。

另一方面，蔡東海依照靜態、動態、戶外、室內、白天、夜間等介面將觀光旅遊業設施分類如下：

1.靜態的：博物館、文化古蹟、植物園、美術館與科博館等場所。

2.動態的：依第一項分類中扣掉上述靜態部分之外，其他均屬動態。此外尚可加上：棒球場、釣魚場所、可看表演的（floor show）酒店、夜總會、室內健身房等。

3.戶外的：上述動態的大部分屬於戶外活動，但也有例外，例如：水族館、可看表演的酒店、夜總會、室內健身房等雖屬動態，但卻在室內舉行。

4.室內的：上述靜態的大部分屬於室內活動，但也有例外，如植物園屬於戶外活動。

5.白天的：所有遊樂業大多屬於白天，但也有些例外。

6.夜間的：可看表演的酒店、夜總會、圍棋會（晝夜均可）、夜間網球場、夜間開放的水族館、高爾夫球練習場、夜間棒球場等。

以上所採廣義之定義應是較符合現實需要。

(二)領隊與觀光遊樂業之關係

觀光遊樂業安排的多寡、恰當性、時機都會影響旅遊消費者的旅遊滿意度，然而最重要的還是人的因素，所以領隊也就扮演關鍵的角色。觀光遊樂業是硬體的設施，必須透過旅行業者的安排或領隊在自由活動時間適時安排，可以強化行程的豐富性、變化性與娛樂性。所以觀光遊樂業者與領隊是合作的關係，不見得一定要給領隊回扣或其他優惠，但提供安

全、舒適、娛樂性高且方便的作業方式，應是觀光遊樂業最基本的服務工作；領隊也須採正確態度與業者合作，在旅遊消費者滿意的前提下，共創彼此的利潤。

　　總之，領隊與其他產業的關係是屬於代理的「角色」，在代理的關係下，兩者應是一體的兩面，雙方共同目標都應在以旅遊消費者安全爲第一的考量下，令團員在旅遊主體──觀光景點參觀得到滿足外，更應配套「餐飲業」、「旅館業」、「交通事業」、「藝品業」與「觀光遊樂業」等，共同創造最高的旅遊滿意度，以使觀光事業的每一組成分子共榮共存。

個案討論

精選團食宿比不上超值團，團員感覺上當

一、事實經過

　　甲旅客準備利用暑假赴澳洲旅遊，向乙旅行社詢問，得知乙旅行社東澳旅遊有精選團和超值團兩種行程。經詢問業務人員其間的差別，得知最大差別在於精選團之住宿飯店為四、五星級飯店，所以團費較超值團每人貴5,000元。甲旅客等最後決定參加乙旅行社澳洲八天精選團，行程中甲旅客發現食宿飯店並非當初所預期的四、五星級，除了坎培拉一站外，其他旅遊景點之飯店不能令人滿意，有些地方像藍山國家公園使用類似汽車旅館。餐食安排則是菜量不夠，中式餐點菜色一成不變。雖曾當場向領隊反映，協助解決現況，但是，領隊礙於預算、權責與當地代理旅行社早已訂好，無法取消或變更。旅客回台灣後，與朋友談及此事，得知友人也同樣參加乙旅行社相同行程的超值團，兩者相較之下，發覺超值團所使用之住宿飯店比精選團好，有被騙的感覺，於是向乙旅行社提出抗議。

二、案例分析

　　同樣是澳洲八天行程，乙旅行社推出精選團與超值團兩種產品，兩者主要差別在於餐食與住宿部分。一般而言，餐食部分在於五菜一湯及六菜一湯，住宿飯店等級精選團約為四、五星級，超值團等級約為三、四星級飯店，旅行社所發廣告宣傳單也是如此區別兩種產品。因此，甲旅客參加了精選團，乙旅行社業務員允諾住宿飯店等級為四、五星級，此亦為契約內容之一部分，縱使乙旅行社完全履行說明會所安排之住宿飯店，但旅客非旅遊專業人士，無法事先查詢旅行社說明會所安排之住宿飯店是否符合四、五星級。因此，乙旅行社不得主張契約履行符合說明會而無違約責任。另外，乙旅行社違反誠信交

易原則，甲旅客得依《國外旅遊定型化契約書範本》第二十三條規定向乙旅行社請求賠償，住宿飯店與四、五星級飯店差額兩倍為違約金。

　　本件糾紛乙旅行社承認住宿飯店有部分不理想，探究原因得知原來適逢奧運賽事在澳洲舉行，澳洲各大旅遊城市湧入大批人潮，造成飯店大客滿，各大高級飯店原允諾給旅遊團，卻又紛紛向旅行社取消，而將房間租予利潤較高的商務型或個別旅遊型旅客，旅行社不得已只得改訂次級飯店而失信於團員。

三、帶團操作建議事項

　　目前旅遊市場產品朝向多元化，給予旅遊消費者多重選擇，但是，領隊帶團有時會接到團員申訴當初選擇費用較高的精選團，但所到之處總會碰上費用較低的超值團，產生吃住差異不大，團費卻差異很大的感覺，往往引起團員不滿。旅行業者在旅程安排上應儘量錯開，或在併團合團時事先告知領隊，也可以整團升等來處理，以免帶來困擾。領隊也可以事先在訂餐或登記住宿時與超值團錯開。

　　其實東澳線旅遊品質每下愈況，旅行社往往宣傳廣告，強調四、五星級飯店，如實際無法履行時，不僅應負旅遊契約之違約責任，同時亦違反《消費者保護法》第二十二條：「企業經營者應確保廣告內容之真實，其對消費者所負之義務不得低於廣告之內容。」故旅行社宜謹慎安排。

模擬考題

一、申論題

1.領隊人員在觀光事業中之地位爲何？
2.領隊人員所應熟悉之飯店種類爲何？
3.團體旅遊所安排之早餐種類有那些？請說明之。
4.團體旅遊中所安排之購物有那些？
5.領隊人員在與旅行社之法律關係是根據那一規則？

二、選擇題

1.（　）依規定觀光旅館業申請籌設興建過程中，下列敘述何者錯　（4）
誤？(1)須由主管機關核准籌設 (2)取得建築物使用執照後
申請竣工查驗 (3)經核准籌設後二年內依法申請興建 (4)由
主管機關核發觀光旅館業登記證。　　　　（101外語領隊）

2.（　）依《發展觀光條例》之規定，旅行業經理人兼任其他旅行　（1）
業經理人或自營或爲他人兼營旅行業者，其處罰之內容有
那些？①處新台幣3,000元以上1萬5,000元以下罰鍰 ②處
新台幣5,000元以上2萬5,000元以下罰鍰 ③情節重大者，
並得逕行定期停止其執行業務 ④即廢止其執業證(1)①③
(2)①④ (3)②③ (4)②④。　　　　（101外語領隊）

3.（　）依規定大陸地區人民來台觀光，應透過旅行業組團、以團　（2）
進團出方式辦理，每團人數限制爲何？(1)五人以上三十
人以下 (2)五人以上四十人以下 (3)十人以上三十人以下
(4)十人以上四十人以下。　　　　（101外語領隊）

4.（　）依規定下列何者是目前接受政府委託處理兩岸協商、文書
查驗證、兩岸交流涉及公權力等大陸事務的民間機構？
(1)中華發展基金 (2)紅十字會 (3)財團法人海峽交流基金會
(4)兩岸經濟合作委員會。　　　　　　　　（101外語領隊）　　（3）

5.（　）中國大陸於西元幾年加入「世界貿易組織」（WTO）？
(1)2000年 (2)2001年 (3)2002年 (4)2003年。　　（2）

　　　　　　　　　　　　　　　　　　　（101外語領隊）

6.（　）下列關於領隊人員職前訓練法規之敘述何者正確？(1)經　　（1）
華語領隊人員考試及訓練合格，參加外語領隊人員考試及
格者，參加訓練時，節次予以減半 (2)經外語領隊人員考
試及訓練合格，得直接參加華語領隊人員訓練 (3)經華語
領隊人員考試及訓練合格，參加外語領隊人員考試及格
者，免再參加訓練 (4)經外語領隊人員考試及訓練合格，
參加其他外語領隊人員考試及格者，須再參加職前訓練。

　　　　　　　　　　　　　　　　　　　（101外語領隊）

7.（　）下列那一項不是交通部觀光局建置的友善旅遊環境措施？　　（3）
(1)旅遊服務中心「i」識別系統 (2)二十四小時免付費旅遊
諮詢服務熱線0800011765 (3)於桃園國際機場提供外籍旅
客租借「寶貝機」服務 (4)「台灣觀光巴士」系統。

　　　　　　　　　　　　　　　　　　　（100外語領隊）

8.（　）所謂「Soft drink」是指：(1)葡萄酒，特別是指香檳 (2)泛　　（3）
稱含酒精飲料 (3)泛稱不含酒精飲料 (4)啤酒。

　　　　　　　　　　　　　　　　　　　（100外語導遊）

9.（　）旅客搭機入出境台灣桃園國際機場，攜帶超量黃金、外　　（1）
幣、人民幣或新台幣等，應至下列何處辦理申報？(1)海
關服務櫃檯 (2)航空公司服務櫃檯 (3)交通部民用航空局服
務櫃檯(4)內政部入出國及移民署服務櫃檯。

　　　　　　　　　　　　　　　　　　　（100外語導遊）

10.（　）音樂會的場合中，入場時有帶位員引領，男士與女士應　　（4）
該如何就座？ (1)帶位員先行，男士與女士同行隨後 (2)
男士與女士同行，帶位員隨後 (3)帶位員先行，男士其
次，女士隨後 (4)帶位員先行，女士其次，男士隨後。

（100外語領隊）

11.（　）旅客尚未決定搭機日期之航段，其訂位狀態欄（BOOKING　（4）
STATUS）的代號爲何？(1)VOID (2)OPEN (3)NO
BOOKING (4)NIL。　　　　　　　　（100外語領隊）

12.（　）如果想要住宿並包含三餐在內的飯店專案服務，最好　　（1）
選擇： (1)American plan (2)Modified American plan (3)
European plan (4)Continental plan。　　（99外語領隊）

13.（　）普通護照的效期，以幾年爲限？ (1)三年 (2)五年 (3)十年　（3）
(4)永久有效。　　　　　　　　　　　（99外語領隊）

14.（　）出、入境旅客僅憑出、入境證照向各外匯指定銀行國際　（1）
機場分行辦理結匯之金額每筆上限爲等值多少美元？
(1)5,000美元 (2)4,000美元 (3)3,000美元 (4)2,000美元。

（99外語領隊）

15.（　）參加正式西餐宴會時，下列敘述何者正確？ (1)食用右邊　（3）
的麵包 (2)喝飲左邊的水杯(3)食用左邊的麵包 (4)喝飲左
邊的酒杯。　　　　　　　　　　　　（99外語領隊）

16.（　）在國外遺失護照並請領新護照時，須聯絡我國當地之駐　（2）
外單位，並告知遺失者之相關資料，且須等候相關部門
之回電，並至指定之地點領取新的護照。此相關部門爲
我國那個部門？ (1)交通部觀光局 (2)外交部領事事務局
(3)內政部入出國及移民署 (4)經濟部國際貿易局。

（99外語領隊）

17.（　）依交通部觀光局頒布的《領隊人員管理規則》規定，領　（4）
隊人員執業證須多久校正一次？(1)三個月 (2)六個月 (3)
九個月 (4)十二個月。　　　　　　　（99外語領隊）

18. （　）有關領隊人員之執業證核發、管理、獎勵及處罰等事項，由下列何機關執行？ (1)考選部委任中華民國領隊協會 (2)考選部委任交通部觀光局 (3)交通部委任中華民國領隊協會 (4)交通部委任交通部觀光局。（98華語領隊） （4）

19. （　）依《護照條例》規定，有下列何種情形時，得申請換發護照？ (1)護照製作有瑕疵 (2)所持護照非屬現行最新式樣 (3)持照人已依法更改中文姓名 (4)護照污損不堪使用。 （98華語領隊） （2）

20. （　）爲了旅遊業務安全，領隊人員取得結業證書，連續幾年未執行領隊業務者，應重行參加講習結業，才得執行業務？ (1)一年 (2)二年 (3)三年 (4)四年。 （97外語領隊） （3）

21. （　）食用西餐時，水杯應放置在下列何處？ (1)左上方 (2)左下方 (3)右上方 (4)右下方。 （97外語領隊） （3）

22. （　）飯店內床型由大到小排列，依序應爲： (1)King size、Queen size、Twin size、Double (2)King size、Queen size、Double、Twin size (3)King size、Double、Queen size、Twin size (4)Double、King size、Queen size、Twin size。 （97外語領隊） （2）

23. （　）航空餐飲英文代碼，下列何者代表「嚴格素食餐」？ (1)ORML (2)SFML (3)VGML (4)CHML。 （97外語領隊） （3）

24. （　）旅館的客房類型「DWB」是指： (1)附有一張大床的雙人房 (2)附兩張單人床的雙人房 (3)附有浴缸浴室及一張大床的雙人房 (4)附有浴缸浴室及兩張單人床的雙人房。 （96外語領隊） （3）

25. （　）我國《護照條例》規定，護照持照人已依法更改中文姓名，持照人依法應如何處理？ (1)不須換發新護照 (2)應換發新護照 (3)原護照加簽更改後的中文姓名即可 (4)原護照增加中文別名即可。 （96外語領隊） （2）

26. () 旅館中，何謂「TWB」？ (1)附有兩張床的房間 (2)附有一張大床的房間 (3)附有浴室的雙床房間 (4)附有浴室的單床房間。　　　　　　　　　　　（94外語領隊）　（3）

27. () 旅客攜帶黃金出境不予限制，但所攜帶黃金總值超過美金2萬元以上，則應先向下列那一機關申請輸出許可證，並辦理報關驗放手續？ (1)財政部金融局 (2)中央銀行 (3)經濟部國貿局 (4)關稅總局。　　　（94外語領隊）　（3）

28. () 請問「short rib」是指下列何種牛排？ (1)沙朗牛排 (2)牛小排 (3)丁骨牛排 (4)菲力牛排。　　　（94外語領隊）　（2）

29. () 用餐前餐巾的用法，下列那一項是正確的？ (1)將餐巾攤開以後直接圍在脖子上及胸前 (2)將有摺線的部分朝向自己並平放在腿上 (3)用餐後餐巾按折線再摺回去放在餐桌上 (4)將餐巾攤開以後直接塞在衣領或衣扣間。

　　　　　　　　　　　　　　　　　　（94外語領隊）　（2）

30. () 因可歸責於旅行社之事由，致旅客之旅遊活動無法成行而須通知旅客時，下列敘述何者正確？ (1)通知於出發日前第三十一日以前到達者，賠償旅遊費用百分之二十 (2)通知於出發日前第二十一日至三十日以內到達者，賠償旅遊費用百分之三十 (3)通知於出發日前第二日至第二十日以內到達者，賠償旅遊費用百分之四十 (4)通知於出發日前一日到達者，賠償旅遊費用百分之五十。

　　　　　　　　　　　　　　　　　　（93外語領隊）　（4）

31. () 在雞尾酒會（cocktail party）中，下列相關敘述何者正確？ (1)餐點的備製以簡單的小點心為主 (2)確認賓客出席與否，俾安排座位 (3)宜穿著大禮服出席以示莊重 (4)酒會中碰到好友可促膝長談。　　　（93外語領隊）　（1）

附錄2-1　領隊人員管理規則

*中華民國九十二年六月二日交通部交路發字第092B000047號令訂定發布全文16條；
並自發布日施行
*中華民國九十四年四月十九日交通部交路發字第0940085018號令修正發布全文27
條；並自發布日施行
*中華民國一○一年三月五日交通部交路（一）字第10182000471號令修正發布第
3～5、7、9、12、13、16、18、21、24、26條文；刪除第17條條文

第一條　　　本規則依發展觀光條例（以下簡稱本條例）第六十六條第五項規定
　　　　　　訂定之。

第二條　　　領隊人員之訓練、執業證核發、管理、獎勵及處罰等事項，由交通部
　　　　　　委任交通部觀光局執行之；其委任事項及法規依據應公告並刊登於
　　　　　　政府公報或新聞紙。

第三條　　　領隊人員應受旅行業之僱用或指派，始得執行領隊業務。

第四條　　　領隊人員有違反本規則，經廢止領隊人員執業證未逾五年者，不得
　　　　　　充任領隊人員。

第五條　　　領隊人員訓練分職前訓練及在職訓練。
　　　　　　經領隊人員考試及格者，應參加交通部觀光局或其委託之有關機
　　　　　　關、團體舉辦之職前訓練合格，領取結業證書後，始得請領執業證，
　　　　　　執行領隊業務。
　　　　　　領隊人員在職訓練由交通部觀光局或其委託之有關機關、團體辦理。
　　　　　　前二項之受委託機關、團體，應具下列資格之一：
　　　　　　一、須為旅行業或領隊人員相關之觀光團體，且最近二年曾自行辦
　　　　　　　　理或接受交通部觀光局委託辦理領隊人員訓練者。
　　　　　　二、須為設有觀光相關科系之大專以上學校，最近二年曾自行辦理
　　　　　　　　或接受交通部觀光局委託辦理旅行業從業人員相關訓練者。
　　　　　　三、職前訓練及在職訓練之方式、課程、費用及相關規定事項，由交
　　　　　　　　通部觀光局定之或由其委託之有關機關、團體擬訂陳報交通部
　　　　　　　　觀光局核定。

第六條　　　經華語領隊人員考試及訓練合格，參加外語領隊人員考試及格者，

於參加職前訓練時，其訓練節次，予以減半。

經外語領隊人員考試及訓練合格，參加其他外語領隊人員考試及格者，免再參加職前訓練。

前二項規定，於本規則修正施行前經交通部觀光局甄審及訓練合格之領隊人員，亦適用之。

第七條　經領隊人員考試及格，參加職前訓練者，應檢附考試及格證書影本、繳納訓練費用，向交通部觀光局或其委託之有關機關、團體申請，並依排定之訓練時間報到接受訓練。

參加領隊職前訓練人員報名繳費後開訓前七日得取消報名並申請退還七成訓練費用，逾期不予退還。但因產假、重病或其他正當事由無法接受訓練者，得申請全額退費。

第八條　領隊人員職前訓練節次為五十六節課，每節課為五十分鐘。

受訓人員於職前訓練期間，其缺課節數不得逾訓練節次十分之一。

每節課遲到或早退逾十分鐘以上者，以缺課一節論計。

第九條　領隊人員職前訓練測驗成績以一百分為滿分，七十分為及格。

測驗成績不及格者，應於七日內補行測驗一次；經補行測驗仍不及格者，不得結業。

因產假、重病或其他正當事由，經核准延期測驗者，應於一年內申請測驗；經測驗不及格者，依前項規定辦理。

第十條　受訓人員在職前訓練期間，有下列情形之一者，應予退訓，其已繳納之訓練費用，不得申請退還：

一、缺課節數逾十分之一者。

二、受訓期間對講座、輔導員或其他辦理訓練人員施以強暴脅迫者。

三、由他人冒名頂替參加訓練者。

四、報名檢附之資格證明文件係偽造或變造者。

五、其他具體事實足以認為品德操守違反倫理規範，情節重大者。

前項第二款至第四款情形，經退訓後二年內不得參加訓練。

第十一條　領隊人員於在職訓練期間，有下列情形之一者，應予退訓，其已繳納之訓練費用，不得申請退還：

一、缺課節數逾十分之一者。

二、由他人冒名頂替參加訓練者。

三、受訓期間對講座、輔導員或其他辦理訓練人員施以強暴脅迫者。

四、其他具體事實足以認為品德操守違反職業倫理規範，情節重大者。

第十二條　受委託辦理領隊人員職前訓練及在職訓練之機關、團體，應依交通部觀光局核定之訓練計畫實施，並於結訓後十日內將受訓人員成績、結訓及退訓人數列冊陳報交通部觀光局備查。

第十三條　受委託辦理領隊人員職前訓練及在職訓練之機關、團體違反前條規定者，交通部觀光局得予糾正並通知限期改善；屆期未改善者，廢止其委託，並於二年內不得參與委託訓練之甄選。

第十四條　領隊人員取得結業證書或執業證後，連續三年未執行領隊業務者，應依規定重行參加訓練結業，領取或換領執業證後，始得執行領隊業務。

領隊人員重行參加訓練節次為二十八節課，每節課為五十分鐘。

第五條第二項、第四項及第五項、第七條、第八條第二項及第三項、第九條、第十條、第十二條、第十三條有關領隊人員職前訓練之規定，於第一項重行參加訓練者，準用之。

第十五條　領隊人員執業證分外語領隊人員執業證及華語領隊人員執業證。

領取外語領隊人員執業證者，得執行引導國人出國及赴香港、澳門、大陸旅行團體旅遊業務。

領取華語領隊人員執業證者，得執行引導國人赴香港、澳門、大陸旅行團體旅遊業務，不得執行引導國人出國旅行團體旅遊業務。

第十六條　領隊人員申請執業證，應填具申請書，檢附有關證件向交通部觀光局或其委託之有關團體請領使用。

領隊人員停止執業時，應即將所領用之執業證於十日內繳回交通部觀光局或其委託之有關團體；屆期未繳回者，由交通部觀光局公告註銷。

第一項委託事項及法規依據應公告並刊登政府公報或新聞紙。

第十七條　（刪除）

第十八條　領隊人員執業證有效期間為三年，期滿前應向交通部觀光局或其委託之有關團體申請換發。

第十九條　領隊人員之結業證書及執業證遺失或毀損，應具書面敘明理由，申

請補發或換發。

第二十條　領隊人員應依僱用之旅行業所安排之旅遊行程及內容執業，非因不可抗力或不可歸責於領隊人員之事由，不得擅自變更。

第二十一條　領隊人員執行業務時，應佩掛領隊執業證於胸前明顯處，以便聯繫服務並備交通部觀光局查核。

前項查核，領隊人員不得拒絕。

第二十二條　領隊人員執行業務時，如發生特殊或意外事件，應即時作妥當處置，並將事件發生經過及處理情形，依旅行業國內外觀光團體緊急事故處理作業要點規定儘速向受僱之旅行業及交通部觀光局報備。

第二十三條　領隊人員執行業務時，應遵守旅遊地相關法令規定，維護國家榮譽，並不得有下列行為：

一、遇有旅客患病，未予妥為照料，或於旅遊途中未注意旅客安全之維護。

二、誘導旅客採購物品或為其他服務收受回扣、向旅客額外需索、向旅客兜售或收購物品、收取旅客財物或委由旅客攜帶物品圖利。

三、將執業證借供他人使用、無正當理由延誤執業時間、擅自委託他人代為執業、停止執行領隊業務期間擅自執業、擅自經營旅行業務或為非旅行業執行領隊業務。

四、擅離團體或擅自將旅客解散、擅自變更使用非法交通工具、遊樂及住宿設施。

五、非經旅客請求無正當理由保管旅客證照，或經旅客請求保管而遺失旅客委託保管之證照、機票等重要文件。

六、執行領隊業務時，言行不當。

第二十四條　領隊人員違反第十五條第三項、第十六條第二項、第十八條、第二十條至第二十三條規定者，由交通部觀光局依本條例第五十八條規定處罰之。

第二十五條　依本規則發給領隊人員結業證書，應繳納證書費每件新台幣五百元；其補發者，亦同。

第二十六條　申請、換發或補發領隊人員執業證，應繳納證照費每件新台幣一百五十元。

領隊人員執業證校正費每件新台幣五十元。

第二十七條　本規則自發布日施行。

附錄2-2　領隊人員違反發展觀光條例及領隊人員管理規則裁罰標準表

　　發展觀光條例第十一條：「領隊人員違反本條例及領隊人員管理規則之規定者，由交通部委任觀光局依附表七之規定裁罰。」（註：因交通部觀光局仍未即時更新此裁罰標準表，是故筆者依據中華民國一〇一年三月五日修正公布之《領隊人員管理規則》條文做進一步更新與整理，以期提供讀者正確與最新資訊）

附表七　領隊人員違反發展觀光條例及領隊人員管理規則裁罰標準表（作者自行整理）

項次	裁罰事項	裁罰機關	裁罰依據	處罰範圍	裁罰標準		
一	未依本條例第三十二條規定取得領隊執業證，即執行領隊業務者	交通部觀光局	本條例第三十二條第一項、第二項、第五十九條	處新台幣一萬元以上五萬元以下罰鍰，並禁止其執業	行為人係旅行業從業人員	已取得並訓練合格結業尚未領取執業證者	處新台幣一萬元，並禁止執行業務
						已考取而未接受訓練者	處新台幣一萬五千元，並禁止執行業務
						未經考試及訓練合格者	處新台幣三萬元，並禁止執行業務
					行為人係非旅行業從業人員	已考取並訓練合格結業尚未領取執業證者	處新台幣二萬元，並禁止執行業務
						已考取而未接受訓練者	處新台幣三萬元，並禁止執行業務
						未經考試及訓練合格者	處新台幣五萬元，並禁止執行業務

項次	裁罰事項	裁罰機關	裁罰依據	處罰範圍	裁罰標準
二	領隊人員取得結業證書或執業證後連續三年未執行領隊業務，且未重行參加領隊人員訓練結業，領取或換領執業證，即執行領隊業務者	交通部觀光局	本條例第三十二條第三項、第五十九條	處新台幣一萬元以上五萬元以下罰鍰，並禁止其執業	處新台幣一萬元，並禁止執業
三	領隊人員有玷辱國家榮譽或損害國家利益之行為者	交通部觀光局	本條例第五十三條第三項	處新台幣一萬元以上五萬元以下罰鍰	處新台幣五萬元
四	領隊人員有妨害善良風俗之行為者	交通部觀光局	本條例第五十三條第三項	處新台幣一萬元以上五萬元以下罰鍰	處新台幣三萬元
五	領隊人員有詐騙旅客之行為者	交通部觀光局	本條例第五十三條第三項	處新台幣一萬元以上五萬元以下罰鍰	處新台幣一萬元
六	領取華語領隊人員執業證者，執行引導國人出國（不含大陸、香港、澳門地區）旅行團體旅遊業務	交通部觀光局	本條例第五十八條第一項第二款領隊人員管理規則第十五條第三項	處新台幣三千元以上一萬五千元以下罰鍰；情節重大者，並得逕行定期停止其執行業務或廢止其執業證	處新台幣三千元
*七	專任領隊人員離職時，未將其所領用之執業證繳回原受僱之旅行業	交通部觀光局	本條例第五十八條第一項第二款領隊人員管理規則第十六條第二項（已刪除）	處新台幣三千元以上一萬五千元以下罰鍰；情節重大者，並得逕行定期停止其執行業務或廢止其執業證	處新台幣三千元
*八	特約領隊轉任專任領隊或停止執業時，未先將特約領隊執業證繳回交通部觀光局或其委託之有關團體者	交通部觀光局	本條例第五十八條第一項第二款領隊人員管理規則第十七條第二項（已刪除）	處新台幣三千元以上一萬五千元以下罰鍰；情節重大者，並得逕行定期停止其執行業務或廢止其執業證	處新台幣三千元
九	領隊人員執業證有效期間三年屆滿後，未向交通部觀光局或其委託之有關團體申請換發，而繼續執業者	交通部觀光局	本條例第五十八條第一項第二款領隊人員管理規則第十八條第一項	處新台幣三千元以上一萬五千元以下罰鍰；情節重大者，並得逕行定期停止其執行業務或廢止其執業證	處新台幣三千元
*十	專任領隊人員每年未按期將領用之執業證繳回受僱之旅行業轉繳交通部觀光局或其委託之有關團體辦理校正，而繼續執業者	交通部觀光局	本條例第五十八條第一項第二款領隊人員管理規則第十八條第二項（已刪除）	處新台幣三千元以上一萬五千元以下罰鍰；情節重大者，並得逕行定期停止其執行業務或廢止其執業證	處新台幣三千元

項次	裁罰事項	裁罰機關	裁罰依據	處罰範圍	裁罰標準	
*十一	特約領隊人員每年未按期將領用之執業證向交通部觀光局或其委託之有關團體辦理校正，而繼續執業者	交通部觀光局	本條例第五十八條第一項第二款領隊人員管理規則第十八條第三項（已刪除）	處新台幣三千元以上一萬五千元以下罰鍰；情節重大者，並得逕行定期停止其執行業務或廢止其執業證	處新台幣三千元	
十二	領隊人員執行業務時，非因不可抗力或不可歸責於領隊人員之事由，擅自變更僱用之旅行業所安排之旅遊行程及內容者	交通部觀光局	本條例第五十八條第一項第二款領隊人員管理規則第二十條	處新台幣三千元以上一萬五千元以下罰鍰；情節重大者，並得逕行定期停止其執行業務或廢止其執業證	擅自變更僱用之旅行業所安排之旅遊行程及內容者	處新台幣一萬五千元
					情節重大者	處新台幣一萬五千元並停止執行業務一年
十三	領隊人員執行業務時，未配掛領隊執業證於胸前明顯處備供交通部觀光局查核者	交通部觀光局	本條例第五十八條第一項第二款領隊人員管理規則第二十一條第一項	處新台幣三千元以上一萬五千元以下罰鍰；情節重大者，並得逕行定期停止其執行業務或廢止其執業證	處新台幣三千元	
十四	領隊人員執業時，拒絕交通部觀光局查核者	交通部觀光局	本條例第五十八條第一項第二款領隊人員管理規則第二十一條第二項	處新台幣三千元以上一萬五千元以下罰鍰；情節重大者，並得逕行定期停止其執行業務或廢止其執業證	拒絕交通部觀光局查核者	處新台幣六千元
					情節重大者	處新台幣一萬五千元並停止執行業務一年
*十五	專任領隊為他旅行業之團體執行業務，未經由組團出國之旅行業徵得其任職旅行業之同意者	交通部觀光局	本條例第五十八條第一項第二款領隊人員管理規則第二十一條第三項（已刪除）	處新台幣三千元以上一萬五千元以下罰鍰；情節重大者，並得逕行定期停止其執行業務或廢止其執業證	處新台幣三千元	
十六	領隊人員執行業務時，發生特殊或意外事件，未即時作妥當處置，或未將事件發生經過及處理情形，依旅行業國內外觀光團體緊急事故處理作業要點規定於二十四小時內，儘速向受僱之旅行業及交通部觀光局報備者	交通部觀光局	本條例第五十八條第一項第二款領隊人員管理規則第二十二條	處新台幣三千元以上一萬五千元以下罰鍰；情節重大者，並得逕行定期停止其執行業務或廢止其執業證	已即時作妥當處置但未將事件發生經過及處理情形報備者	處新台幣三千元
					未即時作妥當處置已將事件發生經過及處理情形報備者	處新台幣六千元
					未即時作妥當處置亦未將事件發生經過及處理情形報備者	處新台幣一萬五千元

項次	裁罰事項	裁罰機關	裁罰依據	處罰範圍	裁罰標準	
十七	領隊人員遇有旅客患病，未予妥為照料，或於旅遊途中未注意旅客安全之維護者	交通部觀光局	本條例第五十八條第一項第二款領隊人員管理規則第二十三條第一款	處新台幣三千元以上一萬五千元以下罰鍰；情節重大者，並得逕行定期停止其執行業務或廢止其執業證	遇有旅客患病，未予妥為照料，或於旅遊途中未注意旅客安全之維護者	處新台幣六千元
					情節重大者	處新台幣一萬五千元，並得逕行定期停止執行業務或廢止執業證
十八	領隊人員誘導旅客採購物品或為其他服務收受回扣、向旅客額外需索、向旅客兜售或收購物品、收取旅客財物者	交通部觀光局	本條例第五十八條第一項第二款領隊人員管理規則第二十三條第二款	處新台幣三千元以上一萬五千元以下罰鍰；情節重大者，並得逕行定期停止其執行業務或廢止其執業證	處新台幣六千元	
十九	領隊人員委由旅客攜帶物品圖利者	交通部觀光局	本條例第五十八條第一項第二款領隊人員管理規則第二十三條第二款	處新台幣三千元以上一萬五千元以下罰鍰；情節重大者，並得逕行定期停止其執行業務或廢止其執業證	委由旅客攜帶物品圖利者	處新台幣九千元
					情節重大者	處新台幣一萬五千元，並停止執行業務一年
二十	領隊人員無正當理由延誤執業時間或擅自委託他人代為執業者	交通部觀光局	本條例第五十八條第一項第二款領隊人員管理規則第二十三條第三款	處新台幣三千元以上一萬五千元以下罰鍰；情節重大者，並得逕行定期停止其執行業務或廢止其執業證	無正當理由延誤執業時間者	處新台幣六千元
					無正當理由擅自委託他人代為執業者	處新台幣九千元
					情節重大者	處新台幣一萬五千元，並停止執行業務一年
二十一	領隊人員將執業證借供他人使用者	交通部觀光局	本條例第五十八條第一項第二款領隊人員管理規則第二十三條第三款	處新台幣三千元以上一萬五千元以下罰鍰；情節重大者，並得逕行定期停止其執行業務或廢止其執業證	將執業證借供旅行業從業人員使用者	處新台幣六千元
					將執業證借供非旅行業從業人員使用者	處新台幣一萬五千元

項次	裁罰事項	裁罰機關	裁罰依據	處罰範圍	裁罰標準	
二十二	領隊人員於受停止執行領隊業務處分期間,仍繼續執業者	交通部觀光局	本條例第五十八條第二項領隊人員管理規則第二十三條第三款	廢止其執業證	處廢止其執業證	
二十三	領隊人員為非旅行業執行領隊業務者	交通部觀光局	本條例第五十八條第一項第二款領隊人員管理規則第二十三條第三款	處新台幣三千元以上一萬五千元以下罰鍰;情節重大者,並得逕行定期停止其執行業務或廢止其執業證	為非旅行業執行領隊業務者	處新台幣九千元
					情節重大者	處新台幣一萬五千元,並得逕行定期停止執行業務或廢止執業證
二十四	領隊人員擅離團體、擅自將旅客解散或擅自變更使用非法交通工具、遊樂及住宿設施者	交通部觀光局	本條例第五十八條第一項第二款領隊人員管理規則第二十三條第四款	處新台幣三千元以上一萬五千元以下罰鍰;情節重大者,並得逕行定期停止其執行業務或廢止其執業證	擅離團體、擅自將旅客解散或擅自變更使用非法交通工具、遊樂及住宿設施者	處新台幣六千元
					情節重大者	處新台幣一萬五千元,並得逕行定期停止執行業務或廢止執業證
二十五	領隊人員非經旅客請求無正當理由保管旅客證照,或經旅客請求保管而遺失旅客委託保管之證照、機票等重要文件者	交通部觀光局	本條例第五十八條第一項第二款領隊人員管理規則第二十三條第五款	處新台幣三千元以上一萬五千元以下罰鍰;情節重大者,並得逕行定期停止其執行業務或廢止其執業證	非經旅客請求無正當理由保管旅客證照,或經旅客請求保管而遺失旅客委託保管之證照、機票等重要文件者	處新台幣六千元
					情節重大者	處新台幣一萬五千元並停止執行業務一年
二十六	領隊人員執行領隊業務時,言行不當者	交通部觀光局	本條例第五十八條第一項第二款領隊人員管理規則第二十三條第六款	處新台幣三千元以上一萬五千元以下罰鍰;情節重大者,並得逕行定期停止其執行業務或廢止其執業證	執行領隊業務時,言行不當者	處新台幣六千元
					情節重大者	處新台幣一萬五千元,並停止執行業務一年

第三章

領隊應具備的資格

領隊是旅遊服務管理的第一線工作人員,更是旅遊服務品質最後的「保障者」、「監督者」與「執行者」。一般考核領隊的三個基本原則為:(1)工作態度(work attitude);(2)帶團技能(on tour skill);(3)專業知識(professional knowledge),身為領隊應朝兼備三項能力發展。另一方面,領隊之角色為一綜合複合體,帶團在外時,領隊等於代表公司的負責人,直接對團員負責。因此,身為「領隊」必須身具兩大方面之要件,即「基本要件」與「專業要件」,茲分述如下。

第一節　基本要件

身為領隊應具有之基本要件,除與其他產業工作人員一樣,須具備強健的體魄及健康的心理之外,因旅遊產品的特性,更強調下列幾項要件:

一、個人條件

(一)淵博的才學修養

無論身為領隊或導遊人員,應在團員心目中塑造專業的地位與形象,隨時充實自我專業知識,遇團員所提問題一時無法回答時,應即時找答案,或向他人請益,絕不可隨口搪塞或提供不實訊息。養成善於鑽研真相、勤學好問的才學修養,熟悉文、史、地及現代的訊息,並配合團員所熟悉的事物、人士與年代,以增強效果。

(二)活潑幽默的才能

旅遊從業人員以服務為導向,說話藝術為本,口才及自我表達的方式更形重要。解說內容除豐富外,表達方式應活潑幽默,如此才能引人入勝。面對不同國籍、年齡、性別、宗教信仰、喜好及社會層次的團員,應有不同的表達方式,以達到最佳的效果。

(三)奉公守法的原則

遵守本國法律是身為國民應盡的義務,除此之外,旅遊至所在國家及地區,理應入境隨俗,因不同民族、文化、地域,而有著不同的道德及法律的標準,切勿以本國標準去衡量。

(四)熱情的服務態度

旅遊業是服務業,也是「靠口及賣笑」的行業。更因旅遊活動是無形產品,無法事先看貨,消費者完全取決於業務人員及行程中領隊或導遊人員服務的態度及工作的方式,故熱情的服務態度是旅遊從業人員所必備的條件之一,同時也可以提高顧客滿意度。

(五)豐富的外語能力

唯有豐富的外語能力才能忠實地表達每一景點的深刻內涵。在翻譯的過程當中,切記「勿添油加醋,忠於原著」的原則。再者,如遇緊急事件也能妥善解決,將危機風險降到最低。

二、服務的重點工作

領隊是旅遊過程中最複雜且繁重的工作,不僅到每一景點必須對遊客作現場解說,還包括必須安排旅遊者的食、衣、住、行、購物、娛樂等旅遊計畫,不僅要帶領團員,還要與各相關產業進行協調、溝通及確認服務內容與品質。領隊工作的好壞,不僅影響旅遊活動的效果,還會影響一個地區國家在外籍旅客心目中的印象,或是領隊帶領國人至國外,外國人對台灣團的看法。因此,領隊的工作在旅遊服務工作中具有十分關鍵及代表性的地位。

領隊在旅遊過程中從頭至尾與團員在一起,一言一行都直接影響了團員。因此,領隊心理的健康及事先心理的建設更形重要。另一方面,領隊應瞭解團員心理,以符合團員的真正需求。除了做到旅遊服務的共同要求外,應當特別注意以下幾個重點工作:

(一)接待禮節

領隊是第一線的服務人員,且日夜與團員相處,因此對於禮節有更高標準的要求。稱呼團員不宜不冠稱謂或用外號,否則易使團員產生不被尊重的感覺,對外國旅客也應同理。登機、搭車禮節應注意女士優先,並應隨時注意照顧團員中的老人及幼童。

(二)注意禁忌

團員至海外不同國家或地區,或因宗教信仰不同,其習慣及禁忌也有相當程度的不同,應事先說明、事先防範並事後檢討,否則不僅有傷形象,更可能危及團員本身的和諧,例如:回教徒不可用左手拿食物;泰國小孩不可去觸摸他們的頭;阿拉伯國家忌食豬肉、忌用豬鬃、豬皮等製品;印度教徒不吃牛肉;少數人忌用13、14等數字,於安排飛機、車輛、船舶、秀場、房間時,宜事先避免。

(三)沿途解說

團員除了對景點充滿好奇外,對於行車途中所經景物也充滿新奇感,在點與點、餐廳與飯店之間的行車時間,領隊人員應根據此種心理,做好沿途講解介紹,滿足團員的好奇心,並減輕沿途乘車過程中的寂寞感,提高團員的遊興。

(四)夜間活動安排

夜間活動常令人有神祕感及充滿幻想,因此如無適當安排則團員易產生單調及無聊感,但領隊人員對夜間活動的安排,宜根據當地及團員狀況彈性調整,如日間行程已太累或頭一天抵達國外,時差尚未調整好則不宜再安排任何夜間活動。對歌劇、秀場之安排,宜事先告知應注意其服裝禮節及內容,以免失禮之外也可增加欣賞效果。

(五)景點現場講解

景點是旅遊活動的核心內容,先對景點有初步概括的總體印象簡介,然後根據具體實景進行詳細解說,再運用實例引發聯想,增加思古之

幽情。

三、正確的工作態度

　　領隊照料團員的態度對於旅遊滿意度與旅遊糾紛，有治標與意想不到的效用，因良好的工作態度會使團員與領隊的關係更融洽，也會使各相關產業無論是縱向聯繫（vertical interrelation）或橫向聯繫（horizontal interrelation），更具時效性及完整性，因此領隊之工作態度不可不慎，尤其是照料團員的態度，具體分述如下：

(一)一視同仁原則

　　對所服務之團員皆一視同仁對待，不因其身分地位、性別、外表、購物多寡等因素，而影響待客之道。再者，所有團員無論其男女、種族、宗教或是名望、年老、年少、美醜或殘障、態度和藹或惡劣，團員都有權要求領隊的幫助。

(二)角色中立原則

　　對於政治、宗教、社會爭議事件，保持中立立場，遇同團團員爭吵，應在保持中立的原則下協調雙方，避免自身捲入糾紛中為最高指導原則，尤其遇爭論性問題，不論團員所提問題多可笑或愚笨，都必須回應，且態度應秉持中立原則。

(三)言行合一原則

　　認清自我角色，對於公司與團員之間關係，應抱持克盡本分、勇於解決困難之態度，無法做到及不確定之事，不輕言答應，但言出必行。

(四)坐懷不亂原則

　　不因客人喜好而影響本身談及色情及光怪陸離事件，並維護自我專業形象，在行程中不製造男女關係。

(五)誠實不欺原則

對待客人出乎誠、止乎禮、不離經叛道、不吹噓、不欺、不詐，對金錢及公司帳務誠實申報。

(六)以身作則原則

行程中注意本身衣著是否合宜，不宜過分暴露。身為領隊不管身著便服或公司制服，都得注意自己的儀容，整齊清潔是最基本的要求，忌身著暴露、身上有異味。另外，進入賭場須介紹遊戲規則及禮節，但不可親自加入賭局，更切記勿與團員發生財物借貸關係。

(七)客人永遠是對的原則

此原則是旅遊業最崇高且永不可磨滅之「真理」。不論任何情況下，都不可與客人發生口角或肢體衝突。

最後，身為領隊應具耐心與愛心，並秉持著隨時候教與平易近人的態度，與團員打成一片。必須及早走入團員中，然後才能溝通、瞭解並傳達您的意向。即使領隊已感覺累了，而團員看來仍有所要求或其盛怒時，領隊都應能保持和顏悅色、具有耐心及親切有禮，是身為領隊應具有的正確工作態度。

第二節　專業要件

身為領隊應具有之專業條件包含以下幾個重點：(1)旅遊商品之分析；(2)必備之航空票務知識；(3)工作日程表之判讀等。茲分述如下：

一、旅遊商品之分析

領隊應給予團員機會教育，比較不同公司相似產品及不同產品，價錢不是唯一的選擇要件。機會教育要掌握適當時機，說詞亦非常重要，同時也要掌握氣氛，巧妙運用專業的技巧，否則團員會以為在說教或在找藉

口，做得好則可塑立團員正確的心態，帶團過程會更順利，進一步奠定下一次成功銷售的機會。旅遊產品如何比較，身為領隊應先從「基本條件」、「產品結構構面」、「產品包裝方式」、「旅遊者遊憩體驗」四方面著手（如**圖3-1**）。

(一)基本條件

首先分析旅遊者需求（traveler's demand）的屬性為何，再從旅遊業者供給（travel supplier）的層面去分析，用何種產品組合模式，才能符合且滿足旅遊者的需求。

◆旅遊者需求

包括旅遊者需求彈性大小為何、是否有旅遊產品替代性、需求季節性明顯程度、旅遊產品需求成長性、旅遊市場區位在那裡、旅遊需求數量多寡、旅遊產品購買方式。

◆旅遊業者供給

包括航空公司、飯店供給的方式、餐廳服務的內容、領隊與導遊供給量與品質、遊樂設備娛樂性、購物的內容、品質與價位、自費活動價值性。

(二)產品結構構面

在分析旅遊者需求與業者所能供給的產品來源後，從包含天數（day）、價位（price）、地點（place）、人數（people）等旅遊產品結構，瞭解到底旅遊者需求為多少天數、價位高低、地點為何、人數結構為何，才能以利後續包裝出售給予旅遊者。

(三)產品包裝方式

根據產品結構構面，業者可包裝為套裝行程、自助式、半自助式或互助式旅遊商品，給予旅遊者選擇個人最佳的旅遊方式。旅遊者選擇之後是正確或錯誤，必須隨時間、所得、動機、目的等內在條件（internal conditions）及外在環境改變（external environment）回饋到「基本條件」

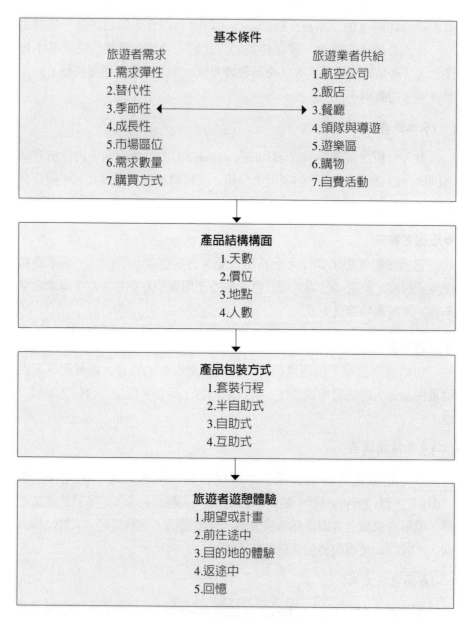

圖3-1　旅遊商品分析架構

資料來源：作者整理。

重新思考，再做一次決策（making decisions）。

(四)旅遊者遊憩體驗

　　旅遊者遊憩體驗包括五個階段（Clawson & Knetsch, 1966）：

　　1.期望或計畫。
　　2.前往途中。
　　3.目的地的體驗。
　　4.返途中。
　　5.回憶。

　　經過全程遊憩體驗後，可作為下一次旅遊選擇的參考，又回到原點：基本條件→產品結構構面→產品包裝方式。

　　總之，領隊帶團能適時、適地、適宜地介紹給團員瞭解、比較，使團員自己認知所花的錢應有什麼旅遊產品內容與品質，進而產生正確的觀念與態度：(1)服務是有價的；(2)一分價，一分享受；(3)何種產品才是旅遊者自己真正的需要；(4)認識今後如何去選購旅遊產品的方式——是透過旅行社或直接採購。

二、必備之航空票務知識

　　領隊帶團出國前的準備工作為團體成功的關鍵之一，如何認識機票是旅行從業人員必備之條件，在此以身為領隊帶團時所應具備之票務知識為基礎來加以探討。

(一)團體訂位狀況

　　1.與OP交班：第一件事是團體旅客訂位紀錄（passenger name recorder, PNR），先核對票根上之名字、人數，並確認各航段是否OK。
　　2.如有候補（RQ）段：領隊須有國外航空公司訂位組的聯絡電話，最好是免費電話，才能在帶團中隨時追蹤機位動態及確認後段機位

等事務。或一到達國外立刻請當地代理旅行社代為處理，但領隊最後仍須自己再確認一次。

3.檢查團員中是否有特殊需求，到達機場後再一次確認。常見英文代碼如下：

(1)BBML：嬰兒餐　　　　(2)DBML：糖尿病餐

(3)LSML：低鹽餐　　　　(4)VGML：素食餐

(5)BSCT：搖籃位　　　　(6)TWOV：無簽證過境

(7)WCHR：輪椅接送　　　(8)CHML：兒童餐

4.檢查大表中是否有團員生日或渡蜜月之新婚夫婦，可事先請OP向航空公司訂位組代訂免費的生日蛋糕及蜜月蛋糕。

5.如有個別回程團員，應告知該團員國外航空公司訂位組聯絡電話，並要在返國前七十二小時做確認。此外應避免允諾團員臨時決定延期返國之要求，因為團體票大多為GV Fare（group fare/group inclusive tour fare），有團進團出或最長使用期限，需要事先告知，如團員脫隊個別回國，常會發生額外加價或是重新購買單回程票的情形，而產生旅遊糾紛，為了避免糾紛之產生，宜請脫隊團員簽下「**團員脫隊切結書**」（如**表3-1**）。

(二)航班動態

1.先檢查行程中各航段預定的起飛時間、預定抵達時間、飛行時間，以備團員親屬接送之查詢及團員心理預做準備，如有班機延誤，宜隨時掌握最新航班資訊轉告團員及團員親友，做必要之調整。

2.瞭解所搭乘飛機的機型，波音747-200、747-300、747-400，還是空中巴士A310、A320或A330，以便向團員介紹飛機狀況與機內設備，適時機會教育。

3.瞭解飛機的載客率及座位圖是3-4-3或2-5-2，以便在分發登機證時安排團員的席次。

4.瞭解各航班是否備有餐點，是正餐還是點心，而搭乘長程航班時要查核所提供的餐數是一餐或兩餐等，同時再度確認特別餐是否已訂妥。

表3-1　團員脫隊切結書

本人參加○○旅遊＿＿＿＿年＿＿＿＿月＿＿＿＿日出發，前往＿＿＿＿之團體，在此切結書上簽字，表明自願脫隊以後，所發生旅途上之安全，與○○旅行社及領隊無關，並放棄一切法律及經濟利益之權，無權追索，並放棄先訴抗辯權。在此領回回程機票，並於最後搭機返台日七十二小時前，自行向航空公司確認回程機位，航空公司當地聯絡電話＿＿＿＿，特立此切結書。			
旅客姓名	身分證字號	脫隊時間／地點	脫隊旅客簽名

資料來源：雄獅旅遊提供。

5.最後，登機前要告知團員航班是禁菸，以便提醒抽菸團員，維護飛行安全不可於機上抽菸。

(三)機場設施

在機場候機可能令團員感到無趣，也可以令團員購物、娛樂、飲食愉快或得到適度休息，完全取決於領隊之帶團技巧，最基本必須做到以下幾點：

1.準備行程中所有機場的資料：包括地圖、事先熟悉海關、移民關、行李轉台、大型遊覽車上下車地點，有助於團體進出機場通關作業之順利，有時甚至要向團員介紹有關最適宜購物之商品、機場附屬娛樂設備，如荷蘭阿姆斯特丹機場有附屬之賭場、高爾夫球場與三溫暖等。

2.出入關時外幣兌換處或退稅櫃台：如有需要且時間有空檔時，可協助團員兌換當地貨幣，在有退稅制度之旅遊國家與地區，出境時一定要辦理退稅手續，這是最重要的。

3.準備機場到市區、旅遊景點、住宿飯店及行車路線之地圖：尤其是國外機場有兩個以上，或司機非旅遊當地國民、該城市市民，事先備好相關地圖以備路況不熟或語言不通時之需。

　　總之，以上資料可向航空公司或公司票務及其他同事索取，航空公司之電腦訂位系統也有以上相關資料。在當今旅遊消費者水準逐漸提高的同時，領隊除了進行傳統行程景點、觀光文物導覽解說外，適時、適地向團員介紹飛行器相關知識，不僅可消除搭機、轉機之苦，也算是一次知性之飛行。因此，身為領隊須隨時取得團體航空公司票務及航空服務內容相關訊息，掌握最新、最正確之旅遊資訊，提供團員最佳旅遊航空資訊服務。

三、工作日程表之判讀

　　身為領隊應定位為長程線領隊，看得懂英文行程表為國外帶團領隊服務的首要工作，在此以歐洲義大利、瑞士、法國十日遊為例，分述領隊工作日程表如何判讀。首先是確認日期、行程、人數、團號是否正確，再細分下列幾個重點來探討。

(一)接機、送機狀況

1.確認班機時間、班號、日期是否正確

　例：ROM (FCO) Arrive From Taipei Via Hong Kong By CX451/CX293

2.抵達機場是否正確，尤其是一城市有兩個以上國際機場，如紐約、倫敦

　例：Pairs (CDG) Depart For Taipei Via Hong Kong By CX260/CX450

3.有無包含機場接機人員與機場行李小費

　例：Assistance And Porterage At Airport Excluded

4.是否有機場接送人員，及使用那種遊覽車

　　例一：Airport Transfer Without Assistance By Own Through Coach

　　例二：No Transfer Provided Except Airport Transfer

(二)當地導遊接團狀況

1.導遊服務時間狀況與在何處與導遊碰面

　　例一：Full Day Guide For 7 Hours (English Speaking) Meet Your Guide At Caffe S. Pietro (Vaticano)

　　例二：Full-Day Guide For Orientation Drive Of Pairs And Versailies Palace 8 Hours (Mandarin Speaking)

　　例三：Your Guide Mrs. Yao Jo Mei Will Meet The Group At The Louis 14 Statue At Versailies Reservation For The Versailies Visit At 9H15

2.導遊與門票包含與否

　　例：Guide & Entrance Fee EXCL.

(三)門票餐費狀況

1.是否包含入場門票

　　例一：Entrance Fees To The Colosseum Are Included

　　例二：Tickets Are Included For Round-Trip To The Summit Of Mount Titlis

　　例三：Entrance Fees Are Included To Versailies

2.是否包含遊覽車通行費或停車費

　　例：Coach Tax In Florence Is Excluded For Own Through Coach (Will Be Paid By Tour-Leader On-Sport)

(四)餐食安排狀況

1.午、晚餐包含與否

　　例一：Lunch & Dinner Excluded

　　例二：Motor-Coach Driver Will Stay In Engelberg And Make His Own

Lunch Arrangement

2.餐食的種類與內容

　　例一：Buffet Breakfast Hot (American)

　　　　　Hotel Clarine-Campanile-Pomezia. ROM

　　例二：Standard Dinner

　　　　　Hotel Schilier Lucerne

　　　　　Menu: Chicken

(五)飯店安排狀況

確認飯店名稱、相關地理位置和電話。

　　例：Overnight

　　　　Hotel

　　　　Clarine-Campanile

　　　　Via Santo Domingo 15

　　　　I-00040 Rome-Pomezia

　　　　Phone 06/91601462

(六)遊覽車工作狀況

1.遊覽車工作天數與公司基本資料

　　例：Start 7 Days Through Motorcoach Service

　　　　(Details as Per Itinerary) Motorcoach

　　　　Provided By :

　　　　Lepri Ivo & Figli Pullmans

　　　　Via Flaminia Km. 186

　　　　I-06023 Gualdo Tading (PG)

　　　　Phone 075/9108220

　　　　Model: 53-Seater

2.確定使用長途或當地遊覽車

　　例一：For City Tour By Own Through Coach

　　例二：Lunch & Dinner Excluded

Round-Trip Transfer Without Assistance
By Own Through Coach

例三：Long Distance Transfer Without Assistance
By Own Through Coach To Florence

例四：City Orientation Drive Including Shopping
With Own Through Coach

例五：Station Transfer Without Assistance By Own
Through Coach Your Own Through Coach
Proceeds To Pairs With Luggages

例六：Termination Of Through Motor-Coach Service

3.使用當地遊覽車時間與服務內容

例一：Coach For Station Transfer, INCL. Shopping
And Restaurant Stop, Ending Or Starting At
Hotel (5 Hours)

例二：Coach For Airport Transfer Provided Carlux

4.自費活動時使用遊覽車狀況

例一：After Dinner, One Way Transfer To Lido Or
Moulin Rouge For Show By Own Through

例二：Return Transfer From Lido Or Moulin Rouge
To Hotel By Own Arrangement

(七)其他事項安排狀況

1.當地旅行社負責安排處理與否

例：All Local Services In Venice Are Excluded
From Kuoni's Arrangement

2.搭船至碼頭時交通處理情況

例：Re-Board Your Own Through Coach At
Tronchetto Terminal And Transfer To
Venice-Mestre Without Assistance

3.搭火車時處理情形

　例一：Assistance And Porterage At Station Excluded

　例二：Dijon Depart For Pairs By TGV-24 2ND Class Rail
　　　　Tickets Dijon-Pairs INCL. TGV SUPPL. Where
　　　　Applicable And Seat Reservations

　　關於工作日程表的確認工作，早在出發前與OP交班時，是身為領隊早已應該要完成的工作。但最重要的是要在抵達當地時，就應該再一次確認原先的所有旅遊條件、內容、人數是否一致，voucher張數是否完整，如有出入應協調接機人員、當地導遊，或立刻聯絡當地代理旅行社要求更正。工作日程表的判讀，是身為領隊為確保旅遊品質與內容最後的把關工作，如有看不懂、不清楚、不正確等情形，身為領隊又無法即時發現與更正，在今日旅遊消費意識覺醒的旅遊市場，將導致旅遊糾紛產生，領隊不可不慎。

個案討論

領隊罵三字經賠15萬

一、事實經過

　　這件案例發生於2011年6月，高雄市十幾個親朋好友共同組團，委由甲女與乙旅行社簽訂日本立山黑部五日遊的旅遊契約，乙旅行社再將旅遊契約轉給丙旅行社，告知領隊為陳姓男子。然而到了出團日，陳姓領隊並未前來為團員們代辦出國離境手續，反而由團員們自行辦理，到了日本之後又臨時更改住宿飯店，陳姓領隊在日本僅有兩天，就是第一天與最後一天回台時陪同團員，旅程其餘三天，找了一位沒有領隊執照的人代理，對於日本當地文化皆沒有詳細解說。團員們認為旅行社的服務不周，讓他們在日本旅遊期間吃不好、睡不好，而陳姓領隊僅出現兩天，就佯稱自己得了急性腸胃炎。當團員們不滿旅遊服務品質，打電話到旅行社駐日本東京的辦事處時，接電話的竟是佯稱生病的陳姓領隊，陳姓領隊以三字經大罵團員之一的甲女，其他團員氣不過，將電話接過來聽，亦聽到陳姓領隊續罵甲女。團員們回國後覺得受辱，認為陳姓領隊未盡到自身職責，應退還團員給付的小費及辱罵團員的損害賠償。因此回國後向法院提出訴訟，高雄地院判決該旅行社與陳姓領隊應連帶賠償全體團員15萬元的精神撫慰金。

二、案例分析

　　關於退還小費部分，高雄地院認為團員付出小費是對陪同人員的獎勵，縱使陳姓領隊只盡到頭尾兩天的職責，但其餘三天旅行社仍派有其他的領隊陪同，因此團員沒有辦法證明旅遊品質到底如何受損，而團員旅遊付小費也並非旅遊契約所規範的範圍，領小費也不見得需要有領隊執照，因此認為團員要求旅行社退還小費，於法無據。至於陳姓領隊以三字經辱罵團員，法院認為，團員們高高興興地出國旅

遊，結果竟被陳姓領隊以三字經辱罵，陳姓領隊的行為顯然已經侵害到團員的權利，而陳姓領隊既是旅行社的受僱人，該旅行社與陳姓領隊應連帶賠償團員15萬元。

三、帶團操作建議事項

根據《國外旅遊定型化契約書範本》第十七條規定：「乙方應指派領有領隊執業證之領隊。甲方因乙方違反前項規定，而遭受損害者，得請求乙方賠償。領隊應帶領甲方出國旅遊，並為甲方辦理出入國境手續、交通、食宿、遊覽及其他完成旅遊所需之往返全程隨團服務。」

因此，本案例中的領隊至少就有兩項明顯的錯誤：

1.陳姓領隊未到機場代辦出境手續。

2.領隊又未全程隨團服務，只有頭尾兩天，中間三天不見人影。

最後，身為領隊專業人員無論有多大的委屈或不平，都不應該出口辱罵團員，既失去裡子也失去身為領隊專業人員的面子。

模擬考題

一、填充題與名詞解釋

1. 領隊與導遊應具備條件為淵博的才學修養、_____、_____、_____及_____等五項。

2. 領隊與導遊應具備正確之工作態度為_____、_____、_____、_____、_____、_____及客人永遠是對的原則。

3. 旅行業者將行程內容縮水，旅客可依旅遊契約第_____條規定，要求賠償_____倍之違約金。

4. 「為維護本契約旅遊團體之安全及利益……」處理。請不適宜之團員先行安排離團或返國，以利團體之運作，是根據旅遊契約_____條之規定。

5. 請解釋行程表中下列代表為何意思？

 Dijon Depart For Pairs By TGV-24

 2ND Class Rail Tickets Dijon-Pairs

 INCL. TGV SUPPL. Where Applicable And Seat Reservations

二、選擇題

1. (　　) 下列何項不代表機位OK的訂位狀態（Booking Status）？(1) KK (2)RR (3)HK (4)RQ。　　　　　　　（101外語領隊） （4）

2. (　　) 導遊人員、領隊人員違反依《發展觀光條例》所發布之命令者，處罰鍰以後，情節重大者，並得逕行定期停止其執行業務或廢止其執業證；經受停止執行業務處分，如仍繼續執業者，如何處理？(1)廢止其執業證，並限三年內不得再行考照 (2)處罰新台幣3萬元以上15萬元以下之罰鍰後，廢止其執業證 (3)連續處罰至其停止執業 (4)廢止其執業證。 （4）

 （101外語領隊）

3. (　) 依據《發展觀光條例》，由各目的事業主管機關在自然人文 　(1)
生態景觀區所設置之專業人員，稱為：(1)專業導覽人員 (2)
領團人員 (3)巡守員 (4)資源保育員。　　(101外語領隊)

4. (　) 依規定領隊人員連續幾年未執行領隊業務者，須重行參加 　(3)
訓練？(1)一年 (2)二年 (3)三年 (4)四年。　　(101外語領隊)

5. (　) 下列何者不違反國外旅遊定型化契約應記載事項之規定？ 　(4)
(1)旅行社不派領隊 (2)旅客自行指定無領隊執照之某甲擔任
領隊 (3)領隊僅陪同至參觀行程結束，旅客自行搭機返國 (4)
旅客於旅遊期間，應自行保管其自有旅遊證件。

(101外語領隊)

6. (　) 國際機票之限制欄位中，「NON-REROUTABLE」意指？ 　(4)
(1)禁止轉讓其他航空公司 (2)不可辦理退票 (3)禁止搭乘期
間 (4)不可更改行程。　　(100外語領隊)

7. (　) 有時團員與領隊導遊人員互動極佳，如團員提出要求於晚 　(1)
上自由活動時間陪同外出夜遊，下列領隊導遊應對方式
中，何者較不恰當？(1)基於服務熱忱與團隊氣氛，只要
體力尚可，即應無條件答應 (2)如不好意思推辭，應先將
風險與注意事項告知，並儘量以簡便服裝出去 (3)儘量安
排包車，不要搭乘大眾交通工具，以免形成明顯目標 (4)
先聲明出去純屬服務性質，如遇個人財物損失，旅客應自
行負責，取得共識再出發。　　(100外語領隊)

8. (　) 某旅遊團在韓國首爾發生車禍，團員二人開放性骨折， 　(4)
領隊處理流程最佳順序應該為何？①通知公司或國外代
理旅行社協助 ②通報交通部觀光局 ③聯絡救護車送醫
④報警並製作筆錄 (1)①③②④ (2)①③④② (3)③①②④
(4)③④①② 。　　(100外語領隊)

9. （　）前往機場的車輛若途中爆胎，領隊導遊應做何處理較為 （1）
適當？ (1)先讓local agent及巴士公司知道情形，盡快修理
或調派另車來接替 (2)先請團員下車等候處理 (3)若時間緊
迫，應先安排旅客搭乘計程車前往機場，行李則等巴士修
復後再運送 (4)爆胎意外難以避免，因此，計程車費應由
旅客自行負擔。　　　　　　　　　（100外語導遊）

10. （　）以下帶團人員處理旅客抱怨最佳的方式為何？(1)在國外 （1）
當場依狀況處理 (2)打電話回公司請主管作主 (3)請其他
團員主持公道 (4)返國後再行處理　　　（100外語導遊）

11. （　）旅客訂位紀錄（PNR）代號，應填記在機票的那個 （4）
欄位？(1)CONJUNCTION TICKETS (2)ISSUED IN
EXCHANGE FOR (3)ENDORSEMENTS/RESTRICTIONS
(4)BOOKING REFERENCE。　　　　　（99外語領隊）

12. （　）有關旅行社變更與旅客簽訂之契約時，下列敘述何者錯 （3）
誤？ (1)旅行業於出發前，非經旅客書面同意，不得將本
契約轉讓其他旅行業 (2)如果轉讓，旅客可以解除契約，
如因此造成旅客任何損失，可請求賠償 (3)旅客於出發
後，始發覺本契約已轉讓其他旅行業，旅行社應賠償旅
客全部團費百分之五十之違約金 (4)旅客於出發後，始被
告知本契約已轉讓其他旅行業，旅行社應賠償旅客全部
團費百分之五之違約金。　　　　　　　（99外語領隊）

13. （　）李先生參加國外旅遊團，旅行社於出發當天漏帶李先生 （4）
的護照，隨即於次日將李先生送往旅遊地與團體會合，
則下列何者正確？ (1)旅行社無賠償責任 (2)旅行社應退
還一天的團費 (3)旅行社應賠償李先生團費二倍違約金
(4)旅行社應退還未旅遊地部分之費用，並賠償同額之違
約金。　　　　　　　　　　　　　　　（99外語領隊）

14. (　)　目前,台灣旅遊市場的旅行業者,大多以領隊擔任「through-out-guide」工作。試問「through-out-guide」的工作角色是: (1)領隊帶團,抵達國外開始即扮演導遊兼領隊的雙重角色。國外不再另行僱用當地導遊 (2)領隊帶團,全程僱用當地導遊 (3)領隊帶團,抵達國外的行程中,主要城市都僱用當地導遊 (4)領隊帶團,抵達國外的行程中,偶而僱用當地的導遊。 （98外語領隊） (1)

15. (　)　若一城市有兩個以上的機場,則應在機票上的那個欄位填寫機場代碼? (1)班機號碼欄位（Flight） (2)起飛號碼欄位（Time） (3)航空公司欄位（Carrier） (4)行程欄位（From/To）。 （98外語領隊） (4)

16. (　)　領隊對護照遺失的處理原則,應以何者為最優先處理? (1)詢問團員意願,繼續遊程或回國 (2)聯絡駐外單位,申請補發,以免耽擱後續行程 (3)致電請求公司派人協助 (4)向當地警察機關報案,取得證明。 （98外語領隊） (4)

17. (　)　團體遊程進行中若遇到罷工事件,下列那一項領隊或導遊人員之處理行為不適當? (1)若是航空公司員工罷工,應立即聯絡他家航空公司確保機位,並要求背書允以轉搭乘他家航空公司 (2)若是鐵路工人罷工,應立即尋找可替代之其他交通工具 (3)若是遊覽車司機罷工,可以協調當地學校校車等其他交通工具 (4)若是飯店員工罷工,應讓團員在房間等待罷工結束。 （98外語領隊） (4)

18. (　)　說明會時,遇有旅客對既定行程有意見時,應以下列何者為準? (1)領隊工作手冊 (2)大多數旅客的意見 (3)由公司製給的說明會資料 (4)銷售時提供的型錄。 （97外語領隊） (4)

19. （　）如何在機票票種欄（FARE BASIS）註記「經濟艙十人　（2）
　　　　以上之團體領隊免費票」之票種代碼？ (1)YGV00/CG10
　　　　(2)YGV10/CG00 (3)Y/AD10 (4)Y/AD00。
　　　　　　　　　　　　　　　　　　　　　　　（97外語領隊）

20. （　）填發機票時，行程為TPE→TYO→TPE，若使用一本四　（4）
　　　　航段的票根機票，其未使用的航段，應填入下列何字？
　　　　(1)EXPIRED (2B)NONE (3)VALID (4)VOID。
　　　　　　　　　　　　　　　　　　　　　　　（97外語領隊）

21. （　）下機後，託運行李未送達時，應憑行李託運存根做何種　（3）
　　　　處置？ (1)先出海關後，再向所屬航空公司申報 (2)先出
　　　　海關後，再向機場服務台申報 (3)於出海關前，向所屬航
　　　　空公司申報 (4)於出海關前，向機場旅遊服務中心申報。
　　　　　　　　　　　　　　　　　　　　　　　（97外語領隊）

22. （　）依旅行業管理規則規定，旅行社不得安排旅客購買貨價　（1）
　　　　與品質不相當之物品，如有違反，得依發展觀光條例之
　　　　規定處新台幣多少之罰鍰？ (1)1萬元以上5萬元以下 (2)5
　　　　萬元以上7萬元以下 (3)7萬元以上9萬元以下 (4)9萬元以
　　　　上45萬元以下。　　　　　　　　　　　　（97外語領隊）

23. （　）導遊領隊帶團，對自由活動時間的較佳安排方式是： (1)　（3）
　　　　讓團員自行安排 (2)安全起見，旅館附近逛逛就好 (3)給
　　　　予建議行程，但尊重客人意願 (4)趁機推銷自費行程。
　　　　　　　　　　　　　　　　　　　　　　　（96外語領隊）

24. （　）領隊帶團於「中途過境、不轉機，但可下機」之情況　（3）
　　　　下，帶領團員下機時，最重要的工作是告知團員： (1)過
　　　　境免稅店的位置 (2)當地代表性的紀念品 (3)索取過境卡
　　　　（transit card）及調整當地時間，以免登機誤時遲到 (4)
　　　　如何兌換當地貨幣。　　　　　　　　　　（96外語領隊）

25. () 領隊在巴黎進行市區觀光導覽時，應符合下列那一項？ (2)
(1)如領隊對於行程及景點很熟悉，則不須聘用導遊，
自己導覽即可 (2)依當地法令規定，聘請當地有執照的
導遊進行導覽的工作 (3)一定要聘用有執照的中文導遊
做解說的工作 (4)由公司決定，是否聘用當地導遊來解
說。　　　　　　　　　　　　　　　　（96外語領隊）

26. () 機票上所謂的 NON-ENDORSABLE，是指： (1)不可將 (3)
機票轉讓給他人使用 (2)不可以退票，否則會處罰金或作
廢 (3)不可背書轉讓搭乘另一家航空公司 (4)不可改變行
程。　　　　　　　　　　　　　　　　（96外語領隊）

27. () 爲避免旅遊糾紛的產生，領隊或導遊人員應明確告知團 (3)
員旅遊費用所包含之項目，依照交通部觀光局所制訂
「旅遊定型化契約書範本」之條例，除了雙方另有約定
外，旅遊費用不包括哪一項？ (1)旅遊期間機場、車站等
與旅館間之一切接送費 (2)遊程中所需各種交通運輸之費
用 (3)個人行李超重的費用 (4)隨團服務人員之服務費。
　　　　　　　　　　　　　　　　　　（95外語領隊）

28. () 旅遊營業人依規定變更旅遊內容時，其因此所增加之費 (4)
用，應如何處理？ (1)向旅客收取 (2)向旅客收取二分之
一 (3)向旅客收取三分之一 (4)不得向旅客收取。
　　　　　　　　　　　　　　　　　　（94外語領隊）

29. () 下列何種約定無效？ (1)旅客爲節省費用而約定旅行社不 (1)
派領隊 (2)旅客應提供身分證正本以便代辦護照 (3)旅客
於旅遊期間，應自行保管其自有旅遊證件，如有遺失自
負責任 (4)基於辦理通關過境等手續之必要，由旅行社保
管旅遊證件。　　　　　　　　　　　　（94外語領隊）

30.（　　）團體於旅遊啟程地出發，遭不可抗力之因素無法準時啟
程。請問延遲幾個小時以上，可以申請行程延遲費用
之理賠？ (1)六小時 (2)八小時 (3)十二小時 (4)二十四小
時。　　　　　　　　　　　　　　　　（93外語領隊）

（3）

 ## 附錄3-1　領隊帶團工作日誌中英文對照表

國外地面操作旅行社KUONI香港九龍分公司

團號：4-0-1195

國內出團旅行社：雄獅旅遊高雄分公司　冬季年度定位十天行程

羅馬進巴黎出。

工作日誌表

2011年11月19日　星期六（第一天）		
羅馬		

抵達羅馬		
07:10　由台北出發經香港轉機抵達羅馬（達文西機場） CX451/CX293 ＊最後的文件與所有服務券將會送到羅馬的飯店 在機場不包含搬運行李小費與接機人員		
07:10　開始七天的旅遊（詳見每日遊程） 遊覽車提供： LEPRI IVO & FIGLI PULLMANS負責安排 VIA FLAMINIA KM.186 I-06023 GUALDO TADINO (PG) PHONE 075/9108220 MODEL：53 SEATER 機場無接機人員請自行使用長途遊覽車	由###旅行社蘇黎士分公司負責安排	人數36加2人 免費
09:00　請在梵蒂岡CAFFE S. PIETRO與導遊會合 全日七小時英語導遊	由###旅行社羅馬分公司負責安排	人數36加2人 免費
乘遊覽車做市區觀光 包含鬥獸場的門票	由###旅行社羅馬分公司負責安排	人數36加2人 免費

KUONI TRAVEL LTD., KOWLOON, HONG KONG (0051/P00)
TOUR NO. 4-0-1195
LION-KHH(TPE) WINTER SER. 10D ROM/PAR 05-1118
OPERATED FOR LION TRAVEL SERVICE CO., LTD.

ITINERARY

NOV 19, 2011 SAT

ROME

	ROME ARRIVAL		
07:10	ROME (FCO) ARRIVE FROM TAIPEI VIA HONG KONG BY CX451 / CX293		
	FINAL DOCUMENT & VOUCHERS WILL BE SENT TO HOTEL IN ROME		
	ASSISTANCE AND PORTERAGE AT AIRPORT EXCLUDED		
07:10	START 7 DAYS THROUGH MOTORCOACH SERVICE (DETAILS AS PER ITINERARY)		
	MOTOCOACH PROVIDED BY:	###ZURICH	36+2
	LEPRI IVO & FIGLI PULLMANS	MC	
	VIA FLAMINIA KM.186		
	I-06023 GUALDO TADINO (PG)		
	PHONE 075/9108220		
	MODEL: 53 SEATER		
	AIRPORT TRANSFER WITHOUT ASSISTANCE BY OWN THROUGH COACH		
09:00	MEET YOUR GUIDE AT CAFFE S. PIETRO (VATICANO)	###ROME	36+2
	FULL-DAY GUIDE FOR 7 HOURS (ENGLISH-SPEAKING)		
	FOR CITY TOUR BY OWN THROUGH COACH	###ROME	36+2
	ENTRANCE FEES TO THE COLOSSEUM ARE INCLUDED		

| 不包含午餐、晚餐與助手 但含長途遊覽車來回接送 飯店住宿 | 由###旅行社 人數36加3人 羅馬分公司 免費 負責安排 |

CLARINE-CAMPANILE

VIA SANTO DOMINGO 15

I-00040 ROME-PONEZIA

PHONE 06/91601462

2011年11月20日 星期日（第二天）

羅馬

＊美式自助早餐

HOTEL CLARINE-CAMPANILE-

POMEZIA.RM

| 羅馬至比薩 | 340公里 |
| 比薩至佛羅倫斯 | 100公里 |

由###旅行社 人數36加3人
蘇黎士分公 免費
司負責安排

08:00　搭乘長途遊覽車至比薩，但無助手

比薩

在比薩斜塔下車照相

不包含午餐

搭乘長途遊覽車至佛羅倫斯，但無助手

佛羅倫斯

＊＊不包含佛羅倫斯的過路通行費（由領隊
　　自付）

市區觀光（不包含導遊與入場費）

不包含晚餐

遊覽車來回接送，無助手

飯店住宿

由###旅行社 人數36加3人
蘇黎士分公 免費
司負責安排

LUNCH AND DINNER EXCLUDED ROUND- ###ROME　36+3
TRIP TRANSFER WITHOUT ASSISTANCE BY
OWN THROUGH COACH
OVERNIGHT
HOTEL
CLARINE-CAMPANILE
VIA SANTO DOMINGO 15
I-00040 ROME-PONEZIA
PHONE 06/91601462

NOV 20, 2011 SUN

ROME

 ＊BUFFET BREAKFAST HOT
(AMERICAN) HOTEL CLARINE- ###ZURICH　36+3
CAMPANILE-POMEZIA.RM
ROME PISA　　340 KM
PISA FLORENCE 100 KM

08:00　　LONG DISTANCE TRANSFER WITHOUT
ASSISTANCE BY OWN THROUGH COACH TO
PISA

PISA

 PHOTO STOP AT LEANING TOWER
LUNCH EXCLUDED
LONG DISTANCE TRANSFER WITHOUT
ASSISTANCE BY OWN THROUGH COACH TO
FLORENCE

FLORENCE

 ＊＊COACH TAX IN FLORENCE IS EXCLUDED
 FOR OWN THROUGH COACH (WILL BE
 PAID BY TOUR LEADER ON STOP)
CITY ORIENTATION DRIVE WITH THROUGH
COACH (GUIDE & ENTRANCE FEE EXCL.)
DINNER EXCLUDED
ROUND-TRIP TRANSFER WITHOUT
ASSISTANCE BY OWN THROUGH COACH
OVERNIGHT
HOTEL ###ZURICH　36+3

I CILIEGI
PIAZZA AMENDOLA 4
I-50066 FLORENCE-INCISA
PHONE 055/863451

2011年11月21日　星期一（第三天）

佛羅倫斯

＊美式自助早餐		由###旅行社	人數 3 6	
I CILLIEGI / REGGELLO / FLR		蘇黎士分公	加3人免	
佛羅倫斯至威尼斯	270公里	司負責安排	費	
威尼斯至梅斯特	15公里			

08:00　搭乘長途遊覽車至威尼斯
　　　　TRONCHETTO TERMINAL碼頭，無助手

威尼斯

不包含午餐
不包含由###旅行社所安排的威尼斯當地服務
搭長程遊覽車至威尼斯—梅斯特，無助手
在TRONCHETTO碼頭

威尼斯—梅斯特

不包含晚餐	由###旅行社	人數 3 6
搭乘遊覽車來回接送，無助手	蘇黎士分公	加3人免
	司負責安排	費

公園飯店住宿

VILLA FLORITA
VIA GIOVANNI 23 NR 1
I-31050 MONASTIER / TREVISO
PHONE 0422/898008

2011年11月22日　星期二（第四天）

威尼斯—梅斯特

＊在飯店享用美式早餐		由###旅行社	人數 3 6
HOTEL PARK VILLA FIORITA VENICE-MES		蘇黎士分公	加3人免
威尼斯／梅斯特至米蘭	265公里	司負責安排	費
米蘭至盧森	285公里		

I CILLIEGT
PIAZZA AMENDOLA 4
I-50066 FLORENCE-INCISA
PHONE 055/863451

NOV 21 2011, MON

FLORENCE

 ＊BUFFET BREAKFAST HOT (AMERICAN) ###ZURICH 36+3
I CILIEGI / REGGELLO / FLR
FLORENCE VENICE 270 KM
VENICE VENICE / MESTRE 15 KM

08:00 LONG DISTANCE TRANSFER WITHOUT
ASSISTANCE BY OWN THROUGH COACH TO
VENICE (TRONCHETTO TERMINAL)

VENICE

LUNCH EXCLUDED
ALL LOCAL SERVACES IN VENICE ARE
EXCLUDED FROM ### S ARRANGEMENT
RE BOARD YOUR OWN THROUGH COACH AT
TRONCHETTO TERMINAL AND TRANSFER TO
VENICE-MESTRE WITHOUT ASSISTANCE

VENICE-MESTRE

DINNER EXCLUDED ###ZURICH 36+3
ROUND-TRIP TRANSFER WITHOUT
ASSISTANCE BY OWN THROUGH COACH
OVERNIGHT
PARK HOTEL
VILLA FIORITA
VIA GIOVANNI 23 NR I
I-31050 MONASTIER / TREVISO
PHONE 0422/898008

NOV 22, 2011 TUE

VENICE-MESTRE

 ＊BUFFET BREAKFAST HOT (AMERICAN) ###ZURICH 36+3
HOTEL PARK VILLA FIORITA VENICE-MES
VENICE / MESTRE-MILAN 265 KM
MILAN -LUCERNE 285 KM

08:00	搭乘長程遊覽車到米蘭，無助手	

米蘭

不包含午餐
搭遊覽車市區觀光（不包含導遊與入場費）

搭乘長程遊覽車到盧森，無助手

盧森

		由###旅行社	人數36
19:00	＊在SCHILLER飯店享用標準晚餐	蘇黎士分公	加3人免
	菜單：雞肉	司負責安排	費
	飯店住宿	由###旅行社	人數36
		蘇黎士分公	加3人免
		司負責安排	費

SCHILLER
PILATUSSTRASSE 15
CH-6002 LUCERNE
PHONE 041/2105577

2011年11月23日　星期三（第五天）

盧森

		由###旅行社	人數36
	＊在SCHOLLER飯店享用美式早餐	蘇黎士分公	加3人免
		司負責安排	費
	盧森至英格堡　　　　35公里		
	英格堡至盧森　　　　35公里		
08:30	搭乘短程遊覽車至英格堡，無助手		

英格堡

搭專車至英格堡停留並自行安排午餐

		由###旅行社	人數36
	包含登頂鐵力士山來回門票	蘇黎士分公	加3人免
		司負責安排	費
	不包含午餐		

08:00	LONG DISTANCE TRANSFER WITHOUT ASSISTANCE BY OWN THROUGH COACH TO MILAN		
MILAN			
	LUNCH EXCLUDED		
	CITY ORIENTATION DRIVE WITH THROUGH COACH (GUIDE & ENTRANCE FEE EXCL.)		
	LONG DISTANCE TRANSFER WITHOUT ASSISTANCE BY OWN THROUGH COACH TO LUCERNE		
LUCERNE			
19:00	* STANDARD DINNER	###ZURICH	36+3
	HOTEL SCHILLER LUCERNE		
	MENU: CHICKEN		
	OVERNIGHT	###ZURICH	36+3
	HOTEL		
	SCHILLER		
	PILATUSSTRASSE 15		
	CH-6002 LUCERNE		
	PHONE 041/2105577		

NOV 23, 2011 WED

LUCERNE			
	* BUFFET BREAKFAST HOT (AMERICAN)	###ZURICH	36+3
	HOTEL SCHILLER		
	LUCERNE		
	LUCERNE-ENGELBERG	35 KM	
	ENGELBERG-LUCERNE	35 KM	
08:30	SHORT DISTANCE TRANSFER WITHOUT ASSISTANCE BY OWN THROUGH COACH TO ENGELBERG		
ENGELBERG			
	MOTORCOACH DRIVE WILL STAY IN ENGELBERG AND MAKE HIS OWN LUNCH ARRANGEMENT		
	TICKETS ARE INCLUDED FOR ROUND-TRIP TO	###ZURICH	36+3
	THE SUMMIT OF MOUNT TITLIS		
	LUNCH EXCLUDED		

	搭乘遊覽車回盧森	

盧森

市區觀光，包含購物（不包含導遊與入場費）

19:00	在SCHILLER LUCERNE飯店享用晚餐	由###旅行社	人 數 3 6
		蘇黎士分公	加3人免
	菜單：魚	司負責安排	費
	在SCHILLER LUCERNE飯店住宿	由###旅行社	人 數 3 6
		蘇黎士分公	加3人免
		司負責安排	費

2011年11月24日　星期四（第六天）

盧森

	＊在SCHILLER LUCERNE飯店享用美式早餐	由###旅行社	人 數 3 6
		蘇黎士分公	加3人免
	盧森至迪戎　　　　　330公里	司負責安排	費
	迪戎至巴黎高速火車　325公里		
08:00	搭乘長途遊覽車到迪戎，無助手		

迪戎

不包含午餐
搭乘遊覽車到車站接送，無助手

＊＊搭乘遊覽車並載運行李到巴黎
不包含車站行李搬運費與助手

14:51	搭乘預定從迪戎出發至巴黎的班次24	由###旅行社	人 數 3 6
	二等艙高速火車	蘇黎士分公	加2人免
		司負責安排	費

巴黎

16:27	到達巴黎里昂車站	由###旅行社	人 數 3 6
	不包括車站行李搬運費與助手	蘇黎士分公	加3人免
		司負責安排	費

REBOARD YOUR OWN THROUGH COACH
AND DRIVE LUCERNE

LUCERNE

CITY ORIENTATION DRIVE INCLUDING
SHOPPING WITH THROUGH COACH (GUIDE &
ENTRANCE FEE EXCL.)

19:00　STANDARD DINNER　　　　　　###ZURICH　36+3
HOTEL SCHILLER LUCERNE
MENU: FISH
OVERNIGHT　　　　　　　　　　###ZURICH　36+3
HOTEL SCHILLER LUCERNE

NOV 24, 2011 THU

LUCERNE

*BUFFET BREAKFAST HOT (AMERICAN) ###ZURICH　36+3
HOTEL SCHILLER
LUCERNE-DIJON　　330 KM
DIJON-PARIS TGV　325 KM

08:00　LONG DISTANCE TRANSFER WITHOUT
ASSISTANCE BY OWN THROUGH COACH TO
DIJON

DIJON

LUNCH EXCLUDED
STATION TRANSFER WITHOUT ASSISTANCE
BY OWN THROUGH COACH
* *YOUR OWN THROUGH COACH
PROCEEDS TO PARIS WITH LUGGAGES
ASSISTANCE AND PORTERAGE AT STATION
EXCLUDED

14:51　DIJON DEPART FOR PARIS BY TGV-24 2ND ###ZURICH　36+2
CLASS RAIL TICKETS DIJON-PARIS INCL.
TGV SUPPL. WHERE APPLICABLE AND SEAT
RESERVATIONS

PARIS

16:27　PARIS (GARE DE LYON) ARRIVE　　###ZURICH　36+3
ASSISTANCE AND PORTERAGE AT STATION
EXCLUDED

遊覽車各站接送，包含從飯店出發，至購物和
餐廳各點，以及結束回飯店（五小時）

巴黎當地提供遊覽車
CARLUX 115 BD MACDONALD 75019
TEL 0140341525
晚餐自理
晚餐後前往飯店，無助手

飯店住宿　　　　　　　　　　　　由###旅行社　人數 3 6
HOLIDAY INN GARDEN COURT　　　蘇黎士分公　加3人免
（EX FIMOTEL V.D. FONTENAY）　司負責安排　費
F-94120 FONTENAY SS BOIS
PHONE 0146766771

2011年11月25日　星期五（第七天）

巴黎

在飯店享用美式早餐　　　　　　　由###旅行社　人數 3 6
HOTEL HOL. INN G.C FONTENAY SS BOIS　巴黎分公司　加3人免
　　　　　　　　　　　　　　　　負責安排　　費

當日巴黎至凡爾賽宮全程（中文）　由###旅行社　人數 3 6
導遊，最多八小時　　　　　　　　巴黎分公司　加2人免
搭乘長途遊覽車做市區觀光　　　　負責安排　　費

包含凡爾賽宮門票　　　　　　　　由###旅行社　人數 3 6
　　　　　　　　　　　　　　　　巴黎分公司　加2人免
　　　　　　　　　　　　　　　　負責安排　　費

09:00　　請在凡爾賽宮路易十四雕像前與導遊會面
　　　　參觀活動在09:15開始

午餐與晚餐自理
晚餐後，前往麗都或紅磨坊看表演的交通遊覽
　車只負責送（不包含導遊與入場費）

長程遊覽車服務至今日為止

COACH FOR STATION TRANSFER, INCL.
SHOPPING AND RESTAURANT STOP, ENDING OR
STARTING AT HOTEL (5HRS)
LOCAL COACH PROVIDED BY CARLUX 115 BD
MACDONALD 75019 PARIS
TEL 0140341525
DINNER EXCLUDED
AFTER DINNER, TRANSFER TO HOTEL WITHOUT
ASSISTANCE
OVER NIGHT ###ZURICH 36+3
HOTEL
HOLIDAY INN GARDEN COURT
(EX FIMOTEL V.D. FONTENAY)
F-94120 FONTENAY SS BOIS
PHONE 0148766771

NOV 25, 2011 FRI

PARIS

BUFFET BREAKFAST HOT (AMERICAN) HOTEL ###PARIS 36+3
HOL. INN G.C. FONTENAY SS BOIS

FULL DAY GUIDE FOR ORIENTATION DRIVE ###PARIS 36+2
OF PARIS AND VERSAILLES PALACE 8 HRS
(MANDARIN-SPEAKING) FOR CITY TOUR BY
OWN THROUGH COACH
ENTRANCE FEES ARE INCLUDED TO ###PARIS 36+2
VERSAILLES

09:00 YOUR GUIDE MRS YAO JO MEI WILL MEET THE
 GROUP AT THE LOUIS 14 STATUE AT VERSAILLES
 RESERVATION FOR THE VERSAILLES VISIT AT
 9H15
 LUNCH AND DINNER EXCLUDED
 AFTER DINNER, ONE WAY TRANSFER TO
 LIDO OR MOULIN ROUGE FOR SHOW BY OWN
 THROUGH COACH (GUIDE & ENTRANCE FEE
 EXCLUDED)
 **TERMINATION OF THROUGH MOTORCOACH
 SERVICE **

麗都秀或紅磨坊表演結束後的交通遊覽車由高
雄雄獅安排

飯店住宿
HOTEL HOL. INN G.C. FONTENAY SS BOIS　　由###旅行社　人數36加
　　　　　　　　　　　　　　　　　　　　　　　巴黎分公司　3人免費
　　　　　　　　　　　　　　　　　　　　　　　負責安排

2011年11月26日　星期六（第八天）
巴黎

在飯店享用美式早餐　　　　　　　　　　　　　由###旅行社　人數36加
HOTEL HOL.INN G.C. FONTENAY SS BOIS　　巴黎分公司　3人免費
　　　　　　　　　　　　　　　　　　　　　　　負責安排

離開巴黎　　　　　　　　　　　　　　　　　　由###旅行社　人數36加
自由活動直到離境　　　　　　　　　　　　　　巴黎分公司　3人免費
（由當地指定時間出發）　　　　　　　　　　　負責安排
（不包含來回交通工具，只提供機場接送）
由當地旅行社提供遊覽車（CARLUX）做機場
接送
不包含機場行李搬運費及助手

13:30　　由巴黎（戴高樂機場）經香港搭乘CX260 /
　　　　 CX450 班機回台北

所有行程由當地旅行社安排完畢

RETURN TRANSFER FROM LIDO OR
MOULIN ROUGE TO HOTEL BY LION OWN
ARRANGEMENT

OVERNIGHT
HOTEL HOL. INN G.C. FONTENAY SS BOIS ###PARIS 36+3

NOV 26, 2011 SAT

PARIS

BUFFET BREAKFAST HOT (AMERICAN) HOTEL ###PARIS 36+3
HOL. INN G.C. FONTENAY SS BOIS

PARIS DEPARTURE ###PARIS 36+3
FREE UNTIL DEPARTURE
(DEPARTURE TIME SPECIFIED LOCALLY)
(NO TRANSFER PROVIDED EXCEPT AIRPORT
TRANSFER)
COACH FOR AIRPORT TRANSFER
PROVIDED BY CARLUX
ASSISTANCE AND PORTERAGE AT AIRPORT
EXCLUDED

13:30 PARIS (CDG) DEPART FOR TAIPEI VIA HONG
 KONG BY CX260 / CX450
 *** END OF OUR ARRANGEMENTS ***

 # 附錄3-2　國外旅遊定型化契約書範本

＊交通部觀光局八十九年五月四日觀業八十九字第09801號函修正發布
＊交通部觀光局九十三年十一月五日觀業字第0930030216號函修正

立契約書人

（本契約審閱期間一日，＿＿年＿＿月＿＿日由甲方攜回審閱）

（旅客姓名）　　　　　　　　　　　　　　　（以下稱甲方）

（旅行社名稱）　　　　　　　　　　　　　　（以下稱乙方）

第一條（國外旅遊之意義）

本契約所謂國外旅遊，係指到中華民國疆域以外其他國家或地區旅遊。

赴中國大陸旅行者，準用本旅遊契約之規定。

第二條（適用之範圍及順序）

甲乙雙方關於本旅遊之權利義務，依本契約條款之約定定之；本契約中未約定者，適用中華民國有關法令之規定。附件、廣告亦為本契約之一部。

第三條（旅遊團名稱及預定旅遊地）

本旅遊團名稱為＿＿＿＿＿＿

一、旅遊地區（國家、城市或觀光點）：

二、行程（起程回程之終止地點、日期、交通工具、住宿旅館、餐飲、遊覽及其所附隨之服務說明）：

前項記載得以所刊登之廣告、宣傳文件、行程表或說明會之說明內容代之，視為本契約之一部分，如載明僅供參考或以外國旅遊業所提供之內容為準者，其記載無效。

第四條（集合及出發時地）

甲方應於民國＿＿年＿＿月＿＿日＿＿時＿＿分於＿＿＿＿＿準時集合出發。甲方未準時到約定地點集合致未能出發，亦未能中途加入旅遊者，視為甲方解除契約，乙方得依第二十七條之規定，行使損害賠償請求權。

第五條（旅遊費用）

旅遊費用：

甲方應依下列約定繳付：

一、簽訂本契約時，甲方應繳付新台幣_____元。

二、其餘款項於出發前三日或說明會時繳清。除經雙方同意並增訂其他協議事項於本契約第三十六條，乙方不得以任何名義要求增加旅遊費用。

第六條（怠於給付旅遊費用之效力）

甲方因可歸責自己之事由，怠於給付旅遊費用者，乙方得逕行解除契約，並沒收其已繳之訂金。如有其他損害，並得請求賠償。

第七條（旅客協力義務）

旅遊需甲方之行為始能完成，而甲方不為其行為者，乙方得定相當期限，催告甲方為之。甲方逾期不為其行為者，乙方得終止契約，並得請求賠償因契約終止而生之損害。

旅遊開始後，乙方依前項規定終止契約時，甲方得請求乙方墊付費用將其送回原出發地。於到達後，由甲方附加年利率____%利息償還乙方。

第八條（交通費之調高或調低）

旅遊契約訂立後，其所使用之交通工具之票價或運費較訂約前運送人公布之票價或運費調高或調低逾百分之十者，應由甲方補足或由乙方退還。

第九條（旅遊費用所涵蓋之項目）

甲方依第五條約定繳納之旅遊費用，除雙方另有約定以外，應包括下列項目：

一、代辦出國手續費：乙方代理甲方辦理出國所需之手續費及簽證費及其他規費。

二、交通運輸費：旅程所需各種交通運輸之費用。

三、餐飲費：旅程中所列應由乙方安排之餐飲費用。

四、住宿費：旅程中所列住宿及旅館之費用，如甲方需要單人房，經乙方同意安排者，甲方應補繳所需差額。

五、遊覽費用：旅程中所列之一切遊覽費用，包括遊覽交通費、導遊費、入場門票費。

六、接送費：旅遊期間機場、港口、車站等與旅館間之一切接送費用。

七、行李費：團體行李往返機場、港口、車站等與旅館間之一切接送費用及團體行李接送人員之小費，行李數量之重量依航空公司規定辦理。

八、稅捐：各地機場服務稅捐及團體餐宿稅捐。

九、服務費：領隊及其他乙方為甲方安排服務人員之報酬。

第十條（旅遊費用所未涵蓋項目）

第五條之旅遊費用，不包括下列項目：

一、非本旅遊契約所列行程之一切費用。

二、甲方個人費用：如行李超重費、飲料及酒類、洗衣、電話、電報、私人交通費、行程外陪同購物之報酬、自由活動費、個人傷病醫療費、宜自行給與提供個人服務者（如旅館客房服務人員）之小費或尋回遺失物費用及報酬。

三、未列入旅程之簽證、機票及其他有關費用。

四、宜給與導遊、司機、領隊之小費。

五、保險費：甲方自行投保旅行平安保險之費用。

六、其他不屬於第九條所列之開支。

前項第二款、第四款宜給與之小費，乙方應於出發前，說明各觀光地區小費收取狀況及約略金額。

第十一條（強制投保保險）

乙方應依主管機關之規定辦理責任保險及履約保險。

乙方如未依前項規定投保者，於發生旅遊意外事故或不能履約之情形時，乙方應以主管機關規定最低投保金額計算其應理賠金額之三倍賠償甲方。

第十二條（組團旅遊最低人數）

本旅遊團須有＿＿＿人以上簽約參加始組成。如未達前定人數，乙方應於預定出發之七日前通知甲方解除契約，怠於通知致甲方受損害者，乙方應賠償甲方損害。

乙方依前項規定解除契約後，得依下列方式之一，返還或移作依第二款成立之新旅遊契約之旅遊費用。

一、退還甲方已交付之全部費用，但乙方已代繳之簽證或其他規費得予扣除。

二、徵得甲方同意，訂定另一旅遊契約，將依第一項解除契約應返還甲方之全部費用，移作該另訂之旅遊契約之費用全部或一部。

第十三條（代辦簽證、洽購機票）

如確定所組團體能成行，乙方即應負責為甲方申辦護照及依旅程所需之簽證，並代訂妥機位及旅館。乙方應於預定出發七日前，或於舉行出國說明會時，將甲方之護照、簽證、機票、機位、旅館及其他必要事項向甲方報告，並以書面行程表確認之。乙方怠於履行上述義務時，甲方得拒絕參加旅遊並解除契約，乙方即應退還甲方所繳之所有費用。

乙方應於預定出發日前，將本契約所列旅遊地之地區城市、國家或觀光點之風俗人情、地理位置或其他有關旅遊應注意事項儘量提供甲方旅遊參考。

第十四條（因旅行社過失無法成行）

　　因可歸責於乙方之事由，致甲方之旅遊活動無法成行時，乙方於知悉旅遊活動無法成行者，應即通知甲方並說明其事由。怠於通知者，應賠償甲方依旅遊費用之全部計算之違約金；其已為通知者，則按通知到達甲方時，距出發日期時間之長短，依下列規定計算應賠償甲方之違約金。

一、通知於出發日前第三十一日以前到達者，賠償旅遊費用百分之十。

二、通知於出發日前第二十一日至第三十日以內到達者，賠償旅遊費用百分之二十。

三、通知於出發日前第二日至第二十日以內到達者，賠償旅遊費用百分之三十。

四、通知於出發日前一日到達者，賠償旅遊費用百分之五十。

五、通知於出發當日以後到達者，賠償旅遊費用百分之一百。

　　甲方如能證明其所受損害超過前項各款標準者，得就其實際損害請求賠償。

第十五條（非因旅行社之過失無法成行）

　　因不可抗力或不可歸責於乙方之事由，致旅遊團無法成行者，乙方於知悉旅遊活動無法成行時應即通知甲方並說明其事由；其怠於通知甲方，致甲方受有損害時，應負賠償責任。

第十六條（因手續瑕疵無法完成旅遊）

　　旅行團出發後，因可歸責於乙方之事由，致甲方因簽證、機票或其他問題無法完成其中之部分旅遊者，乙方應以自己之費用安排甲方至次一旅遊地，與其他團員會合；無法完成旅遊之情形，對全部團員均屬存在時，並應依相當之條件安排其他旅遊活動代之；如無次一旅遊地時，應安排甲方返國。

　　前項情形乙方未安排代替旅遊時，乙方應退還甲方未旅遊地部分之費用，並賠償同額之違約金。

　　因可歸責於乙方之事由，致甲方遭當地政府逮捕、羈押或留置時，乙方應賠償甲方以每日新台幣二萬元整計算之違約金，並應負責迅速接洽營救事宜，將甲方安排返國，其所需一切費用，由乙方負擔。

第十七條（領隊）

　　乙方應指派領有領隊執業證之領隊。

　　甲方因乙方違反前項規定，而遭受損害者，得請求乙方賠償。

　　領隊應帶領甲方出國旅遊，並為甲方辦理出入國境手續、交通、食宿、遊覽及其他完成旅遊所須之往返全程隨團服務。

第十八條（證照之保管及退還）

乙方代理甲方辦理出國簽證或旅遊手續時，應妥慎保管甲方之各項證照，及申請該證照而持有甲方之印章、身分證等，乙方如有遺失或毀損者，應行補辦，其致甲方受損害者，並應賠償甲方之損失。

甲方於旅遊期間，應自行保管其自有之旅遊證件，但基於辦理通關過境等手續之必要，或經乙方同意者，得交由乙方保管。

前項旅遊證件，乙方及其受僱人應以善良管理人注意保管之，但甲方得隨時取回，乙方及其受僱人不得拒絕。

第十九條（旅客之變更）

甲方得於預定出發日＿＿日前，將其在本契約上之權利義務讓與第三人，但乙方有正當理由者，得予拒絕。

前項情形，所減少之費用，甲方不得向乙方請求返還，所增加之費用，應由承受本契約之第三人負擔，甲方並應於接到乙方通知後＿＿日內協同該第三人到乙方營業處所辦理契約承擔手續。

承受本契約之第三人，與甲方雙方辦理承擔手續完畢起，承繼甲方基於本契約之一切權利義務。

第二十條（旅行社之變更）

乙方於出發前非經甲方書面同意，不得將本契約轉讓其他旅行業，否則甲方得解除契約，其受有損害者，並得請求賠償。

甲方於出發後始發覺或被告知本契約已轉讓其他旅行業，乙方應賠償甲方全部團費百分之五之違約金，其受有損害者，並得請求賠償。

第二十一條（國外旅行業責任歸屬）

乙方委託國外旅行業安排旅遊活動，因國外旅行業有違反本契約或其他不法情事，致甲方受損害時，乙方應與自己之違約或不法行為負同一責任。但由甲方自行指定或旅行地特殊情形而無法選擇受託者，不在此限。

第二十二條（賠償之代位）

乙方於賠償甲方所受損害後，甲方應將其對第三人之損害賠償請求權讓與乙方，並交付行使損害賠償請求權所需之相關文件及證據。

第二十三條（旅程內容之實現及例外）

旅程中之餐宿、交通、旅程、觀光點及遊覽項目等，應依本契約所訂等級與內容辦理，甲方不得要求變更，但乙方同意甲方之要求而變更者，不在此限，惟其所增加之費用應由甲方負擔。除非有本契約第二十八條或第三十一條之情事，乙方

不得以任何名義或理由變更旅遊內容，乙方未依本契約所訂等級辦理餐宿、交通旅程或遊覽項目等事宜時，甲方得請求乙方賠償差額二倍之違約金。

第二十四條（因旅行社之過失致旅客留滯國外）

因可歸責於乙方之事由，致甲方留滯國外時，甲方於留滯期間所支出之食宿或其他必要費用，應由乙方全額負擔，乙方並應儘速依預定旅程安排旅遊活動或安排甲方返國，並賠償甲方依旅遊費用總額除以全部旅遊日數乘以滯留日數計算之違約金。

第二十五條（延誤行程之損害賠償）

因可歸責於乙方之事由，致延誤行程期間，甲方所支出之食宿或其他必要費用，應由乙方負擔。甲方並得請求依全部旅費除以全部旅遊日數乘以延誤行程日數計算之違約金。但延誤行程之總日數，以不超過全部旅遊日數為限，延誤行程時數在五小時以上未滿一日者，以一日計算。

第二十六條（惡意棄置旅客於國外）

乙方於旅遊活動開始後，因故意或重大過失，將甲方棄置或留滯國外不顧時，應負擔甲方於被棄置或留滯期間所支出與本旅遊契約所訂同等級之食宿、返國交通費用或其他必要費用，並賠償甲方全部旅遊費用之五倍違約金。

第二十七條（出發前旅客任意解除契約）

甲方於旅遊活動開始前得通知乙方解除本契約，但應繳交證照費用，並依下列標準賠償乙方：

一、通知於旅遊活動開始前第三十一日以前到達者，賠償旅遊費用百分之十。

二、通知於旅遊活動開始前第二十一日至第三十日以內到達者，賠償旅遊費用百分之二十。

三、通知於旅遊活動開始前第二日至第二十日以內到達者，賠償旅遊費用百分之三十。

四、通知於旅遊活動開始前一日到達者，賠償旅遊費用百分之五十。

五、通知於旅遊活動開始日或開始後到達或未通知不參加者，賠償旅遊費用百分之一百。

前項規定作為損害賠償計算基準之旅遊費用，應先扣除簽證費後計算之。

乙方如能證明其所受損害超過第一項之標準者，得就其實際損害請求賠償。

第二十八條（出發前有法定原因解除契約）

因不可抗力或不可歸責於雙方當事人之事由，致本契約之全部或一部無法履行時，得解除契約之全部或一部，不負損害賠償責任。乙方應將已代繳之規費或履

行本契約已支付之全部必要費用扣除後之餘款退還甲方。但雙方於知悉旅遊活動無法成行時應即通知他方並說明事由；其怠於通知致使他方受有損害時，應負賠償責任。

為維護本契約旅遊團體之安全與利益，乙方依前項為解除契約之一部後，應為有利於旅遊團體之必要措置（但甲方不得同意者，得拒絕之），如因此支出必要費用，應由甲方負擔。

第二十八條之一（出發前有客觀風險事由解除契約）

出發前，本旅遊團所前往旅遊地區之一，有事實足認危害旅客生命、身體、健康、財產安全之虞者，準用前條之規定，得解除契約。但解除之一方，應按旅遊費用百分之＿＿補償他方（不得超過百分之五）。

第二十九條（出發後旅客任意終止契約）

甲方於旅遊活動開始後中途離隊退出旅遊活動時，不得要求乙方退還旅遊費用。但乙方因甲方退出旅遊活動後，應可節省或無須支付之費用，應退還甲方。

甲方於旅遊活動開始後，未能及時參加排定之旅遊項目或未能及時搭乘飛機、車、船等交通工具時，視為自願放棄其權利，不得向乙方要求退費或任何補償。

第三十條（終止契約後之回程安排）

甲方於旅遊活動開始後，中途離隊退出旅遊活動，或怠於配合乙方完成旅遊所需之行為而終止契約者，甲方得請求乙方墊付費用將其送回原出發地。於到達後，立即附加年利率＿＿％利息償還乙方。

乙方因前項事由所受之損害，得向甲方請求賠償。

第三十一條（旅遊途中行程、食宿、遊覽項目之變更）

旅遊途中因不可抗力或不可歸責於乙方之事由，致無法依預定之旅程、食宿或遊覽項目等履行時，為維護本契約旅遊團體之安全及利益，乙方得變更旅程、遊覽項目或更換食宿、旅程，如因此超過原定費用時，不得向甲方收取。但因變更致節省支出經費，應將節省部分退還甲方。

甲方不同意前項變更旅程時得終止本契約，並請求乙方墊付費用將其送回原出發地。於到達後，立即附加年利率＿＿％利息償還乙方。

第三十二條（國外購物）

為顧及旅客之購物方便，乙方如安排甲方購買禮品時，應於本契約第三條所列行程中預先載明，所購物品有貨價與品質不相當或瑕疵時，甲方得於受領所購物品後一個月內請求乙方協助處理。

乙方不得以任何理由或名義要求甲方代為攜帶物品返國。

第三十三條（責任歸屬及協辦）

旅遊期間，因不可歸責於乙方之事由，致甲方搭乘飛機、輪船、火車、捷運、纜車等大眾運輸工具所受損害者，應由各該提供服務之業者直接對甲方負責。但乙方應盡善良管理人之注意，協助甲方處理。

第三十四條（協助處理義務）

甲方在旅遊中發生身體或財產上之事故時，乙方應為必要之協助及處理。

前項之事故，係因非可歸責於乙方之事由所致者，其所生之費用，由甲方負擔。但乙方應盡善良管理人之注意，協助甲方處理 。

第三十五條（誠信原則）

甲乙雙方應以誠信原則履行本契約。乙方依旅行業管理規則之規定，委託他旅行業代為招攬時，不得以未直接收受甲方繳納費用，或以非直接招攬甲方參加本旅遊，或以本契約實際上非由乙方參與簽訂為抗辯。

第三十六條（其他協議事項）

甲乙雙方同意遵守下列各項：

一、甲方　□同意　□不同意乙方將其姓名提供給其他同團旅客。

二、

三、

前項協議事項，如有變更本契約其他條款之規定，除經交通部觀光局核准，其約定無效，但有利於甲方者，不在此限。

訂約人　甲方：

　　　　　　　住　　　　址：

　　　　　　　身分證字號：

　　　　　　　電話或電傳：

　　　　乙方（公司名稱）：

　　　　　　　註 冊 編 號：

　　　　　　　負 責 人：

　　　　　　　住　　　　址：

　　　　　　　電話或電傳：

乙方委託之旅行業副署：（本契約如係綜合或甲種旅行業自行組團而與旅客簽約者，下列各項免填）

　　　　　　　公 司 名 稱：

　　　　　　　註 冊 編 號：

負　責　人：

住　　　址：

電話或電傳：

簽約日期：中華民國　　　年　　　月　　　日

（如未記載以交付訂金日為簽約日期）

簽約地點：

（如未記載以甲方住所地為簽約地點）

附錄3-3　民法債篇第二章第八節之一旅遊

＊中華民國九十一年六月二十六日修正

第514-1條

稱旅遊營業人者，謂以提供旅客旅遊服務為營業而收取旅遊費用之人。

前項旅遊服務，係指安排旅程及提供交通、膳宿、導遊或其他有關之服務。

第514-2條

旅遊營業人因旅客之請求，應以書面記載下列事項，交付旅客：

一、旅遊營業人之名稱及地址。

二、旅客名單。

三、旅遊地區及旅程。

四、旅遊營業人提供之交通、膳宿、導遊或其他有關服務及其品質。

五、旅遊保險之種類及其金額。

六、其他有關事項。

七、填發之年月日。

第514-3條

旅遊需旅客之行為始能完成，而旅客不為其行為者，旅遊營業人得定相當期限，催告旅客為之。

旅客不於前項期限內為其行為者，旅遊營業人得終止契約，並得請求賠償因契約終止而生之損害。

旅遊開始後，旅遊營業人依前項規定終止契約時，旅客得請求旅遊營業人墊付費用將其送回原出發地。於到達後，由旅客附加利息償還之。

第514-4條

旅遊開始前，旅客得變更由第三人參加旅遊。旅遊營業人非有正當理由，不得拒絕。

第三人依前項規定為旅客時，如因而增加費用，旅遊營業人得請求其給付。如減少費用，旅客不得請求退還。

第514-5條

旅遊營業人非有不得已之事由，不得變更旅遊內容。

旅遊營業人依前項規定變更旅遊內容時，其因此所減少之費用，應退還於旅客；所增加之費用，不得向旅客收取。

旅遊營業人依第一項規定變更旅程時，旅客不同意者，得終止契約。

旅客依前項規定終止契約時，得請求旅遊營業人墊付費用將其送回原出發地。於到達後，由旅客附加利息償還之。

第514-6條

旅遊營業人提供旅遊服務，應使其具備通常之價值及約定之品質。

第514-7條

旅遊服務不具備前條之價值或品質者，旅客得請求旅遊營業人改善之。旅遊營業人不為改善或不能改善時，旅客得請求減少費用。其有難於達預期目的之情形者，並得終止契約。

因可歸責於旅遊營業人之事由致旅遊服務不具備前條之價值或品質者，旅客除請求減少費用或並終止契約外，並得請求損害賠償。

旅客依前二項規定終止契約時，旅遊營業人應將旅客送回原出發地。其所生之費用，由旅遊營業人負擔。

第514-8條

因可歸責於旅遊營業人之事由，致旅遊未依約定之旅程進行者，旅客就其時間之浪費，得按日請求賠償相當之金額。但其每日賠償金額，不得超過旅遊營業人所收旅遊費用總額每日平均之數額。

第514-9條

旅遊未完成前，旅客得隨時終止契約。但應賠償旅遊營業人因契約終止而生之損害。

第五百十四條之五第四項之規定，於前項情形準用之。

第514-10條

旅客在旅遊中發生身體或財產上之事故時，旅遊營業人應為必要之協助及處理。

前項之事故，係因非可歸責於旅遊營業人之事由所致者，其所生之費用，由旅客負擔。

第514-11條

旅遊營業人安排旅客在特定場所購物，其所購物品有瑕疵者，旅客得於受領所購物品後一個月內，請求旅遊營業人協助其處理。

第514-12條

本節規定之增加、減少或退還費用請求權，損害賠償請求權及墊付費用償還請求權，均自旅遊終了或應終了時起，一年間不行使而消滅。

第四章

領隊的工作流程
——出國前工作

　　台灣地區觀光事業的發展，自1979年1月起，從單向的接待「來華觀光」（inbound），而改變為開放國人「出國觀光」（outbound）的雙向交流，一時之間，出國觀光熱潮。據交通部觀光局統計，2011年台灣地區人民出國人次已達9,583,873人次，平均每四人中即有一人前往國外旅行，此一發展對台灣地區旅行業在領隊人員需求上有極大的變化。

　　反觀中國公民的出境旅遊發展史，猶如台灣自從1979年開放台灣地區人民出國觀光發展一樣，從「非法」、「有限度開放」至「全面開放」階段。大陸公民出國旅遊，雖然目前仍處於「有限度開放」，但其「出國人數」發展快速，特別是「出國消費能力」受到舉世矚目與讚歎，各國紛紛加入中文解說服務並積極培訓中文導遊，台灣地區領隊也紛紛離鄉背井「前進大陸」。2010年時中國公民出國人數約達5,738萬人次，而據中國旅遊研究院院長戴斌表示，2001年以來，中國出境旅遊一直保持著20%左右的高速增長態勢，在此同時中國旅遊研究院預計，2011年中國出境遊客人數將突破6,500萬人次，中國成為全球出境旅遊市場上增幅最快、最為廣泛的國家。表面是「因公出境」，實際上卻是從事旅遊活動，甚至許多國營企業單位以出國考察、培訓、會議、商務等名義，變相組團經營出國旅遊業務，猶如台灣當年的出國旅遊市場一樣。

　　展望過去台灣政府尚未開放人民出國觀光之前，台灣地區旅行業均以接待來華觀光客為主要經營業務，對於國人出國觀光，則以商務考察名義或假借其他事由等名義而出國者為招攬對象，然後組團出國。由旅行業負責安排國外旅遊食宿及交通，並派遣專人帶出國，此時期團費也較高，而每團所安排之行程及日數也較長。但自1979年台灣當局開放人民出國觀光後，由於台灣地區經濟之發展，國民所得的增加，休閒習慣的改變、天空的開放政策以及當時台幣升值等因素，原來僅限於國內旅遊之風氣，一時變為出國觀光之熱潮，國人只要有休假的時間，隨時均有出國的機會。此時領隊供需市場是「需求大過於供給」。之後，儘管台灣政府當局獎勵公務人員休假，且自1998年1月1日起實施隔週週休二日，鼓勵公務人員休假，隨後又限制公務人員「出國觀光」，取而代之為「國民旅遊」，期望對景氣低迷與失業率上升的台灣經濟有所助益，因此，領隊的供需市場轉變為「供

給大於需求」。雖然，工作機會是減少，但對於優秀的領隊需求是依然不減。領隊對於旅行業的重要性與所處觀光事業的角色與地位，是否因旅遊型態改變而受到衝擊，是有志成為領隊工作者必須要事先思考的議題。

再依據《旅行業管理規則》第三十六條第一項規定：「綜合旅行業、甲種旅行業經營旅客出國觀光團體旅遊業務，於團體成行前，應以書面向旅客作旅遊安全及其他必要之狀況說明或舉辦說明會。成行時每團均應派遣領隊全程隨團服務。」由上述可知「領隊」係指引導旅客出國觀光且全程隨團服務並收取報酬之人員。其「工作流程」可大致分為「**出國前工作**」、「**行程帶團中**」、「**帶團返國後**」三大工作流程。

「出國前工作」包括：「接團準備」、「公司報到」、「主持說明會」、「與OP交班」；「行程帶團中」包括：「國內出境手續」、「旅途中轉機」、「國外入／出境手續」、「國內入境手續」與「遊程帶團服務」；「帶團返國後」包括：「帳單整理申報」、「報告書填寫」、「行程檢討」與「團員返國後續服務」等部分。茲分別加以詳述於下列三章。領隊工作的流程，詳如**圖4-1**所示。

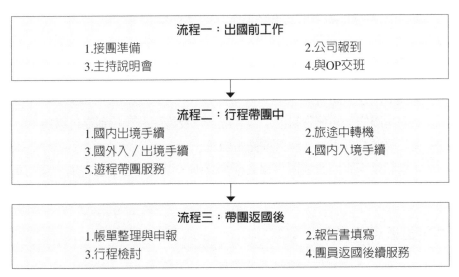

圖4-1　領隊工作流程圖

資料來源：作者研究。

組團出國觀光，以領隊的帶團事務最為複雜且責任重大，全程服務的時間也最長及緊密，更是攸關旅行業服務品質最重要的關鍵。因為，領隊帶團「出國前作業」準備是否周詳、「行程帶團中」旅遊契約內容執行是否確實與服務是否完善；最後「帶團返國後」公司內部帳務管理系統與顧客關係管理建立與執行，都是影響「團體旅遊」成功的關鍵因素（key successful factors）。

第一節　接團準備

領隊在接獲公司指派帶團任務時，應著手接團的各項準備工作，包括：自己身體狀況的調整、私人事務的安排與個人必需品的添購；一方面帶團時無後顧之憂，一方面出國之後也無任何牽掛與不適。如果有事無法帶團，應提早跟公司報告，讓公司有緩衝的時間指派其他領隊帶團，以免影響正常出團作業。領隊自己個人所應準備的各種事項，不論是公事上的交接或者是自己的私事，都須加以處理以預防回國後的各種不便。

以下就領隊接團準備的重點工作分述如下：

一、公司業務方面

1.提出出差申請書。
2.向所屬的上司報告目前工作狀況，以及詢問有無特別交付事項。
3.業務轉交同事、代理人或同組組員。
4.確認是否有同業或同事報名參加該團，以及行程中應特別注意的事項。

二、出國證件方面

1.護照。
2.證件。

3.黃皮書。

4.出入境紀錄卡（E/D CARD）。

5.機票。

三、個人隨身日用品方面

1.全套西裝、領帶、襯衫。

2.大衣、運動裝、睡衣。

3.換洗衣物、內衣褲、襪子、手帕、盥洗用具。

4.雨具、風衣、摺傘。

5.便鞋、拖鞋、常用藥物。

6.其他：電子計算機、出國手冊。

由以上各點得知，領隊所要注意及準備的事項非常多，但若能跟OP人員配合恰當的話，可以使各事項簡單化。除此之外，領隊對於自身的行前認知亦須有所方向。檢查的工作項目非常繁雜，最主要的工作有三項：護照（passport）、機票（ticket）與簽證（visa），即國際所稱之P.T.V.。

四、其他重點工作

領隊應加強每一團的差異性與即時的旅遊資訊提供，以下是重點的工作內容：

1.飛行的時數（flying hours）：對於所要前往的國家須知道其所要花費的飛行時數，以便於時差的調節；但若有內陸段的產生，亦須加以詳記。

2.匯率（exchange rate）：目的地國家對於台幣的比值為何？

3.旅行平安險（travel insurance）：公司對於團員所投保的保險明細須加以解釋，或者是旅客對自己可以再根據個人需求加保的保險亦應有所告知。

4.行程資料的蒐集（travel information collection）：蒐集所要前往國

家的各景點資料，如蒐集報章、雜誌上刊載的相關旅遊資訊，並對當地的文化應有所瞭解，以便於旅遊中能對團員加以解說。

5.當地氣溫（local temperature）：現今的氣候變化萬千，出國旅遊應熟悉旅遊目的地的氣候變化狀況。

 第二節　公司報到

在接獲公司派團通知後，立刻與公司確認，並檢查本身「護照」與「簽證」是否過期。接下來的重點工作如下：

一、分析團體狀況

分析團體相關資料，包括：

(一)團員的背景屬性

團體旅遊的成員，往往非常多元性，不同背景屬性，對於旅遊品質與產品要求也有所不同。針對不同團員的需求差異性，能彈性調整以滿足團員個性化需求，對於整體旅遊滿意度將有正面的效果。領隊如果忽略團員需求的小細節，易產生團員在旅程中的不愉快，並增添領隊工作困擾。

一般團員的背景屬性分析，包括：

1.職業：不同的職業會有不一樣的特質，老師團、醫生團、律師團、壽險業務員獎勵團等，都具有一定的差異性。

2.區域：北、中、南區旅遊市場的結構不同，旅遊產品差異性及人口屬性等因素，導致對於旅遊品質的要求也不盡相同。

3.年齡：分齡旅遊是未來趨勢，但目前仍不成熟，只有少數旅行業者推出「銀髮族之旅」、「青春自由行」，但大多數旅遊團體年齡分布都極為零散，往往一團體中老、中、青、幼四代都有，因此對不同年齡層的旅遊需求也有所不同。

4.宗教：不同的宗教信仰會有不同禁忌，先瞭解團員是否有宗教性之
個人偏好的問題。

(二)團員餐飲禁忌項目

1.素食者：因宗教信仰或養生風氣蔚為風潮，國人素食人口增加，應
尊重個人權益，妥善加以安排。如遇旅遊地區素食餐點並不豐富
時，應於說明會時事先說明，懇請團員自行攜帶部分素食罐頭或食
品。

2.兒童餐：親子團或寒暑假期間最多十二歲以下團員隨父母同行，兒
童長途飛行或長途搭車較易產生不適，旅遊中儘量符合兒童需求，
當兒童滿意則隨行父母當然可以盡興旅遊。

3.不吃牛肉或豬肉者：少數團員有宗教上理由不吃牛肉或豬肉，如果
同一團體同時出現素食者、不吃牛肉、忌豬肉者，則領隊在安排餐
食時，就應格外用心。

4.其他：如果有傳統結婚旺季，渡蜜月者參團比率就明顯上升，除了
在機位安排、房間安排與言語上祝福外，如能妥善運用小細節，如
搭機時安排蜜月蛋糕、餐飲時安排香檳酒等，將使渡蜜月者更覺得
受到重視。

(三)團員是否有安排個別回程

脫隊自行返國者、脫隊自行前往他國或地區者，領隊必須與OP確認
人數，且務必攜帶脫隊切結書、詳細的當地航空公司聯絡電話，再確認電
話與親口告知脫隊團員確認的時間點。

(四)團員其他特殊要求

團員有特殊要求，例如：坐飛機一定要靠窗、走道、安全門；飯店
房間坐落一定要靠電梯、安全門；房間床不能面對鏡子、床正上方不能有
樑；用餐一定要有辣椒、蒜頭等需求，雖然種類繁雜，有時也非領隊可以
完全掌控，但也應盡力積極協調處理。

若是一位剛帶團的領隊，關於領隊的行前準備工作，可向同業先進或

前輩請教帶團心得與經驗；最好向剛返國之相同行程領隊請教國外行程之現況，使自己於團體進行期間能更加順暢，並加深團員對於領隊的信任感。

二、領隊出國前重點工作

領隊的事前準備工做如下列幾點：

1. 做好檢查表，並逐項逐格做確認。
2. 把必要簽證號碼、發簽證日期、有效日期及各項必要之資料填入控制表。
3. 填寫各項表格並註明控制表上的編號。
4. 小名條貼在護照的左上方，照控制表上的編號排列。
5. 機票上的編號亦照控制表上的編號。
6. 行李牌、行李貼紙亦照控制表編號，同時可協助OP製作旅遊手冊。
7. 領隊配合OP人員通知旅客或AGT有關行前說明會之時間及地點。
8. 隨時與承辦的OP保持聯繫，全盤掌握團體作業的進度與情況。
9. 如遇上假日或春節期間出發，更應預留旅客家裡電話（或同業聯絡人家裡電話），並提前辦理手續。
10. 把第一站必要使用的表格按紙張的大小，或使用的順序排列整齊一併放在護照套，最好放在套子的底下。
11. 在離開公司時再檢查一遍所有的證件，及所需要攜帶的東西。
12. 與送機人員務必在前一天當面協調第二天的工作分配。

三、旅遊資料彙整

旅遊資料彙整工作應在平時就應努力蒐集、分析與比較，旅行業者工作繁忙，主管有時指派旅遊團體並非早在一、兩週前就事先告知，往往是臨時通知帶團，或甚至人仍在國外即以電話告知接下一團。當天早上剛返抵國門，下午進公司交班，晚上又出國帶團。所以，平時準備工作就要完善，隨時可以待命出國帶團，而且什麼樣的行程都可以勝任。

旅遊資料彙整工作具體包括：

1. 沿途使用旅館之地理相關位置及其內部設施分配圖，以利團員詢問時所需及司機行車時參考。
2. 沿途使用餐廳之地理相關位置及價位與菜單。
3. 國外各大城市使用餐廳與聯絡資料一覽表一份。
4. 行程內各大城市街道地圖，並標出旅館、餐廳、各旅遊景點相對位置。
5. 全團各簽證申辦作業進度，個簽及團簽或單次或多次，所屬公司與國外shopping店產品介紹資料。
6. 行程所經過景點之介紹資料，如有當地導遊也須備妥，以防不時之需。
7. 向剛返國之相似行程領隊請教最新國外狀況，如匯率、天氣狀況等。

總之，領隊至公司報到，一般領隊往往忽略了公司批售及直售業務部門的橫向聯繫，以及與同業旅行社的溝通，而這些往往是蒐集團體資料、分析團員特性的最佳來源。用心經營不僅是奠定帶團成功好的開始，更是為下一次帶團營造機會。

第三節　主持說明會

主持行前說明會通常由該團領隊主持，除遇特殊狀況，例如：仍在國外帶團，其作業程序、擬準備證件、操作方式及注意事項說明如下：

一、協助OP準備並檢查說明會資料

領隊應積極參與OP工作而非被動協助，從參與中可以增加領隊與此次團員熟悉的機會，在帶團時團員立即可以感受領隊的親切性與熟悉度，

團員旅遊初期心理的陌生感可以最快時間消除。

1. 配合OP人員通知該團團員有關行前說明會之時間、地點，確認參加人數，準備相關說明會資料。
2. 隨時與承辦OP保持密切聯繫，掌握團體作業進度並適時幫忙。
3. 必要時可協助OP製作旅客手冊。

最好依據**表4-1**前置作業檢查表，一一核對，避免遺漏。

二、向OP回報旅客意見調查表及特殊要求

此次機會是再一次確認參團團員特殊要求，及消除團員於旅遊途中可能發生的個人困擾及疑慮最佳溝通的時機，重點工作如下：

1. 旅遊契約書之收回，如團員未能及時繳交可事後由業務員代為收回。
2. 個別回程狀況回報OP儘早處理。
3. 餐食禁忌，特別是渡蜜月者在航空公司有提供蜜月蛋糕時確認OP是否訂妥。
4. 分房狀況，領隊要特別注意渡蜜月者有那些，及同行旅遊者一共有那幾位，以作為分房參考。

表4-1　前置作業檢查表

事項	實行與否（YES/NO）	備註
確認班機時間		
確認接送機人員		
確認集合時間、地點		
清點PPT、VISA		
詢問有否特殊餐食、需求		
確認所有團員都知道集合地點、時間		
出發前一天再確認班機、班機時間是否有更改		

資料來源：作者整理。

三、說明會內容

　　領隊與團員初次見面的時機是帶團成功的肇始，所以不僅是說明會資料要準備充分（如**表4-2**），其個人服裝儀容也要注意。

　　說明會主要內容如下：

1.說明會會場開場白。
2.報告當天集合時間、地點。
3.說明行程中之食、衣、住、行應注意事項。
4.行李準備應注意事項。
5.強調旅程最重要的部分，尤其是小費、自費活動項目與安全之注意事項。
6.說明旅遊保險之規定。

表4-2　出國行前說明會內容摘要

一、領隊或主講人自我介紹 　1.本次旅行是由全省各大旅行社與XX旅遊聯合舉辦，感謝大家的支持與愛護。 　2.代表公司誠摯歡迎貴賓。 　3.詢問言語溝通上是否有困難。 　4.領隊自我介紹。 **二、內容** 　1.集合時間、地點。 　2.集合時間、地點是＿＿＿月＿＿＿日當天＿＿＿時＿＿＿分於桃園國際機場XX航空公司團體櫃台集合。 　3.集合時應注意準時、地點、服裝、行李標籤、樣式與顏色。 **三、行程簡述** 　1.除上述說明出發日期、集合時間、地點外，應加入飛機班次以及出國當天的有關轉機或中途休息站應注意事項，及行程第一站國家的海關、移民局的有關規定，尤其是美國或澳大利亞對動植物的管制品。 　2.簡介行程，說明手冊內容，並指出飛行及巴士各路段，和約略的飛行時間或行車時數。 　3.說明各地時差以及國內之聯絡方式。

（續）表4-2　出國行前說明會內容摘要

4.行程部分應注意事項：
(1)與原訂行程是否有差異？
(2)班機時間表？有否顛倒行之計？
(3)與高雄之銜接？
(4)高雄旅客在途中碰面定點？

四、服裝與氣溫
1.氣候乾燥，早晚溫差大，請自備乳液、護唇膏、面霜及保暖衣物。
2.衣服以易洗快乾之輕便休閒服為佳，但參觀教堂不可著短褲、涼鞋及露肩服裝。
3.鞋子以休閒鞋為佳，避免穿新鞋，有穿拖鞋習慣者請自備。
4.風衣及雨鞋可隨意攜帶備用。

五、飲食
1.早餐皆為＊式早餐（依團體不同而定），一般在旅館內用餐。
2.略述美式早餐與大陸式早餐之不同；歐洲旅行團之早餐，一般為大陸式，如欲改吃美式早餐，請另行付費。
3.午、晚餐以中餐為主，但各地仍配合安排品嚐當地風味餐。
4.餐食不含飲料，有飲酒習慣者請自行付費。
5.可準備些許乾糧、零食沿途享用，視旅遊地區而異。
6.多喝水，多吃水果。
7.特別餐食調查，如早齋、不吃牛肉、吃素等，並於會後蒐集此資料。
8.在進入某些自來水不能生飲的國家，須事先提醒旅客注意。

六、旅館
1.旅館房間以兩人一室為原則，如係特別指定住宿單人房者，請於出國前支付差額。
2.歐洲旅館多為傳統式，衛浴設備多用淋浴，新式靠郊區，市內多老式旅館，乾淨舒雅為準。領隊應預先瞭解旅館位置、設備、新舊等，配合解說內容。
3.牙膏、牙刷、刮鬍刀、吹風機、拖鞋、浴帽等個人使用物品請自備。
4.房內之插座電壓及插座型式。
5.浴室設備，請注意使用，洗澡時請站在浴缸內，拉上布簾，下襬收入浴缸以防滲水。
6.浴室水龍頭之型式、大小、使用方法。
7.離開房間請記著帶鑰匙，外出請攜帶印有旅館名稱、住址之卡片，以防迷路。
8.夜間如有需要泡茶或吃點心者，請自備電湯匙及不銹鋼茶碗備用。

（續）表4-2　出國行前說明會內容摘要

七、交通

(一)飛機

1.長途飛行請多休息。

2.請勿酗酒。

3.隨身攜帶盥洗用具及保暖衣物，女士請著長褲。

4.機上耳機及酒類免費。

(二)遊覽車

1.長途巴士請輪流使用座位。

2.協助保持車上整潔，不可在車上吃冰淇淋。

3.行車路線已事先安排，不可能隨意更改。

4.巴士在公路上行進時，請勿任意走動，或站立於司機座位旁。

5.可準備錄音帶或書報雜誌以排解旅途中之時間，增加樂趣。

6.位子不分好壞，大家多禮讓。

7.司機旁之座位為備用區，請空出來。

8.參觀重點：

(1)強調時間上的控制是團體行動最重要的關鍵，彼此宜互相體諒，大家愉快。

(2)參觀名勝古蹟，請排隊進場，並保持安靜，聆聽導遊解說，千萬拜託不要用手觸摸館內物品，以免遭警衛斥責，造成不愉快的場面。

(3)橫越馬路，請走行人穿越道（斑馬線），上下巴士或樓梯，請注意安全。

八、行李

1.每人20公斤限重，限一件。

2.最好使用硬殼之旅行箱。

3.準備吊牌及貼紙，識別自己行李。

4.如有行李件數增減，請通知領隊。

5.請備輕便隨身行李，攜帶常用物品及保暖衣物。

6.護照重要文件及貴重物品，請勿置於大行李箱內（記得隨身謹慎攜帶）。

九、貨幣與匯率

1.台灣出境限制NT$60,000＋US$10,000以內。

2.旅行支票或信用卡使用方便，請另備美金零鈔。

（數額多少，應明講）（1元×20，5元×10，10元×5，20元×4，共200元）

3.銅板過國界就不可兌換。

4.大額匯兌，請至銀行辦理。

5.匯率係浮動，請參考資料上之說明。

（續）表4-2　出國行前說明會內容摘要

十、小費
　　1.已包括之小費：行李之搬運、餐食、團體活動。
　　2.長途司機以每人每天2美元為準。
　　3.旅館床頭，以每天1美元或等值貨幣。
　　4.當地導遊每人每天2美元為準。
　　5.另外自行外出用餐，搭乘計程車，請付小費。

十一、個人物品
　　1.常用藥品及醫生處方（國外藥房只能依處方賣藥）。
　　2.計算機、針線包、茶葉、鋼杯。
　　3.攝影機、照相機、底片、乾電池。
　　4.電湯匙、萬用插頭、變壓器。
　　5.其他。

十二、自由及夜間活動：請注意內容說明及安全說明
　　1.每人體力不同，請利用時間自行調整。
　　2.可利用此時段，滿足個人之需求。
　　3.也可參加自費活動。
　　4.各項選擇性行程及收費標準，須按說明會資料所列。
　　5.未經公司推薦或自行參加之活動，請貴賓自負風險及安全性。

十三、安全問題
　　1.攜帶之金錢，請勿露白，收藏須隱密，霹靂包並不理想，衣物勿華麗，貴重飾品勿帶，男士褲裝要有鈕扣，女士皮包要能斜背，並有拉鍊。
　　2.在旅館內，不隨便開門，一定要確認是否為熟人才開門。
　　3.護照、機票、金錢、首飾、相機、信用卡等貴重物品，請隨身攜帶，妥善保存。另用小記事簿將旅行支票、護照資料、國外親友聯絡地址和電話記下，俾便辦理掛失或聯絡。
　　4.出國前要將護照、機票、簽證影印一份，存放於大行李內；旅行支票與兌換水單及黃色存根聯，宜分開保管，俾能於遺失後，隨獲補發。
　　5.從事水上活動或較危險性之活動時，特別要遵守規定。

十四、歐洲簽證及通關
　　1.團體簽證，團進團出。
　　2.購買物品請保留收據，免稅者，通關時應將收稅單交予海關，有時海關會要求查驗物品，請隨身攜帶。
　　3.陸路通關時，請留在車上，不須下車。

十五、其他
　　1.請守時。

（續）表4-2　出國行前說明會內容摘要

> 2.公用廁所須付錢，請備銅板。
> 3.團員中懂英文者，請協助同行團員，可縮短時間。
> 4.請配掛識別證，以利識別。
> 5.小心保管自己的證件及貴重物品。

資料來源：修改自交通部觀光局（1996），《旅行業從業人員基礎訓練教材》，頁
116-119。

第四節　與OP交班

出國前與OP交班，其最重要的工作包括「請餐費及預備款」、「核對旅遊相關證件」、「研擬行程及訂餐方式」等三項，以及「領隊與OP人員相互配合的事項」，分述如下：

一、請餐費及預備款

領隊向公司請領款項一般以美金旅行支票為主，為確保遺失後較易處理，應將旅行支票號碼抄下或縮小影印，少數業者會以當地幣別給予領隊。

1. 確認自訂餐之餐數及每餐公司所規定之預算。
2. 門票及入場費用包含與否。
3. 是否有其他款項（給付國外旅行社團費、司機或導遊小費、電話費等）。

二、核對旅遊相關證件

核對資料包括護照、簽證（如**圖4-2**）、電子機票（如**圖4-3**）、電腦訂位紀錄（Passenger Name Record, PNR）（如**表4-3**）及總表之旅客姓名必須親自加以核對。

圖4-2　泰國簽證

```
          *** ELECTRONIC TICKET ISSUED ***

***    G5 MASK SERIES PNR    ***
①  1OO/FENGMIEN   2. 1OU/MEIHUA   3. 1CHOU/CHENGHSI
 4.   1OU/MEIYU   5. 1CHOU/KUANTING   6. 1OU/HSIUCHEN
 7.  1CHOULEE/CHINJUNG   8. 1CHOU/CHENGYU   9. 1TSAI/MENGJER
10.  1WU/CHAOYING  11. 1TSAI/JUIYANG  12. 1TSAI/RUEIFONG
13.  1SU/CHINFA 14. 1LIN/LIO 15. 1CHEN/CHIAWEN
 1 CI  947 G  17AUG KHHHKG HK15 1410 1540/E *3 1 S Y CABIN
 2 CZ 3032 N  17AUG HKGKWL HK15 1800 1905/E AGT *3
 3 CZ 3031 N  21AUG KWLHKG HK15 1550 1710/E AGT *7
 4 CI  936 G  21AUG HKGKHH HK15 2140 2300/E *7 1 S Y CABIN
OWNER-CI KBAT5N
FONE-001 KHHCI/34300534---GRP 12BA---/H11PO/GS0716Z
002 WWGCI/6 DAY GRP CHK TCP15 WZ 15 FIRM/H11AG/GS0847Z
003 WWGCI/CEL*886--0930011795 MS CHEN/H11AG/GS0629Z
TST-DATA STORED
TKT-001 K/1.1/2972474849857 /H11KHHYI
002 K/2.1/2972474849858 /H11KHHYI
003 K/3.1/2972474849859 /H11KHHYI
004 K/4.1/2972474849860 /H11KHHYI
005 K/5.1/2972474849861 /H11KHHYI
006 K/6.1/2972474849862 /H11KHHYI
007 K/7.1/2972474849863 /H11KHHYI
008 K/8.1/2972474849864 /H11KHHYI
009 K/9.1/2972474849865 /H11KHHYI
010 K/10.1/2972474849866 /H11KHHYI
011 K/11.1/2972474849867 /H11KHHYI
012 K/12.1/2972474849868 /H11KHHYI
013 K/13.1/2972474849869 /H11KHHYI
014 K/14.1/2972474849870 /H11KHHYI
015 K/15.1/2972474849871 /H11KHHYI
GEN FAX-001 SSR FIRM CI NN15 KHHHKG0947G17AUG
002 SSR GPCK CI HK 06 DAYS CHK TCP 15 WZ 15 FIRM
003 SSR GRPS CI TCP15 HKG/KHHHKG
004 OSI CI CTCM KHH 886-0930011795 MS CHEN
```

圖4-3　電子機票

表4-3 電腦訂位紀錄

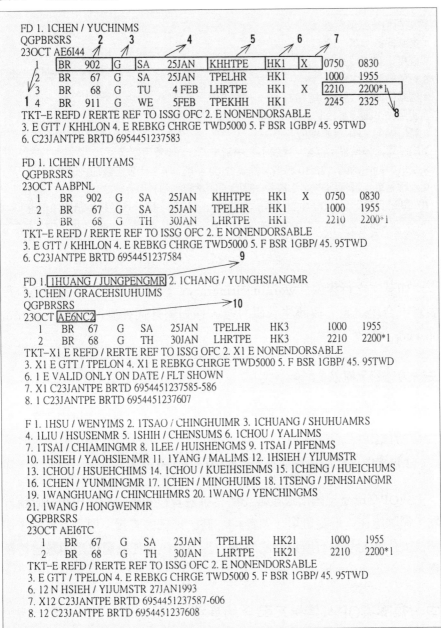

```
FD 1. 1CHEN / YUCHINMS
QGPBRSRS        2       3       4       5       6       7
23OCT AE6I44
    1   BR  902  G  SA  25JAN  KHHTPE  HK1  X  0750  0830
    2   BR   67  G  SA  25JAN  TPELHR  HK1     1000  1955
    3   BR   68  G  TU   4 FEB LHRTPE  HK1  X  2210  2200*1
    4   BR  911  G  WE   5FEB  TPEKHH  HK1     2245  2325
TKT–E REFD / RERTE REF TO ISSG OFC 2. E NONENDORSABLE
3. E GTT / KHHLON 4. E REBKG CHRGE TWD5000 5. F BSR 1GBP/ 45. 95TWD
6. C23JANTPE BRTD 6954451237583

FD 1. 1CHEN / HUIYAMS
QGPBRSRS
23OCT AABPNL
    1   BR  902  G  SA  25JAN  KHHTPE  HK1  X  0750  0830
    2   BR   67  G  SA  25JAN  TPELHR  HK1     1000  1955
    3   BR   68  G  TH  30JAN  LHRTPE  HK1     2210  2200*1
TKT–E REFD / RERTE REF TO ISSG OFC 2. E NONENDORSABLE
3. E GTT / KHHLON 4. E REBKG CHRGE TWD5000 5. F BSR 1GBP/ 45. 95TWD
6. C23JANTPE BRTD 6954451237584
                                        9
FD 1. 1HUANG / JUNGPENGMR 2. 1CHANG / YUNGHSIANGMR
3. 1CHEN / GRACEHSIUHUIMS
QGPBRSRS                                 10
23OCT AE6NC2
    1   BR   67  G  SA  25JAN  TPELHR  HK3     1000  1955
    2   BR   68  G  TH  30JAN  LHRTPE  HK3     2210  2200*1
TKT–X1 E REFD / RERTE REF TO ISSG OFC 2. X1 E NONENDORSABLE
3. X1 E GTT / TPELON 4. X1 E REBKG CHRGE TWD5000 5. F BSR 1GBP/ 45. 95TWD
6. 1 E VALID ONLY ON DATE / FLT SHOWN
7. X1 C23JANTPE BRTD 6954451237585-586
8. 1 C23JANTPE BRTD 6954451237607

F 1. 1HSU / WENYIMS 2. 1TSAO / CHINGHUIMR 3. 1CHUANG / SHUHUAMRS
4. 1LIU / HSUSENMR 5. 1SHIH / CHENSUMS 6. 1CHOU / YALINMS
7. 1TSAI / CHIAMINGMR 8. 1LEE / HUISHENGMS 9. 1TSAI / PIFENMS
10. 1HSIEH / YAOHSIENMR 11. 1YANG / MALIMS 12. 1HSIEH / YIJUMSTR
13. 1CHOU / HSUEHCHIMS 14. 1CHOU / KUEIHSIENMS 15. 1CHENG / HUEICHUMS
16. 1CHEN / YUNMINGMR 17. 1CHEN / MINGHUIMS 18. 1TSENG / JENHSIANGMR
19. 1WANGHUANG / CHINCHIHMRS 20. 1WANG / YENCHINGMS
21. 1WANG / HONGWENMR
QGPBRSRS
23OCT AEI6TC
    1   BR   67  G  SA  25JAN  TPELHR  HK21    1000  1955
    2   BR   68  G  TH  30JAN  LHRTPE  HK21    2210  2200*1
TKT–E REFD / RERTE REF TO ISSG OFC 2. E NONENDORSABLE
3. E GTT / TPELON 4. E REBKG CHRGE TWD5000 5. F BSR 1GBP/ 45. 95TWD
6. 12 N HSIEH / YIJUMSTR 27JAN1993
7. X12 C23JANTPE BRTD 6954451237587-606
8. 12 C23JANTPE BRTD 6954451237608
```

（續）表4-3　電腦訂位紀錄

電腦訂位紀錄解說表：
1. 搭乘段數：第一段
2. 搭乘班次：長榮902班次
3. 訂位艙等：G等級
4. 搭乘日期：1月25日星期六
5. 起至點：高雄至台北
6. 訂位狀況：HK代表機位訂妥
7. 中途可否停留點：「X」代表不可停留，「O」代表可停留
8. 起飛與抵達時間：22:10起飛，隔天22:00到達（＊1代表天數加一天）
9. 旅客名單：黃榮鵬先生（名字一般必須與護照相同）
10. 電腦訂位代號：AE6NC2（再一次確認位子時應使用此代號較為迅速、正確）

資料來源：作者整理。

如英文之行程表（working itinerary）核對是否有異？若認為行程表有不合理之處，與該主管研討後，通知國外代理旅行社（local tour operator）更改。

三、研擬行程及訂餐方式

1. 中英文行程表對照，並與最近回國之領隊研擬最佳安排模式及代替方案。
2. 飛機與行程沿途特別餐安排必須再一次確認。

與OP交班是出國前最後確認所有旅遊資料的機會與責任劃分的臨界點，領隊應在簽妥交班單（如**表4-4**）時，仔細檢查每一項旅遊資料，切勿找人代替而發生有所遺漏的事情，否則最後責任歸屬也是領隊自行負責。

四、領隊與OP人員相互配合的事項

出國前與OP之交接，最重要之工作包括：請款、核對證件及行程表

表4-4　領隊交班單

資料來源：雄獅旅遊提供。

等三項，其注意事項詳如以下數點：

1. 護照、簽證、機票、電腦訂位紀錄及總表之旅客英文姓名必須親自加以核對，尤其注意護照是否有蓋鋼印、公務員是否有蓋出境單、護照套上名條是否與內頁吻合。

2. 至少於出發的前三天確認國外AGT傳回之行程表，接送機之班機時間、巴士時間（bus hours）、入場費（admission fee）、是否包含餐點。若有異動請OP再與當地旅行社確認，若認為行程中有不合理之處，請與產品部確認之後，以產品的部門聯絡單通知當地旅行社更改。

3. 特殊餐點之登記必須確認。

4. 其餘依公司之確認表（checking list）逐一檢查。

5. 歐洲團第一餐，務必於出發前請OP或自行發傳真先訂妥，尤其是春節期間的團體。

個案討論

領隊擺烏龍 一家老小夜宿機場

一、事實經過

　　甲旅客一家三口全家一起出國旅遊，全家選定了去新加坡，透過報紙旅遊廣告，找到乙旅行社有承辦新加坡團。在與乙旅行社接洽中，另得知乙旅行社正在舉辦促銷：凡參加新加坡旅遊團，只須再負擔住宿費用，即可以暢遊香港兩天一夜。甲旅客覺得很划算，於是一家三口就報名參加新加坡旅遊團。出發前往新加坡旅遊的旅程中一切都非常順利，一家人玩得十分盡興，後來全團來到香港，甲旅客等人在香港購物得非常過癮，全家人非常滿意這趟的旅行。不料卻在最後一天回程時，發生了一件令甲旅客一家人終生難忘的惡夢。當天下午自由活動，晚餐自理，而回台班機為晚上十點三十分，領隊宣布八點三十分集合，但有兩位團員遲到。所以，團員全部到齊時已近九點鐘了，上了遊覽車後，領隊告訴團員因公司有他團五名團員也要搭乘同一班機，所以遊覽車要繞道去接他們，然後再到機場。因為如此，遊覽車抵達機場時已經九點四十分。

　　導遊見時間匆忙，一下車就趕緊催促團員拿行李辦行李託運，甲旅客家人多，加上沿途購買，行李多了好多包。所以，甲旅客推著行李往航空櫃台跑，跑到櫃台時，已經是十點了，其他團員已拿著護照及登機證進移民關。甲旅客心中忐忑不安，眼看飛機要起飛了，於是催促大家趕快通關驗證，好不容易等到他們時，通關驗證後距離飛機起飛只剩下十分鐘，最後到了登機門口，時間已是十點二十八分，地勤人員已拒絕讓他們登機，並告知須等明天早上的班機候補。此時，領隊也不知去向。

　　就這樣，甲旅客一家三口被困在機場候機室，甲旅客一家三口的行李卻早已託運回台北，所以全家沒有禦寒衣物，在機場候機室度過一個畢生難忘的夜晚。所幸隔天清早甲旅客全家候補上機位，當飛機

抵桃園機場時，甲旅客想起昨天拖運的行李如何領取，於是趕緊找地勤人員詢問。甲旅客找到行李後，全家人終於平安的回家了。回國後隔天，甲旅客向乙旅行社反映，乙旅行社主管回覆會處理，但接下來近一個月，乙旅行社始終沒有明確答覆。

二、案例分析

引起本件糾紛的主要關鍵，是領隊的經驗不足及敬業精神不夠。首先，領隊在時間的掌握上沒經驗，當天晚上回程班機是晚上十點三十分，而下午是自由活動，團員們多半會安排外出逛街購物，所以領隊沒辦法掌握旅客行蹤，且依據經驗，團員一旦逛街購物，就常常會遲到。因此，領隊宣布八點三十分集合，這中間還要到其他地方接其他團員，領隊把時間算得非常緊湊，但是忽略了團員可能會遲到的因素。又一般的旅行團皆會於班機起飛前兩小時抵達機場，而本案的領隊於飛機起飛前兩小時才集合團體，碰上有團員遲到，結果搞得全團像逃難一般，這樣的安排顯然是經驗不足。

再者，碰上有部分團員遲到而班機起飛在即，還是須以大多數團員做考量，這時可請領隊或導遊其中一人先帶團員至機場，另外一人留下來等遲到的團員，如此才不會因少數人因素而影響大多數團員。本件糾紛領隊可先帶團員至機場辦理登機手續，讓導遊留下來等遲到的團員，則不致發生時間急迫而趕不上飛機的烏龍事件。

三、帶團操作建議事項

根據《國外旅遊定型化契約書範本》第二十九條（出發後旅客任意終止契約）之規定：「甲方（旅客）於旅遊活動開始後中途離隊退出旅遊活動時，不得要求乙方（旅行社）退還旅遊費用。但乙方因甲方退出旅遊活動後，應可節省或無須支付之費用，應退還甲方。甲方於旅遊活動開始後，未能及時參加排定之旅遊項目或未能及時搭乘飛機、車、船等交通工具時，視為自願放棄其權利，不得向乙方要求退費或任何補償。」所以，身為領隊應以大多數人的權益為首要，不可

因部分遲到團員之緣故，而使準時集合的團員無法及時搭乘飛機。

當旅客被惡意棄置外國時，旅行社應付起何種賠償責任？依照《國外旅遊定型化契約書範本》第二十六條（惡意棄置旅客於國外）之規定：「乙方（旅行社）於旅遊活動開始後，因故意或重大過失，將甲方棄置或留滯國外不顧時，應負擔甲方於被棄置或留滯期間所支出與本旅遊契約所訂同等級之食宿、返國交通費用或其他必要費用，並賠償甲方全部旅遊費用之五倍違約金。」而若是因旅行社之過失致旅客留滯國外，則依照第二十四條之規定：「因可歸責於乙方（旅行社）之事由，致甲方留滯國外時，甲方於留滯期間所支出之食宿或其他必要費用，應由乙方全額負擔，乙方並應儘速依預定旅程安排旅遊活動或安排甲方返國，並賠償甲方依旅遊費用總額除以全部旅遊日數乘以滯留日數計算之違約金。」

因此，甲旅客可能主張依《國外旅遊定型化契約書範本》第二十六條（惡意棄置旅客於國外）之規定，請求乙旅行社賠償全部旅遊費用「五倍」之違約金；上述情形是否適用惡意棄置國外之規定，仍有討論的空間；但絕對適用《國外旅遊定型化契約書範本》第二十四條（因旅行社過失致旅客留滯國外）之規定，旅行社須賠償旅客於留滯期間之食宿費用並儘速安排返國，旅客並得請求按日計算之違約金。而甲旅客一家夜宿機場，所以沒有食宿費用，但一家挨餓受凍，精神上受驚嚇是不可言喻的，這一團領隊的專業能力與服務精神實在有待加強。

最後，若甲旅客在旅行社所特定安排之地方購物後，發現有瑕疵，可依《國外旅遊定型化契約書範本》第三十二條（國外購物）規定：「為顧及旅客之購物方便，乙方如安排甲方購買禮品時，應於本契約第三條所列行程中預先載明，所購物品有貨價與品質不相當或瑕疵時，甲方得於受領所購物品後一個月內請求乙方協助處理。乙方不得以任何理由或名義要求甲方代為攜帶物品返國。」

此案例中，甲旅客雖屬自由活動購物為主，但是在新加坡行程中也安排購物，領隊也應注意其品質與價格是否相稱，與香港自由活動購物時是否會引發團員比價心理，也應一併留意。

模擬考題

一、申論題

1.領隊「出國前作業」，包括那些主要工作？

2.領隊開「行前說明會」的主要內容為何？

3.領隊與OP交班最主要工作為何？

二、選擇題

1.（　）旅客SHELLY CHEN為十六歲之未婚女性，其機票上的姓名格式，下列何者正確？(1)CHEN/SHELLY MS (2)CHEN/SHELLY MRS (3)CHEN/SHELLY MISS (4)I/CHEN/SHELLY MISS。　　　　（101外語領隊）（1）

2.（　）填發機票時，旅客姓名欄加註「SP」，請問「SP」代表何意？(1)指十二歲以下的小孩，搭乘飛機時，沒有人陪伴 (2)指沒有護衛陪伴的被遞解出境者(3)指乘客由於身體某方面之不便，需要協助 (4)指身材過胖的旅客，需額外加座位。　　　　（101外語領隊）（3）

3.（　）依規定有關外國旅行業在國內之經營方式，下列敘述那些正確？①在中華民國設立分公司，其業務範圍即可比照他國規定 ②得委託綜合旅行業辦理推廣等事務 ③得委託甲種旅行業辦理報價等事務 ④未在中華民國設立分公司者，不得辦理報價事務(1)①② (2)②③ (3)②④ (4)③④。　　　　（101外語領隊）（2）

4.（　）依規定涉及國家安全之公務人員，出國應先經何機關核
　　　　准？(1)國防部 (2)服務機關 (3)國家安全局 (4)內政部入出
　　　　國及移民署。　　　　　　　　　　　　（101外語領隊） （2）

5.（　）在國外旅遊定型化契約書範本中，如果未記載簽約日期
　　　　者，應以何日為簽約日期？(1)旅遊開始日 (2)交付訂金日
　　　　(3)旅遊費用全部交付日 (4)旅遊完成日。 （2）

　　　　　　　　　　　　　　　　　　　　　　（101外語領隊）

6.（　）為防行李遺失，下列敘述何者錯誤？(1)請旅客自行準備堅
　　　　固耐用，備有行李綁帶的旅行箱 (2)航空公司不慎將旅客
　　　　行李遺失或造成重大破損後，都是無賠償責任的，這點須
　　　　提醒旅客注意 (3)每至一個地方，請旅客自己檢視一下行李
　　　　(4)在機場收集行李時，須確認所拿到的都是本團行李，無
　　　　別團的，以免領隊誤認行李件數已足夠。　（100外語導遊） （2）

7.（　）旅行業辦理旅遊時，應使用合法業者提供之合法交通工具
　　　　及合格之駕駛人，下列相關敘述何者錯誤？(1)包租遊覽
　　　　車者，應簽訂租車契約 (2)應查核其行車執照、強制汽車
　　　　責任保險等 (3)應查核駕駛人之持照條件及駕駛精神狀態
　　　　(4)原則上僅能搭載所屬觀光團體旅客，但沿途導遊得視
　　　　情況搭載其他旅客。　　　　　　　　　（100外語導遊） （4）

8.（　）有關前往低溫地區旅遊應請團員注意事項，下列何者不正
　　　　確？(1)衣物要夠保暖 (2)氣溫很低不用防曬 (3)儘量穿可
　　　　以防滑的鞋子 (4)防止雪地眼睛受傷最好戴上墨鏡。 （2）

　　　　　　　　　　　　　　　　　　　　　　（100外語領隊）

9.（　）為了預防整團護照遺失或被竊，旅客護照應該 (1)統一交
　　　　由同團身材最壯碩者保管 (2)全數由領隊保管 (3)全數由導
　　　　遊保管 (4)由旅客本人自行保管。　（100外語領隊） （4）

10.（　）在國內之接近役齡男子及役男護照效期以多少年為限？ （3）
　　　　(1)十年 (2)五年 (3)三年 (4)二年。　　　　（99外語領隊）

11. (　) 下述何項事務，領隊人員不可爲之？ (1)爲旅客安排購物 (4)
(2)爲旅客安排觀賞歌舞表演 (3)協助旅客兌換外幣 (4)請
求旅客攜帶物品。　　　　　　　　　　（100外語領隊）

12. (　) 在學役男因奉派或推薦出國研究、進修、表演或比賽等 (4)
原因申請出境者，其在國外停留之時間最長不得逾： (1)
二個月 (2)三個月 (3)六個月 (4)一年。　　（99外語領隊）

13. (　) 出、入境旅客僅憑出、入境證照向各外匯指定銀行國際 (1)
機場分行辦理結匯之金額每筆上限爲等值多少美元？
(1)5,000美元 (2)4,000美元 (3)3,000美元 (4)2,000美元。
　　　　　　　　　　　　　　　　　　　（99外語領隊）

14. (　) 護照在下列何種情形下，原核發護照之處分應予廢止， (1)
並註銷其護照？ (1)申請之護照自核發之日起三個月未經
領取者 (2)不法取得 (3)冒用 (4)變造。　　（98外語領隊）

15. (　) 役齡前出境符合在國外就學之役男返國，向何單位申請 (1)
再出境？ (1)內政部入出國及移民署 (2)內政部役政署 (3)
戶籍地市、縣（市）政府 (4)戶籍地鄉（鎮、市、區）公
所。　　　　　　　　　　　　　　　　　（98外語領隊）

16. (　) 下列何者非旅行支票收兌程序？ (1)持票人須當著收兌者 (4)
面前，在每一張支票副署（countersign） (2)收兌者應比
對該副署簽名與支票上之購買人簽名，並確認兩者相同
(3)請持票人出示有效之身分證明文件 (4)持票人於提示
前已完成副署，只要確認兩者簽名相同，亦可收兌。
　　　　　　　　　　　　　　　　　　　（98外語領隊）

17. (　) 旅客參加旅行團之旅遊團費須於說明會時或出發前幾日 (2)
繳清？ (1)二日 (2)三日 (3)一日 (4)出發當日。
　　　　　　　　　　　　　　　　　　　（98外語領隊）

18.（　）持照人在何種情形下，其護照會被扣留？ (1)經行政機關
依法律限制出國，申請換發護照或加簽時 (2)依法律受禁
止出國處分，於證照查驗時 (3)父母對子女監護權之行使
有爭議時 (4)通緝犯被逮捕時。　　　（98外語領隊）　（1）

19.（　）護照中文姓名之規定，下列何者正確？ (1)以一個爲限
(2)可以加列別名 (3)加列別名以一個爲限 (4)已婚婦女，
其戶籍資料未冠夫姓者，得申請加冠。　（98外語領隊）　（1）

20.（　）役男係指年滿幾歲之翌年1月1日起至屆滿幾歲之年12月
31日止之尚未履行兵役義務男子？ (1)十八歲；三十六歲
(2)十九歲；三十六歲 (3)十八歲；四十五歲 (4)十九歲；
四十五歲。　　　　　　　　　　　　　（97外語領隊）　（1）

21.（　）接近役齡男子申請護照，主管機關應於該護照末頁蓋何
種戳記？ (1)出國應經核准 (2)僑居 (3)尚未履行兵役義務
(4)接近役齡。　　　　　　　　　　　　（97外語領隊）　（3）

22.（　）民眾至外匯銀行購買外幣現鈔或匯出匯款時，銀行應掣
發何種單證給客戶？ (1)買匯水單 (2)賣匯水單 (3)進口結
匯證實書 (4)其他交易憑證。　　　　　（97外語領隊）　（2）

23.（　）旅行社應於預定出發幾日前，將旅客之護照、簽證、機
票、旅館及其他必要事項向旅客報告？ (1)十日 (2)七日
(3)五日 (4)三日。　　　　　　　　　　（97外語領隊）　（2）

24.（　）我國《護照條例》規定，護照持照人已依法更改中文姓
名，持照人依法應如何處理？ (1)不須換發新護照 (2)應
換發新護照 (3)原護照加簽更改後的中文姓名即可 (4)原
護照增加中文別名即可。　　　　　　　（96外語領隊）　（2）

25.（　）護照之申請，應由本人親自或委任代理人辦理。下列何
者依規定不能受委任爲代理人？ (1)與申請人屬同一機
關、學校、公司或團體之人員 (2)申請人之親屬 (3)交通
部觀光局核准之綜合旅行業 (4)交通部觀光局核准之乙種
旅行業。　　　　　　　　　　　　　　（96外語領隊）　（4）

26. (　) 依規定，因有下列何種情形而申請換發護照，其護照所 （4）
餘效期未滿三年者，換發三年效期護照，但有特殊情
形，經主管機關同意者不在此限？ (1)持照人認有必要
並經主管機關同意者 (2)持照人之相貌變更，與護照照
片不符 (3)所持護照非屬現行最新式樣 (4)護照污損不堪
使用。　　　　　　　　　　　　　　　（96華語領隊）

27. (　) 我國護照之申請、核發及管理，是由那一個部會主管？ （3）
(1)內政部 (2)交通部 (3)外交部 (4)總統府。
　　　　　　　　　　　　　　　　　　　（94外語領隊）

28. (　) 對出境航空旅客收取機場服務費之法源依據是 (1)民用航 （4）
空法 (2)機場回饋金分配及使用辦法 (3)航空站管理辦法
(4)發展觀光條例。　　　　　　　　　　（94外語領隊）

29. (　) 團體旅遊中，分房過程中如產生單一女性或男性，造 （2）
成單人房產生，旅行業者必須繳付 (1)extra payment (2)
single supplement (3)room rate (4)overcharge。
　　　　　　　　　　　　　　　　　　　（93外語領隊）

30. (　) 在說明會時，領隊人員應如何提醒旅客，防範旅行支票 （3）
被竊或遺失？ (1)交予領隊代為保管即可 (2)在支票上、
下二款均予簽名，確認支票所有權 (3)在上款簽名後，與
原匯兌收據分開存放，妥予保管 (4)使用旅行支票時，以
英文簽名，較為通用、方便。　　　　　（93外語領隊）

第五章

領隊的工作流程
——行程帶團中

領隊工作的第二大流程為「行程帶團中」，包括：「國內出境手續」、「旅途中轉機」、「國外入/出境手續」、「國內入境手續」與「遊程帶團服務」等。通關作業順暢與否，奠定於事前準備工作是否完善，領隊宜在出發或抵達入境前，做好通關說明事項及必要表格填寫的工作，切勿到了移民關或海關時才令團員自行填寫，避免浪費太多時間於通關程序上。

第一節　國內出境手續

一、機場集合

領隊在機場時，除事先參加說明會團員已互相認識外，其他大多數團員都未曾謀面，所以領隊在出發前準備資料的同時，應熟記團員姓名、照片長相及來自何處之團員，有利於盡快找到所有參團旅客。另外，領隊應佩帶「領隊證」（如**圖5-1**）於明顯處或豎起公司旗幟讓團員較易分辨，其他重點工作分述如下：

1.領隊至少於集合前半小時就定位，並掛上名牌，攜帶團旗。
2.集合時間一到，清點人數及行李件數，並請團員將手提行李隨身攜帶。

圖5-1　中華民國旅行業出國觀光團體領隊執業證

二、出境作業

出境手續工作通常由公司安排「送機人員」（如**圖5-2**）負責，不管是公司內部員工或送機公司人員擔任，應將工作劃分清楚，領隊工作重點應是在與團員熟悉、找尋未到者，至於搭機手續、團員個別特殊要求，可委請送機人員處理，最後領隊再一次親自確認即可。其他具體工作如下：

(一)準備旅遊證件（如**圖5-3**）

　　1.護照正本。

　　2.登機證及機票，目前「機場稅」（airport tax）部分，多已包含在機票款內，國外少數國家或旅遊地區仍須另外購買，領隊應事先查清楚。

　　3.前往國家之有效入境簽證（valid visa）。

(二)櫃台報到及行李託運（如**圖5-4**）

　　1.行李集中並清點件數，如有禁止攜帶之物品宜事先宣布，請團員拿給送機親友帶回或於登機前食用完畢。

圖5-2　旅行業者送機人員

圖5-3　出境手續必備旅遊證件

圖5-4　航空公司報到櫃台

2.分發行李名牌或貼紙,多的請團員自行保管,作為備用。

3.檢查「行李收據」(如圖5-5)上中途轉機及目的地之機場是否相符、清點件數是否與收據張數相符合。

4.行李轉送海關X光檢查(如圖5-6),請團員俟全部行李通過檢查,才可離開櫃台,以免海關人員須打開團員行李檢查時,團員不在,

圖5-5 行李收據樣張

圖5-6 海關X光檢查行李過程圖

領隊又不知密碼，陷於行李無法通過檢查的困境。

5.集合團員分發旅遊證件，及特別事項的宣布，包括飛機位置分配情形、機上飛行時間與機上用餐狀況等，都須特別強調。分發護照與登機證，請客人務必自我詳細檢查。

(1)宣布登機門號碼（boarding gate number）、登機時間（boarding time）（如圖5-7）、飛行時間（flying time）、中途是否轉機（transfer）或中途停留（stopover）。

(2)利用時間，再次將說明會重要事項扼要說明或提醒。

(三)通關流程

1.清點團員人數，說明證照查驗程序。

2.說明機場內之設施及各項服務設備之內容與相關位置。

3.再次說明登機門號碼及登機時間，並提醒旅客隨時注意播放班機資訊的電視螢幕（如圖5-8）。

圖5-7　登機門與登機時間告示牌

航空公司 AirLine	班次 Flight	目的地 Destination	表定時間 STD	報到櫃檯 Check In
華航CI	839	曼谷Bangkok	13:20	B14~16
泰航TG	6805	曼谷Bangkok	13:20	B16~18
華航CI	152	名古屋Nagoya	14:00	B17~18
華航CI	947	香港Hong Kong	14:00	B02~06
港龍KA	437	香港Hong Kong	15:05	D02~07
復興GE	363	澳門Macau	15:30	D12~16
長榮BR	835	澳門Macau	15:35	C02~08
澳門NX	665	澳門Macau	15:40	B02~04
華信AE	960	仁川Incheon	16:35	B07~08
立榮B7	268	杭州Hang Zhou	17:30	C02~08

圖5-8　機場起飛班機告示牌

三、特殊狀況的處理與回報

所謂的特殊狀況，大概可分為下列幾種：

(一)護照方面

常發生的狀況大多是效期的問題，或是護照的種類，不過這些問題大部分在公司做確認的時候都能解決，除非是團員自己帶護照前往機場報到。

(二)機票方面

機票最容易出錯的地方，較常見的是英文名字拼法錯誤、日期、時間、班機、艙等以及轉機等，但是團體票出錯的機率比較小，而且如果真的出錯，那也是整團都錯了，所以OP在交接時，領隊一定要確認無誤。

(三)團員未出現時

當團員在飛機起飛前一小時仍未到達時,便應打電話與公司聯絡,請公司幫忙找人,是否因旅客自己的原因而無法成行,同時先幫已到的旅客辦妥登記,然後再請航空公司的櫃台延後關櫃時間,並積極去尋找旅客,不到最後一刻不可輕言放棄!最後,若團員仍未出現,則將旅遊證件轉交送機人員處理。

領隊最後上機前,宜再做一次確認重點工作,可以參考領隊上機前工作確認表(如**表5-1**),凡事「事前多準備,過程多細心,事後多檢討」,領隊工作一定一團比一團好。

表5-1　領隊上機前工作確認表

事項	實行否(YES/NO)		備註
提早半小時到達機場			
配合送機人員準備C/I資料			
自我介紹、問候客人			
清點人數(C/I前)			
辦理C/I			
協助團員行李的託運			
發還PPT、機票、登機證			
告知通關注意事項			
告知登機時間、登機門、登機前集合時間地點			
提醒旅客更換座位之事項			
若有遲到的客人把其資料轉交給送機人員			
最後才通關			
於登機門等候旅客登機			
確定是否所有旅客皆登機			

資料來源:作者整理。

第二節　旅途中轉機

出境班次如果非直飛目的地，則須在國外機場辦理轉機事宜時，領隊在出發前要特別說明注意事項，通常有兩種情況：

一、在台灣可取得中段登機證

在台灣可以取得中段登機證，不須再辦理轉機手續，此時應準備之證件為：

1.護照。

2.下一段行程之搭乘聯（flying coupon）與登機證（boarding card）。

3.有效之入境簽證。

4.過境旅客登機證（transit boarding pass）（如圖5-9）。

圖5-9　馬來西亞航空公司過境旅客登機證

二、無法在台灣取得中段登機證

無法在台灣取得中段登機證，必須在國外辦理轉機手續，此時應準備之證件為：

1.護照。
2.下一段行程之搭乘聯。
3.有效之入境簽證。
4.行李收據。

三、注意事項

1.轉機時間如果超過四小時以上，通常可向航空公司領取飲料券（soft drink coupon），如果時間超過六小時，則可領取點心券（snack coupon）。
2.轉機時，要留意登機門號碼可能臨時會變更，以查看電視螢幕（monitor）或告示牌（indicator board）為主（如圖**5-10**）。

圖5-10　國際機場出境班次告示牌

領隊在機上也應做好服務的工作，不宜將工作全部推給航空公司的空姐、空少，機上主要工作檢查表可以參考**表5-2**。

 第三節　國外入／出境手續

團體抵達目的地機場，先請團員上廁所後清點人數，全團依序排隊一起入境，在排隊同時領隊應再一次檢查團員所有相關證件，確認所有團員手上證件都無誤，以利通關的順暢。領隊下機的主要工作檢查表如**表5-3**。

表5-2　領隊機上工作檢查表

事項	實行否（YES/NO）	備註
簡介機上之設備		
提醒機上注意事項		
告知團員領隊本身的座位		
協助座位之更換		
特殊餐食再確認		
提醒團員在下機前備妥入關單、簽名		
提醒下機後在空橋外等待一同出關		
領隊第一個出關		

表5-3　領隊下機後工作檢查表

事項	實行否（YES/NO）	備註
於空橋集合完畢後清點人數		
領隊第一個通關		
協助提領行李		
遺失行李之處理		
和接機人員碰面		
帶領團員上車		
清點人數（車上）		

一、國外入境手續

(一)準備證件

　　1.護照。

　　2.簽證。

　　3.必要之出入境卡（arrival/departure card）（如**圖5-11**）。

(二)注意事項

　　1.如持用個別簽證（蓋／貼在護照上）者，即可請團員各自排隊入
　　　境。

　　2.如持用團體簽證，則請團員依表上姓名之先後順序排隊，並將手中
　　　護照翻至附有相片之頁數依序入境。

　　3.集合全體團員至行李提領處（baggage claim area），運用行李推
　　　車，排隊通過海關檢查。

　　4.走出機場海關大門後，逕往集合地點，集合清點人數與行李件數。

　　5.如遇行李未到，領隊應陪同旅客前往航空公司失物招領（Lost &

圖5-11　泰國政府入出境卡

Found）櫃台，出示護照、機票存根、行李收據辦理找尋行李手續，取得收據，並留下往後三天行程之旅館名稱、地址、電話以保持聯絡。

二、國外出境手續

國外出境手續最重要的是若在有退稅之國家別忘了退稅（不管是團員自行購買或領隊帶去的商店購買之商品）；對於禁止帶入國內商品，領隊宜最後一次叮嚀。

(一)準備證件

1.護照。
2.機票之搭乘聯。
3.前往國家或地區之有效的入境簽證。

(二)注意事項

1.申報增值稅（value added tax, VAT）：自歐洲或可以辦理退稅地區返國者，須申報增值稅退稅手續。
2.國際線機位之再確認（reconfirm）工作務必由領隊親自作業，尤其若有特別餐食（special meal）應再與航空公司聯絡，並記錄再確認的時間及職員的姓名。
3.應檢查是否有後續行程，應妥為分好行李之運送目的地。

(三)退稅過程說明

出國購物是免不了的，不管是旅行業者在行程中安排的購物活動或團員自行購買的，身為領隊應及早告知退稅規定，並多說明幾次，確定每一個團員都清楚。一般來說，外國貨物稅的徵收，通常有兩種制度：一種是外加的，也就是說付錢時，除了標籤上的價錢，還得乘上固定比率的貨物稅，才是消費者應付款的總額；另一種是內含的，也就是包括在售價內，不需要再額外加上稅金。這些稅款通常是拿來讓當國或當地政府做基礎建設，造福住在當地的居民，因此徵稅的對象也是以當地人民為主，對

於偶爾來此一遊的外國旅客，付這些稅款實在有點冤枉，而且為了吸引觀光客並增加消費，因此有些政府便設計了退稅規定。各國退稅規定各有不同，但基本要件都一樣，一是證明自己外國旅客的身分，其次是退稅金額的下限，最後是能證明已將貨物攜帶出境，無逃稅之嫌。以下將歐盟退稅應注意事項說明如下：

(四)歐盟退稅案例

◆案例國

　　義大利：退稅率12%。

◆退稅標準

　　同一家商店總消費金額，必須達最低消費額175歐元，才符合退稅規定。

◆退稅工作流程

　　1.在商店：在tax free的商店購物後（如圖5-12），請向售貨員索取「免稅支票」（tax-free cheque），然後在該免稅支票填寫詳細住址和護照號碼；所購買的每件物品必須登錄在免稅支票上或發票（收據）上，若是寫在發票上，售貨員會把發票附在免稅支票的副聯上（切勿撕下發票）。同時，售貨員會在免稅支票上寫明你在離開歐盟國家時能退稅的金額。為了避免在出境時發生問題，請把免稅支票與發票一起保存（如圖5-13）。在大型商店通常只能透過一個中心收款台或顧客服務處的專設窗口開列免稅支票。因此，請在商店收款台詢問在什麼地方開免稅支票。要離開歐盟國家時，應該把免稅支票連同所購買的物品出示給海關官員，海關官員會在免稅支票上加蓋出境章，證明物品已經出口。

　　2.在機場：因為大型機場內各個部門的位置較分散，距離較遠，因此至少應該預留一個小時來專門辦理海關蓋章和索取稅款。如隨身攜帶所購物品，當離開歐盟最後一個成員國家時，請向海關官員出示

圖5-12　免稅商店標誌

圖5-13　退稅單、購物明細收據與寄回信封

所購物品（如**圖5-14**）。

3. 現金支付：得到海關蓋章後，就可以在歐洲免稅購物中心的現金退稅站得到現金，可以得到你所需的貨幣種類。在歐洲所有重要公路的邊境、客輪碼頭和機場上，都設有歐洲免稅購物中心設置的現金退稅站（如**圖5-15**）。如果不方便或不願意領現金者可以採郵寄方式（如**圖5-16**），再經過二至三個月將稅款匯至個人帳戶。

4. 退稅期限：購物和出口的時間，也就是購買物品的日期和海關加蓋

圖5-14　義大利羅馬機場海關退稅櫃台

圖5-15　義大利羅馬機場現金退稅銀行櫃台

圖5-16　義大利羅馬機場郵筒

印章的日期不得超過三個月。購物的日期是從購物那個月的月底開始起算，例如於4月15日購買的物品，必須在7月31日前攜帶出境才能享受退稅。在取得出口證明（海關蓋章）後，請立即向歐洲免稅購物中心提交免支票。不過只要出具免稅支票的時間在三年之內，歐洲免稅購物中心都還是很樂意支付。

 ## 第四節　國內入境手續

一、準備證件

1.護照。

2.海關申報單。

3.檢疫申告書（如自疫區返國）（如**圖5-17**）。

圖5-17　高雄國際機場入境檢疫櫃台

圖5-18　高雄國際機場入境航空公司服務台

二、注意事項

1.領隊須在行李提領區前，等候所有客人均領到行李後才能出關。
2.若有行李未到，領隊應陪同向「航空公司服務台」（如**圖5-18**），申報處理，並於返家後，繼續聯絡追蹤。
3.回國時，切勿替別人攜帶未經檢視之行李返國，更不可攜帶違禁品，如欲自非疫區攜帶入境之水果應注意限量。

 ## 第五節 遊程帶團服務

領隊帶團過程中的重點工作包括：「餐飲安排」、「旅館住宿」、「交通工具」、「購物」、「旅遊景點」與「自費活動」等。每一工作都環環相扣，缺一不可，過程中一有閃失將導致旅遊滿意度的降低，更嚴重的將導致旅遊的糾紛。茲將「遊程帶團服務」之重點工作分述如下：

一、餐飲安排

挑選地點合宜且口味為團員可以接受的餐廳，為長程線領隊重要工作之一，不超過公司預算且行程順利，餐廳口味又佳，是身為領隊應努力的目標。

1.旅途中之訂餐時間最好能維持在前一日訂妥，在旅遊旺季期間更應提早。
2.訂餐方式可以以傳真或長途電話為之，盡可能在前一日之免稅店再一次確認。
3.如有公司指定使用餐廳，務必遵照規定前往。
4.團員自行加菜或飲料，帳目應請團員自行結帳，進入餐廳前先向團員報告餐費包含那些。

二、旅館住宿

觀光旅遊是一多元化的綜合現象，它隨著當時社會結構、經濟環境、政治變遷和文化狀況而呈現出不同的發展模式，亦循環境時代之進步而日益頻繁。吃、喝、玩、樂等都跟旅遊業有密不可分的關係，但最重要的當然不能少了住的方面，因為不管累不累，飯店永遠是一個好的休憩點。

(一)具體工作流程

領隊在飯店住宿工作既要快速且要絲毫不能出錯的分房與派送行李,具體重點工作流程如下:

1. 確認所訂的旅館無誤,並有足夠的房間數,才讓遊覽車把行李卸下或離開。
2. 先向旅館櫃台確認團號無誤後,立即告知所需房間數、行李件數和用餐位置,並詢問房間內有無特殊設備與費用狀況(如圖5-19)。
3. 視各旅館之作業而定,是否完全需要照團員的名字及房號排列,或領隊可稍做調整,讓意欲住在一起的團員住一起,但原則上領隊的房號最好不要變動,如有更動一定要讓櫃台及總機知道。
4. 分房表應註明領隊房間號碼、隔天晨喚時間、用餐時間,以及下行

圖5-19　抵達飯店住宿登記

李、巴士出發之時間或其他保管行李等事項。

5.詢問旅館內線、外線電話的打法，旅館餐廳的地點，館內特殊設施的位置及種類和費用，旅館附近的情況等資料。

6.請旅館行李員清點行李，再給一份最正確的分房表。

7.集合團員宣布下列事項：

　(1)隔天早上晨喚時間。

　(2)使用早餐時間和地點。

　(3)下一次集合時間和地點。

　(4)隔天早上收行李時間及其放置位置。

　(5)房間對房間及外線應如何撥電話之使用方式。

　(6)宣布領隊房號。

　(7)房間內和旅館之特殊設備，如付費電視。

　(8)電梯的搭乘方法及按那一個鈕。

　(9)說明鑰匙之使用方法。

8.領隊可在約三十分鐘後親自巡視或打電話進行查房工作，情況許可之下最好親自巡視所有團員的房間，檢視是否有問題，例如：是否兩個大男生睡一張雙人床（double bed）、冷氣機的開關方法、電燈是否故障、鑰匙的開關、安全的顧慮等。

9.如有當地導遊與之確定隔天的行程細節，如無則與長程司機商討隔日行程。

10.預定晚餐之後自由活動時間，如果當地有較具特色的地方，可以安排做自費行程（optional tour，或稱自費活動）或帶領團員搭乘當地之交通工具或散步前往。

11.務必讓全體團員聽到您所宣布的事項，此時拿一份房間分配表給行李員，並告知行李牌上的號碼和住客名單（rooming list）的號碼對準，即可很容易地送進客房。看看是否需要幫忙行李員運送及註明房號，以利縮短分送行李之時間，如果行李員已下班或抵達時間太晚，則領隊應注意是否於事先宣布行李不進房間，或請團員自行提取行李。

(二)房間設施使用的注意事項

1.沐浴時，應將簾子下襬放在浴缸內，以免洗澡水四溢，造成旅館之困擾。

2.住宿旅館宜慎防火災，並提醒旅客切莫在房內吸菸。

3.特殊衛浴設備的解說，如歐洲比較好的旅館通常有「下身盆」（bidet），但因為在國內不常見，所以跟旅客解釋一下它的用法。還有冷熱水的問題，如以冷水（cold）為例，將寫著「C」的水龍頭打開，結果卻是熱水流了出來，這是因為「C」是法語的「熱」（chaud）的簡稱，「F」是「冷」（froid）就是冷水的簡稱，各國的不同也應當跟旅客事先說明（如**圖5-20**）。

4.電源是要靠鑰匙去開關的，通常你一開門，就會有一個鑰匙插座，

圖5-20　歐洲廁所馬桶與下身盆

一插電源就會開，一拿掉就關電。尤其對一些年紀比較大的旅客，
更要說明清楚。

5.各國或旅遊地區飯店的電壓也不相同。此外最好也事先告知旅客有
關飯店的付費與否，如電視機的頻道、健身房、游泳池等，如須付
費應一一為旅客說明清楚。

6.飯店水的問題，因為有的歐美飯店一打開水龍頭就可以直接飲用，
但在東南亞恐怕就不行，需跟旅客說明以免發生生病的情況。

7.告知旅客出門時記得帶一張旅館的名片，以免迷路時不知飯店的名
稱。

8.告知旅客一些有關的國際禮儀，如每天要出門時記得在床頭放小
費，不可穿著睡衣、脫鞋到處跑，講話時也儘量輕聲細語，這也是
希望旅客不要有出糗的時候。

9.逃生設備的告知，應當請旅客觀看逃生門的方向在那裡，且實地的
走一遍。並告知旅客一些預防的基本常識，如每天要睡覺前，可以
在洗手台或浴缸裡放一些水，以備不時之需，進而可以多爭取逃生
的時間。

(三)飯店退房時

1.請總機提前叫領隊起床，領隊的行李於前一天要先整理完畢。

2.提早至櫃台辦理結帳手續，向櫃台出納認簽團體帳，簽帳時必須註
明團號及團房數目，請出納先將本團的額外費用，如電話費、付費
電視節目、飲料費、餐食費等收據或記錄先列出。尤其電話費可請
其先將費用及房號告知，待領隊向客人查證無誤後先行付清，再向
旅客收費，或請旅客前一晚先在櫃台繳清費用。

3.向行李員查證一下收行李之時間及件數，如有增減應請旅客事先告
知。

4.再確認所訂的早餐、菜單、人數及時間。

5.如有必要，打電話給巴士公司的派車員確認來車的時間、地點和司
機的名字及車號。

6.全部行李集中之後，點算無誤才可以放進巴士的行李箱中。

7.提醒旅客鑰匙交回櫃台，保險箱的物品領出沒有？房間內是否留有東西？證件是否帶在身邊？應再三提醒客人。

(四)其他注意事項

◆火災時

火災的發生均無事先之「預警」，且多半在午夜入睡之後，可謂防不勝防，但下列原則之瞭解有助於火災時之逃生：

1.領隊如在時間許可之下，敲打和自己同一層樓團友的房間示警。

2.切勿搭乘電梯，按出口方向以防火梯逃生。

3.如大火已延燒到所住之樓面，應以水龍頭浸濕毛巾覆口，低身移動以尋找出路。

4.儘量尋找靠馬路方向的房間，或往最高之樓層跑去，較能引起注意，獲救之機會較高。

5.配合相關單位之作業，依旅客實際傷亡情況爭取最有利之賠償。

◆行程延誤，超過預定時間

如因沿途行車延誤，到達目的地會超過預定的時間時，應先和飯店聯繫，先告知將到達時間，最好能先取得所需的房號，如此一來較可以保障自己的房間不會被誤認不來而賣出，此種情形通常在旺季最容易發生。

◆飯店房間超售

預定之飯店因超售以致無法給予房間時，如果問題是因飯店之超售而起，則領隊應堅持要飯店給予所訂之房間。如飯店要改以其他飯店代替，則必須和原飯店等級相同或更好的飯店，否則不接受。同時，因此而造成團體之不便，領隊可要求給予適當之補償，如可要求飯店給予每一個團體房間送鮮花、水果等，作為造成不便之歉意。

總之，對於團員而言，出國觀光最重要的是在安全有保障下玩得盡

興和快樂。累了之後要有休息的地方，當然旅館的住宿舒適性、安全性也是最大的訴求。確保旅遊團體高高興興的出門，平平安安的回家則為最大的目標。領隊工作要領是一切應以團員的安全為考量，以其福祉為依歸，對事件之處理要合法合理合情，發揮協調與溝通能力。

三、交通工具

交通工具的安排是領隊工作中最繁瑣的，尤其團員需求差異性大，同樣的，所有的交通工具都非領隊可以絕對掌握。在安全性為最重要考量因素外，領隊另一功能是令團員在搭乘交通工具時，可以成為旅遊的另一高潮。

(一)飛機

台灣為海島型國家，因此出國旅遊所使用的交通工具大多數都依賴民用航空器為主。

1. 清楚飛機艙內座位分配表，以利團員座位之安排（如圖**5-21**）。
2. 此次飛行所使用飛機機型和配備，事先報告團員使其瞭解（如圖**5-22**）。
3. 登機後隨即告知空服人員有預訂特別餐食團員之座位號碼。
4. 協助團員就座和放置手提行李，並告知團員領隊座位所在，方便有事聯繫。
5. 提醒團員搭機之規定，如是否禁菸、椅背放下時機、手提行李放置方式等。
6. 長途飛行宜注意睡眠時間和補充水分，最好少喝酒，以調整身體狀況，儘速調整時差。
7. 提醒團員留意隨身貴重物品，並提供團員必要之機上協助，如點菜與飲料之安排。
8. 如遇緊急事故發生，領隊應充分與空服人員配合處理。
9. 於翌晨用餐時，向團員道早安，且提醒務必用餐，並再次告知團員

圖5-21 空中巴士A330內部座位配置

圖5-22 港龍航空空中巴士A330

通關應注意事項。

(二)火車

　　火車安排不論是在單純的交通用途上，或特殊高山火車、子彈列車等，不但解決景點與景點間之交通，也提高旅遊之情趣與新鮮感。

1.如須託運大行李，請儘早到車站，以便安排行李託運事宜。

2.搭乘火車時，隨身攜帶之手提行李盡可能以簡單、輕便為原則。

3.先前往火車告示板（如圖5-23）確認欲搭車次之月台位置（如圖5-24）。

圖5-23　大陸廣州南站火車班次告示板一

圖5-24　大陸廣州南站火車班次告示板二

4.事先說明中途停靠幾次、在第幾站下車,以免客人自行下車或過站忘了下車(如圖**5-25**)。

5.提醒團員在旅遊地區較不安全之過夜火車上(night sleeper)要鎖牢車門,上廁所宜兩人同行(如圖**5-26**)。

6.火車上必要設施,應向團員說明清楚,如遇用餐時間或過夜,一般而言火車上都備有餐車,可向團員說明(如圖**5-27**)。

(三)遊覽車

搭乘遊覽車,領隊應主動積極與司機溝通,維繫雙方良好和諧的關係,以便行程順利,亦可從司機口中得到最新的當地旅遊資訊(如圖**5-28**)。

◆操作技巧

1.初次與司機見面,應親切寒暄,先自我介紹,再請問司機大名。

2.向司機詢問車況及車內配備。

3.向團員介紹車況。

4.原則上請司機配合每隔兩小時停車休息一次,以利團員休息、上廁所及購買飲料和零食。

5.領隊在不危及駕駛之安全考量下,在司機疲倦時應盡可能找話題和

圖5-25 火車站班次告示牌

圖5-26　歐洲過夜火車標準雙人房

圖5-27　歐洲火車餐車

圖5-28　歐洲行程長途遊覽車

司機聊天，以免影響行車安全。

6.座位之安排，除非團員有特殊要求，否則一般均由客人自由就坐。

◆遊覽車上麥克風使用技巧

行程中一定要搭乘遊覽車，而身為一位專業領隊或導遊，就避免不了要拿起麥克風對團員解說。對團員而言，搭車於各景點中的過程，如遇景點資源不足，有時是很無聊的，這時領隊如何透過解說，將行程點綴得更具意義，更形重要。因此，如果你是一個拿起麥克風就會害羞的人，最好從現在開始訓練自己。拿起麥克風，清楚地向團員表達他們應該知道的事，才是一位專業的領隊或導遊所須具備的條件。

1.麥克風的種類：

(1)無線：方便是它最大的優點，走到那裡，講到那裡，完全不受地形限制，缺點是有沙沙聲，收訊有時不太清楚。

(2)有線：優缺點跟無線麥克風正好相反，它可以傳導得較清楚。一輛車上通常備有兩支麥克風，前後各一支，若一支故障，還有一支備用。

2.使用技巧：

(1)不要正對麥克風：除了衛生的原因之外（很容易噴口水在麥克風上），相信拿過麥克風講話的人一定會發現，p、b、t、ㄅ、ㄆ、ㄊ等字很容易會讓麥克風走音，發出怪怪的聲響。

(2)試音：基於禮貌，試音時不要說「test」、「test」……，更不要用手去敲打麥克風，造成刺人耳膜的聲響。最好的方式，是直接向客人問安道早，並且要記得詢問最後面的客人是否聽得清楚，不要車程都走一大半了，才發現客人都沒有聽到你精采的介紹，那不是很可惜嗎？

(3)不要拿太靠近：否則突然緊急煞車時，很容易把麥克風吞進你的嘴裡，或是打到自己的大門牙。

事實上，麥克風的品質實在不是領隊所可以控制的，若是真的不幸

遇到麥克風故障的時候，領隊難道就束手無策了嗎？當然不是。目前市面上有一種名為「小蜜蜂」的麥克風，由於體積小不占空間，所以在此建議領隊在整理行囊時，特別是帶歐洲團等，長程拉車特別長，需要領隊做景點介紹的地方，不妨帶一個備用，若遇突發狀況時，領隊不需要扯破喉嚨大喊，尤其是車子在行進時，難免引擎的聲音會干擾到領隊精采的解說。不過，由於「小蜜蜂」是由一般市面上的三號電池提供電力，所以不能持久。因此，除了解說之外，可以加上多媒體的運用，攜帶與行程有關的音樂帶、影片與CD，除了能減少必須使用麥克風的時間，也能加深旅客的印象，一舉兩得。例如：到「純英國之旅」去旅行時，可以解說一段之後，播放《理性與感性》；到「美西國家公園之旅」探訪印第安文明時，可以播放《與狼共舞》，也可以放一些跟主題相關的音樂等，都是不錯的辦法。如此，不但可以減少自己嘶吼的聲音，保護自己的喉嚨，團員更可以輕輕鬆鬆地從旅遊中有所收穫。

此外，最重要的就是自身的安全，曾經有領隊因為太過專注於介紹風景，而忘了自己是在隨時可能發生危險的狀況下，結果因為司機的緊急煞車，而發生整個人撞破擋風玻璃的意外。所以，除了記得用一隻手拿麥克風之外，也別忘了用另一隻手牢牢地抓住任何可以保護自己不會摔出車外的東西。在此建議：採用一腳前一腳後的站姿，身體靠著椅背或把手，一手抓著頭頂上的行李架，最後才是一手拿麥克風，這樣才比較平穩。在歐洲、美國或紐澳地區的遊覽車上，司機與乘客之間有一條白線，白線前為危險地帶，車子行駛時，任何人不得進入危險地帶，否則若不幸發生意外時，保險公司不予理賠。有些國家甚至規定行程中不可站立，否則交通警察會開罰單。因此，在出發前，可事前向團員解釋這樣的狀況，然後坐著解說。無論如何，除了注意團員的安全之外，一定要注意自己的安全，畢竟沒有領隊全程陪同旅遊，並不是一趟完美的旅行。

(四)渡輪

渡輪（ferry）係指海灣內、較大湖泊中或兩岸之運河，可搭載人員、車輛接駁用之小型客輪而言（如**圖5-29**）。

圖5-29　大陸張家界寶峰湖渡輪

1.上船前先請團員上廁所，並將其航行時間、渡輪的起迄點及其航程做簡單扼要的介紹。
2.向團員宣布下列事項：
　(1)船上救生衣及逃生小艇的存放位置。
　(2)安全事項的宣導。
　(3)船上服務設施的講解。
3.下船前要先告知團員做好準備，別忘隨身所攜帶之行李。
4.下船後立即清點人數，並引導上車。

(五)遊輪

　　遊輪（cruise）係指其排水量超過萬噸以上，團員通常在船上過夜，船上設備齊全，娛樂功能完善（如**圖5-30**）。

　　1.如果僅在船上短期過夜，可在搭船前請團員準備小行李即可。
　　2.團體大行李則在搭船時交由船上服務人員處理即可。
　　3.下船時，請求將行李集中放置在碼頭某處。

圖5-30　北歐團所搭乘之遊輪

4.登船後先在服務台辦理手續。

5.宣布領隊房號及聯絡方法。

6.如房間內無盥洗設備,宜兩人同行至房間外使用。

7.船上無法提供晨喚服務時,則由領隊親自敲門提醒旅客。

8.下船前提醒旅客等候位置及隨身攜帶自身貴重行李。

9.私人簽帳請提前至服務台結清。

四、購物

　　領隊遵照公司規定帶團到指定購物商店或免稅店購物(如圖5-31),如果購物時機安排妥當且事先解說清楚,相信團員也認同購物是觀光旅遊的一部分。

1.事先告知各國的稅法,如可退稅應事先告知,並在離境時協助辦理。

2.領隊更要負起監督之責任,以確保購物之貨品為貨真價實。

圖5-31　機場免稅店

3.保障旅客之消費權益,以及團員對所購物品之品質信任。

五、旅遊景點

　　旅遊景點之領隊工作除須為旅客解說及解答問題外,尚須兼顧旅客與自身生命和財產之安全。在各主題遊樂園(theme park)如迪士尼樂園、環球影城、海洋世界、美國航太中心、日本九州豪斯登堡(如**圖5-32**),領隊必須全程帶領團員介紹園區設備,除非團員要求,否則領隊絕對不可任意解散團員。若該地有英文導遊時,領隊必須即席翻譯,如有英文導遊服務,應先將導遊介紹給全團團員認識,並請大家拍手表示歡迎。領隊擔任翻譯時,忠實翻譯,切記勿添油加醋。導遊解說之後,利用時間亦可將平日研讀之相關資料,適時加入,充實導遊內容之不足,增加廣度與深度(如**圖5-33**)。如有中文導遊服務,應分開一前一後招呼旅

圖5-32　日本九州豪斯登堡

圖5-33　領隊與導遊解說翻譯過程

客，並提醒大家儘量聚集在一起，避免團體隊形前後拉長不易掌控，且易發生危險。在旅遊風險高之國家或地區旅遊時，應隨時提高警覺，注意旅遊安全，防範竊盜事件發生。

六、自費活動

團體旅遊並不是每一旅遊項目都適合每一位團員，再者台灣旅遊消費者在「旅遊資訊不對稱」、「旅遊商品差異化小」、「旅遊商品是無形產品」、「旅遊商品無法事先比較」、「旅遊品牌尚未完全建立」等眾多因素下，唯一能採用的就是比較價錢，而業者只好順勢降價，相對的降價空間有限下，業者只有將部分費用較高的旅遊項目不包含在團費之中。因此，「自費活動」成為團員額外要付費以負擔業者與領隊獲取利潤的一部分，更是旅遊業者考核領隊的重要指標，所以領隊不僅要令團員花錢覺得物超所值，更要創造公司最高的其他相關性收益。如何令團員滿意且具體參與自費活動，以下是重點的工作項目：

1.關於活動內容及價格，事前應解說清楚。
2.事先報告活動安全等級。
3.自費旅程要尊重旅客有選擇之權利，不可強迫團員參加。
4.領隊本身亦須瞭解相關規定並具職業道德，隨隊全程參與。

個案討論

領隊揚長而去，旅客機場蹲

一、事實經過

　　甲旅客等一行三人於2011年3月28日參加乙旅行社所舉辦之峇里島五日遊行程，由男性領隊丙君帶團前往，甲旅客一行人為一對夫婦與母親丁女三人同行，因母親不敢一人住宿，故在報名時特別與乙旅行社約定，要為其母親找到一女伴或安排女領隊始願參加，乙旅行社業務員答應了。

　　但第一天抵達Denpasar時，在分配住宿房間時，領隊丙君竟要丁女與另一名男性團員同宿，並說：「反正你們年紀都很大了，無所謂。」惹得旅客抱怨不斷，最後丁女只得與年輕領隊同宿一房。又丙君在第三日當晚遲至隔天凌晨三點多左右才返回飯店，因領隊未攜帶房門鑰匙，丁女徹夜未睡等候，為未帶鑰匙的丙領隊開門，而丁女本身又患有高血壓，在睡眠不足的情況下，血壓自然又上升了，導致身體不適。

　　而在第五天回程時，丙領隊在機場發給甲旅客等三人護照及港幣50元，僅輕描淡寫地說是在香港的用餐費，甲旅客等人發覺情況不對勁，就逕自翻開登機證等資料，才發現行程表上原訂香港—高雄班機時間為下午三點，卻改成晚上八點三十五分，為此團員與丙領隊發生嚴重爭執，丙君甚至說：「原來下午三點的機位是候補，行程中的每一天我和公司都在聯絡搶機位，搶不到機位不關我的事」云云，此時當地導遊也加入爭吵的行列，甚至指著旅客中的一人說道：「有種多待一天，我一定找人修理你」等語，使得雙方對彼此皆感不滿。但抵達香港機場後，丙領隊在未告知甲旅客等三人的情況下，與另外九位團員進入香港，留下甲旅客等三人獨自留在機場找航空公司幫忙安排補位事宜，經數度補位仍無法補上，只得搭原定晚上八點三十五分的班機，不料該班機因機械故障而延誤起飛兩個多小時，導致甲旅客抵

達高雄小港機場時已是凌晨了。

二、案例分析

甲旅客等人非常不滿，認為乙旅行社明知下午三點之班機是候補，卻未事先告知，且領隊丙君抵達香港赤鱲角機場時卻與其他九位團員入港，未隨甲旅客等三人回台，認定乙旅行社有惡意棄置旅客於國外之情形，依《國外旅遊定型化契約書範本》第二十六條之規定：「乙方（旅行社）於旅遊活動開始後，因故意或重大過失，將甲方（旅客）棄置或留滯國外不顧時，應負擔甲方於被棄置或留滯期間所支出與本旅遊契約所訂同等級之食宿、返國交通費用或其他必要費用，並賠償甲方全部旅遊費用之五倍違約金。」請求乙旅行社賠償。

乙旅行社業務員答應旅客丁女為其安排一女伴同宿，丁女始願意參加，因此這部分亦是丁女與乙旅行社之契約內容。遺憾的是，可能是業務員沒告訴OP小姐，或是OP小姐忘了安排，造成丁女於分配房間時落單了，此部分為乙旅行社之疏忽，卻又偏偏遇上一個糊塗領隊，竟要求丁女與另一名男性團員同宿，更氣壞了旅客。最後，迫不得已，丁女只好妥協與領隊丙君同宿一房，真是擺了一個大烏龍。這部分旅客雖無實質上之損失，但精神上卻受了不少氣，旅行社應給予適當的慰問。

三、帶團操作建議事項

在此案例中，旅行業者及領隊，碰上班機變更或取消時，千萬不可丟下旅客，因為依《國外旅遊定型化契約書範本》第二十四條及第二十六條規定，其結果截然不同，第二十四條規定：「因可歸責於乙方（旅行社）之事由，致甲方（旅客）留滯國外時，甲方於留滯期間所支出之食宿或其他必要費用，應由乙方全額負擔，乙方並應儘速依預定旅程安排旅遊活動或安排甲方返國，並賠償甲方依旅遊費用總額除以全部旅遊日數乘以滯留日數計算之違約金。」而《國外旅遊定型化契約書範本》第二十六條規定卻是旅行社將旅客惡意棄置國外不顧

時，則須賠償「五倍」團費之違約金，二者差別在於旅行社之犯意及其對當時情形有無處理。

　　本件糾紛領隊當時若留下來，一來請旅客聯絡台灣家人，免得家人著急或接機空等，二來碰上飛機延誤也可安撫旅客情緒，再者因班機更改加上飛機延誤，導致旅客抵達小港機場時已是深夜，交通不方便，這時領隊若能當場為旅客安排交通工具，幫忙叫車及為其負擔車費，可能可以避免一場糾紛。

　　此外，OP人員於接到旅客名單時，應向業務員詢問清楚，不要亂點鴛鴦譜，而領隊與團員同宿一房時，切勿晚歸而妨礙或干擾到同房旅客。乙旅行社行程表上之回程班機是下午三點，而最後實際確認的機位卻是晚上八點多的飛機，旅客於回程抵達機場時才發覺，此可能涉及旅行社是否有詐欺之嫌疑了。而旅行社對於行程、班機、飯店有變更時，除非是臨時突發狀況，否則皆應於事前預先告知。本團領隊明知班機延後，卻於香港轉機逕自離團，讓旅客有主張惡意棄置旅客於國外的把柄。

模擬考題

一、申論題

1.請簡述行李託運之重點注意事項為何？

2.轉機時應注意事項為何？

3.說明領隊於飯店分房時之具體工作流程。

4.說明在遊覽車上麥克風使用技巧。

5.對於自費活動的操作應注意那幾點？

二、選擇題

1.（ ）領隊在機場的帶團作業，下列敘述何者最正確？(1)只要拿到登機證，飛機一定會等客人，所以不用提前到登機門 (2)雖然航空公司要求二個小時前到機場辦理登機手續，但實際上四十分鐘前到即可 (3)在辦理登機手續前，提醒旅客將剪刀與小刀務必放在託運大行李中 (4)為了妥善保管護照以免客人遺失，將全團所有護照在登機前全部收齊集中保管。 （101外語領隊）　（3）

2.（ ）旅客機票之購買與開立，均不在出發地完成，此種方式稱為：(1)SOTO (2)SITO (3)SOTI (4)SITI。 （101外語領隊）　（1）

3.（ ）旅客帶著一歲八個月大的嬰兒搭機，由我國高雄到美國舊金山，請問下列有關嬰兒票之規定，何者正確？(1)不託運行李，則免費 (2)兩歲以下完全免費(3)如果不占位置，則免費 (4)付全票10%的飛機票價。 （101外語領隊）　（4）

4.（　）對於旅客身上所攜帶的現金，領隊或導遊人員應如何建議 　（4）
較為適當？(1)建議旅客將部分現金寄放在領隊或導遊身
上 (2)建議旅客將不需使用的現金兌換成當地貨幣 (3)建議
旅客將所有現金隨身攜帶 (4)建議旅客將不需使用的現金
放在旅館的保險箱。　　　　　　　　　（101外語領隊）

5.（　）旅程最後一天，臨時獲知當地有重大集會活動，可能會 　（2）
造成交通壅塞，帶團人員應採取何種應變方法？(1)自行
決定取消幾個較不重要的景點，以確保旅客能玩的從容與
盡興 (2)提早集合時間，依照原計畫把當天行程走完，提
早啓程前往機場，以免錯過班機 (3)詢問旅客意見以示尊
重，以投票多數決決定，若過半數同意即取消該行程 (4)
心想交通壅塞應該不會有太大影響，完全按照原定時間與
行程走。　　　　　　　　　　　　　（101外語領隊）

6.（　）領隊帶團銷售「自費行程」（optional tour）時，如團員費用 　（4）
已收，但因天候不佳時，下列操作技巧，何者為宜？(1)因
少數團員之堅持而照常執行 (2)接受對方業主的勸誘而照常
執行 (3)為旅行業及領隊本身的利益執意執行 (4)不可堅持
非做不可，以免導致意外事故發生。　　（100外語領隊）

7.（　）在出國團體全備旅遊之產品中，其成本比重最高的項目： 　（3）
(1)旅館住宿費用 (2)餐飲的費用 (3)交通運輸費用 (4)機場
稅、燃料費及兵險等。　　　　　　　　（100外語領隊）

8.（　）李先生參加甲旅行社美國八日遊，自己不愼遺失護照證 　（2）
件，根據旅行社投保之責任保險，可申請損害賠償費用
新台幣多少元？ (1)1,000元 (2)2,000元 (3)3,000元 (4)5,000
元。　　　　　　　　　　　　　　　（100外語領隊）

9. （　） 旅行團體所搭乘之遊覽車發生故障或車禍時，下列處理 （1）
原則何者較為正確？ (1)請團員下車，集中於道路護欄外
側等候，以免再生意外 (2)請團員下車，零星分散於路旁
等候，以免再生意外 (3)請團員下車，集中於車輛後方等
候，以免再生意外 (4)請團員下車，集中於車輛前方等
候，以免再生意外。　　　　　　　　　（100外語領隊）

10. （　） 旅客在旅途中，因不可歸責於旅行社之事由而發生身體 （1）
或財產上之事故時，其所生之處理費用，應由誰負擔？
(1)旅客負擔 (2)旅行社負擔 (3)旅客與旅行社平均分攤 (4)
國外旅行社負擔。　　　　　　　　　　（100外語領隊）

11. （　） 為預防偷竊或搶劫事件發生，下列領隊或導遊人員的處 （4）
理方式何者較不適當？ (1)提醒團員，避免穿戴過於亮眼
的服飾及首飾 (2)請團員將現金與貴重物品分至多處置放
(3)叮嚀團員，儘量避免將錢包置於身體後方或側面 (4)白
天行程不變，取消所有晚上行程以策安全。

（100外語領隊）

12. （　） 領隊帶團在機場拿取行李時，如果旅客行李遺失應如何 （3）
處理為宜？ (1)立刻向當地旅行社報告，請求協助 (2)立
刻向台灣旅行社報告，待返回台灣再行處理 (3)立刻向當
地航空公司請求找尋行李，填寫一份遺失行李表格，並
留一份旅館名單 (4)立刻向台灣航空公司報告，請求尋回
行李。　　　　　　　　　　　　　　　　（99外語領隊）

13. （　） 領隊帶團，準備離開飯店時，確認行李上車的技巧，下 （3）
列何者最適宜？ (1)由飯店的行李服務人員確認 (2)委託
同團團員代為確認 (3)請團員親眼確認行李上車後，再轉
告領隊 (4)由司機確認。　　　　　　　　（99外語領隊）

14. (　) 領隊本身在帶團途中不愼將匯票遺失，除應立刻至警察　（2）
局報案外，尙須緊急查明匯票的號碼、付款銀行及數
額，並馬上請該銀行止付，請問匯票之英文爲何？ (1)
travelers' check (2)bank draft (3)personal check (4)cash。
　　　　　　　　　　　　　　　　　　　　　（99外語領隊）

15. (　) 對於有危險性的自費活動，領隊人員較爲適當的作法　（4）
爲： (1)自行取消該自費活動安排別的行程 (2)有體驗才
有美好的回憶，應施以半強迫與半鼓勵方式使所有團員
參加 (3)替客人報名，並給予最好的服務 (4)盡到事先告
知危險性的義務，由客人自行決定參加與否。
　　　　　　　　　　　　　　　　　　　　　（98外語領隊）

16. (　) 入境旅客攜帶行李物品，下列何種農產品禁止攜帶？ (1)　（4）
乾金針 (2)乾香菇 (3)茶葉 (4)新鮮水果。 （98外語領隊）

17. (　) 入境人員攜帶或經郵遞輸入之檢疫物，未符合限定種類　（2）
與數量時，如何處理？ (1)禁止輸入 (2)辦理申報 (3)退運
(4)銷燬。　　　　　　　　　　　　　　　　　（98華語領隊）

18. (　) 關於行李延遲到達、受損或相關事項之預防或處理的敘　（4）
述，下列何者錯誤？ (1)發現行李未到後，馬上請航空
公司負責行李人員查詢 (2)航空公司可給付購買盥洗用品
及內衣褲之費用 (3)若旅客行李遺失，回國後尙未找到行
李，可向航空公司申請賠償 (4)只要行李件數對了即可放
心。　　　　　　　　　　　　　　　　　　　（97外語領隊）

19. (　) 旅客於旅途中生病時，下列處理原則何者錯誤？ (1)領隊　（1）
或導遊隨身攜帶之藥物可給予服用，以求時效 (2)可請
旅館特約醫師診治 (3)可請當地代理旅行社幫忙處理 (4)
若旅客因病住院，除非醫生同意，否則不能出院隨團旅
遊。　　　　　　　　　　　　　　　　　　　（97外語領隊）

20.（　）若因可歸責於旅行社或帶團人員之事由，而導致行程延誤，延誤之行程未滿一日，但多於幾小時以上，仍以一日計算？ (1)二小時 (2)三小時 (3)四小時 (4)五小時。（97外語領隊）　（4）

21.（　）在旅遊途中，預防及處理旅客迷途，其正確的方法是：(1)立即報警 (2)報告旅行社負責人 (3)事先提供旅館之卡片，萬一迷途，請旅客原地等候。如仍無法找到旅客，帶團人員則應向警方報案 (4)事先提供旅館之卡片，萬一迷途，團體暫時停止旅程，回來尋找。（97外語領隊）　（3）

22.（　）旅行團在旅遊途中因機場罷工而變更旅程，旅遊團員不同意時得如何主張？ (1)屬旅客違約，不得要求任何賠償 (2)屬旅行社違約，應賠償差額二倍違約金 (3)請求旅行社墊付費用將其送回原出發地，到達後附加利息償還 (4)請求旅行社墊付費用將其送回原出發地，到達後無須償還。（97外語領隊）　（3）

23.（　）為顧及旅客購物方便，旅行社可以安排旅客購買禮品，但應如何安排才是正確？ (1)應事前告知，並於旅遊行程表預先載明而後由旅行社依契約約定安排 (2)旅遊行程中，為避免旅客無聊，可以由領隊決定逕行安排 (3)旅遊行程中，視當地導遊帶團之需要，逕行決定安排 (4)出國旅遊本來就是要購物，所以由旅行社逕行安排。（97華語領隊）　（1）

24.（　）團體遊程進行中若遇到航空公司機位不足時，下列那一項領隊或導遊人員之認知或處理行為不適當？ (1)非為必要，不可以將團體隨意分散搭乘；若必須分散團員則應安排副手幫忙 (2)若為航空公司超售機位引起機位不足，應力爭到底，不輕易妥協 (3)若必須分散團員搭乘不同班機前往他國，不論機位人數多寡，自己應安排於第一梯次 (4)若必須分散團員搭乘不同班機前往他國，應注意團體簽證所可能引發的問題。（96外語領隊）　（3）

25.（　）入境旅客攜帶管制或限制輸入之行李物品，或應申報關　（2）
　　　　稅者，應經海關那一線查驗通關？ (1)綠線 (2)紅線 (3)藍
　　　　線 (4)黃線。　　　　　　　　　　　　　　（96外語領隊）

26.（　）國外旅遊團的導遊為了推銷行程表上未列出的自費活　（1）
　　　　動，欲將五天的行程壓縮在三天之內完成。則下列敘述
　　　　何者正確？ (1)導遊不得以任何名義或理由變更旅遊內
　　　　容，須依原訂行程履行 (2)行程表中已載明「以外國旅遊
　　　　業所提供之內容為準」，故導遊有權修改行程 (3)導遊如
　　　　欲變更行程，須經半數以上團員同意 (4)導遊只要行程表
　　　　所列景點都帶到，參觀時間長短無妨。　（96外語領隊）

27.（　）因遊覽車故障，而替換車輛第二天上午才能抵達，領隊　（4）
　　　　只好就近找飯店讓旅客先住下。此時旅行社應如何處
　　　　理？ (1)向旅客收取因此增加的住宿及調車費用 (2)退還
　　　　未參觀景點的門票費用，不負賠償責任 (3)退還全部旅遊
　　　　費用 (4)就延誤行程時間部分依約賠償違約金。
　　　　　　　　　　　　　　　　　　　　　　　　（96外語領隊）

28.（　）關於團體旅遊票的使用，以下何者為不正確？ (1)團體旅　（3）
　　　　遊票的效期通常較普通票短 (2)團體旅遊票通常有最低開
　　　　票人數限制 (3)不隨團返國的旅客只要補票價差額沒有人
　　　　數限制 (4)一團可能會有多個PNR。　　　（94外語領隊）

29.（　）旅客參團赴國外旅行，如遇託運行李於轉機時遺失，領　（2）
　　　　隊人員應陪同該旅客至所搭乘航空公司之Lost & Found
　　　　辦理那些手續？ (1)填寫F.I.M.表格 (2)填寫P.I.R.表格 (3)
　　　　填寫A.B.C.表格 (4)填寫C.I.R.表格。　　（94外語領隊）

30.（　）領隊帶團出國時，至少在幾小時之前向航空公司確認　（2）
　　　　特別餐？ (1)十二小時 (2)二十四小時 (3)三十六小時 (4)
　　　　四十八小時。　　　　　　　　　　　　　（93外語領隊）

附錄5-1　出入境報關須知

入境報關須知

一、申報

(一) 紅線通關

入境旅客攜帶管制或限制輸入之行李物品，或有下列應申報事項者，應填寫「中華民國海關申報單」向海關申報，並經「應申報檯」（即紅線檯）通關：

1.攜帶行李物品總價值逾免稅限額新台幣2萬元或菸、酒逾免稅限量（捲菸200支或雪茄25支或菸絲1磅、酒1公升。未成年人不得攜帶）。

2.攜帶外幣現鈔總值逾等值美幣1萬元者。

3.攜帶新台幣逾6萬元者。

4.攜帶黃金價值逾美幣2萬元者。

5.攜帶人民幣逾2萬元者（超過部分，入境旅客應自行封存於海關，出境時准予攜出）。

6.攜帶水產品或動植物及其產品者。

7.有不隨身行李者。

8.攜帶無記名之旅行支票、其他支票、本票、匯票或得由持有人在本國或外國行使權利之其他有價證券總面額逾等值美幣1萬元者（如未申報或申報不實，科以相當於未申報或申報不實之有價證券價額之罰鍰）。

9.有其他不符合免稅規定或須申報事項或依規定不得免驗通關者。

(二) 綠線通關

未有上述情形之旅客，可免填寫申報單，持憑護照選擇「免申報檯」（即綠線檯）通關。

二、免稅物品之範圍及數量

（一）旅客攜帶行李物品其免稅範圍以合於本人自用及家用者為限，範圍如下：

1. 酒1公升，捲菸200支或雪茄25支或菸絲1磅，但限滿二十歲之成年旅客始得適用。

2. 非屬管制進口，並已使用過之行李物品，其單件或一組之完稅價格在新台幣1萬元以下者。

3. 上列1、2以外之行李物品（管制品及菸酒除外），其完稅價格總值在新台幣2萬元以下者。

（二）旅客攜帶貨樣，其完稅價格在新台幣1萬2,000元以下者免稅。

三、應稅物品

旅客攜帶進口隨身及不隨身行李物品合計如已超出免稅物品之範圍及數量者，均應課徵稅捐。

（一）應稅物品之限值與限量

1. 入境旅客攜帶進口隨身及不隨身行李物品（包括視同行李物品之貨樣、機器零件、原料、物料、儀器、工具等貨物），其中應稅部分之完稅價格總和以不超過每人美幣2萬元為限。

2. 入境旅客隨身攜帶之單件自用行李，如屬於准許進口類者，雖超過上列限值，仍得免辦輸入許可證。

3. 進口供餽贈或自用之洋菸酒，其數量不得超過酒5公升，捲菸1,000支或菸絲5磅或雪茄125支，超過限量者，應檢附菸酒進口業許可執照影本。

4. 明顯帶貨營利行為或經常出入境（係指於三十日內入出境2次以上或半年內入出境6次以上）且有違規紀錄之旅客，其所攜行李物品之數量及價值，得依規定折半計算。

5. 以過境方式入境之旅客，除因旅行必需隨身攜帶之自用衣物及其他日常生活用品得免稅攜帶外，其餘所攜帶之行李物品依第四項規定辦理稅放。

6. 入境旅客攜帶之行李物品，超過上列限值及限量者，如已據實申報，應於入境之翌日起二個月內繳驗輸入許可證或將超逾限制範圍部分辦理退運或以書面聲明放棄，必要時得申請延長一個月，屆期不繳

驗輸入許可證或辦理退運或聲明放棄者,依關稅法第九十六條規定處理。

(二)不隨身行李物品

1.不隨身行李物品應在入境時即於「中華民國海關申報單」上報明件數及主要品目,並應自入境之翌日起六個月內進口。

2.違反上述進口期限或入境時未報明有後送行李者,除有正當理由(例如船期延誤),經海關核可者外,其進口通關按一般進口貨物處理。

3.行李物品應於裝載行李之運輸工具進口日之翌日起十五日內報關,逾限未報關者依關稅法第七十三條之規定辦理。

4.旅客之不隨身行李物品進口時,應由旅客本人或以委託書委託代理人或報關業者填具進口報單向海關申報。

四、新台幣、外幣、及人民幣及有價證券

(一)新台幣

入境旅客攜帶新台幣入境以6萬元為限,如所帶之新台幣超過該項限額時,應在入境前先向中央銀行申請核准,持憑查驗放行;超額部分未經核准,不准攜入。

(二)外幣

旅客攜帶外幣入境不予限制,但超過等值美幣1萬元者,應於入境時向海關申報;入境時未經申報,其超過部分應予沒入。

(三)人民幣

入境旅客攜帶人民幣逾2萬元者,應自動向海關申報;超過部分,自行封存於海關,出境時准予攜出。

(四)有價證券(指無記名之旅行支票、其他支票、本票、匯票或得由持有人在本國或外國行使權利之其他有價證券)

攜帶有價證券入境總面額逾等值1萬美元者,應向海關申報。未依規定申報或申報不實者,科以相當於未申報或申報不實之有價證券價額之罰鍰。

五、藥品

(一)旅客攜帶自用藥物以6種為限,除各級管制藥品及公告禁止使用之保育物種者,應依法處理外,其他自用藥物,其成分未含各級管制藥品

者，其限量以每種2瓶（盒）為限，合計以不超過6種為原則。

（二）旅客或船舶、航空器服務人員攜帶之管制藥品，須憑醫院、診所之證明，以治療其本人疾病者為限，其攜帶量不得超過該醫療證明之處方量。

（三）中藥材及中藥成藥：中藥材每種0.6公斤，合計12種。中藥成藥每種12瓶（盒），惟總數不得逾36瓶（盒），其完稅價格不得超過新台幣1萬元。

（四）口服維生素藥品12瓶（總量不得超過1,200顆）。錠狀、膠囊狀食品每種12瓶，其總量不得超過2,400粒，每種數量在1,200粒至2,400粒應向行政院衛生署申辦樣品輸入手續。

（五）其餘自用藥物之品名及限量請參考自用藥物限量表及環境用藥限量表。

六、農產品及大陸地區土產限量

（一）農產品類6公斤（禁止攜帶活動物及其產品、活植物及其生鮮產品、新鮮水果。但符合動物傳染病防治條例規定之犬、貓、兔及動物產品，經乾燥、加工調製之水產品及符合植物防疫檢疫法規定者，不在此限）。

（二）詳細之品名及數量請參考大陸地區物品限量表及農產品及菸酒限量表。

七、禁止攜帶物品

（一）毒品危害防制條例所列毒品（如海洛因、嗎啡、鴉片、古柯鹼、大麻、安非他命等）。

（二）槍砲彈藥刀械管制條例所列槍砲（如獵槍、空氣槍、魚槍等）、彈藥（如砲彈、子彈、炸彈、爆裂物等）及刀械。

（三）野生動物之活體及保育類野生動植物及其產製品，未經行政院農業委員會之許可，不得進口；屬CITES列管者，並需檢附CITES許可證，向海關申報查驗。

（四）侵害專利權、商標權及著作權之物品。

（五）偽造或變造之貨幣、有價證券及印製偽幣印模。

（六）所有非醫師處方或非醫療性之管制物品及藥物。

（七）禁止攜帶活動物及其產品、活植物及其生鮮產品、新鮮水果。但符合動物傳染病防治條例規定之犬、貓、兔及動物產品，經乾燥、加工調

製之水產品及符合植物防疫檢疫法規定者，不在此限。

（八）其他法律規定不得進口或禁止輸入之物品。

注意

1. 入出境旅客如對攜帶之行李物品應否申報無法確定時，請於通關前向海關關員洽詢，以免觸犯法令規定。

2. 攜帶錄音帶、錄影帶、唱片、影音光碟及電腦軟體、8釐米影片、書刊文件等著作重製物入境者，每一著作以一份為限。

3. 毒品、槍械、彈藥、保育類野生動物及其產製品，禁止攜帶入出境，違反規定經查獲者，海關除依「海關緝私條例」規定處罰外，將另依「毒品危害防制條例」、「槍砲彈藥刀械管制條例」、「野生動物保育法」等有關規定移送司法機關懲處。

出境報關須知

一、申報

出境旅客如有下列情形之一者，應向海關報明：

（一）攜帶超額新台幣、外幣現鈔、人民幣者、有價證券（指無記名之旅行支票、其他支票、本票、匯票、或得由持有人在本國或外國行使權利之其他有價證券）者。

（二）攜帶貨樣或其他隨身自用物品（如：個人電腦、專業用攝影、照相器材等），其價值逾免稅限額且日後預備再由國外帶回者。

（三）攜帶有電腦軟體者，請主動報關，以便驗放。

二、新台幣、外幣及人民幣

（一）新台幣

6萬元為限。如所帶之新台幣超過限額時，應在出境前事先向中央銀行申請核准，持憑查驗放行；超額部分未經核准，不准攜出。

（二）外幣

超過等值美幣1萬元現金者，應報明海關登記；未經申報，依法沒入。

（三）人民幣

2萬元為限。如所帶之人民幣超過限額時，雖向海關申報，仍僅能於限額內攜出；如申報不實者，其超過部分，依法沒入。

（四）有價證券（指無記名之旅行支票、其他支票、本票、匯票、或得由持有人在本國或外國行使權利之其他有價證券）

總面額逾等值1萬美元者，應向海關申報。未依規定申報或申報不實者，科以相當於未申報或申報不實之有價證券價額之罰鍰。

三、出口限額

出境旅客及過境旅客攜帶自用行李以外之物品，如非屬經濟部國際貿易局公告之「限制輸出貨品表」之物品，其價值以美幣2萬元為限，超過限額或屬該「限制輸出貨品表」內之物品者，須繳驗輸出許可證始准出口。

四、禁止攜帶物品

（一）未經合法授權之翻製書籍、錄音帶、錄影帶、影音光碟及電腦軟體。

（二）文化資產保存法所規定之古物等。

（三）槍砲彈藥刀械管制條例所列槍砲（如獵槍、空氣槍、魚槍等）、彈藥（如砲彈、子彈、炸彈、爆裂物等）及刀械。

（四）偽造或變造之貨幣、有價證券及印製偽幣印模。

（五）毒品危害防制條例所列毒品（如海洛因、嗎啡、鴉片、古柯鹼、大麻、安非他命等）。

（六）野生動物之活體及保育類野生動植物及其產製品，未經行政院農業委員會之許可，不得出口；屬CITES列管者，並需檢附CITES許可證，向海關申報查驗。

（七）其他法律規定不得出口或禁止輸出之物品。

其他相關須知

一、行李託運方面

（一）赴美旅客免費託運行李每人限兩件，每件限重23公斤（聯合UA航空，每件不逾23公斤）。旅客隨身攜帶的手提行李，以一件可放在飛機座椅下者為限。尚可攜帶放在膝上的東西，包括照相機、女用皮包、外套、大衣、小型樂器、圖書、美術品等。

（二）除往返美國外，往其他國家地區旅客，免費託運行李是按重量計算，頭等艙、商務艙30公斤、經濟艙20公斤。

（三）到達機場後，應先至航空公司櫃檯辦理報到手續，將護照、簽證及機

票交由航空公司櫃檯檢查後發還，並領取登機證及託運行李卡（需確定行李已過X光機海關檢查無誤才可離開）。

（四）其他相關規定請逕洽航空公司。

二、貨幣規定

旅客出入境每人攜帶之外幣、人民幣及黃金之規定如下：

（一）入境部分

1. 黃金：旅客攜帶黃金進入國境不予限制，但應於入境時向海關申報，所攜黃金總值超逾美金2萬元以上者，請向經濟部國際貿易局申請輸入許可證，並辦理報關驗放手續。

2. 外幣：旅客攜帶外幣進入國境超過等值美金1萬元應填報中華民國海關申報單向海關申報。

3. 有價證券：攜帶有價證券（指無記名之旅行支票、其他支票、本票、匯票或得由持有人在本國或外國行使權利之其他有價證券）總面額達等值1萬美元者，應向海關申報。未依規定申報或申報不實者，科以相當於未申報或申報不實之有價證券價額之罰鍰。

4. 新台幣：入境旅客攜帶新台幣以6萬元為限，如所帶之新台幣超過該項限額時，應在入境前先向中央銀行申請核准，持憑查驗放行，否則超過限額部份應予退運。

5. 人民幣：入境旅客攜帶人民幣以2萬元為限（超過部分，應向海關申報並自行封存於海關，出境時准予攜出，如未申報或申報不實者，依法沒入）。

（二）出境部分

1. 黃金：總值以美金2萬元為限，超過限額者，應向經濟部國際貿易局申請輸出許可證並辦理報關驗放手續。

2. 外幣：超過美金1萬元或等值之其他外幣應報明海關登記。

3. 有價證券：攜出有價證券（指無記名之旅行支票、其他支票、本票、匯票或得由持有人在本國或外國行使權利之其他有價證券）總面額達等值1萬美元者，應向海關申報。未依規定申報或申報不實者，科以相當於未申報或申報不實之有價證券價額之罰鍰。

4. 新台幣：6萬為限，如所帶之新台幣超過上述限額時，應在出境前事先向中央銀行申請核准，持憑查驗放行。

　　5.人民幣：出境旅客攜帶人民幣以2萬元為限。如所帶之人民幣超過限
　　　額時，應向海關申報，惟仍僅能於限額內攜出；如未申報或申報不實
　　　者，依法沒入。
　附註：攜帶超量黃金、外幣、人民幣及新台幣之出境旅客，應至出境海關服
　　　　務台辦理登記。

三、禁止手提必須託運物品

　　　　以下物品因有影響飛航安全之虞，不得放置於手提行李或隨身攜帶進入
航空器，應放置於託運行李內交由航空公司託運：

（一）刀類

　　　　如各種水果刀、剪刀、菜刀、西瓜刀、生魚片刀、開山刀、鐮刀、美
　　　　工刀、牛排刀、折疊刀、手術刀、瑞士刀等具有切割功能之器具等
　　　　〔不含塑膠安全（圓頭）剪刀及圓頭之奶油餐刀〕。

（二）尖銳物品類

　　　　如弓箭、大型魚鉤、長度超過五公分之金屬釘、飛鏢、金屬毛線針、
　　　　釘槍、醫療注射針頭（註1）等具有穿刺功能之器具。

（三）棍棒、工具及農具類

　　　　各種材質之棍棒、鋤頭、鎚子、斧頭、螺絲起子、金屬耙、錐子、鋸
　　　　子、鑿子、冰鑿、鐵鍊、厚度超過0.5毫米之金屬尺、攝影（相）機腳
　　　　架（管徑一公分以上、可伸縮且其收合後高度超過二十五公分以上
　　　　者）及金屬游標卡尺等可做為敲擊、穿刺之器具。

（四）槍械類

　　　　各種材質之玩具槍及經槍砲彈藥管制條例與警械許可定製售賣持有
　　　　管理辦法之主管機關許可運輸之槍砲、刀械、警棍、警銬、電擊器
　　　　（棒；註2）等。

（五）運動用品類

　　　　如棒球棒、高爾夫球桿、曲棍球棍、板球球板、撞球桿、滑板、愛斯
　　　　基摩划艇和獨木舟划槳、冰球球桿、釣魚竿、強力彈弓、觀賞用寶
　　　　劍、雙節棍、護身棒、冰（釘）鞋等可能轉變為攻擊性武器之物品。

（六）液狀、膠狀及噴霧物品類

　　　　1.搭乘國際線航班之旅客，手提行李或隨身攜帶上機之液體、膠狀及
　　　　　噴霧類物品容器，不得超過100毫升，並須裝於一個不超過一公升

（二十×二十公分）大小且可重複密封之透明塑膠夾鍊袋內，所有容器裝於塑膠夾鍊袋內時，塑膠夾鍊袋須可完全密封，且每位旅客限帶一個透明塑膠夾鍊袋，不符合前揭規定者，應放置於託運行李內。

2. 旅客攜帶旅行中所必要但未符合前述限量規定之嬰兒牛奶（食品）、藥物、糖尿病或其他醫療所須之液體、膠狀及噴霧類物品，應於機場安檢線向內政部警政署航空警察局安全檢查人員申報，並於獲得同意後，始得放於手提行李或隨身攜帶上機。

（七）其它類

其他經人為操作可能影響飛航安全之物品。

註1：因醫療需要須於航程中使用之注射針頭，由乘客於機場安檢線向內政部警政署航空警察局安檢人員提出申報並經同意攜帶上機者不在此限。

註2：含有爆裂物、高壓氣體或鋰電池等危險物品之電擊器（棒）等，不得隨身攜帶或放置於手提及託運行李內。

第六章

領隊的工作流程
——帶團返國後

　　帶團前，公司均會按照每團的行程內容，釐清那些屬於當地旅行社，那些屬於由領隊支付的部分款項，依照公司既定之項目和金額做成團體現金預支表，交由領隊或導遊簽領帶出國。回國後，此部分項款之支付情形，身為當團領隊必須於公司指定時間內結算。

　　而領隊部分則因各種團體之不同而有別；以歐洲團來說，領隊之預支通常包含了各地之餐費、長程司機之小費、各地導遊小費、各地餐廳與旅館服務人員之小費、機場稅、行程中參觀地點之入場費、機場之行李小費、電話費及相關之雜支等。同時由於歐洲團所涉及的國家較多，幣制不一而匯率變化相對較大，因此，領隊在執行支付費用時，可能和公司預支標準有所出入，領隊應將實際支付費用、預支費用和預支估算做一完整之說明，以做出公司預支帳目中之應收或應付款項。

　　領隊經過數日返國後，必須在最短時間之內，通常是三天內，把剛結束的這一團工作報告及帳單做好，以利公司稽核人員正確結團帳，迅速瞭解損益狀況。所以，領隊人員在國外時必須每天做帳及記好日記，以免返國後一片紊亂，無法正確填寫。此外，領隊在返國後，應主動協助旅客處理相關突發事故，如有未到行李與購買包裹，或所購物品郵寄途中毀損急待更換等事故。

　　返國至公司報到作業一般包括：「**帳單整理與申報**」、「**報告書填寫**」、「**行程檢討**」及「**團員返國後續服務**」等四部分。

第一節　帳單整理與申報

　　領隊通常在返國後三天左右完成報帳手續，領隊必須將所有在國外各項付費之單據逐日登帳，俾使公司當線主管人員儘速審查帳目，通常包括：

一、領隊返國報告書（如表6-1）

表6-1　領隊返國報告書

TOUR NAME：	領隊：＿＿年＿＿月＿＿日
一、LOCAL AGENT：＿＿＿＿＿＿＿	安排：＿很好＿好＿尚可＿差＿很差
二、巴士公司：＿＿＿＿＿＿＿＿＿	安排：＿很好＿好＿尚可＿差＿很差
三、司機大名：＿＿＿＿＿＿＿＿＿	安排：＿很好＿好＿尚可＿差＿很差
四、請寫出那兩家餐廳最好？	五、請寫出那兩家餐廳最差？
六、請寫出那兩家HTL最好？	七、請寫出那兩家HTL最差？
八、本團是否有台灣的AGENT跟團？是否要求SHOPPING？你對此有何建議？	
九、請寫出各站GUIDE的大名，並評價之。	
十、綜合意見	
1.你對此行程安排有何建議？	4.你對公司有何建議？
2.你對OP操作有何建議？	5.你對LOCAL AGENT有何建議？
3.行程中有何要向LOCAL AGENT要求退費？	6.你對巴士公司或司機有何建議？

239

返國報告書主要是將行程實際執行狀況、有無特殊事項需要向公司進一步說明，內容包含把團體在操作的過程中，在各城市實際之使用房間數、每天用車之時間數、參觀地點之門票支付、行程有否更改、導遊是否準時到等帶團中之細節，按日做成報表，讓公司知道當地代理公司所提供服務內容和合約是否相符，以作為結帳時追加或扣帳的佐證。在團體進行中，可能很順利，也可能有些問題產生，但導遊和領隊應把帶團中曾發生過較嚴重之問題記錄在報告中。如團員對某些活動安排之不滿，或有意外事件之發生，以便公司能及早知曉原因，並做適當處理，如向客人致歉，或追究相關人員責任。

偶發事件的報告內容（5W1H）：

1.when：發生之時間。

2.where：發生之地點。

3.who：當事人姓名。

4.which：事情經過。

5.how：處理程序。

6.what：處理經過。

不論是口頭或書面報告，均應將發生之每件事按上述六點一一記下。

二、團體報帳總表（如表6-2）

將領隊向公司請領的「預支費用」減除「團體餐費總結」與「雜支費」，求出該團團體團帳小結。再扣除「領隊出差費」、「交通費」與預扣所得稅「金額」，得出該團初估損益。最後，扣掉「機票款」、「簽證款」、「保險費用」、「說明會費用」、「行李帶費用」與「其他雜項費用」，則得出該團損益。

表6-2　團體報帳總表

團號＿＿＿＿＿＿＿＿＿＿＿天　　　　　人數＿＿＿＿領隊＿＿＿＿

項目	NTD	USD
預支		
餐費		
雜支費		
小計		

*以上請領隊自行填寫

項目	NTD	USD
出差費		
車費		
出差費稅金		
小計		
T/L實領差旅費		

審核意見：

OP：
線控：

三、團體餐費報表（如表6-3）

領隊應按每日所至各旅遊城市的中式或西式餐廳，實際產生的餐食金額，按照發生日期順序依序填寫，並將當地匯率與公司讓領隊所攜出之外幣做一致性換算。目前旅行業者至歐洲大多直接讓領隊攜帶歐元；紐澳地區直接攜帶紐幣與澳幣，其目的在減少交易成本，即減少匯兌損失。

表6-3 團體餐費報表

團號＿＿＿＿＿＿＿＿＿天　　　　　人數＿＿＿＿領隊＿＿＿＿

日期	城市	餐廳	每人餐費	人數	匯率	餐費		收據	備註
						LOCAL	USD		
				小計：			USD		

複審：＿＿＿＿＿＿＿＿　　初審：＿＿＿＿＿＿＿＿　　領隊簽名：＿＿＿＿＿＿＿＿

四、購物佣金報表（如表6-4）

　　額外旅遊達成率和購物佣金之收入，爲領隊及旅行業者之重要的他項收入，故一般也必須列入報帳內容中。

表6-4　購物佣金報表

TOUR CODE：＿＿＿＿＿＿＿＿＿＿＿　　　　　　人數＿＿＿＿　T/L＿＿＿＿

城市	商店	購物佣金		匯率	佣金		繳回（USD）	收據
		LOCAL	USD		LOCAL	USD		

複審：＿＿＿＿＿＿＿＿　　初審：＿＿＿＿＿＿＿＿　　領隊簽名：＿＿＿＿＿＿＿＿

五、雜項收支報表（如**表6-5**）

領隊帶團在外，如遇不可抗拒因素所發生的費用，可以向公司請款。公司主管可根據實際狀況給予申請款項；另外，部分門票或加菜、飲料、特殊小費等，都可書寫至本雜項收支表中。

表6-5　雜項收支報表

團號＿＿＿＿＿＿＿＿＿＿＿天＿＿＿＿＿＿＿＿人數＿＿＿＿＿領隊＿＿＿＿＿

日期	城市	雜支	費用	匯率	餐費	US DOLLAR	收據	備註
			小計：			USD		

複審：＿＿＿＿＿＿＿　　初審：＿＿＿＿＿＿＿　　領隊簽名：＿＿＿＿＿＿＿

六、臨時僱用約定書（如**表6-6**）

　　如為專業領隊，須附臨時僱用約定書，因旅行業者與領隊之間的關係屬於短暫非長期的僱用關係。

表6-6　臨時僱用約定書

公司　　　甲
立契約人　　　　　　　（以下簡稱　方）甲方任用乙方為
乙
經雙方同意訂立契約共同遵守約定條款如下：
一、工作期間：自民國　　年　　月　　日起至民國　　年　　月　　日止，契約期滿即終止僱用關係。
二、工作項目：
三、工作報酬：
按實際工作每日給付薪資：　　元，住宿費：　　元，膳食費：　　元。
四、乙方參加甲方公司工作，應遵守甲方之一切規定，善盡職責，誠實信用，負責和藹，以提供旅遊客戶最佳之服務。
五、乙方對於代付款項應做成清單並檢附翔實憑證，於工作任務完成後三天內，填妥差旅費報告單一併交付公司。
六、乙方一經甲方任用簽約後，應按約定工作，不得中途毀約，但因服務態度不佳，品德不良，甲方可隨時解僱，甲方不負任何責任。
七、乙方如被解僱，一經核准，應即將經手文件、經營事物及業務一一交代清楚，如有遺失或拒交時，應確保賠償並負責法律上之責任。
八、本契約雙方簽章後生效，一式兩份，甲乙雙方各執一份。
甲方：公司名稱：
簽約時代表人：
乙方：姓名：
住址：
戶籍：
身分證字號：
中華民國　　　年　　　月　　　日

第二節　報告書塡寫

　　領隊職業道德中最重要的一項是「誠實」，返國報告書的塡寫，最高原則也是如此。領隊的個人形象和信譽，完全可以從報告書中確知一切，因爲領隊在報告書塡寫過程中可以賺取蠅頭小利，例如：不實購物佣金申報、餐廳用餐人數、外匯對台幣的兌換比率等；也可以換來一世清名，如何取捨就決定在自己的道德觀。重點工作如下：

1.行程中在各城市實際用餐人數與餐費。
2.行程中每日所使用房間數。
3.行程自付部分之參觀門票費用。
4.如有額外支出內容及原因，並將相關收據附上。
5.各項購物佣金、自費行程之收入明細表，應按公司規定誠實報帳，
　相關之單據亦應一併附上。

　　總之，領隊返國報告書是領隊對其所有工作的一個總結及報告。領隊帶團在外除了服務團員，還要替公司回報該行程狀況與團員反應，使公司更能掌握旅遊品質。

第三節　行程檢討

　　目前大多數旅行業者都通過國際品質認證ISO，所以都督促領隊於行程結束時，發放問卷調查表，消極方面是要符合ISO的要求，積極方面則爲分析團員旅遊滿意度，作爲旅遊產品品質改善的依據。特別是新的產品，該線控主管並不完全熟悉行程內容，OP人員也不清楚行程餐食、住宿等細節，領隊人員身歷其境且爲第一線工作人員，返國後除報告書的塡寫外，應與線控主管與OP共同檢討行程，迅速修正，臻至完善地步。一

般公司OP與領隊交班時，會將旅客滿意度調查表（如**表6-7**）交給領隊，
請旅客填寫後自行投寄或經黏貼封畢後由領隊收回。旅客填寫繳回調查表

表6-7 旅客滿意調查表

意願低落，一方面是因爲怕領隊自行抽出而產生不必要之麻煩，或另一方面是因爲問卷填寫誘因不足，如何提高其回收率，以控管旅遊品質及落實考核領隊帶團的效果，以便客觀作爲派團參考依據，此爲公司主管急須思考的課題。具體工作內容如下：

1.繳交團員旅客滿意度調查表。
2.國外旅遊市場資訊回報。
3.國外代理旅行社意見反映。
4.領隊個人對行程意見與建議。
5.國外其他國家相類似行程的比較與分析。
6.提出強化旅遊服務與產品行程建議。

 # 第四節　團員返國後續服務

通常旅行業者在銷售的流程中，最欠缺的一環爲售後服務，領隊也不例外。另一方面，旅遊銷售服務中最後關鍵的「售後服務」，亦往往爲業者所忽視。舉凡旅客在國外購物未收到貨品，或所購得物品品質有瑕疵，或行李未運抵台，或未轉交團員所拍攝之相片、錄影帶，或未寄發團員通訊錄，尤其最嚴重是退稅未收到等事項。另外，一通慰問關心返家與否的電話，乃是奠定下一次銷售成功的契機。身爲領隊或公司業務員不可不慎。

具體工作內容如下：

1.行程中購物之後的售後服務。
2.團員彼此照片交換或電子郵件的建立。
3.提供旅遊新知及新產品訊息。
4.定期寄生日卡、結婚紀念日賀卡或電子郵件。
5.定期性的電話聯繫、電子郵件或聚餐。

　　領隊返國後的工作，最重要是從經驗中累積知識，將「內隱的知識」轉化成為「外顯的行為」改變，因此，檢討與反省的工作就不可忽視。總結，應具體做到以下三點：

1. 將帶團資料更新與彙整：身為領隊，要提供即時的旅遊景點、地區或國家之政治、經濟及其他旅遊資訊。隨時更新，整理成冊，可以強化自己帶團能力，並提供同僑參考，相互切磋琢磨。
2. 補足自己不足：「帶團愈多，愈覺得自己能力之不足」，因此每一次帶團都是自己反省與累積經驗的機會，遇到團員所提問題無法解答時，返國後應想盡辦法補足自己之不足，請教同事、前輩、專家或自行搜尋資料。
3. 語言能力的加強：歐洲團司機不說英文比例極高，西班牙、葡萄牙、義大利、南歐及東歐國家，使用英文比例都不高，因此身為領隊應補充自己語言能力之不足，可以自修、補習或至國外短期進修。

個案討論

領隊偷看旅客意見調查表，旅客不滿

一、事實經過

　　甲旅客姊妹二人原本就計劃有機會要安排一趟國外之行，這次姊妹兩人剛好在農曆春節後可安排休假，於是先透過網路的介紹看到乙旅行社的東澳八天行程。甲旅客當時對東澳八天的行程還蠻喜歡的，故甲旅客先在網路上下單，報名參加乙旅行社的東澳八天旅行團，並依網路上的指示閱讀《國外旅遊定型化契約書》，按下「我同意」的按鍵。

　　報名後甲旅客二人又發現乙旅行社另有立山黑部五日風情遊的行程，因為甲旅客二人也是哈日族，因此想改變行程前往日本。一來團費較便宜，而剩下的團費也可以留為至日本購物用資金。於是二人相偕到乙旅行社洽詢，由乙旅行社業務員A君接待，A君在得知甲旅客的情形後，表示要甲旅客考慮清楚後明確答覆，隔天甲旅客致電A君表示決定取消東澳八天行程，改為去立山黑部行程。當時A君表示會幫忙取消東澳八天行程改報名立山黑部行程，雙方就說定了，甲旅客二人也如期出發。

　　行程第一天由於抵達名古屋尚早，領隊詢問團員是否要去市中心廣場購物（原本是第五天早上的自費行程），如要去須自付車資日幣1,000元，甲旅客當時向領隊詢問住宿飯店是否有車子到市中心廣場購物，領隊答稱「沒有」，於是大夥付了車資自費前往市中心廣場購物。行程中甲旅客覺得領隊對於行程中的景點並沒有清楚的解說，往往草率帶過，也沒有給團員充分的時間參觀。甲旅客二人對於領隊的帶團態度非常不滿意，而甲旅客二人也覺得領隊似乎對她們兩個人有意見，在背後向其他團員說甲旅客二人的不是，因此雙方結下心結。第四天一早，領隊在遊覽車上賣起免稅商品，滔滔不絕地介紹商品，發下試吃產品，同時當場發訂購單，並向團員說：「雖然下午會安排

各位前往免稅店，但若在這張訂購單上訂購會比較便宜，而且我會幫忙先裝好箱，不用等，糖果部分買十包送一包，而且免稅店人多擁擠，購買不便。」

　　由於這團團員幾乎是阿公阿嬤，大家都大肆購買，甲旅客知道領隊賣東西這檔事會賺取佣金，但也不擋人財路，只是自己沒購買。當天下午全團抵達免稅店，整間免稅店空盪盪只有本團團員，完全沒有領隊所形容的「人潮擁擠」，甲旅客覺得領隊根本就是要手段賺購物佣金。

　　第四天下午，領隊在遊覽車上向每位團員收取小費，每人新台幣1,250元或同等值日幣，有幾個團員沒當場給，領隊向大家說：「當場沒辦法給的幾位團員，今天晚上請務必拿到我房間。」稍後領隊宣布說：「明天早上去市中心廣場購物，若沒去的團員可留在飯店內自由活動，但必須在早上十一點前自行check out。」甲旅客知道當晚所下榻的飯店門口，有地鐵至市中心廣場，而且市中心廣場已經在第一天下午去過了，所以不打算再去，因此決定留在飯店內。

　　第五天早上，領隊同樣也叫了一輛遊覽車（車資一樣每人日幣1,000元），要載團員去市中心購物廣場，由於領隊以為全團的人都會搭乘，沒事先詢問有幾位團員要搭乘，而當領隊抵達集合地點時，才發現只有少數幾個團員而已，由於去的人數不多，因此領隊須自掏腰包補不足的車資，心情與表情也顯出不悅狀。回程去名古屋機場途中，領隊在車上將意見調查表發給每位團員填寫，甲旅客及幾位團員將這幾天發生的不愉快寫在意見調查表上，不料領隊竟私下拆閱團員的意見調查表，然後向團員說：「你們寫我不好，會害我被公司停團。」團員有人質問是否看了大家的意見調查表，只見領隊回答說：「當然！」一點歉意都沒有。針對上述情形，甲旅客返國後多次向乙旅行社反映，但未獲正面答覆，後來甲旅客向交通部觀光局提出申訴，並檢舉該公司並未依規定與旅客簽訂旅遊契約書。

二、案例分析

　　本案例甲旅客二人申訴的內容有兩個重點，一個是乙旅行社未與其簽訂國外旅遊契約書，另一個是領隊的服務態度。首先，甲旅客二人先是透過網路下單報名參加乙旅行社的東澳八天旅行團，乙旅行社將國外旅遊契約書刊載在其公司的網頁上供旅客閱覽，並請旅客閱覽完畢後按下「我同意」，視為簽訂旅遊契約書。以目前的旅遊交易型態而言，旅客透過網路報名，並以信用卡刷卡購買旅遊產品的情形非常普遍，許多旅行社為了因應網路報名的這種趨勢，將旅遊契約書刊載在網路上供旅客閱覽，並以滑鼠的點選取代手寫的簽約，這是一種趨勢，只要旅客同意契約書的內容，並表示為同意的意思表示，雙方應視為已簽訂旅遊契約書。

　　本件糾紛案，乙旅行社的疏忽在於甲旅客在網路上原報名的是東澳八天旅遊團，其在旅遊契約書按下「我同意」的是東澳八天旅遊團，後來更改為立山黑部五日團，雙方並未再重新簽訂旅遊契約書或更改契約內容，是故給了甲旅客申訴乙旅行社未與旅客簽訂旅遊契約書的理由，違反《旅行業管理規則》第二十四條之規定：「旅行業辦理團體旅遊或個別旅客旅遊時，應與旅客簽定書面之旅遊契約；其印製之招攬文件並應加註公司名稱及註冊編號。團體旅遊文件之契約書應載明下列事項，並報請交通部觀光局核准後，始得實施：

1.公司名稱、地址、代表人姓名、旅行業執照字號及註冊編號。
2.簽約地點及日期。
3.旅遊地區、行程、起程及回程終止之地點及日期。
4.有關交通、旅館、膳食、遊覽及計畫行程中所附隨之其他服務詳細說明。
5.組成旅遊團體最低限度之旅客人數。
6.旅遊全程所需繳納之全部費用及付款條件。
7.旅客得解除契約之事由及條件。

8.發生旅行事故或旅行業因違約對旅客所生之損害賠償責任。

9.責任保險及履約保證保險有關旅客之權益。

10.其他協議條款。

前項規定，除第四款關於膳食之規定及第五款外，均於個別旅遊文件之契約書準用之。

旅行業將交通部觀光局訂定之定型化契約書範本公開並印製於旅行業代收轉付收據憑證交付旅客者，除另有約定外，視為已依第一項規定與旅客訂約。」

三、帶團操作建議事項

領隊帶團的服務品質，整件案例中甲旅客在意的就是領隊個人的服務態度，而在旅客申訴的內容中，有兩件事領隊在處理上是明顯欠周詳。原來行程上是自由活動時間，本來領隊向團員及甲旅客宣布可自行留在飯店，後來卻臨時要求團員及甲旅客可以自付日幣1,000元至市中心購物廣場。雖然，日幣1,000元是小錢，但旅遊消費者保護意識高漲時代，錢多寡並非關鍵，而是團員心理是否可以接受。當然，合理付費是天經地義的事，如果能在說明會事先說明，或第一天在機場就立刻向團員報告，自然團員與甲旅客就會覺得領隊另外加收的日幣1,000元是可以接受的。

另外一件就是領隊私下拆閱旅客的意見調查表，如發現有團員寫下對他的批評，就直接找寫的團員，這樣的做法確實不當。最後，服務態度的不佳，是較難「量化」與「舉證」。身為領隊即使受到天大委屈，也應該謹守分際，不能將個人喜怒完全表露於外。綜觀整件案例，只要領隊在處理事情上多一些技巧，糾紛就不會造成。

模擬考題

一、申論題

1.領隊偶發事件的報告內容爲何？
2.領隊返國後行程檢討的具體工作內容爲何？
3.領隊返國後，後續服務工作具體工作內容爲何？

二、選擇題

1.（　）下列何者爲構成海外團體旅遊成本結構中最大的風險？ （4）
(1)行李遺失風險(2)簽證申辦風險 (3)國外購物風險 (4)外匯匯率風險。　　　　　　　　　　　　（101外語領隊）

2.（　）旅客經歷服務失誤所產生的補救成本屬於：(1)機會成本 （4）
(2)轉換成本 (3)內部成本 (4)外部成本。 （101外語領隊）

3.（　）透過口語說服潛在或現有的消費者購買，是屬於：(1)人 （1）
員推銷 (2)銷售推廣 (3)公共關係 (4)廣告贊助。
（101外語領隊）

4.（　）下列旅客屬性之代號，何者得向航空公司申請bassinet的 （1）
特殊服務？(1)INF (2)CHD (3)CBBG (4)EXST。
（101外語領隊）

5.（　）旅客從台北搭機前往美國洛杉磯，接著自行開車沿途旅遊 （4）
抵達舊金山，最後再由舊金山搭機返回台北，則此行程種
類爲：(1)OW (2)RT (3)CT (4)OJ。　　　（101外語領隊）

6. (　) 十六世紀中葉，在中國江蘇一帶，開始流行一種唱腔細膩婉轉、文字優美的戲曲，它在士人階層中特別受到喜愛，而如「牡丹亭」、「桃花扇」之流的劇目，至今都爲人所傳唱。此種戲曲爲何？ (1)京劇 (2)粵劇 (3)崑曲 (4)豫劇。 （3）

（100外語領隊）

7. (　) 那一位宗教改革家在西元1517年對天主教會提出改革95條理論？ (1)聖彼得 (2)馬丁‧路德 (3)聖保羅 (4)約翰‧喀爾文。 （2）

（100外語領隊）

8. (　) 1511年率領傭兵攻陷麻六甲，建立葡萄牙人在東南亞殖民據點的是？ (1)赫曼‧丹德爾 (2)湯瑪斯‧萊佛士 (3)阿豐索‧德‧亞伯奎 (4)安祖‧克拉克。 （3） （100外語領隊）

9. (　) 韓劇「明成皇后」描述的是韓國那一個王朝的歷史故事？ (1)高麗王朝 (2)新羅王朝 (3)朝鮮王朝 (4)百濟王朝。 （3）

（100外語領隊）

10. (　) 比薩斜塔因爲塔身傾斜，而成爲著名的觀光據點，而此座塔位於那一個國家？ (1)西班牙 (2)匈牙利 (3)荷蘭 (4)義大利。 （4）

（100外語領隊）

11. (　) 要從台北飛美國紐約，下列那一條航線最節省時間？ (1)TPE/ANC/NYC (2)TPE/SEA/NYC (3)TPE/LAX/NYC (4)TPE/TYO/NYC。 （1）

（100外語領隊）

12. (　) 中國大陸在1967 年至1969 年的高中畢業生，因文化大革命，高中無新生入學，只有畢業生，稱之爲： (1)高三屆 (2)中三屆 (3)老三屆 (4)新三屆。 （3） （99外語領隊）

13. (　) 中國大陸所稱「小紅書」是指： (1)鄧小平語錄 (2)毛澤東語錄 (3)江澤民語錄 (4)胡錦濤語錄。 （2） （99外語領隊）

14. (　) 西元十九世紀，西方列強入侵亞洲時，東南亞唯一的獨立國是： (1)泰國 (2)高棉 (3)越南 (4)寮國。 （1）

（99外語領隊）

15. （　）位居東亞的中國與身處地中海的希臘皆有傲視其他文明　　　（1）
的悠遠歷史，然而爲何古希臘的建築多有遺存至今者，
而中國卻缺乏較早的遺世古建築？ (1)希臘多爲石造，中
國則爲木構 (2)希臘少戰爭，中國多戰亂 (3)希臘人善於
保存古蹟，中國人則否 (4)古希臘建築工藝遠邁中國。
　　　　　　　　　　　　　　　　　　　　（99外語領隊）

16. （　）諾貝爾各獎項依慣例常在諾貝爾逝世紀念日頒發，請問　　　（4）
其紀念日是在那個月分？ (1)9月 (2)10月 (3)11月 (4)12
月。　　　　　　　　　　　　　　　　　　（98外語領隊）

17. （　）美國獨立的導火線爲何？ (1)土地問題 (2)增稅問題 (3)種　　　（2）
族問題 (4)宗教問題。　　　　　　　　　　（98外語領隊）

18. （　）西班牙殖民中美洲，從非洲買進黑奴來種植的農作物是　　　（4）
以什麼爲主？ (1)咖啡 (2)大麥 (3)大米 (4)甘蔗。
　　　　　　　　　　　　　　　　　　　　（97外語領隊）

19. （　）吳哥窟是在何時建造的？ (1)西元九世紀初 (2)西元十二　　　（2）
世紀初 (3)西元十五世紀初 (4)西元十八世紀初。
　　　　　　　　　　　　　　　　　　　　（97外語領隊）

20. （　）發表「夢的解析」，主張潛意識主宰人類活動的心理學　　　（2）
家是： (1)達利 (2)佛洛伊德 (3)左拉 (4)霍伯桑。
　　　　　　　　　　　　　　　　　　　　（96外語領隊）

21. （　）印尼峇里島上的居民，大多信奉什麼宗教信仰？ (1)佛教　　　（4）
(2)伊斯蘭教 (3)天主教 (4)印度教。　　　（96外語領隊）

22. （　）十四至十六世紀的文藝復興運動，造就歐洲在繪畫、雕　　　（4）
刻、建築等藝術創作的繁榮。文藝復興肇始於那一個國
家？ (1)希臘 (2)法國 (3)西班牙 (4)義大利。
　　　　　　　　　　　　　　　　　　　　（96外語領隊）

23. （　）法國巴黎聞名全球的紅磨坊歌舞表演，是下列那一種舞　　　（3）
蹈的起源？ (1)芭蕾舞 (2)弗朗明歌舞 (3)康康舞 (4)拉丁
舞。　　　　　　　　　　　　　　　　　　（96外語領隊）

24. （　）澳洲被譽為「騎在羊背上的國家」，與下列何者有關？（1)該地所產的羊毛占世界產量的二分之一 (2)該國經濟來源全來自羊產品 (3)美麗奴為當地原生種動物 (4)該地人口稀少，牛、羊數量遠高於人口數。　（96外語領隊）｜（4）

25. （　）在古埃及的多神信仰中，影響最大的神是那一個？ (1)太陽神──阿波羅 (2)陰間之神──奧塞利斯（Osiris） (3)婆羅門 (4)尼羅河神。　（94外語領隊）｜（2）

26. （　）十九世紀塑造民族主義的三大動力是：法國大革命、工業革命與那種運動？ (1)民主運動 (2)浪漫運動 (3)平等運動 (4)婦女運動。　（94外語領隊）｜（2）

27. （　）厭惡十九世紀資本社會而隱遁至大溪地的畫家是 (1)林布蘭特 (2)梵谷 (3)高更 (4)畢卡索。　（94外語領隊）｜（3）

28. （　）十六世紀提出太陽中心說的是下列那一位？ (1)伽利略 (2)哥白尼 (3)霍布斯 (4)牛頓。　（93外語領隊）｜（2）

29. （　）台灣發現「史前長濱文化」主要位於下列哪個風景區？ (1)八仙洞 (2)石梯坪 (3)秀姑巒溪 (4)三仙台。　（93外語領隊）｜（1）

30. （　）台灣各地名產眾多，大部分與當地的自然環境有關。其中新竹以產「米粉」出名，主要是什麼地理因素的影響？ (1)新竹為客家族群分布，米粉製造技術精良 (2)因土壤特性使得米的品質特別好 (3)特殊的水質，培育出口感好的優質米 (4)冬季東北季風強勁，米粉風乾、烘乾較速，質地較Q。　（93外語領隊）｜（4）

第七章

領隊解說的技巧

　　領隊或導遊解說的方法與技巧，是成功旅遊的關鍵所在。透過導遊或領隊生動活潑的介紹和解說，使團員能從平面的認識，進入到垂直的瞭解；即從表面的文字描述，進階到突破時空的意境與背景體驗，從中沐浴在景物之中。領隊解說的過程是一種「技巧」，也是一種「藝術」，但不同於「影評人」、「說書人」與「教育者」。

　　「影評人」在評論電影時，自己扮演第三者角色，無法融入角色之中；而導遊與領隊，有時必須融入角色中，扮演主角或配角的地位，使團員得以瞭解故事的眞相並達到趣味的效果。

　　「說書人」在述說故事時，自己常常講得「口沫橫飛，頭頭是道」，而忽略了聽者的感受及回應；領隊則是在滔滔不絕的解說外，更要依據團員的接受程度，講授不同級數的故事內容。

　　「教育者」在教育學習者的過程中，通常採由上而下的方式，由淺而深的教法，適合老師與學生的關係；而團員與領隊間的關係卻非「上下」而是「平行」關係，或甚至有些團員認爲是「下上」關係，故領隊是從解說中達到「教育」的目標，而非僅是作爲手段而已。

　　除了以上三種角色的配合外，領隊解說的技巧詳述於下列各節中。

第一節　解說的原則

　　當領隊第一次帶團出國時，對於所要去的國家是完全陌生的，但不能讓團員感覺出領隊的驚慌失措，故在出國前須準備好資料，才能成功的出擊。領隊解說是一種藝術，領隊要選用具接受性、親和力的語言，來闡釋平面的景物介紹和自然美景，以滿足團員求知、求解的要求。領隊的解說涉及許多方面，最重要的是語言、旅遊心理學、旅遊文化、解說技巧等。領隊爲取得良好的解說效果而採取正確、有效的講解方法和技巧，這些方法與技巧有以下幾項原則：

一、創意

要有想像力，且要有創意（invention），才能帶給團員許多有趣的話題，吸引團員聆聽領隊的解說，時常注意時事與當今最熱門的話題，往往可以達到意想不到的效果。

例如：

法國國王路易十七是否為路易十六後代，至今有關DNA話題不斷。法國大革命後法王路易十六入獄，不久隨即上了斷頭台，王后瑪麗也落得相同下場。路易十七也於西元1792年入獄，三年後因肺結核死於獄中，年僅八歲。但多年以來，法國保皇黨堅信路易十七早已從獄中脫逃，路易十七並未真正死於獄中，其後裔仍在世上。2000年3月在法國文化部同意下，將瑪麗皇后、路易十七兩個姊妹的頭髮及哈布士堡後裔的DNA與死於獄中的小孩心臟DNA做比對之後，確定當年死於獄中的小孩確實是路易十七。西元2004年6月9日法國象徵性的將此顆心臟下葬於法國巴黎北郊聖丹尼教堂，結束二百多年來的爭議。

以此例子向團員說明法國歷史與近代DNA技術發展，可以詮釋許多世界之謎。相同例子，如拿破崙的死因、德國新天鵝堡主人路德威二世溺死之謎，也可以向團員解說。因此，有創意的解說，可以將平淡無聊的歷史，變成吸引人的話題與深具教育意義。

二、運用

平時就要下工夫於資料的蒐集、整理與運用（disposition），出發前的彙整資料是很重要的，因為團體之中時常會有團員發問問題，如果都一問三不知或交代得不清楚，那會讓團員認為領隊專業知識不足，而產生不

信任感，所以在旅遊前就必須將資料準備齊全。

> 例如：
>
> 當帶團至蘇格蘭享用煙燻鮭魚之前，領隊就應該先解說鮭魚與鱒魚的差異性、鮭魚的習性與全世界鮭魚分布區、為何蘇格蘭煙燻鮭魚是世界最佳的產區。平時將上述相關資料整理好，不僅帶「純英團」用得上，「北歐團」、「加拿大團」、「紐西蘭團」，甚至「日本團」都可以運用得上，故平時準備的功夫要好。

三、風格

　　注意用字遣詞，在說話時不要使用旅行社常說的專業術語，也不要用太艱深的字眼，以免讓旅客無法瞭解。最好使用普遍性的言語，且往往要根據不同的團員背景屬性使用不同的語言，塑造自己帶團的風格（style），以團員滿意為依歸。

> 例如：
>
> 領隊所學與來自不同的教育程度、家世背景、個人個性、生活環境、語言能力與價值觀等差異，所導致帶團風格也有所不同。一般派團主管會考量不同團體屬性的需求，派遣合宜的領隊。因此，為增加自己的競爭力與帶團的機會，領隊應塑造自己「多元化」、「彈性化」與「圓融化」的帶團風格；意即「專業多元化」、「行事彈性化」與「為人圓融化」。

四、表達

　　介紹景點時，口齒要清晰，說話速度不要太快，也不要一直使用贅

字，如：「對不對」、「啊」、「呢」、「喔」、「嗯」等諸如此類的字，容易使人反感。團員一般至陌生環境或多或少都會產生恐懼感，如有疑問一定會詢問領隊，尋求解答領隊，千萬不要選用不確定的言詞，徒增團員恐懼的心理。

> 例如：
>
> 　　團員一般會問及的問題不外乎：幾點集合、幾時會到、廁所在那裡、多少錢、危不危險、可不可以退稅等，領隊回答時的表達技巧就非常重要。據實報告，查清楚再說，不清楚千萬不要亂說，更不要說一些會增加團員困擾與恐懼感的表達話語，例如：「大概」、「或許」、「也許」、「可能」、「不一定」等無意義的表達用語與方式。

五、針對性原則

　　所謂針對性原則就是必須符合不同團員的實際需求，因人而異。首先，領隊應該瞭解團員此次旅遊的目的及心理動機，才能正確使用解說的方法與技巧去滿足團員需求，團員一般不外乎：

1. 為渡假。
2. 為療養。
3. 為購物。
4. 為探親。
5. 為商務。
6. 為移民。
7. 為考察。
8. 為文化。
9. 為藝術。

因此，領隊應根據不同的對象，採取不同的接待方式和解說方法，

因人而異的解說，才能令團員接受領隊所要表達的內容。

例如：

領隊所帶領的團體為「學生畢業旅遊團」、「工商考察團」、「銀髮族休閒渡假之旅」、「親子團」或「同業熟悉旅遊」（FAM Tour）等，領隊必須事先瞭解團體出國旅遊的目的，才能針對對象之不同採取不同的因應措施。一場精采的演講必須先研究聽者是何種性質；同樣的，一個成功的旅遊團體也必須針對團體成員，而採取不同的帶團方法與技巧。領隊在接獲公司帶團通知至公司報到時，就應先行瞭解該團體的屬性為何。

六、計劃性原則

計劃性是指按團員需求時間、地點等條件，有計劃地進行導覽講解。任何工作都必須事先計劃，在計劃性原則要求下，領隊在特定的工作環境和時空條件下，如何發揮主觀的思考判斷與決策，有計劃地執行並貫徹旅遊的品質及內容。

一般旅遊時間是有限的，而且在某一景點或城市所停留的時間則更是短暫，如何運用有限的時間與景物，發揮所學達到預期的目標，全靠領隊有計劃性的安排與解說。領隊或導遊的解說除了受到時間限制外，還受到地點的限制，然而，當景點內容較貧乏、參觀時間或拉車時間太長時，領隊或導遊則必須旁徵博引，使內容豐富化，拓展主題的「深度」（depth）及「廣度」（scope）。

因此，領隊或導遊在解說時，必須考慮時空條件，要預先有計劃性做出安排，解說得令團員感覺細而不煩，短而不略。計劃性的原則，實質上就是領隊解說必須講究科學、邏輯、系統及目的性。

例如：

　　法國羅浮宮、凡爾賽宮，一般安排團體入內參觀只有兩小時左右，但兩小時的時間，實在無法仔細欣賞羅浮宮的精華。因此，對此類範圍大、內容豐富的旅遊景點來說，由於時間有限就更需要領隊或導遊在有限的時間和地點下，進行重點中的重點、精華中的精華之導覽解說，故計劃性的工作就更形重要。

七、彈性

　　所謂彈性，就是因人而異、因時而動、因地制宜，旅遊活動多受天時、地利、交通等多種因素的影響和限制。最佳時間、最佳路線、最佳旅遊點，都是相對的概念，即使客觀的最佳條件都很幸運地為領隊所掌控，但缺乏領隊藝術性的選用和發揮解說技巧，效果當然遜色許多。因此，領隊應根據團員不同的需求層次、不同的景點特色，以及不同的季節、氣候、場合，彈性運用各種解說方法。領隊解說方法貴於彈性，妙在變化，彈性地見景說景，隨機應變，「行程內容，隨手指來，妙趣橫生」，是最高的境界。

例如：

　　冬季歐洲地區旅遊常遇天候或罷工因素，導致某些旅遊景點關閉或交通工具停駛。此時領隊就應發揮帶團技巧，研擬取代方案，在取得團員同意下彈性處理。如羅浮宮罷工，可考慮凡爾賽宮、楓丹白露宮，或甚至所有博物館都關閉，也可以參觀巴黎鐵塔取代，避免以退門票的方式處理，不僅對團員效益不高，且增添公司內部作業困擾。最高原則乃是當下彈性處理，不要把問題帶回台灣、帶回公司再處理，如此代價必然太高，而且對團員的實際感受也不佳。

　　總之，解說的原則在使領隊或導遊人員解說的效果能達到預期的目標，而不要流於形式上的述說，進而完全忽視聽者（即團員）的接受程度或景點的眞意。如何使解說的三要素「領隊與導遊」、「團員」及「景點」三者能融合爲一體，是最高的解說原則。

第二節　解說的方法

　　領隊在形式上有一些與「影評人」、「說書人」、「教育者」等三種角色類似，故一個成功的領隊與導遊，要從影評人的角色，以第三者客觀的地位去評論；自說書人的角色，使用歷史情節生動活潑的技巧去講述過去歷史典故；具教育者相同的目標，去教育團員達到應有水準。惟除了以上三種角色的配合外，領隊解說的方法如下：

一、平鋪直敘法

　　將故事發生先後關係及前後因果做大致上的介紹，稱爲平鋪直敘法，也就是以最白話、最直接的言辭，簡單明瞭一次介紹一個景點或參觀內容。此法運用於小的參觀景點，以及團員人數較少時。

　　例如：

　　　參觀法國諾曼地古戰場時，帶領團員至海邊沙灘上，先介紹諾曼地登陸時間、參戰人數以及戰爭發生前因後果關係，再由團員自行在沙灘散步，親自感受當時戰爭登陸情景。領隊與導遊人員只是平鋪直敘地介紹諾曼地登陸的情況，印象則由團員自行描繪。

二、極大極小法

　　景點的特色和其他旅遊地區比較下具有獨到之處，且在同類景色或

景物中存在相對極大或極小差異性，故必須善用此特點突顯特色。運用「極大極小」的原則來介紹所遊覽景點的內容，如：為世界最大……之用語，亞洲最小……，以加強團員的印象。當然有時景點或內容排不上世界級排行榜之列，可以往下縮小，如亞洲、本國、本區、本市等。

例如：

　　阿拉伯聯合大公國杜拜境內的哈里發塔（Khalifa Tower）為世界最高塔、紐西蘭奧克蘭市天空塔（Sky Tower）為南半球最高塔、澳洲雪梨塔為澳洲最高塔、101大樓為台北市最高的建築物等。但切記勿亂湊數字、注意資料的正確性及更新，故領隊日常準備功夫要好，勤做功課。

三、分段分述法

　　把行程上介紹的內容分成前中後若干段，分段講述各重點，此法適合長距離的車程，橫跨二至三個地點以上，或較大的遊覽項目，即拉車經過兩個城市時，先概括地介紹所經城市基本資料，然後按著先後順序的路線一一解說。

例如：

　　從荷蘭阿姆斯特丹往比利時布魯賽爾，在進城前先把比利時國情介紹完成，再逐一至「中國亭」前介紹比利時的國王、皇宮。而車行進城後再逐次介紹布魯塞爾城的典故歷史，及述說尿尿小童的故事。先有開場白，然後按著行程路線與景點一幕幕地進行各景點解說。

四、見景說景

　　按行程中所見事物一一講述，並更深一層的由景色中引出話題，切

入主題，拓展解說廣度及深度，使團員知其原委。並可令團員立即感受景物的美，此法有兩種涵義：一是可使團員立即感受之機會教育；二是塑造領隊專業的形象。

例如：

　　由米蘭至威尼斯，從離開米蘭後，先介紹義大利北部地形、氣候、雨量，沿途可見葡萄園，再延伸介紹葡萄、葡萄酒的種類及如何選購葡萄酒等。至威尼斯前，再講述世界最有名的水晶、水晶的製造過程、為何威尼斯的水晶值得購買及如何選購水晶等。搭上水上交通船後，可立即介紹世界運河及威尼斯為何地層下陷。如此，由不同的情景逐一發揮，團員不僅可以知其然，更可以知其所以然。

五、問答法

　　在領隊或導遊講解時，先提問題後講解或穿插問答的方法，稱為問答法。其具體方式有：

1.自問自答。
2.自問客答。
3.自問不答。
4.客問我答。

　　在解說中避免個人滔滔不絕或唱獨角戲之情況發生，而運用此法，可吸引團員的注意力，抓住他的心思，使解說更為有效。此外，客問我答時，應注意回答的技巧，不要旅客一問就回答，要有選擇性的回答，即採邏輯順序依次回答，不要跳躍式的回答。其次，不要滔滔不絕一直說下去，而忘了團員是否能接受。問的功夫和時間性要適時適宜，更重要的是要適合對象、難易適中，不要因為太難導致團員全部不知，或因為太簡單全部都知，應在問答中引出更多話題及趣味性來。

例如：

　　帶團至法國酒窖參觀前可提出問題，可先向團員提出問題——世界最好的葡萄酒出產國為那一個國家？採用「自問客答」的方式鼓勵團員回答。接下來再採用「自問自答」的方式問稍微深入一點的問題——葡萄酒分為那幾類？等到入園參觀時再以「自問不答」的方式詢問團員，葡萄酒不同種類之製作過程有何不同？待入園後由專業人員解說完畢後，再補充解說人員之不足，避免領隊所說的與專業解說人員相互矛盾，並預留思考空間給團員，增加團員參與感，並於團員答對時給予適時的獎勵，增加趣味性與吸引力。

六、虛擬重現法

　　在解說、重構當時發生的人事物時，藉由歷史故事、風土民情的傳說，可令團員感受如真實般的情境，此法一般用於古蹟及夜遊，以收到烘托之氣氛，增加情趣引起共鳴的效果。以現地、現況作為解說主體，透過描繪傳說中的故事，使得遊客感到神奇之效，更能生動吸引團員聆聽，並擴及平面的技巧與垂直整合。故事的內容必須注意：活潑有趣和不違反善良風俗。

　　如此團員即能徜徉在傳奇故事中，感受歷史重現，又能融入故事中想像自己也曾經歷過此事此地。

例如：

　　至義大利維羅納古城羅密歐與茱麗葉故居，可以令團員扮演不同之角色，使得故事能生動活潑，團員都能融入故事情節內容與高潮起伏的變化。同樣的情形至瑞士盧森時，可述及威廉泰爾的故事，此法較適合用於著名之歷史典故與傳說。

七、同類比較法

對建築物、風土文物的介紹，以團員熟知的台灣為比較之基點，如此團員才能感同深受，此法稱為同類比較法。此法以熟悉的事物來介紹及比喻參觀的事物，使其對外國景物能立即瞭解並產生親切感。

> 例如：
>
> 帶團員至巴黎鐵塔時，可比擬巴黎鐵塔對巴黎市的重要性，就好比中正紀念堂之於台北，西子灣之於高雄的地位，如此，可以體認出巴黎鐵塔之重要性。重點在講述國外的人、地、時、物時，要併入一些國人熟悉的諺語、成語典故，比較能達到事半功倍之效。

八、引人入勝法

在領隊的講解中，令人覺得有趣的話題會使團員產生興趣，製造氣氛，並適時以實質的獎勵鼓勵團員思考，利用團員想知道真相與原因的迫切心理，引而不發，等待下回分解。腦力激盪有時也能利用此法，提出問題，暫時停頓，給團員稍加思考的時間。

> 例如：
>
> 到美國尼加拉瓜瀑布時，提出問題，世界有那七大奇景？引發團員興趣思考。總之，吊胃口不能亂吊，賣關子不能亂賣，雖然吸引團員為最主要考量，但必須因地制宜。

九、開胃菜法

領隊人員先給團員暗示、明示、提示，但不能一下子即說出答案，

應令團員去思考、判斷、尋找解答，此法適合求知型團體及層次較高之團員。開胃菜法就像是要激起團員的食欲，其主題要深刻，又能令團員吃了開胃菜即感到飢餓，激起想吃主菜的欲望。此法應注意讓團員有想像空間，最後必須給予「主菜」吃，即是給予完整且正確的景點資料。

例如：

　　至澳洲雪梨塔，可以提出問題，如世界尚有那些城市有類似的高塔？先引出「高塔」的主題，令團員參與。最後再正確告訴世界前三大高塔的解答與南半球最高之高塔為何？

十、畫龍點睛法

在導覽解說中，將景物最精采的部分加以強化指出，使團員印象深刻，並能由點擴及到其他點、線、面與整體。

例如：

　　在參觀法國葡萄酒區時，能在介紹製造過程、方法、種類及品酒方式外，更能述說葡萄酒與餐食搭配之方式。若能在行程中安排完整法式套餐及品嚐實際酒類，以突顯法國葡萄酒的奧妙之處，使團員不僅在旅遊知識的獲得外，更能體驗享用法國葡萄酒真正的內涵。

　　總之，解說的方法並不是一成不變，也非僅以上十項方法，解說的方法只不過是達成解說目標的手段，至於如何運用，則取決於個人的經驗及技巧。

 ## 第三節 解說的目標與流程

解說包括「領隊或導遊」、「團員」及「景點」三要素。如何成為一位扮演主導角色的稱職領隊，讓景點透過領隊或導遊的詮釋，而令團員感受深刻的瞭解與體驗，有賴於領隊的解說目標是否明確、流程是否正確。本部分乃針對解說的目標與流程加以分述如下：

一、解說的目標

解說的目標是多重的，根據旅遊團體性質、公司目標及個人成就感的不同，設定不同程度與層次的目標，有利於團員獲得一次知性之旅、公司獲得應有利潤目標、領隊帶團得到自我肯定的三重目標。一般解說具體目標為以下五項：

1.經由景點參觀靜態展示、動態媒體及平面文字資料，向團員做簡單明瞭之解說，使其對景點、文物、風土民情有深刻瞭解。

2.引導團員並給予自由活動的時間及機會，讓團員親自去體驗，並接觸第一手景物、人物，而不只是利用二手資料或紙上談兵、走馬看花地欣賞而已。典型由上而下的學校教導方式應盡量避免。

3.對於生態觀光（eco-tourism）的概念，應隨時灌輸讓團員瞭解，運用大自然之實例，見景說景，機會教育團員，闡述大自然之法則，使生態觀光的概念能在團員心中落地生根。

4.運用博物館、古蹟、國家公園等遊覽機會，解說保存自然與古蹟的必要性及不可或缺性，使得文化旅遊（culture tour）的培養教育能持續。

5.將解說的技巧同樣運用在購物、自費活動銷售前，令團員感受到非僅購物與遊樂而已，更是旅遊體驗過程的完整性與經驗的累積。

　　總之，解說的目標是多重且平衡性的，領隊的角色則是主動積極的主宰者，令團員達到最高旅遊滿意度，且不失公司所交付的任務與責任，最後領隊帶團又可達成自我實踐的個人需求目標。

二、解說的流程

　　解說流程是在針對解說原則、目標，採用不同的解說方法。依邏輯性、系統性、科學性而設計出的解說流程，一般而言，解說的流程包括：(1) 參與（involvement）；(2) 組織（organization）；(3) 賦予生命（giving life）；(4) 表達（delivery）；(5) 正確（accuracy）；(6) 安全（safety）。

(一)參與

　　團員的參與是一切解說活動成功的關鍵因素，因此解說流程的第一步乃在參與，有了團員的參與才是成功的開端。參與的幾項具體步驟工作如下：

◆分析團員

　　當領隊帶團時，先認識所帶領團體的性質、分析團員的屬性、旅遊的動機與目的、特殊的興趣要求，找尋適合為團員解說的內容題材。接下來與團員建立親近的氣氛，使溝通更加容易，讓團員很快地認識領隊。營造帶團及解說的氣氛，奠定良好的解說基礎。

◆應用團員所熟悉的知識及興趣

　　在分析團員的過程中，領隊可立即知道團員的興趣所在，從事何種行業及屬性，便可以妥善運用相關旅遊資訊及解說的方法，融入其中。例如：化妝品公司的團體，至法國巴黎即可以述說有關香水的知識及法國香水的特性，以及與他國香水的差異性。建築師公會的團體，也必須針對建築師們介紹歐洲建築的特色與傳統中國式建築的差異性，以及與日本式建築的不同等。針對團員所熟悉的事物及興趣，讓團員參與並發揮所長，滿足團員自我表現的慾望為重點。

273

◆問答法交互運用

透過問與答的過程可以增加參與感，通常可以採用下列四種方式：(1) 自問自答；(2) 自問客答；(3) 自問不答；(4) 客問我答。使用上述方法，切忌不能給團員有一種印象，即像回到學校的考試，非回答不可；另一方面必須瞭解沒有所謂不能回答的「問答題」。所有團員所問的問題都是珍貴且必須慎重去回答團員的，因為這是團員的權利。

◆運用肢體

一般而言，語言的表達或平面的文字資料無法令團員有深刻的體認，必須配合親自的經歷，而親身的經歷則可透過妥善運用人類的五官的方式達成。例如：至法國品嚐葡萄酒，則可以運用品酒、鑑賞酒的過程，去運用人類視覺（看酒的色澤）、味覺（口感）、嗅覺（酒香）等感官。

(二)組織

不管選擇那一種解說方式，都必須先行組織，以避免解說時流於毫無目標的瞎扯、跳躍或雜亂無章。有以下幾個步驟：

◆確立題目

領隊在解說之前，首先在心中規劃好一個題目（topic），每一國家、城市、景點都有較特殊的特性，如能突顯特性，對主題（theme）加以強化並限制，則令全體團員能印象深刻的「主題」乃應運而生。

◆選定主題

主題是身為領隊解說流程中重要的工作，也是有效組織的關鍵。每一個國家、城市或景點解說結束後，應再做一個結束的總結，而且一句總結摘要即是主題，也就是說，全部解說的中心議題或主要的概念。

有了主題後，有利於較多解說組織架構的展開及團員能較有系統的瞭解。運用主題可以界定解說所要包括的內容，如此敘述從頭至尾較一致性。訂出旅遊解說的主題，可以讓導遊與領隊的話題更清楚明確。一旦擬出了主題，如何去發展後續故事便成為導遊與領隊解說最主要的部分。例

如：當您帶團至紐西蘭，看到北島的地熱發電，可以引出「發電的種類」
爲主題，先介紹發電的方式有：水力、火力、風力、海洋溫差、潮汐、地
熱、太陽能、核能和沼氣等，持續發展解說內容。

◆**主題的發展**

　　一般而言，主題的結構包括：(1) 前言；(2) 主題；(3) 主題的發展；
(4) 結論。有效的前言可以產生有利的氣氛，提高解說的趣味性及釐清解
說的目的。至於如何去產生有利的氣氛，通常有以下幾項方式：

1.配合團員現況及興趣。
2.掌握團員的情緒。
3.配合團員旅遊的動機與目的。
4.適時稱讚團員。
5.適量的實質鼓勵團員。

此外，以下有幾個方法可以增加解說之趣味性：

1.問時事性的問題：至南非旅遊可以述說世界愛滋病的病源是源起非
　洲，經由猴子傳染至人類身上，再隨著移民者傳入歐洲，當今研究
　愛滋病最成功的國家爲美國，在歐洲的國家中以法國投入最多的人
　力及經費，諸如此類時事性的問題，較易令團員產生興趣。
2.使用特別的陳述：所謂「特別」的陳述之意，是運用特殊的事件或
　景物。例如：至西安旅遊時可以運用西安事變，藉以介紹當時此事
　件的人、事、時、地、物；又如同介紹歐洲航海史的發展，可以指
　出明朝鄭和下西洋的中西比較，令團員感受較有親近性與直接性。
3.引述與團員有關之故事：可以述說上次幾團中團員發生的趣事。同
　一地點的不同團員，令新團員能產生相同的情境去感受。因爲實際
　且眞人發生的故事，較易引起團員的興趣。
4.使用煽動性的「引用句」：如至紐澳，在述說紐澳的國際地位時，
　可引用前新加坡總理李光耀所說：「紐澳是亞洲黃種人中之人

渣」，以此句引入紐澳在歷史文化雖是源自歐洲及白種人文明，但地理上卻又距亞洲如此近；二十一世紀未來經濟的發展又必須與亞太諸國，尤其是東南亞國協發展經貿關係。因此，善用名人所言，導入主題，令團員立刻感受紐澳兩國所處之國際地位。

5. 指出問題：至威尼斯時，可以用此方法，指出爲何造成地層下陷的原因，令團員思考，適時地給予暗示，最後必須給予正確的解答，給予團員空間來增加學習效果。

6. 應用例言或故事：運用景點的實物或古蹟遺址，述說當時狀況。如至義大利龐貝古城，可以引領團員至古城街道遊覽，同時介紹水道、車道、商店等，在火山爆發後被發掘出的兩千年前遺跡。運用實例，證明當時羅馬人已知製作麵食之類食物；再引入馬可波羅的故事，是否披薩是由馬可波羅由中國傳入歐洲，則答案必然是顯而易見的。

7. 結論：團員在聽的過程往往並不在意，故在每一階段要盡可能做一個總結，使團員有更深一層的認識。結論可以採重點分述法或疑問法，其巧妙各有所不同。

(三)賦予生命

內容已有大致上的瞭解後，只要再給予生動活潑的內涵，就如同有了骨架之後，再強化其血肉，成爲一個完整之生命有機體。幾項賦予生命的有效方法如下：

◆選取支持性的材料

爲建立領隊權威性及解說可靠度，最有效的方法如下：

1. 引述具體資料以支持解說主題。
2. 採用比較及對比法。
3. 採用引用句及證言。
4. 借用故事。
5. 視覺輔助器材。

◆**語言之選擇**

　　語言是領隊與團員最重要之溝通工具，語言的聲量大小、快慢等，都會影響原意，妥善運用選擇語言的功能，並融合適當之肢體動作，可以將效果發揮至最佳狀況。

　　1.採用起承轉合的方式述及前因後果與來龍去脈，使團員聽起來具系統性與邏輯性。
　　2.使用容易瞭解的詞彙，而非專業的術語。
　　3.非正式用語，較易有親切感與可接近性。
　　4.使用具體之語彙，避免用模稜兩可的字眼與不確定性的語氣，有損領隊專業之形象與地位。

(四)表達

　　領隊表達的重點工作，在與團員建立良好的友誼關係，並清楚表達所要傳達的訊息，其具體重點工作如下：

　　1.表達熱心。
　　2.有變化的述說方式。
　　3.對自己有自信，不用不確定字眼。
　　4.用具體表達方式，明確的字彙。
　　5.用豐富的肢體動作，配合表達的內容。
　　6.友善、愉快、自在和隨意，建立與團員良好的關係。

(五)正確

　　關於解說的資訊必須是正確而且是即時的，提供不實資訊會造成認知上的偏差，且會產生不必要之誤解。因此，身為導遊或領隊，所引用的旅遊資訊必須正確且具有即時性。

(六)安全

　　解說的內容及性質不要太煽情、太負面，多述及正面的旅遊資訊以免造成團員之不安全感。負面的旅遊資料有時是必須的，但應具教育及警

惕的作用，但就整體解說的內容而言，負面的比例不宜過高。

　　總之，領隊在解說的過程中，時時不忘解說原則。採取適當解說的方法和有系統的解說流程，才能達到解說的最高目標——團員滿意。

第四節　行進間解說

一、事先的準備事項

(一)位置的選定

　　1.目的：讓團員聽清楚。

　　2.方法：注意須選擇比團員所站位置較高的地方，若有噪音時，寧可先等周遭環境安靜下來，以免團員聽不見領隊所報告的事項與解說的內容。並儘量不要讓團員面向陽光，以免注意力不集中又不耐煩。

(二)儀態的禮節

　　1.目的：讓團員感覺專業及安全感。

　　2.方法：服裝儀容給人整齊、清潔舒服的感覺，穿著顏色明亮的衣服，方便團員找尋導遊和領隊，而且要保持笑容。

(三)說話的速度

　　1.目的：讓團員們能迅速融入情境。

　　2.方法：內容要簡潔有力，盡可能說出景點特色之處。介紹景點，可以利用歷史、人文、緣由、建築與年代等相關面向去闡述景點的特色。

(四)路線的安排

　　1.目的：符合動線及團員行的安全。

2.方法：向團員宣布此次walking tour的路程有多長，及參觀什麼景點。有導遊講解時，導遊在前，領隊壓後，並注意團員行走間的安全和秩序，同時注意行進中是否有可疑人物，以免危害旅遊團體安全。

(五)肢體的動作

1.目的：注意禮節，不要給團員粗俗之感，以維護專業形象。

2.方法：動作都要溫和有禮貌，使團員感覺受到尊重為要點；團體集合清點人數時，不可用食指去指點團員，可改用五指併攏方式清點人數，較不易使團員感到不悅；在隊伍行進間，要用手勢明顯的表達。

(六)人數的控制

1.目的：避免團員走失，並達解說之效果。

2.方法：walking tour進行到某一景點時，應等所有團員到齊，即可開始進行解說，在每個景點解說完畢，應告知廁所位置在何處，給予充足的時間去解決民生需要，並預留時間讓團員購買紀念品或拍照。

(七)時間的控制

1.目的：控制行程能在預定時間完成，避免超過司機工作時數，與當地政府法令限制的工作時數。

2.方法：可以向團員說明當地政府的限制規定，或秀場、劇院的入場時間規定。報告事項應用正確口吻，不要有「大概」、「或許」、「也許」、「可能」、「不一定」等模糊說法出現。

二、注意事項

另一方面，在行進間解說時要注意以下四項：

1.解說時要不斷地轉移注意力於不同團員身上，令每一位團員都有參

與感，避免無趣，更要令團員感受到禮遇與被重視。

2.可藉著視聽設備來補充口頭上解說之不足，或強化效果。

3.行進間解說特別要注意背景因素，環境的雜音可能影響解說的效果，適度提高音量及使用輔助器材，或隨時運用語調吸引團員之注意力。

4.對於解說內容避免流於形式的背誦，或是拿出旅遊書籍出來念給團員聽。

總之，身為一位有經驗之領隊，除上述解說內容在語言技巧上學習外，更要在行程中適度安排停車休息、景點照相及上洗手間之時間，此外適當安排購物也有正面調劑行車之苦的效果，但不可太多且時機也應在午餐後，尤其是在團員想睡覺之時刻較佳。

 ## 第五節　領隊解說的技巧

領隊除帶團技巧純熟外，尚要配合解說的技巧，兩者如搭配得宜，相得益彰，方能使每次帶團進行順利：「一個人說話的能力，可以代表他的力量」，尤其領隊在國外所扮演的角色亦是溝通與翻譯的橋梁。所以，這方面的自我要求必須經常磨練才行，領隊可從下列方法當中來訓練自身的表達技巧：

一、口語方面

1.說話要有條理。

2.語氣要有力，說話時應中氣十足。

3.語言簡潔明快。

4.措詞要簡明易懂。

5.駕馭你的談吐，注意本身說話時的風度與修養。

二、聲調方面

1.朝氣蓬勃的聲音。
2.悅耳的聲音。
3.注意說話時聲音的強弱、音量大小、速度快慢。
4.聲調應有所變化，吸引聽者注意。

三、姿態方面

1.說話時要面帶微笑。
2.保持台風穩健，不可擺動身體，頭抬高，背挺直，對聲音及精神均
　有裨益。
3.態度自然，留意臉部的表情。
4.動作誠懇。面對一群人說話時，要留意幾點事項：切莫有蹙眉、揚
　眉、扭鼻、歪嘴、咬嘴唇、搔頭髮、搖腿等動作產生；這些都是妨
　礙說話的肢體語言。
5.眼神的傳遞。眼睛被稱作靈魂之窗，它能率直表現出一個人的真
　言，巧妙地使用眼睛的神情，往往能將你的心意傳達給對方。另外
　尚須注意場面的狀況，團體的整體動向。
6.視線的接觸，也是溝通情感的一種技巧。移動視線時的注意事項：
　最不受聽眾歡迎的眼睛是會射出銳利目光的眼睛，它會流露一股
　「兇」的味道。此外，移動目光時，不僅雙眸轉動，臉部也應該自
　然隨著轉向聽眾，這是移動視線時最理想的動作。

四、手勢方面

1.在眾人面前表現手勢時應誇大動作，讓每位團員都能看到你的動作
　為主。就訴諸聽眾視覺而言，手勢的效果相當大。
2.言語內容及視線應該和動作一致。

3.注意指示的手法，不可用食指比。

五、解說傳播的類型

一般人與人溝通是透過「語言」、「動作」與「表情」等媒介進行交流。傳播的類型可分為下列兩種：

(一)單向型傳播

此種效果較差，過程是單向直線型傳播訊息，團員接受程度不一，必須運用車上多媒體系統輔助，以提高整體解說效果（如圖7-1）。

(二)雙向型傳播

此種效果較佳，過程是雙向直線型傳播訊息，傳遞訊息是雙向的溝通，較易引發團員興趣與共鳴，當然達到解說的目的是較容易的（如圖7-2）。

圖7-1　單向型旅遊訊息傳播

圖7-2　雙向型旅遊訊息傳播

第六節　解說技巧在實地帶團中之運用

一、進行行進間解說時

領隊的基本工作是為組織協調旅遊活動、滿足團員遊覽並增長見聞及閱歷。山水之美、奇風異俗都需要領隊用心且精采的講解，賦予多采多姿之新意。另一方面，在解說的內容上，其運用的方法如下：

1.使團員聽得清晰明白。
2.用生動、易懂的比喻。
3.儘量少用專有名詞。
4.用不同字句重述要點。
5.用一般的說明和特殊的實例。
6.運用數字化做實例。
7.引用名人錦句。
8.內容須有針對性，要能打動團員的心。

二、在遊覽車上解說時

歐洲線的行程，通常拉車的時間比較久，尤其是橫跨兩個點以上。領隊在車上按照路線的先後順序，以行程中所見的事物慢慢引出話題，再深入介紹。在遊覽車上解說時，最重要的是不怯場地拿起麥克風，並注意以下事項：

1.眼睛的注意力（eye contact）要集中於團員身上，再由一位擴及其他團員身上。
2.導遊或領隊所坐之位置應在司機後方，以掌握全車狀況，且較易與司機溝通協調旅遊事宜。

3.熟悉車上設備，廣播音量與音質要適中，且彈性運用語言之音調、音量、音質，去詮釋所要表達的旅遊資訊。

另外，領隊在面對團員做介紹與說明時，要注意下列兩方面：

(一)表達方面

1.熱心。

2.有變化。

3.有自信。

4.採具體原則。儘量不要用抽象語句去描繪，可以拿當下大家所熟知的事物做說明。

5.運用豐富的肢體語言。一般而言，動作可以增加真實感，例如：手指動一動或肩膀動一動。有時候語言的表達或平面的文字資料，無法令團員有深刻的印象，可藉由運用人類的五官或肢體作為輔助工具。

(二)語言之選擇

1.起承轉合，話題就如戲劇般的高潮迭起；偶爾運用峰迴路轉的口語表達，吊一吊團員的胃口。

2.容易瞭解的詞彙，講詞要力求口語化，一定要用大家聽得懂的語詞。

3.注意方言，有些領隊講慣了方言，難免有突然冒出方言的情形，應該特別留意。

4.使用具體之語彙，切勿使用「好像」、「彷彿」、「大概」的字眼。使用模糊籠統的概念，或含意不清楚，也容易使傳達的訊息造成錯誤。

5.避免不明確的形容詞，例如：眼前所見的阿爾卑斯山看起來像是很高的山峰，這個「很高的」形容詞，具體究竟指的是到什麼程度，不易使人瞭解。若以描述為例，愈逼真感覺愈不同，特別是使用擬態或擬聲的語詞，更讓人有直接效果的感覺。

6.不使用逆耳的口頭語，反覆的說話會阻礙交談的進行。口頭語中最

令人不耐煩的話，就是一再的「這個」、「那麼」，尤其是拉長尾語是壞的習慣；如此一來，團員們的興致也就大為降低了。

團員出國旅遊是為了休閒與娛樂，當然所面對的領隊不希望太嚴肅。適當的表達風趣和幽默，是帶動旅遊團體氣氛的動力。在行程前後，領隊的身心應保持輕鬆愉快，令團員擁有愉悅的心境，每一次即是成功的出擊。在善用解說技巧方面，應注意日常禮貌語言的表達，像「您好！」「辛苦了！」「拜託！」「多謝！」「早安！」「晚安！」等。這些日常禮貌用語，儘管大家都會說，但要說得真誠、自然且帶有幾分甜意，就須加強練習，可從音質、音量、肢體語言等方面配合著手。再者，帶團時最重要的是，領隊要把團員視為親切的朋友，以發自內心的真摯與熱忱，換得真誠的友誼。所謂「誠於中，形於外。」因此，領隊必須以敬業樂群的工作態度，來獲得團員的絕對信任，進而做到自我信心之建立與取得旅客的認同。

三、介紹之方法要領

由於大部分的團員都是第一次出國旅遊，對於當地的資訊都不是很瞭解，故領隊就必須負起當老師的責任，在出國之前必須準備多方面的資料來介紹各個景點的特色。但重要的一點是團員來自四面八方，因此要先根據團員的性別、年齡、知識水準、話題要求的水準及人數的多寡等，來作為介紹時重要的依據，否則團員會很難瞭解。領隊如何簡單明瞭的介紹，使團員感到有興趣且又能學到知識，這是非常重要的，故提出以下七項建議：

1.由淺至深、易至難的漸進方法來說明，可先用已知而且易懂的概念和事例來打基礎，然後再做延伸。
2.利用生動的言語及具體的例子來描繪，帶起團員的興趣。
3.用不同的字句重述重點，來增加團員的瞭解與記憶。
4.以對比的方法來比較與解釋，可以用台灣來做比喻，這樣團員會比

較能接受。

5.利用圖表來幫助解說，使抽象難懂的概念具體化。

6.儘量避免使用專有名詞及令人不悅的口頭禪。

7.善用肢體語言，使團員能清楚明白。

四、介紹之順序

當領隊帶團出國時，必須介紹當地所有的風俗民情，故提出一個介紹景點時的順序是很重要的，如果當領隊第一次帶團時，也可將國家介紹套進這個模式，便會省去很多時間，讓旅客感覺領隊的專業知識是很足夠的。此模式大略的順序排列如下：

1.地理環境、氣候、歷史與文化。

2.經濟與政治。

3.建築與藝術。

4.宗教與人口。

5.動植物。

6.觀光重點。

以紐西蘭為例，做個簡單的範例（先以一段介紹來吸引團員的注意）：紐西蘭，被歐洲人視為戶外活動、冒險天堂，從揚帆出海、火山冒險、拜訪毛利人原始部落、峽谷高空彈跳，到漫步英國風味十足的城鎮，很難向魅力十足的紐西蘭說「不」。有句話可代表紐西蘭人對自己土地的感覺：「這裡就是全世界！」這個狹長、南北共綿延1,600公里的島國，幾乎將全世界的自然地質景觀巧妙地揉和在這塊土地上，風光美景自不在話下。

(一)地理環境

紐西蘭所居緯度是南緯34～47度，因地處地盤邊緣，故地震、火山活動頻繁，紐西蘭全國面積約270,543平方公里，約台灣七倍大，國土南北延伸約1,600公里，與澳洲大陸隔著塔斯曼海（Tasman Sea），距離約

2,000公里以上。全國由北島、南島和史都華島三個島所組成，北島屬火山地形，該島的特徵是有地熱和噴泉；南島地形則全然迥異於北島，有冰河、神祕的峽灣和荒古草原景觀，展現出優美的風景。富於變化的雄偉自然景觀，正是這個國家的魅力所在。

(二)經濟與政治

紐西蘭的天候及水文造就紐西蘭傲視全球的農牧成就，由於紐西蘭盛產羊及其產製品和農產品，再加上廣大的林場資源，使得乳酪、羊毛、水果、木材及紙漿成為出口大宗，近幾年來則大力推廣旅遊業。在政治方面，政權屬內閣制，在紐西蘭只要是十八歲以上的公民，都有選舉權，國民的政治意識很高，且政權穩定，國內治安良好。

(三)建築與藝術

大多數的教堂及公共建築多採日耳曼及哥德式建築，一般住家多用木造結構，其原因一則是紐西蘭擁有優良品質的木材資源；二則因紐西蘭多地震，而木造屋較能避震，所以住家多用木造結構，因此建築外觀呈色彩豐富的景觀影像。在藝術方面，毛利人的雕刻藝術，不僅限於木雕，舉凡在骨頭、石頭與貝殼上，也可發現藝術作品在上面，尤其是在紐西蘭翡翠──綠石上所雕刻的「蒂奇」（Tiki）像，更是被毛利人視為護身符，相當珍貴。此外，在音樂與舞蹈方面，可說是渾然天成並流露出與眾不同的神韻。

(四)宗教與人口

在紐西蘭基督教為最大宗教，其他尚有聖公會、羅馬公教、長老教會、新教及猶太教等。紐西蘭全國人口數約為四百四十萬，其中78%為歐洲移民者後裔，14.6%為毛利人，6.9%為南太平洋島國移民者。由於白人的大量遷入，導致毛利人有逐漸減少的趨勢。

(五)動植物

紐西蘭是鳥類的樂園，一提到紐西蘭，大家都會想到國鳥奇異鳥

（Kiwi，又稱鷸鴕），還有世界獨一無二的大嗓門——黃眼企鵝、世界上最大的海鳥——信天翁、快速準確的捕魚快手——塘鵝，還有被全球生物學家稱爲活化石的鱷蜥（Tuatara），此外在紐西蘭也隨處可以看到許多綿羊。紐西蘭的獨特植物是羊齒類植物，紐西蘭人最喜歡用其枝幹作爲圍籬，並且喜歡將其形狀作爲許多圖案來加以利用，可見紐西蘭人對其鍾愛。

(六)觀光重點

1. 奧克蘭（Auckland）：紐西蘭第一大城，享有帆船之都的美稱，擁有停泊著無數船隻的迷人港灣、優雅的面海咖啡座以及一流購物中心。
2. 威多摩螢火蟲岩洞（Waitomo Caves）：洞內怪石嶙峋，乘小艇沿洞內溪流觀看，無數閃耀的螢火蟲洞，彷如迷離星空。
3. 庫克山（Mount Cook）：紐西蘭第一高峰，所屬國家公園全山連綿，是登山人士及喜愛大自然者的樂園。
4. 米佛峽灣（Milford Sound）：峽灣曲折，山峰巍然，名列世界奇景之一，到紐西蘭千萬不能錯過。
5. 羅多魯阿（Rotorua）：著名的溫泉地熱鄉，沸騰泥地與熱溫泉及一百年的蒸氣硫磺階丘，令人大開眼界。
6. 陶波湖（Lake Taupo）：紐西蘭第一大湖，湖光景致迷人。
7. 威靈頓（Wellington）：紐西蘭首都，背山面海，是南北兩島的交通樞紐。
8. 基督城（Christchurch）：被喻爲最具英國格調的花園城市，讓你飽覽艾芬河之明媚風光，遊訪景色如畫的植物園。
9. 皇后鎮（Queenstown）：景致宜人，堪與瑞士媲美，市內旅遊設備完備，加上刺激新奇的戶外活動，是世界級的觀光重鎮。
10. 但尼丁（Dunedin）：南島第二大城，擁有蘇格蘭式美麗建築、別開生面的節慶及熱鬧非凡的娛樂中心。

領隊未全程服務旅客要求退費

一、事實經過

甲旅客等人報名參加乙旅行社義瑞法十日遊，出發日期為2011年7月，由乙旅行社派遣丙領隊隨團服務，本次旅遊甲旅客等人係希望藉著暑假帶小孩出遊，給孩子一個歡樂的暑假。當旅遊巴黎快樂假期結束後，擬前往巴黎戴高樂機場搭機至香港轉機返台時，丙領隊至巴黎戴高樂機場辦妥行李託運與登機證後，突然宣布因個人因素無法隨團返國，敬請原諒，囑咐團員自行登機。到達香港後，香港—台北的登機證也辦妥，一併發給每一個團員。只要自行前往二樓班機看板即可知道轉機回台之正確登機門，丙領隊則消失在巴黎戴高樂機場，令甲旅客等人及其他團員自行搭機、轉機回台。

但是，天不從人願，香港機場因為颱風影響而告暫時關閉四小時。雖然只有短短幾小時，甲旅客與其他團員抵達香港機場後，卻不知如何是好，原本預定之轉機班機已全部改變，此時領隊呢？人仍然在法國巴黎，如何辦理轉機手續，誰來處理後續相關問題，整團團員彷彿身陷迷霧之中。甲旅客等人立刻打電話至台灣乙旅行社公司尋求協助，終於全團安然返國，隨即引發客訴事件。

二、案例分析

丙領隊是一位資深領隊，帶團服務態度和藹，團員對其服務並無不滿之處，唯一的遺憾就是最後階段返台時，並未隨團服務，使其在無領隊情形下，飛機抵達香港機場時，不知所措，身心疲憊不堪。甲旅客等人要求：(1) 給予丙領隊嚴重的行政處分；(2) 由乙旅行社負責人親自出面道歉；(3) 退回支付領隊之小費；(4) 在無領隊狀況下，團員戰戰兢兢，深怕無法返台，根本不像在旅遊，要求退回半數旅費作

為精神賠償。

　　根據《旅行業管理規則》第三十六條第一項規定：「綜合旅行業、甲種旅行業經營旅客出國觀光團體旅遊業務，於團體成行前，應以書面向旅客作旅遊安全及其他必要之狀況說明或舉辦說明會。成行時每團均應派遣領隊全程隨團服務。」因此，本案例身為領隊犯下明顯錯誤，當然最後的賠償與道歉也無法避免。

三、帶團操作建議事項

　　領隊帶團應具有正常心態，特別是經驗豐富，自認是老鳥的資深領隊。由於本身常常帶團，自然深知行程中那些是耗費體力，往往吩咐團員自行前往，而自己找個好地方休息。或是同一個地方帶團太多次，自己也懶得走，將帶團重任完全交給導遊處理，自己卻不知去哪，或是脫隊處理私人事宜。

　　但有時領隊不得已暫時脫隊，去處理訂餐、確認行程等聯絡事項時，也要特別囑咐導遊一下。如果旅遊地點治安良好、團員人數不多，導遊可以一人帶領團體，則也應跟團員說明一下並留下自己可以緊急聯絡的手機號碼。本案例中之領隊因個人私事，將團體置於法國巴黎戴高樂機場，而自行脫隊，既於法不合，也有失情理。

模擬考題

一、申論填充題

1.領隊在解說角色的扮演為＿＿＿＿、＿＿＿＿及說書人。
2.解說之三原則為＿＿＿＿、＿＿＿＿及彈性。
3.試述解說目標為何？
4.解說之方法為見景說景、＿＿＿＿、＿＿＿＿、＿＿＿＿、＿＿＿＿、＿＿＿＿、
　＿＿＿＿、＿＿＿＿、＿＿＿＿及＿＿＿＿。
5.解說的流程為參與、組織、賦予生命、＿＿＿＿、＿＿＿＿及＿＿＿＿。

二、選擇題

1.（　）領隊執行帶團任務時，下列何種解說技巧最為適用？(1)
不論氣氛如何，都不可以講軼事與笑話 (2)碰到專業術
語，不可以用白話的方式講出來 (3)不論團員的年齡及教
育背景程度，解說內容與方法都要完全一致 (4)在進入解
說之景點之前，不先細說，應先給團員有整體的概念。
（101外語領隊）　（4）

2.（　）解說的成效不是來自於說教，亦非來自於演講，更不是
透過教導，而是來自於：(1)激發（provocation）(2)學習
（learning）(3)模仿（imitating）(4)教育（education）。
（101外語領隊）　（1）

3.（　）在歐洲地區旅遊，應小心財物安全，下列敘述何者錯誤？
(1)通常亞洲觀光客，因為經常身懷巨額現金，而且證照
不離身，因此很容易成為歹徒作案的對象 (2)領隊或導遊
人員應提醒團員儘可能分散行動，以免集體行動太過招
（2）

搖，變成歹徒下手目標 (3)如不幸遭搶，應該以保護身體安全為優先考慮，不要抵抗，必要時，甚至可以偽裝昏迷，或可保命 (4)最好在身上備有貼身暗袋，分開放置護照、機票、金錢、旅行支票等，避免將隨身財物證件放在背包或皮包。　　　　　　　　　　（101外語領隊）

4.（　）下列何者不屬於「重要觀光景點建設中程計畫」中之焦點建設？(1)大東北遊憩區帶 (2)建構花東優質景觀廊道 (3)中部濕地復育計畫 (4)民間參與大鵬灣國家風景區BOT案。　（3）
　　　　　　　　　　　　　　　　　　（101外語領隊）

5.（　）入境旅客攜帶免稅菸酒，依規定僅限年齡多少歲以上之旅客方可適用？(1)十六歲 (2)十七歲 (3)十八歲 (4)二十歲。　（4）
　　　　　　　　　　　　　　　　　　（101外語領隊）

6.（　）「要瞭解熱帶雨林生態，其林相可以想像成類似大都會中高樓櫛比不同高度層次的環境」，此敘述是應用解說的那一種技巧？(1) 濃縮法 (2)對比法 (3)演算法 (4)引喻法。　（4）
　　　　　　　　　　　　　　　　　　（100外語導遊）

7.（　）對於具有爭議性的解說主題，在解說過程中解說員應該如何處理？ (1)將個人觀點透過解說傳達給遊客 (2)讓遊客表達個人觀點，進而產生參與感 (3)中立的傳達事實，不讓自己的偏見與情緒影響解說內容 (4)解說員解說後，大家再進行討論以取得共識。　　　　（100外語導遊）　（3）

8.（　）在各式解說原則中，最重要的原則是？ (1) 須具第一手經驗 (2) 與遊客經驗結合 (3) 採彈性解說方式 (4)考量遊客安全問題。　　　　　　　　　　　　（100外語導遊）　（4）

9.（　）小明暑假到英國去玩，在當地下午四點打電話給家人報平安，此時台灣應是幾點？(1)下午四點 (2)中午十二點 (3)半夜十二點 (4)上午四點。　　　　　（100外語領隊）　（3）

10. (　) 領隊在介紹自費活動時，下列那一事項不是必要的？ (1)
向客人收取費用 (2) 服務項目 (3)司機費用 (4)時間長度。　　　(3)
　　　　　　　　　　　　　　　　　　　　　　　　（100外語領隊）

11. (　) 當我們選擇戰爭場景作為模擬實境解說時，應注意下列　(4)
那一項原則？ (1)政治的正確性 (2)政黨的正確性 (3)民族
的正確性 (4)時代歷史的正確性。　　　　（99外語領隊）

12. (　) 當解說鯨魚的生態時，使用「每年灰鯨遷移路徑約　(3)
10,000英里，是所有哺乳類動物中最遠的」的文句，是
使用下列那一種解說技巧？ (1)舉例 (2)明喻 (3)引述 (4)
跨大時序。　　　　　　　　　　　　　　（98外語領隊）

13. (　) 行進間解說行程時，領隊宜： (1)背誦性的快速解說，展　(2)
示專業口才 (2)關注每位團員，語言簡潔明快 (3)持參考
書籍，解說給團員聽，以示正確性 (4)持小抄，邊看邊說
明，增加情趣。　　　　　　　　　　　　（98外語領隊）

14. (　) 下列何者為領隊首次自我介紹最好的場合？ (1)出發前機　(1)
場集合時 (2)飛機上時間多方可介紹詳盡 (3)到達首站目
的機場通關後 (4)到達首站目的上覽車後。
　　　　　　　　　　　　　　　　　　　　　　　　（97外語領隊）

15. (　) 領隊解說技巧中，下列何者最為合適？ (1)煽動性的解說　(2)
內容，增加旅遊刺激性 (2)提供正確與即時性的資訊 (3)
使用專業術語取代容易瞭解的詞彙 (4)採取固定的語言表
達及平面的文字資料，而完全不運用肢體語言。
　　　　　　　　　　　　　　　　　　　　　　　　（97外語領隊）

16. (　) 領隊帶團解說時，保持旅客興趣的首要工作是： (1)掌握　(1)
旅客的注意力 (2)詢問旅客的姓名 (3)瞭解旅客的工作內
容 (4)教導旅客專業知識。　　　　　　　（97外語領隊）

17. (　) 領隊在導覽中，「手勢動作」最能表達某些訊息。但手勢中的手指各有其不同的意思表示，下列何者最不適宜？ (1)以食指對團員的面部作指示的手勢 (2)以拇指與食指作 OK 手勢 (3)以拇指作垂直上翹的手勢 (4)以食指與中指垂直上翹作 V 型手勢。　　（96外語領隊） (1)

18. (　) 下列何者為領隊解說時最佳的字遣詞方式？ (1)儘量少用專有名詞，清晰明白 (2)用相同字詞重述要點 (3)多用專有名詞，展現專業 (4)使用抽象不易懂的比喻。 (1)

　　　　　　　　　　　　　　　　　　　　　　（96外語領隊）

19. (　) 一般以身體語言來輔助言語的解說介紹，以人體何種器官的訓練為最首要？ (1)軀幹 (2)手腳 (3)嘴巴 (4)眼睛。 (4)

　　　　　　　　　　　　　　　　　　　　　　（94華語導遊）

20. (　) 真正具有溫馨效果的解說是因為解說員具備何種特質？ (1)口才流利 (2)專業知識豐富 (3)充滿愛心與細心 (4)活潑大方。　　（94華語導遊） (3)

21. (　) 下列何者為解說人員最應具備之特質？ (1)忍耐力 (2)組織力 (3)想像力 (4)親和力。　　（94華語導遊） (4)

22. (　) 解說接待人員，若遇緊急事故發生，其處理態度以何者為最優先？ (1)冷靜沉著，救護應變 (2)追究責任 (3)通報主管 (4)尋求支援。　　（94華語導遊） (1)

23. (　) 為讓團友能放鬆的於戶外參觀，熟悉園區之領團者一定要在出發前宣布那一項的園區服務設施？ (1)用膳點 (2)藝品店 (3)洗手間 (4)座椅區。　　（94華語導遊） (3)

24. (　) 解說出版品中具有傳達遊憩區地理環境、設施位置、交通狀況、聯絡電話及遊憩據點介紹等相關內容，是屬於何種性質的出版品？ (1)資訊性 (2)解說性 (3)諮詢性 (4)欣賞性。　　（94華語導遊） (1)

25.（　）解說服務成敗的眞正關鍵在於解說者是能夠 (1)臨機應變　（4）
視事而爲 (2)熟悉人情世故與人爲善 (3)嘗試新方式與即
刻調整方向 (4)就近整理所知與完全呈現。
（93華語導遊）

26.（　）解說風景以視覺觀看爲主，下列何種組合是其基本要　（1）
素？ (1)形體、線條、色彩、結構 (2)距離、透視、明
暗、漸層 (3)對比、序列、軸向、會聚 (4)距離、位置、
比例、時間。　（93華語導遊）

27.（　）在有時間的限制下，何種解說方式是最能讓團友易懂且　（4）
印象深刻？ (1)分段說明 (2)重複說明 (3)詳細描述 (4)主
題、單元及次序。　（93華語導遊）

28.（　）經由適當的解說服務，最能夠使消費者獲得下列何種效　（3）
益？ (1)自然與文化資源獲得保護 (2)減少遊客於活動時
對資源之衝擊 (3)使遊客獲得豐富的遊憩體驗 (4)降低對
資源之污染。　（93華語導遊）

29.（　）解說人員在客人視覺中的好壞是以下列何者爲最重要關　（1）
鍵？ (1)衣著大方，整潔乾淨 (2)記憶力強弱 (3)解說能力
好壞 (4)說話態度風趣。　（93華語導遊）

30.（　）現地導覽的一般原則中，當團體成員即將接近標的物　（2）
時，解說應如何進行？ (1)介紹參觀路線及沿線重點及設
施 (2)介紹主題背景、原由及環境 (3)介紹標的物外觀與
特色 (4)介紹標的物的內容。　（93華語導遊）

第八章

領隊服務的內涵

- 第一節　領隊的工作特點
- 第二節　領隊的工作語言
- 第三節　領隊於行程中的例行工作

　　旅遊業乃是第三產業，而且是綜合性服務業；換句話說：「旅遊業乃是向離開家的人們，提供他們希望獲得的各種產品和服務的機構之總稱。」包括：餐廳、住宿、活動、自然資源、人文資產、政府公部門及交通簽證等，而領隊或導遊，則是落實以上旅遊服務內容與品質的執行者。最早之導遊是1841年7月5日英人湯瑪斯庫克組織五百四十人搭乘火車旅行參加一次酒會，這是公認近代第一次商務旅遊活動。1846年湯瑪斯庫克再組三百五十人赴蘇格蘭集體旅遊團，專門安排旅遊團，可以說是近代最早「導遊員」。本章從「領隊的工作特點」、「領隊的工作語言」與「領隊於行程中的例行工作」等三方面來探討。

 # 第一節　領隊的工作特點

　　領隊是旅行業最具代表性的工作人員，其工作的角色與地位非常特殊。領隊站在旅遊接待工作的第一線，接待效果的好壞決定旅遊的滿意度。接待工作的特點即是領隊的工作特點，歸納為以下諸點：

一、涉及產業面廣

　　領隊的工作涉及旅館業、交通運輸業、餐飲業、遊樂事業、藝品業等各方面的產業，重要的工作是負責各單位之間的溝通協調。例如：協調旅行業內勤、航空公司、遊覽車公司、司機、餐廳、飯店等各種人員。還要處理團員的各種個性化需求、問題及意外事件處置。領隊工作和人際關係繁雜，但每一項工作都不能有差錯，否則將造成不良後果及旅遊糾紛。

二、工作量及壓力大

　　領隊的工作並非是朝九晚五，協調工作常因時空變化而改變服務的內容，且因人、因時、因地而易，隨時在待命中，有點類似軍人的性質，一天二十四小時待命中。對團員突發事件的處理，也往往超過正常工作

量，故其所負的責任更大。

三、獨立性強

領隊是接受旅行業者囑託，代表接待旅客的服務人員。在整個旅遊過程中，時時刻刻必須照顧團員的食、衣、住、行、娛樂等各方面的需求。對狀況的掌握常常必須獨立，尤其是在國外，全由領隊兼導遊的角色去完成每一項任務，回答團員、處理突發事件，更需要當機立斷，獨自決策，事後才向公司報備，其工作的獨立性更不在話下。

四、重複性高

一般團員不瞭解，往往認為領隊的工作是「遊山玩水」、「吃喝玩樂」般輕鬆愉快，但實際上，領隊的工作是一項重複性高且繁瑣的工作。同一地點要去好幾次，同一餐廳亦去好幾次，同一秀場看了好幾次，同一座山爬了好幾次，故領隊要有獨特的耐心，不可懶散，不能因去過好幾次不想再走，而讓團員自行前往，獨自坐著休息、抽菸等客人。

 # 第二節　領隊的工作語言

領隊的工作是對群眾解說的工作型態，往往對象是三、四十位以上的團員，在解說時，領隊的語言要能平順、不緊張，才能有效表達。因此，成功的第一步是消除恐懼感，方法如下：

一、將注意力貫注在一人身上（focus on one person）

好的說話者通常會在聽眾中選擇一位對象，眼光朝他做好第一步之接觸，然後再擴展到其他團員身上。另一種常用的方法是看著團員的頭部，或想像所有的聽眾皆不在眼前，以上皆是消除恐懼的方法。

二、聽眾通常會喜歡你（accept an audiences desire to like you）

通常聽眾是很少會討厭演說者的，就如參加旅遊者不會是為了討厭導遊或領隊才去旅遊。因此，基本上團員對你的第一印象是友善的，善用此第一印象，塑造好的關係。

三、視緊張為一種自然的關聯作用（view nervousness as an ally）

腎上腺素會令你緊張，相對的也增強你的精力，令你改變生理狀況，面對外在的挑戰，並幫助你對景點的詮釋更敏銳。

四、經驗會減少恐懼（know that experience lessens fear）

大部分的領隊曾有戲劇性的經驗，也就是帶過一、二團後，或帶團歷經一、二天後，恐懼感也隨著時間消失。最重要的是縮短帶團初期的恐懼期。

五、強化你所述及的真實性（take strength in the fact that you know more than your audience）

對大眾談話時感到恐懼，通常是基於怕說錯或說出愚笨的話，因此，領隊平時應多研讀旅遊相關資料及組織旅遊解說內容，具備一定程度之專業知識。此外，身為領隊必須全心關注自己所說的話，不僅能協助控制緊張的心情，更重要的是必須確保所詮釋內容的品質。

此外，在解說內容上必須注意下列事項：

(一)認識你的團員（know your audience）

身為領隊必須根據每一團不同的特性，傳達不同層次的旅遊資訊。通常團員較不喜歡平面式的旅遊資訊或教條式說明，而較感興趣的是故事的表達方式，否則團員會在行車過程中因無趣的解說而睡著。再者，團員

喜好在行程中由本身所熟悉的事物而延伸至國外景點之相關性，因此事先認識你的團員屬性是必須的，且是成功的關鍵因素之一。

(二)明確性（be specific）

對於景點的敘述應該明確，例如：介紹巴黎鐵塔時描述巴黎鐵塔「很高」，但要更明確說出高達幾公尺，團員才有興趣去聽你的解說，且更能強化領隊的專業性。

(三)正確性（be accurate）

領隊以語言來解說自然及人文景觀使團員得以瞭解，語言是人類之間最好的溝通工具，有時因團體性質差異，需用台語甚至客家語，故平時有機會應在語言上多加強。

(四)清楚性（be clear）

語言是溝通工具，也是領隊最主要的謀生工具，因為領隊是靠嘴吃飯的，因此熟練地運用語言是成功解說的要件。儘量少用俚語，必要使用時，必須解釋清楚。

(五)正面性（keep it positive）

不要對負面的旅遊資訊述說過多，因為團員來此旅遊是希望得到美好之印象，如述說太多負面資訊會影響團員旅遊的心情，且易流於個人偏見或有失客觀性。適量的負面報導是可以接受，惟正面的解說必須多於負面才是領隊應該做的。

(六)輕鬆性（keep it light）

團員出國旅遊是為了休閒與娛樂，當然不希望所面對的領隊太嚴肅，適度表達風趣與幽默感是帶動旅遊團體氣氛的動力。但是，也不能矯枉過正，過於放肆與誇張，忘記本身職責所在。在此強調的是行程前後應保持輕鬆愉快，令團員感受與你一樣愉快的心境即可。

(七)將旅遊資訊個人化（personalize your information）

旅遊資訊不管是平面數字或視覺上輔助設備，都比不上領隊親身的經驗與具臨場感的解說，但也不宜過度膨脹及炫耀自己，而引發團員之反感。

總之，除上述原則外，尚須保持AIDAS原則，即：

1.attraction（吸引力）：能得到團員的注意。

2.interest（興趣）：能引起團員的興趣。

3.desire to act（行動意願）：能引發團員下車參觀、照相的行動意願。

4.action（行動）：能使團員採取實際的行動，例如購物、參加自費活動等。

5.satisfaction（滿足）：能讓團員滿意你的解說及全程旅遊服務。

領隊的解說對整個旅遊體驗而言，具有十足加分的作用，也是能讓團員對於旅遊中所遊覽過的人、事、時、地、物產生更深刻的印象。因此，身為一名領隊應做足事先的準備功課，無所畏懼地拿起麥克風，挺身而出帶領團員探訪世界各國的奇觀。每個領隊都有第一次帶團的開始，緊張是一定的，但是如何在一次又一次的帶團經驗累積之下，讓每一次帶團都更加完善，且能提供正確無誤的資訊給團員，並使團員都能感受到服務的熱誠，留下最美好的回憶，這就是一名領隊必須努力服務的重點及其內涵所在之處。

第三節　領隊於行程中的例行工作

海外旅遊作業中，以領隊帶團作業的程序所牽涉之範圍最廣，服務持續之時間最長和瑣碎，但卻是旅行業服務過程中最重要之一環。因為旅程中領隊任務之執行是否完善，其服務是否精緻，均為影響團體成功與否的重要關鍵。因此，領隊每天的例行工作值得注意。可分為以下幾點：

一、旅遊行程

1. 團體搭乘交通工具離開前清點人數，且確認所有行李已上車。
2. 在車子出發前，幫司機檢查車子狀況，如輪胎、行李箱有無關妥等。
3. 有外語導遊時，須翻譯協助旅客瞭解解說內容。
4. 每日預告旅客當日及次日之主要行程內容、注意事項。
5. 行程中介紹觀光景點歷史、地理、風光特色、特殊風土民情等（但若有導遊時，此項工作則為導遊之工作，領隊只是輔助）。
6. 到了觀光景點要先告知旅客洗手間在何處，且要說明洗手間的使用方法（特別是在歐洲時）。
7. 於飛機、車、船行進間，隨時注意旅客的身體狀況。
8. 訂定餐食（最好於四十八小時前訂妥）。
9. 幫導遊、司機收取小費。

二、旅館

(一)登記住宿

1. 告知旅客住宿旅館之設備內容及使用方式，並將房間鑰匙分發旅客。如：沐浴時簾幕下襬應放在浴缸內以及下身盆之使用；電壓、冰箱、電視、電話等使用注意事項。
2. 告知旅客領隊之房間號碼，以便旅客發生緊急事故時聯絡。
3. 確認行李已正確送至旅客房間、告知旅客明早上行李之時間及放置位置。
4. 預告旅客下次集合的時間和地點。
5. 告知旅客第二天的早餐用餐時間和地點，並分發早餐券。
6. 告知櫃台明早晨喚服務的時間。
7. 到各房間查房，看有無問題。

(二) 退房

1. 與飯店確認旅客自行消費的項目已結帳完畢。
2. 清點旅客人數及行李數。

(三)其他

1. 在一大早上車時要提醒團員貴重物品是否全數帶出、房間鑰匙有無交還等。
2. 晚間休息時，領隊應把當天的帳算清楚，避免回國才清帳，會搞不清楚。

以上，為領隊每日例行應做的工作（整理如**表8-1**），但還須加上人的因素才能做得更好。我們需要付出更多的「耐心」、「關心」、「細心」來照顧我們的團體，因為旅客出國在外對其環境感到不熟悉，所以，領隊亦必須幫助旅客，讓他們不會感到陌生和害怕，這也是領隊每日的例行工作之一。

表8-1　領隊於行程中每天的例行工作檢核表

時間	工作檢核內容	檢核
旅程中	1.團體搭乘交通工具離開前清點人數，且確認所有行李已載入。	(　　)
	2.在車子出發前，幫司機檢查車子狀況，如輪胎、行李箱有無關妥等。	(　　)
	3.每日預告旅客當日及次日之主要行程內容、注意事項。	(　　)
	4.有外語導遊時，須翻譯協助旅客瞭解解說內容。	(　　)
	5.行程中介紹觀光景點歷史、地理、風光特色、特殊風土民情等（但若有導遊時，此項工作則為導遊之工作，領隊只是輔助）。	(　　)
	6.到了觀光景點要先告知旅客洗手間在何處，且要說明洗手間的使用方法（特別是在歐洲時）。	(　　)
	7.於飛機、車、船行進間，隨時注意旅客的身體狀況。	(　　)
	8.訂定餐食（最好於四十八小時前訂妥）。	(　　)
	9.幫導遊、司機收取小費。	(　　)

（續）**表8-1　領隊於行程中每天的例行工作檢核表**

時間	工作檢核內容	檢核
登記住宿	1.告知旅客住宿旅館之設備內容及使用方式，並將房間鑰匙分發旅客。如：沐浴時簾幕下襬應放在浴缸內以及下身盆之使用；電壓、冰箱、電視、電話等使用注意事項。	（　　）
	2.告知旅客領隊之房間號碼，以便旅客發生緊急事故時聯絡。	（　　）
	3.確認行李已正確送至旅客房間、告知旅客明早下行李之時間及放置位置。	（　　）
	4.預告旅客下次集合的時間和地點。	（　　）
	5.告知旅客第二天的早餐用餐時間和地點，並分發早餐券。	（　　）
	6.告知櫃台明早晨喚服務的時間。	（　　）
	7.到各房間查房，看有無問題。	（　　）
退房	1.與飯店確認旅客自行消費的項目已結帳完畢。	（　　）
	2.清點旅客人數及行李數。	（　　）
其他	1.在一大早上車時要提醒團員其貴重物品有無全數帶出，房間鑰匙有無交還等。	（　　）
	2.晚間休息時，領隊應把一天的帳算清楚，避免回國才清帳，會搞不清楚。	（　　）

個案討論

領隊誤點，客人慘遭放鴿子

一、事實經過

　　甲旅客由乙旅行社招攬參加丙旅行社主辦，於2011年6月16日出發之普泰八天旅遊團，費用16,000元。出發當天依約赴桃園國際機場集合，丙旅行社指派之送機人員亦已為甲方辦妥出境手續，眼見飛機即將起飛，卻遲遲未見領隊蹤影，真是急煞人也！剛巧同班飛機中，有丁旅行社招攬之旅遊團，行程與丙旅行社遊程類似，丙旅行社送機人員，遂將有關資料交給丁旅行社領隊A君，委託A君代為照料甲旅客等人之旅遊團，並向甲旅客等人告知領隊將盡快搭乘下班飛機赴曼谷與團體會合。然而，當普吉島三天二夜參觀即將結束時，仍然未見丙旅行社領隊蹤影，甲旅客遂詢問丁旅行社領隊A君，是否仍將繼續曼谷部分之服務，A君稱該團赴曼谷班機較甲旅客之班機早一小時起飛，不過將會在曼谷機場等候與甲旅客等人會合。詎料，當甲旅客等人抵達曼谷機場時，竟然不見A君蹤影，一股被「放鴿子」之恐懼感油然而生。絕望之際，僅得自行聯絡當地友人，並由友人接赴曼谷飯店後繼續找尋A君。當晚與A君碰面，A君告知曼谷當地旅行社拒絕接待甲旅客等，故無法繼續再為他們服務。天無絕人之路，恰有戊旅行社旅遊團在曼谷，行程與甲旅客相同，甲旅客等遂參加戊旅行社團體繼續未完成行程，期間並自行給付旅遊費用7,290元，返國後向交通部觀光局提出申訴。

二、案例分析

　　此案例令人無法置信，竟然連領隊都未派出，任由團員自行出國、返國。領隊身在何處？也無從找尋，明顯違反《旅行業管理規則》第二十八條第一項：「旅行業經營自行組團業務，非經旅客書面

同意，不得將該旅行業務轉讓其他旅行業辦理。」以及三十六條第一項規定：「綜合旅行業、甲種旅行業經營旅客出國觀光團體旅遊業務，於團體成行前，應以書面向旅客作旅遊安全及其他必要之狀況說明或舉辦說明會。成行時每團均應派遣領隊全程隨團服務。」

此外，依照《國外旅遊定型化契約書範本》第十七條規定：「乙方（旅行社）應指派領有領隊執業證之領隊。甲方（旅客）因乙方違反前項規定，而遭受損害者，得請求乙方賠償。領隊應帶領甲方出國旅遊，並為甲方辦理出入國境手續、交通、食宿、遊覽及其他完成旅遊所須之往返全程隨團服務。」丙旅行社指派之領隊未能及時抵達機場執行領隊事務，甲旅客等本可要求解除契約並請求損害賠償。

三、帶團操作建議事項

領隊帶團當天，應及早出門，避免前往機場途中遇到交通阻塞，而延誤至機場時間；也應儘量不要自行開車前往，以免至機場途中發生意外，既無人知道發生何事，整團資料與貴重旅遊文件也可能因此來不及趕赴機場，造成整團旅遊行程延誤。本案例，雖不知領隊為何誤點，但如果領隊準時出現，後來一切的不幸與荒唐之事也不會發生。

模擬考題

一、申論填充題

1.領隊的工作特點為涉及產業面廣、＿＿＿＿、＿＿＿＿及＿＿＿＿等四項。

2.何謂AIDAS原則？

3.領隊服務的重點為何？

4.領隊的工作態度為何？

二、選擇題

1.（ ）服務落差是針對服務的不滿意而言，指的是期待和認知結果之間的差距，下列有關服務落差的敘述，何者錯誤？(1)消費者期待與另一消費者期待之認知差距 (2)服務品質內容與提供之服務的差距 (3)提供之服務與傳送之服務訊息的差距 (4)消費者期待和所獲得服務品質之認知的差距。　　　　　（101外語領隊）　(1)

2.（ ）依規定旅遊服務不具備通常之價值或約定之品質時，下列何者錯誤？(1)旅客得請求旅行社改善之 (2)旅行社不為改善或不能改善時，旅客得請求減少費用 (3)有難於達預期目的之情形時，旅客得終止契約 (4)旅客依規定終止契約後，旅行社將旅客送回出發地所生之費用，應由旅客負擔。　　　　　　（101外語領隊）　(4)

3.（ ）下列何者為民法上之旅遊營業人？(1)代旅客購買機票並收取費用 (2)代旅客訂飯店並收取費用 (3)代旅客購買機票、訂飯店、提供導遊服務並收取費用 (4)安排旅程、提供導遊服務並收取費用。　　　　　（101外語領隊）　(4)

4.（　）旅客於旅遊途中脫隊訪友，發生意外受傷，醫療費用花了 （3）
5萬元，則依國外旅遊定型化契約書範本之規定，下列何
者正確？(1)因旅行社有投保責任保險，故所有各種費用
應由保險公司負擔 (2)醫療費用由旅行社負擔，往返交通
費用由旅客自行負擔 (3)所發生之各種費用應由旅客自行
負擔 (4)所發生之各種費用應由旅行社負擔。

（101外語領隊）

5.（　）旅行社辦理七日旅遊團，因旅行社作業疏忽致使旅遊團回 （1）
程訂位未訂妥，次日才得以返還。依國外旅遊定型化契
約應記載及不得記載事項之規定，當晚住宿費用應由誰
負擔？(1)旅行社 (2)全體團員各自負擔 (3)領隊須自掏腰包
(4)國外接待旅行社。　　　　　　　　（101外語領隊）

6.（　）旅行團在德國因冰島火山爆發，航空公司通知航班停飛， （1）
下列領隊之處理原則中，何者錯誤？ (1)向航空公司爭取補
償，如免費電話、餐食、住宿等，但不包括金錢補貼 (2)通
知國外代理旅行社，調整行程 (3)請航空公司開立「班機延
誤證明」，以申請保險給付 (4)領隊應馬上告知全團團員，
取得團員共識，共同面對未來挑戰。　　（100外語領隊）

7.（　）團體行程中，遇本國旅行社倒閉，當地旅行社要求團員加 （3）
付費用時，領隊應即時通報交通部觀光局，後續由那一個
單位接手處理旅客申訴事宜？ (1)IATA (2)IATM (3)TQAA
(4)TAAT。　　　　　　　　　　　　　（100外語領隊）

8.（　）如果團體成員中有人行李遺失或受損時，應向航空公司要 （1）
求賠償，請問此英文術語為下列何字？ (1)claim (2)check
(3)compensate (4)make up for。　　　　（100外語領隊）

9.（　）旅館業、航空業在淡季時所提供的季節折扣屬於促銷策略 （1）
的？ (1)價格戰略 (2)產品組合之應用 (3)參加商展 (4)贈品
兌換。　　　　　　　　　　　　　　　（100外語導遊）

10. (　) 民國92年在海南島的兩岸旅行業業者交易會的會議上，大陸國家旅遊局局長承諾兩岸旅遊糾紛，可經由下列那些管道處理？ ①旅行社 ②品保協會 ③財團法人海峽交流基金會 ④交通部觀光局？ (1)①②③④ (2)①②③ (3)①③④ (4)②③④。　　　　　（100外語導遊）　(4)

11. (　) 旅客在國際機場內需要航空公司的「transfer」，其意指： (1)旅客需要特別餐的服務 (2)旅客需要轉機接待服務 (3)旅客需要照顧小孩服務 (4)旅客需要坐輪椅的服務。　　　　　　　　　　　（100外語領隊）　(2)

12. (　) 要符合過境免簽證的必要完整條件爲何？ (1)要有目的地國家的簽證 (2)要有離開過境國之確認機位 (3)只能在同一機場過境 (4)要有目的地國家的簽證，且要有離開過境國之確認機位並只能在同一機場進出。　（99外語領隊）　(4)

13. (　) 以九人座小巴士接送客人時，下列何者爲最尊座位？ (1)司機旁 (2)最後一排座位 (3)司機後面一排座位之最右邊 (4)司機後面一排座位之中間。　　　　（99外語領隊）　(3)

14. (　) 預防團員於參觀途中走失，領隊宜採何種方式爲佳？ (1)將行程向駐外單位報備，以便適時提供援助 (2)提供團員當地警方電話，以備不時之需 (3)事先與旅客約定，在原地等候以待領隊回頭尋找 (4)將全團資料如機票、護照、簽證等存放於旅館保險箱內，以策安全。

（99外語領隊）　(3)

15. (　) 旅行社未依規定投保責任保險，於發生旅遊意外事故時，旅行社應以主管機關規定最低投保金額之幾倍計算其應理賠金額賠償旅客？ (1)3 倍 (2)2 倍 (3)1 倍 (4)0.5 倍。　　　　　　　　　　　（99外語領隊）　(1)

16. (　) 目前發給大陸地區人民來台觀光之入出境許可證，其效期多久？ (1)自核發日起十五天 (2)自核發日起一個月 (3)自核發日起二個月 (4)自核發日起六個月。

（99外語領隊）　(2)

17.（　）大陸地區人民申請來台灣觀光，若是檢附大陸地區護照影本，其所餘效期至少須多久以上時間？ (1)三個月 (2)六個月 (3)一年 (4)三年。　　　　　　（99外語領隊）（2）

18.（　）旅遊結束前請旅客填寫「顧客意見調查表」是屬於下列品質管理的那一種策略？ (1)建立服務品質承諾 (2)建立服務文化 (3)建立與服務人員的溝通管道 (4)建立與顧客的溝通管道。　　　　　　（98外語領隊）（4）

19.（　）旅客在購買機票時，若第二航段未註明搭乘日期及班次，則該航段應以下列何項文字註記？ (1)open (2)blank (3)blok (4)void。　　　　　　（98外語領隊）（1）

20.（　）團體回國時，領隊應在何時才可以離開機場返家？ (1)入境後，旅客都持有行李牌收據，即可與旅客們互道再見 (2)應在所有團員的行李都已領到且無受損，並都通關入境後 (3)在行李轉盤處，確認旅客行李皆已取得，才可離隊 (4)返國時，行李遺失的機率很低，可視情況隨時離開。　　　　　　（97外語領隊）（2）

21.（　）下列何者為中華民國「旅行業品質保障協會」之英文簡稱？ (1)TQAA (2)ASTA (3)CGOT (4)IATA。　　　　　　（97外語領隊）（1）

22.（　）旅客經長途飛行後抵達目的地的當日，其行程應如何安排較好？ (1)務必儘速至旅館進住並讓旅客休息睡覺 (2)依抵達之時間按當地作息時序排定，以便讓旅客儘早恢復時差失調 (3)最好安排自由活動，以便利用時間睡覺 (4)當地之行程儘量緊湊一點。　　　　　　（96外語領隊）（2）

23.（　）領隊在團體辦理住房時，對於房間的分配，下列何者不適當？ (1)年紀較大、行動不方便者儘量安排住較低樓層的房間 (2)每次分配房間時，要注意同一家人或好友是否住在同一樓層或緊鄰 (3)每次分配房間時，全團中是否有設備或大小相差太大者 (4)因旅館房間，在抵達前就已設定，領隊不要去變更住房號碼。　　　　　　（96外語領隊）（4）

24. (　) 完成飯店退房（check-out）手續後，準備離開飯店前，下列何者為領隊最重要工作？ (1)確認團員應自付帳單是否結清 (2)清點團員人員、行李總件數 (3)提醒團員的自備藥物帶了沒 (4)注意常被忽略的司機行李上車沒。　(2)
（95外語領隊）

25. (　) 在飛機上領隊的座位最好如何安排？ (1)靠近前艙的座位以方便服務旅客 (2)任何座位只要離團隊不遠即可 (3)靠走道且近團隊的座位 (4)靠近緊急出口的位置。　(3)
（95外語領隊）

26. (　) 到達目的地機場出關後，找不到遊覽車，帶團人員不應採取下列何種措施？ (1)立即打電話給當地負責安排之旅行社或緊急聯絡人 (2)請團員先上洗手間稍候 (3)確定車子未派，或須等候很長時間，影響預定行程時，應考慮租用臨時巴士，再請接待之旅行社處理 (4)立刻請團員分別搭乘計程車至下一目的地集合。　(4)　（95外語領隊）

27. (　) 旅遊行程進行中，導遊與領隊對於行程安排上發生重大爭議時，其處理方式是 (1)導遊堅持自己意見 (2)聽從領隊的意見 (3)依據雙方旅行社的旅遊契約 (4)由旅客決定。　(3)
（95外語領隊）

28. (　) 台灣地區一般家庭所使用之電力，其電壓為110V，此與下列那一國家之電壓相同？ (1)美國 (2)英國 (3)新加坡 (4)香港。　(1)
（94外語領隊）

29. (　) UNESCO是那個國際組織的簡稱？ (1)聯合國 (2)世界旅行業聯合會 (3)聯合國教科文組織 (4)世界銀行。　(3)
（94外語領隊）

30. (　) 搭乘巴士遊覽車等交通工具時，領隊應立刻 (1)登錄司機姓名證件車牌號碼等相關資料 (2)和司機多聊聊瞭解他的身家背景 (3)介紹團員讓司機認識 (4)把小費趕快給他。　(1)
（93外語領隊）

第九章

領隊帶團的操作技巧

　　領隊工作在台灣因旅遊業者經營不正常,「領隊」也時常扮演「導遊」的角色。所以,領隊所要做到的是給團員一次盡善盡美的旅遊。何謂「盡善盡美」的旅遊,就是必須「知性」與「感性」兼備。知性是必須靠「導遊」負責精采的解說與導覽,感性是必須仰賴「領隊」的帶團技巧與幽默。而非常不幸的,台灣「領隊」又必須身兼「導遊」,因此,台灣領隊必須具有「碼頭工人的體力,日夜操勞服務團員」、「博士般的知識,無所不知解答團員疑問」、「餐廳服務生的熱忱,隨時服侍團員所需」。以下將領隊在各種場合帶團時應具備之帶團操作技巧,分述如下:

第一節　在餐飲時

　　目前大陸線、東南亞線、少數美國線及紐澳線之外,其餘之日本線和大部分長程線,市場上業者大多以領隊擔任全程導遊(through-out guide)工作。因此,在配合行程挑選餐廳及訂餐方式時,如何在有限的預算下,又能滿足團員之口欲,成為領隊工作的重要項目之一。

一、餐前準備工作

1.預約人數、時間、餐食種類及價位:團體餐廳的事前預約,不管是用電話、傳真、請藝品店代訂,都宜事先完成,將有利於自己、團員與餐廳,以確保團體有座位以及讓餐廳有足夠的時間準備,特別是在旅遊旺季及有特殊的餐食需求時。訂餐方式為:
 (1) 先報旅遊團體名稱、團號和領隊姓名。
 (2) 團體人數(大人＋小孩＋領隊或導遊)。
 (3) 素食者或其他特殊飲食限制者的人數多寡。
 (4) 訂餐的規格,包括:幾菜、幾湯與多少錢的菜單。
 (5) 大約抵達餐廳用餐的時間。
2.旅途中之訂餐時間最好能維持在四十八小時前訂妥,在旅遊旺季期

間更應提早。

3.一經訂妥，盡可能不要更動，也不可在抵達當天取消；如因故無法前往用餐，請於抵達前二十四小時，委婉通知對方，並請求諒解與配合。

4.瞭解餐廳正確位置，以免司機不熟悉時，花時間找餐廳，影響團員用餐時間。

二、在餐廳內

在餐廳時尤其要注重團體用餐禮節與個人貴重物品，前者是要讓團員吃得有禮，後者則是要使團員吃得安心。具體工作內容如下：

1.認清餐廳方向。

2.事先說明集合時間及上車地點。

3.指出緊急出口及廁所位置。

4.餐廳內用餐禮節之宣導。

5.那些費用包含在團費之內。

6.運用菜單說明今日餐點及特別餐，並注意菜量及菜色是否相符。

7.預留時間，讓團員如廁。

三、注意事項之掌握

團體用餐不同於自助旅遊，隨團服務的領隊負有教育功能，故於用餐時要一再提醒重要注意事項。分述如下：

(一)服裝

一般團體如在中式餐廳享用中式餐食，行程中團員之服裝大致都可以接受。但如安排在西式餐廳用餐，應事先向團員報告，普通餐廳最起碼要求不能穿涼鞋、短褲；如為正式晚宴或晚餐秀（dinner show），則依各秀場規定，最低要求不可穿牛仔褲、布鞋或無袖之上衣。除在休閒渡假之飯店或海濱，一般不宜穿著短褲、拖鞋或無袖上衣進入餐廳，特別是正式

西餐廳或晚餐秀等場合。

(二)入席

團體進入餐廳應保持安靜,在中國餐廳用餐領隊應先向餐廳確認自己團體所分配之桌次,請團員依序就座。西餐廳也是先確定團體位置並告知預約與否、用餐人數,不可自行尋找位置就坐,應等待服務生帶位。隨身大衣、手提行李應寄放衣帽間,教育團員女性優先並從左側就坐。通常團員來自不同的地方,旅遊初期團員彼此不認識,入席時宜機動調整,給團員彼此認識的機會;另外,對於素食者、小孩子等入席安排要特別告知餐廳服務人員。

(三)菜單

團體菜單通常是套餐方式,雖然如此,仍應告知團員套餐之菜單內容,避免團員中有不吃牛肉或回教人士不吃豬肉者,可以事先避免吃錯。

(四)用餐的禮節

中餐用餐禮節一般團員都較無問題,但西餐部分,尤其是法國餐、瑞士火鍋、義大利餐等特殊餐飲,領隊則必須做好事先宣導與教育團員正確的用餐禮節。

◆喝酒

飲料通常不包含在團體用餐內,除非是特殊團體,所以領隊宜事先告知費用包含與否,如不含則告知費用多寡。尤其是西式自助餐、自費活動的秀場,以及國內線與國際線搭機時的含酒精飲料等。

◆餐具

餐具禮節通常在享用西餐時較易發生,對於法式西餐,國人一般較不熟悉,且西式餐飲各國國情不同,團體用餐必須入境隨俗,尤其是在國際性場合,例如:遊輪上、賭場旅館等。

1.餐巾:餐巾不可夾在領子上或塞在腰帶上,通常平放在雙腿上。餐

巾一般用來擦拭嘴與手，絕不可拿來擦桌面。中途離開時，不可將餐巾吊在椅子上，可放在椅子扶手上或椅背上，用餐完畢後應摺好放在桌上。

2.刀叉禮節：餐廳通常都會將刀叉擺設好，右刀左叉是一般通則，符合人體工學之原理，若切好菜餚後，也可將叉換至右手持用。若中途用餐停止要進行交談時，應將叉柄朝下放，與刀成八字形，餐畢則將刀叉平行齊置於盤中，刀刃向內。除有特殊之餐點會機動更換合適之刀叉，如吃魚或瑞士火鍋，服務生必須換餐具。原則上有以下幾個重點：

(1) 首先請務必認清楚每一項餐具之功用，不同飲料使用不同之酒杯，不同之主菜也使用不同之刀叉，切勿張冠李戴，失禮又失身分。

(2) 叉子為大部分主食、前菜、甜點送入口之主要餐具；刀之主要功用為切割食物，不可用刀送食物入口。

(3) 西餐禮節中湯匙種類非常多，因不同餐點搭配不同形狀之湯匙，各有其功用，同一把湯匙不可從頭用到尾。例如：咖啡匙主要功用在攪拌，並非送入口之餐具，用畢更不可放在杯中，應置於咖啡碟上。

(4) 餐具使用一般是由外而內，前菜先是一道湯，接下來是一道海鮮，故擺設為湯匙、魚刀、魚叉。主菜為肉類，故餐具擺置於最內側，領隊宜事前先告知團員用餐順序與菜單之內容。

3.酒杯之辨別：餐廳一般有飲料單（beverage list）或葡萄酒單（wine list），團體旅遊與機上餐食服務都有飲料的供應，不論是內含在團費中或外加。通常團員喜好的最大宗為葡萄酒，習慣上肉類以紅酒配套，海鮮則以白酒、粉紅酒皆可，以上為一般通則，有些特殊餐食則搭配不同，如鵝肝醬配紅酒或甜一點之白酒都可。喝酒時最易產生的困擾是酒杯拿錯，或一個杯子倒多種酒。

4.湯類與麵包食用原則：喝湯時，是以湯匙自內往外，再以匙就口。喝湯忌諱發出聲音，使用匙尖送入口中，不可用吸入方式來產生聲

音，若湯碗內所剩不多，則可將湯碗向外稍斜。通常麵包是點菜後服務生才會送來，但麵包非主食，是配合不同菜式換口味的副食。吃麵包時應先在麵包籃內撕成小塊，不可在菜盤中撕麵包，通常避免將麵包沾湯食用，高級餐廳更是絕對不可以。

(五)小費

團體於中式餐廳用餐，一般如無特例不用再給小費；但若為西餐廳，一般是入境隨俗，午餐通常為10%，而晚餐為15%，但非絕對的，如團費已包括則不必給。但不管是中式或西式餐廳，如服務生服務非常良好，或團員要求服務之內容超越正常範圍，則須酌情再給服務當事人小費，以免失禮。國內通常有所謂之服務費（service charge）；國外有所謂之飲食附加費（cover charge），一般都入餐廳老闆手中，可以建議團員給予當時服務員真正屬於他的小費。總之，團體用餐通常都含小費，除非團員是在自由活動時自行用餐或飲料，或是在賭場旅館享用自助餐時。此外，若是使用晚餐秀或演藝船（show boat），可告知團員，對於演藝人員的特殊表演或接受點唱時，可酌情給予小費。

(六)自助餐

團體旅遊通常在旅程中會安排自助餐，自助餐符合國人消費心態，且在無中式餐廳的旅遊地區也不失為一個好方式，通常會擺滿各式主菜、副菜、甜點、水果等，非常豐富；但應事先向團員告知用餐禮節，諸如：

1. 女士優先已是世界之通則，請依序排隊禮讓女性。
2. 雖是自助式，但仍有前菜、主菜、甜點、咖啡或茶等順序，告知團員用餐順序，忌「逆向操作」。
3. 冷盤與熱盤、甜食與鹹食應分開盤子盛，以免影響食物之美味與衛生。
4. 取量宜衡量本身食量，不可一次拿足所有食物，包括前菜、主菜、甜點、飲料，全擺在桌上。
5. 飲料有時會有服務生服務，若自取時也應依一次一杯為原則，不可

一次倒了數杯放在桌上。

團體旅遊安排自助餐方式，具有方便性及自主性的雙重優點。此外，領隊應注意素食者之菜色是否足夠，以及告知團員用餐時有服務生服務時也應酌情給予小費。

對於與餐飲相關的專有名詞及字彙，應事先熟記，不論是服務團員或與餐飲業溝通聯絡時都必須具備。茲將相關的字彙整理如下：

wine cooler　葡萄酒冰桶；酒櫃	pineapple　鳳梨
spaghetti　義大利麵	papaya　木瓜
cheese　乳酪	mango　芒果
pub (public house)　酒吧	coconut　椰子
roast beef　烤牛肉	sweet potato　甘藷
smoked salmon　煙燻鮭魚	taro　芋頭
Haggis　蘇格蘭風味餐，以羊肚包肉的食物	cabbage　包心菜；高麗菜
starters; appetizers　開胃餐	asparagus　蘆筍
vegetarian　素食者	pumpkin　南瓜
Manhattan　曼哈頓雞尾酒	cucumber　黃瓜
Black Russian　黑俄羅斯雞尾酒	parsley　洋香菜；荷蘭芹
Bloody Mary　血腥瑪莉雞尾酒	chewing gum　口香糖
Screwdriver　螺絲起子雞尾酒	pepper　胡椒
cashier　出納；收銀	soy sauce　醬油
cloakroom　衣帽間；寄物處	vinegar　醋
tablecloth　桌布	sauce　醬汁
napkin　餐巾	ketchup　番茄醬
serving trolley　服務推車	

四、離開餐廳時

團體用餐完畢，不外乎會繼續下午的行程安排，或晚上回飯店休息，此時團員一般精神較鬆散，所以經常忘記隨身物品。再則，因國人的節儉美德，故習慣於用餐後將享用不完之食物帶走，但在國外這是非常不宜的行為，尤其是在享用自助餐時最容易發生。此時的重點工作為：

1.提醒團員隨身物品攜帶與否。

2.餐具及未食完之食物勿外帶。

3.司機如需用餐之準備。

總之，在餐飲時領隊應善用時機，對於用餐的禮節與各國特殊餐飲的介紹，不單是吃飽而已，最高境界是提升團員旅遊餐飲知識與水準。

 ## 第二節　在飯店時

領隊在安排飯店之住宿上如能細心、用心及關心，則不僅發揮住宿休息的功能而已，在積極上更能聯絡團員彼此之間的感情，進一步將飯店單純的住宿功能提升至休閒旅遊更高一層次。

一、登記住宿前

1.掌握正確飯店位置。

2.如因行程延誤，時間過晚，宜事先打電話告知飯店。

二、登記住宿時

在飯店辦理住宿登記的同時，宜向團員說明清楚各項注意事項，以免造成領隊自身與團員的困擾。通常重點注意事項如下：

1.向旅館櫃台確認有無特殊設備，如三溫暖、健身房、賭場等娛樂設備等。

2.協助旅館禮賓部領班（bell captain）清點行李及分房，以加速行李分送之速度。

3.團員為家族或親友同行，儘量安排鄰近房間，或詢問有無連通房，以滿足團員需求。

4.領隊在登記住宿後仍為工作時間，如有必要應教導客人使用房間內之各項設施，及告知緊急逃生管道。

5.說明美式早餐與大陸式早餐之不同。歐洲旅行團一般提供大陸式早
　餐，如欲吃美式早餐，須請團員另行付費。

6.請團員離開房間時記得帶鑰匙，外出請攜帶印有旅館名稱、住址、
　電話之卡片，以防迷失。

在住宿登記時，不妨說明明日行程應帶的物品及服裝，如進教堂不
宜身著短褲、短裙、拖鞋，上高山宜加件外套，海濱游泳宜塗防曬油及攜
帶太陽眼鏡等。

登記住宿時，對於專有名詞及關鍵字彙應事先熟記。以下將相關字
彙整理如下：

front desk〔包括registration或reception、information、cashier、reservation office、concierge、night auditor、duty manager，有時飯店有獨立之group check in counter〕

bell service〔行李服務中心；包括行李員（porter）、門僮（door man）〕

tour information desk　旅遊資訊服務中心

executive business service　商務服務中心

duty free shop　免稅店

house keeping　房務部

room service　客房服務

laundry service　洗衣服務

beauty saloon　美容中心

hotel voucher　飯店住宿券

personal bill　個人帳單

rooming list　住房名單

complimentary fruit　免費招待水果

welcome drink　免費招待飲料

meal coupon　餐券

wake-up call　晨喚

pay TV　付費電視

safety box　保險箱

master key　萬能鑰匙

shuttle bus　接駁車

evening dress　晚裝

wedding garment　結婚禮服

bikini　比基尼

stockings　襪子

handbag　手提袋

cosmetic case　化妝箱

shopping bag　購物袋

button　釦子

purse　皮包

necklace　項鍊

pendant　墜子

key holder　鑰匙包

doorknob　門把

keyhole　門孔

sandals　拖鞋

shoehorn　鞋拔

shoe polish　鞋油

shoe brush　鞋刷

coat hanger　衣架

comb　梳子

hair dryer　吹風機

battery　電池

blanket　毯子

sheets　床單

pillow　枕頭

三、退房時

離開飯店時須留意錢付了沒有，行李及貴重東西帶了嗎？領隊最重要的工作是確定團體行李件數及上車與否。為確保萬無一失，開車離開飯店時，再一次請團員親自確認行李攜帶上車與否。

1. 早上集合時，領隊應提早至集合地點，協助客人退房，並與收納核對是否有未付帳單。
2. 全團行李搬至大廳後，應立即清點件數是否正確，並請團員再確認一次行李，待辦妥退房後，再通知司機搬上巴士；在旅遊安全較差的地區，宜配合司機裝卸行李。
3. 開車離開飯店前，再一次確認團員隨身物品攜帶與否及飯店鑰匙是否歸還。
4. 所有飯店之分房表請保存，至回國後再銷毀，以備團員萬一遺失物品時有資料可查。

總之，住宿飯店時，領隊的角色與功能應能改變旅遊消費者一般印象——「飯店只是睡覺的地方而已」。飯店之附屬休閒功能，身為領隊應告知團員善加利用。

 ## 第三節　在搭乘交通運輸工具時

搭乘交通運輸工具已不僅是達成旅遊目標的手段與方式，更進一步而言是藉由交通工具的安排與領隊的解說，使搭乘交通工具不再只是配角，更成為旅遊的一部分。以下僅就搭機、搭乘長途遊覽車、搭乘火車或船舶等，分述如下：

一、搭機時

　　搭飛機看似小事，實為一大事，包括座位、餐飲、機上過夜、飛行娛樂、下飛機後之通關順利與否，全要在機上妥善解決。飛機東西向飛行，團員生理時鐘必受影響，事前說服團員預先睡覺，以應付落地後不能馬上前往飯店休息，而是要展開行程、購物，對旅客精神與體力影響甚大，故建議旅客善用搭機時間儲存體力一事不可忽視。

　　此外，團員常常抱怨，團體座位被安排在後面，又語出調侃旅行社、領隊不夠力。領隊如能事先說明「團體票票價是一定的，不一定最後排位置最便宜，與旅行社或領隊無直接關係」，如此團員搭機才能舒暢順利。由於一般團員對何種身體狀況不適合搭機仍無明確認識，一般領隊宜先過濾團員是否有以下疾病：

(一)不宜搭機之疾病

1. 缺氧類疾病：控制不良之肺部疾病、心臟疾病、六週內曾患心肌梗塞、血紅素小於8之重度貧血、三週內曾患中風者及控制不良之癲癇症。
2. 因壓力變化可能引發之疾病：急性之中耳炎、急性鼻竇炎、十天內曾動過腸胃手術、三週內曾發生腸胃道出血、三週內曾動過胸腔手術、顱骨骨折、眼球手術、石膏固定及肢體水腫。
3. 其他：水痘、肺結核等傳染性疾病、懷孕三十六週以上之孕婦、出生十四天內之嬰兒、大小便失禁或慢性支氣管炎併發大量濃痰者。

　　總之，切忌因搭機而導致團員身體不適，進而影響後續行程活動，或因少數人而影響其他團員情緒。

(二)操作技巧

1. 集合時間之前請清點人數及行李，團員尚未到齊時，可先請已到的團員自由活動，並規定於一定時間後返回原地集合，分發旅遊證件，如此有利領隊處理事物，並同時避免已到團員無所事事，深感

無聊。

2.撕下票根排列順序,必須與團體旅客訂位紀錄(PNR)之順序相同,以利機場櫃台人員作業。

3.行李轉送海關X光檢查,須告知團員要等行李通過檢查才可離開櫃台,以免海關人員要求開箱檢查時找不到團員,領隊本身又無行李鑰匙或密碼。

4.通常超過集合時間一小時後,若仍有團員未到,將未到團員的護照、機票、登機證交予送機人員處理。

5.告知重要事項時,如登機時間及幾號登機門,須以台語或客家語複誦,以防年長者無法理解。

6.請旅客於飛機起飛前半小時務必到達登機門,現已有多家航空公司在起飛前最後十分鐘未到達登機門則將關閉,後果由搭機者自行負責。

7.有關機上座位安排,宜事先說明由於登機證上姓名係按英文字母順序排列,因此,可能造成夫妻或同行者無法坐在一起(宜事先說明),尤其是對渡蜜月之新婚夫婦。領隊可在登機前候機室內略做調整,並根據團員之選擇,加以協調與安排。

8.領隊的座位須在鄰近團體座位附近之走道邊,亦必須告知團員你的座位,以便團員在需要協助時能找到領隊。

9.領隊可向空服員詢問相關資料之後,向團員再一次解說飛行路線、飛行時間和時差。

10.如搭機時間正巧接近用餐時間,先確認公司有無預算,是請團員於機上用餐或是上機前先自行用餐,應事先告知,以免團員飢腸轆轆。

11.經過長程飛行後團員大多一臉疲憊,應在上機前提醒團員攜帶簡單盥洗用具,下機後則可容光煥發地展開觀光。

12.利用轉機空檔,教團員幾句當地實用語言。

茲將搭機時之相關字彙整理如下:

normal fare　普通機票
CHD（child's fare or half fare）　兒童機票
INF（IN）（infant fare）　嬰兒機票
NS（no seat）　無座位（嬰兒機票）
F Class（first class）　頭等座艙
C Class（business class）　商務座艙
ED Class（Evergreen deluxe）
豪華經濟座艙（長榮航空另設之座艙）
Y Class（economy class）　經濟座艙
UPGRD（up grade）　座艙升等
DNGRD（down grade）　座艙降等
upper deck　樓上座艙
main deck　主要座艙
FFP（frequent flyer program）
搭機常客酬賓計畫
in-flight service　客艙服務
promotional fare　促銷機票
discount fare　折扣機票
non-endorsable　不得背書轉讓
non-refundable　不得退票
non-reroutable　不得更改航程

E（excursion fare）　旅遊機票
YE　旅遊機票經濟艙
YEE30　旅遊機票經濟艙三十天有效
GV（group inclusive tour fare）
團體機票
YGV16
經濟艙團體機票人數最少十六人
APEX（advance purchase excursion
fare）　預付旅遊機票
AD（agent discount）Fare
旅行業代理商優待機票
AD75（quarter）Fare　四分之一機票
TC（tour conductor's）Fare
領隊優惠機票
ID（air industry discount）Fare
航空公司職員優惠機票
OD（old man discount Fare）
老人優惠機票

(三)出入境時之操作技巧

　　不管是團員準備就緒在機場準備出發，或行程結束團員急於返國，團員心態是既興奮且期待。因此，領隊如何掌握旅客心理，落實領隊在出入境時之工作，是旅遊一切好的開始，以及完美的結束。分述重點如下：

◆國外機場入境程序

1.團體抵達目的地機場前，下機前宜先請團員上廁所，以免浪費時間在機場等候團員上洗手間，下飛機後待領隊清點人數後即可通關，以免耽誤通關時間。

2.在機上宜將團員通關之相關表格填妥，於下機前交由團員於出關時使用。

3.領隊及團員應配掛公司名牌，以利當地旅行社人員接機。

4.海關申報單務必請團員親筆簽名，以確認團員完全瞭解申報單之

內容，並且提醒不可造假，領隊也不能替團員代簽（如**表9-1**、**表9-2**）。

5.通常第一站會有當地旅行社之代表接機，有時在首站飯店須再次檢查行程表和英文行程表，及點清voucher張數或車票等。若未取得，須盡快與當地代理旅行社聯絡，以確定在何時何處可拿取。

表9-1　美國海關申報單

（左）

（右）

資料來源：美國海關及邊境保護局（CBP）。

表9-2　美國I-94出入境卡

DEPARTMENT OF HOMELAND SECURITY
U.S. Customs and Border Protection
OMB No. 1651-0111

This Side For Government Use Only
Primary Inspection

Admission Number

943430429 12

Welcome to the United States

I-94 Arrival/Departure Record - Instructions

This form must be completed by all persons except U.S. Citizens, returning resident aliens, aliens with immigrant visas, and Canadian Citizens visiting or in transit.

Type or print legibly with pen in ALL CAPITAL LETTERS. Use English. Do not write on the back of this form.

This form is in two parts. Please complete both the Arrival Record (Items 1 through 13) and the Departure Record (Items 14 through 17).

When all items are completed, present this form to the CBP Officer.

Item 7 - If you are entering the United States by land, enter **LAND** in this space. If you are entering the United States by ship, enter **SEA** in this space.

CBP Form I-94 (10/04)

Admission Number OMB No. 1651-0111

943430429 12

Arrival Record

1. Family Name

2. First (Given) Name 3. Birth Date (Day/Mo/Yr)

4. Country of Citizenship 5. Sex (Male or Female)

6. Passport Number 7. Airline and Flight Number

8. Country Where You Live 9. City Where You Boarded

10. City Where Visa Was Issued 11. Date Issued (Day/Mo/Yr)

12. Address While in the United States (Number and Street)

13. City and State

CBP Form I-94 (10/04)

Departure Number OMB No. 1651-0111

943430429 12

I-94
Departure Record

14. Family Name

15. First (Given) Name 16. Birth Date (Day/Mo/Yr)

17. Country of Citizenship

CBP Form I-94 (10/04)

See Other Side **STAPLE HERE**

Applicant's Name

Date Referred _____ Time _____ Insp.# _____

Reason Referred

☐ 212A ☐ PP ☐ Visa ☐ Parole ☐ SLB ☐ TWOV
☐ Other

Secondary Inspection

End Secondary Time _____ Insp.# _____
Disposition _____

18. Occupation 19. Waivers

20. CIS A Number 21. CIS FCO
A-

22. Petition Number 23. Program Number

24. ☐ Bond 25. ☐ Prospective Student

26. Itinerary/Comments

27. TWOV Ticket Number

Warning - A nonimmigrant who accepts unauthorized employment is subject to deportation.

Important - Retain this permit in your possession; *you must surrender it when you leave the U.S.* Failure to do so may delay your entry into the U.S. in the future.
You are authorized to stay in the U.S. only until the date written on this form. To remain past this date, without permission from Department of Homeland Security authorities, is a violation of the law.
Surrender this permit when you leave the U.S.:
- By sea or air, to the transportation line;
- Across the Canadian border, to a Canadian Official;
- Across the Mexican border, to a U.S. Official.
Students planning to reenter the U.S. within 30 days to return to the same school, see "Arrival-Departure" on page 2 of Form I-20 **prior to surrendering this permit.**

Record of Changes

Port: **Departure Record**
Date:
Carrier:
Flight #/Ship Name:

資料來源：http://amsterdam.usconsulate.gov/。

◆國外機場出境與國內機場入境程序

1. 團員若在國外脫隊時，應將機場稅如數退給團員，以免返國增加作業上的困擾。若團員有個別回程，請領隊在可能的範圍內協助團員，並幫助其事先做好回程確認機位的工作。
2. 回國時，切勿替別人攜帶未經檢視之行李返國，更不可攜帶違禁品（如**表9-3**）。

茲將出入境時應熟悉之關鍵字彙整理如下：

limousine service　轎車型汽車服務	identification card（I. D.）　身分證明
excess baggage　超重行李	airport service charge　機場服務費
hand baggage（unchecked baggage）手提行李	boarding pass　登機證
accompanied baggage　隨身行李	ATB（automatic ticket & boarding pass）　機票登機證
unaccompanied baggage　後運行李	DFA（duty free allowance）免稅額限制
bond baggage　存關行李	
customs declaration　海關申報單	dual channel system　紅綠線通關走道
currency allowance　貨幣攜帶限額	red line（goods to declare）
E/D（embarkation/disembarkation）Card　入出境登記卡	紅線櫃（應報稅櫃檯）
International Vaccination Certificate 國際預防接種證明書	green line（nothing to declare）綠線櫃（免報稅櫃檯）
Yellow Book	pre-boarding
黃皮書（國際預防接種證明書）	先讓攜帶小孩或傷殘乘客登機
	boarding gate number　登機門號碼

二、搭乘長途遊覽車時

團員出國都心存期待，想多看一些，多聽一些，多玩一些。白天除午後想小憩一下外，最害怕的是坐長途車，而且又是很悶的長途車。台灣的領隊在目前旅行業不正常經營下，必須身兼導遊職務，將全身功力與經驗全部開聊給團員聽，令團員不致感到無聊。對團員而言，國外一切都是新鮮的，如何在長途遊覽車上「借題發揮」，令團員感到愉快，而此時又不失為銷售購物與自費活動的時機，這是領隊必須下功夫的。在初次與司

表9-3　中華民國入境旅客申報單

中華民國入境旅客申報單
The Republic of China Inward Passenger's Declaration

注意：
每位入境旅客或家屬代表均應填具本申報單（在台設有戶籍國人第3欄至第11欄免填），填寫時請參閱背面說明。

ATTENTION:
Each arriving passenger or head of family must provide the following information (passenger with registered permanent residence in the Republic of China may skip columns 3 to 11). Please fill in the following blanks according to the guides on the reverse side.

2 9 7 8 7 7 0 7 3 8

1.入境班次 ARRIVAL FLIGHT NO. CI-	啟程地 FROM	出境班次 DEPARTURE FLIGHT NO. CI-	目的地 TO

2.姓名 (漢字)	3.性別 SEX 男 M □ 女 F □	身分證統一編號 I.D.NO.

FAMILY NAME (本國人免填)

GIVEN NAME (S)

4.公元出生日 BIRTH 日 DAY 月 MONTH 年 YEAR	5.國籍 NATIONALITY	6.護照號碼 PASSPORT NO.

7.入／出境證（入出境許可）字號 KIND OF VISA　VISA NO. 字　號	8.職業 OCCUPATION

9.戶籍地 HOME ADDRESS

縣(市)　鄉(鎮)(區)　村(里) 鄰　路(街)　段 巷 弄 號

10.來台住址 RESIDENCE IN TAIWAN R.O.C.

11.旅行目的 PURPOSE OF TRAVEL
□ 1.業務 BUSINESS
□ 2.觀光 PLEASURE
□ 3.探親 VISIT
□ 4.會議 CONFERENCE
□ 5.求學 STUDY
□ 6.返國 RETURN
□ 7.其他 OTHER

公務用欄 OFFICIAL USE ONLY

旅客簽名 SIGNATURE

入境日期　　　年　　　月　　　日
Date of Entry　　month　　day　　year

12.我攜有武器、槍械、植物、活生動物及其產製品。
I am/we are carrying arms, ammunition, plants, live animals or products of animals.
是 Yes □
否 No □

13.我攜有黃金、或新台幣四萬元以上，或外幣等值逾美金五千元。
I am/we are bringing gold, or more than NT$40,000. or US$5,000 in cash (or its equivalent in other foreign currencies)
是 Yes □
否 No □

14.我的行李物品總價值逾新台幣二萬元，或攜有自用、家用以外之物品（含贈送品、貨樣、商銷品、受委託攜帶之物品）。
The total value of my/our effects is more than NT$20,000. or there are other articles beyond house-hold effects (including gifts, samples, commercial articles, and articles being brought in on commission for another person).
是 Yes □
否 No □

15.我有不隨身後送行李將於六個月內進口。
Entry of unaccompanied shipment of effects within six months from today.
是 Yes □
否 No □

注意：第12項至15項勾是者，請續填明細表。
Attention:If the answer from #12 to #15 is yes, please fill in the following blank.

項次 Item	物品名稱 Description of Articles	數量 Quantity	總價 Price	項次 Item	物品名稱 Description of Articles	數量 Quantity	總價 Price

警告
販賣、運送毒品可判處死刑
WARNING
Death Penalty may be imposed on drug traffickers.

謹聲明全部申報均屬正確無誤
I hereby declare that the above entries are correct and complete.

旅客簽名
Signature ＿＿＿＿＿＿＿＿＿＿＿

海關處理欄
Customs Use

關員簽名
Signature of Customs Officer ＿＿＿＿＿＿＿＿

（續）表9-3　中華民國入境旅客申報單

敬 請 注 意

1.除正面各欄應詳為申報外，旅客如攜有下列物品者，必須申報：

(1)武器、槍械（包括魚槍、獵槍、空氣槍）、彈藥、武士刀、劍、匕首等。

(2)放射性物質或X光機。

(3)商銷貨物及貨樣。

(4)動植物、種子與其他活生動物及其產製品。

以上物品如據實申報，可准退運或暫存關棧，俟出境時再行攜出，未申報者，概依照海關規定處罰，並得移送法辦。

2.凡非醫師處方或非醫療性之管制藥品，包括鴉片、海洛因、古柯鹼、安非他命、大麻煙等，均禁止攜入中華民國境內，非法攜入、使用、持有或販售此等物品者，將從重科刑。

3.雪茄煙（不超過25支）或紙煙（不超過200支）或煙絲（不超過1磅）及酒類（不超過1瓶，每瓶1公升，或小樣品酒10瓶，每瓶0.1公升為限）限成年旅客自用者，准予免稅放行。

4.攜帶新鮮水果（疫區除外），以二公斤為限。

5.攜帶同一著作物（含書籍、雜誌、錄音帶、唱片、ＣＤ、錄影帶、ＬＤ、美術品、電腦軟體等），以一份為限。

6.保育類野生動物及其製產品，未經主管機關之許可，不得進口。

Attention

1.In addition to filling in the columns on the reverse side in detail, passengers are also required to declare to the Customs if they are carrying the following articles:

(1)Arms（including fishing-guns, shotguns, and airguns）, ammunition, swords, and daggers.

(2)Radioactive substance or X-ray apparatus.

(3)Commercial articles and samples.

(4)Animals, plants and their seeds, and other living creatures and their products.

The above articles, if properly declared, shall be either returned abroad or deposited under Customs custody until the passenger's departure, otherwise they will be dealt with in accordance with the prevailing Customs regulations and the offender may be punished.

2.All Controlled Substances（drugs）of a non-prescription, non-medicinal nature, including opium, heroin, cocaine, amphetamine, and marijuana, are contraband in the Republic of China. There are severe penalties for smuggling, use, possession or sale of these substances.

3.Cigars（not more than 25 pieces）or cigarettes（not more than 200 pieces）, or tobacco（not more than 1b.）and wine of all kinds（not more than 1 bottle of 1 liter, or 10 bottles of sample liquor of 0.1 liter each）may be released duty-free for each adult passenger's own use.

4.Each arriving passenger is allowed to bring in less than 2 kgs of fresh fruits（quarantine area excluded）.

5.One piece of copyrighted articles is allowed to be brought in（including books, magazines, cassette tapes, CDs, video tapes, LDs, art works, and computer software products）.

6.Any endangered species of wildlife or their products are not allowed to be imported, unless a permit is obtained from the authority concerned in advance.

機見面合作時，先與之建立良好的關係，重點告知本團特殊性質與偏好，以利增進彼此的瞭解與後續合作的順暢度。

搭乘長途遊覽車時，領隊應注意下列事項：

1. 應事先依行程列出一份沿途領隊自行訂餐之城市、餐廳名稱、地址、電話、用餐時間等資料，應事先依行程列出一份，提供長程司機參考，以利司機先行找出正確位置。
2. 備妥行程內各大城市街道地圖各一張，以及國外各大城市使用餐廳一覽表，提供司機參考。
3. 請團員輪流使用長途巴士上座位，萬一不行，則以抽籤方式決定，以示公平。
4. 在解說行程時準備相關錄音帶或錄影帶，可以增加效果並使團員更有印象之外，同時可排解旅途中之時間，達到雙重樂趣。
5. 司機後第一排之座位為領隊或導遊專用區。此外，在長途車程第一排位置也較危險，先向團員解說清楚後，團員自然會空出位置來。
6. 注意行車安全之外，並隨時提醒團員貴重物品與護照一定要帶下車不要離身，以防犯竊盜事件發生。
7. 若有當地導遊時，領隊宜先將導遊介紹給團員，再將團體正式交給導遊，但領隊必須坐在導遊旁提供必要之協助，絕不可在獨自車後睡覺。通常清點人數應由領隊執行。
8. 每日上車前先請團員確認隨身行李，證照是否已攜帶且存放妥當，每天搬運團體行李必須再確認一次，記得提醒團員增減行李一定要告知。
9. 行車時領隊應注意車內溫度，請司機隨時保持最佳溫度。

茲將領隊操作時應熟悉之關鍵字彙整理如下：

northeast	東北	side wall	輪胎壁
southwest	西南	entrance door	進口
north-northeast	北部東北部	reflectors	反射器
east-southeast	東部東南部	front tires	前輪輪胎

slant　偏鋒	windshield　擋風玻璃
latitude　緯度	wiper　雨刷
longitude　經度	front bumper　前保險桿
baggage compartments　行李廂	rearview mirror　後照鏡
side panel　側面板	headlights　車燈
rear tires　後輪輪胎	turn signal light　方向指示燈

三、搭乘火車或船舶時

搭乘火車或船舶時，安全是最重要的課題，無論是團員人身或行李的安排，特別是團員中幼小孩童及年長者的安全，是領隊格外要注意的地方。

領隊須特別注意的事項為：

1.有語言不通或路途不熟等情況，可請餐廳或購物站派人協助。
2.搭船時，船上救生衣及逃生小艇存放位置須再三強調；在船上瀏覽風光、倚靠船邊照相時，要注意安全；夜間船上活動宜告知團員結伴同行，不可單獨行動。
3.提醒團員遵守船隻航行安全規定，禁區勿進入，以免影響航行安全。

茲將搭乘火車或船舶時，領隊應熟悉之關鍵字彙整理如下：

ticket window　售票窗口	express　快車
ticket machine　售票機	underpass　地下道
safety belt　安全帶	platform　月台
accelerator pedal　油門踏板	kiosk　攤販
ticket examiner　驗票處	city streetcar　城市輕軌電車
brake pedal　煞車踏板	first-class carriage　頭等客車
clutch pedal　離合器踏板	sleeper　睡覺者
message board　留言板	diner　餐車
limited express　特快車	strap　皮帶
cloakroom　寄物處	metro　地下鐵

 ## 第四節　在參觀藝品業時

　　於觀光行程當中順道前往購物或向旅客介紹當地之特產，原是無可厚非、利人利己的事情，但基於職業道德，如明知所購之物品有假冒之嫌時，應提醒旅客，最好能於行前說明會時強調一下，那些物品應該避免購買，但此說明動作大都沒有，讓人深感目前旅行業的畸型做法實有待痛定思痛做徹底的反省。另外，領隊亦應注意，有些國家對於觀光客的購物有退稅的規定，有的是當場登記護照資料當場扣除，但離開該國時，須將退稅資料經由海關蓋過章後寄還該公司以便其辦理手續；有的是須待其辦好退稅手續之後，才會寄來退稅額度的支票；也有在離開該國時於邊界或機場辦理退稅手續。因此，身為領隊應協調旅客處理相關退稅作業，具體操作技巧將敘述如後。

　　每一次的旅行都是一趟值得珍藏的回憶，隨著國人出國旅遊人口不斷成長，出國旅遊已不再是遙不可及的夢想。但並非每一次的旅程都能使人擁有美好的回憶，班機的突發狀況、領隊與導遊人員的服務態度、團員間的融洽度都會影響到行程的完整性。其中，購物事件亦占相當大的一個部分。

　　就旅客的立場而言，出國旅遊總是希望能在盡情的玩樂之餘，也能帶一些紀念品回國與家人好友們一同分享在旅途中的點點滴滴；而從導遊與領隊的觀點看來，購物是在行程中不得不產生的一種利益行為，消費者盡情的購置紀念品實是導遊與領隊人員的一大收入來源，因此身為導遊與領隊人員的首要之務，除了在旅途中妥善照顧每一位團員之外，關於購物這看似簡單，其中卻蘊含無限玄機的工作，卻是萬萬不可掉以輕心的，甚至這將是造成旅客對於此次行程滿意與否的關鍵因素。現在，就讓我們一同來探討吧！

　　就購物事件的處理原則與操作技術而言，分述如下：

一、團體出發前

團體出發前，OP人員即會將此次行程中的購物點事先於工作日誌中標示給領隊人員，因此領隊人員應事先瞭解其購物點之特質與地點。

二、團體進行中

1. 領隊人員應按照行程中安排之購物點路線為團員做服務，不可擅自於行程中額外增加購物點，此為領隊與導遊人員應具備之基本專業道德。

2. 於一天的行程開始之前，即應於前往目的地的途中告知團員今日欲參觀之景點，包含購物點的告知，不要讓團員有突然被領隊帶去買東西的感覺。

3. 應事先告知團員此購物點有何值得購買之紀念品，若領隊人員本身已知此店家可能有欺騙團員等不實之行為，應事先告知團員，不可為一己之私利使團員吃虧上當。有些產品無法在台灣使用，也必須在團員購買之前即告知，以免團員事後後悔，引發不必要之爭端。

4. 不強迫推銷，團員有自由購買之權利與意願，領隊與導遊人員不應強迫推銷，使團員有不甘心的感覺。

5. 不可因為團員購物的多寡而對某些團員有差別性的服務態度，因為將容易導致其他團員的怨聲載道，不管買多買少都是你服務的團員。

6. 領隊與購物點間有抽取佣金之行為時，必須乾淨俐落，不讓客人有「領隊就是要榨乾我們」的危機感。

7. 讓團員有「東西買得愉快，錢花得甘心」的美好感覺。

三、購物事件之後

1. 當團員有埋怨時應盡快且用心地為其處理，不應讓團員有不被重視

的感覺。

2.如發現為購物點之錯誤或是刻意之欺騙行為，應竭盡所能的幫助團員討回公道。

3.不認真的服務態度容易使團員產生不必要的誤解，因此要認真服務每一位團員，避免為自己惹上不必要的麻煩。

四、操作技巧

1.領隊在說明會中應預先告訴團員各國、各地值得購買之物品，使團員有一正確之認識，還應教導團員保留部分的錢在後面兩、三站花費，免得前面一、兩站就花光。

2.旅客購買物品要貨真價實，因此領隊要負起監督之責任，在打包時宜請團員親自確認簽名無誤再裝入，以免返國後產生不必要之糾紛。

3.團員對所購物品有所不滿時，在合理之情況下，領隊應協助團員處理，做好後續服務。

4.購物的佣金應適度的透明化，打破團員心理的抗拒心態。

5.告知團員「不知行情不買、不貪便宜、不盲從購物」，站在團員立場易取得團員信任。相反的，領隊要自我下功夫，研究商品價位、功能、各地行情，令團員產生不買會後悔一輩子的感受。

6.領隊對自己心態上要做調整，佣金可遇不可求，更不可預設立場。

7.如有當地導遊，應事先與其溝通購物時間、地點、次數、品質內容、分佣比率。

8.宣布購物中心匯率與店外的差異，使團員願意放手一搏，放手購物。

五、處理購物的原則

購物可以令團員達到另一層面的滿足，相反的也可能導致旅遊的糾紛。關鍵的重點是領隊角色的扮演，領隊是最後旅遊品質的監督者，更是

代表旅行業者達成公司營運目標者。身為領隊不能讓當地導遊牽著鼻子走，該如何做呢？幾項購物原則如下：

1. 事先告知原則：對所要前往之購物地點、時間、內容、購物時事、應注意事項，必須事先告知團員，例如歐洲及其他國家的退稅規定、折扣計算方式等。

2. 貨真價實原則：對於購買物品的品質及價位應合理，購物時應保持立場，遇團員徵詢購買意見，應保持客觀，不強迫團員購買，及不可吹噓物品價值。

3. 恰到好處原則：購物點要適量、適宜，自然地安排於行程上，不因購物影響既定行程及用餐時間。

4. 售後服務原則：不因團員已購買，佣金已落袋，而對團員所購買之物品如遇瑕疵或不滿意，不給予售後服務。

領隊於帶團購物時，應事先熟悉關鍵字，茲將相關字彙整理如下：

electric store	電子專賣店	sport goods store	體育用品社
music store	音樂店	pharmacy	藥房
optical store	眼鏡行	stationery store	文具店
photographic studio	攝影製片室	safe-deposit box	保管箱
camera store	照相館	money changer	兌換服務

總之，購物成績的好壞常常與領隊心態有很大的關係，必須先修正自己的態度與觀念，才能將正確的行銷方式介紹給團員。領隊帶團員購物之後所得的利益非不義之財，只要過程透明化、時機適當、地點正確，並堅守上述相關「購物原則」，況且有時還要幫團員翻譯、殺價，售後還得服務，購物問題若能拿捏得當，不僅可以提高領隊從業人員的收入，亦能為團員的需求做適切的處理，將是領隊從業人員在團體出國時的要務之一。為團員解決問題是領隊應努力去達到的目標，使團員有一趟完美且愉悅的旅行亦是領隊衷心的盼望，其中的點點滴滴、小技巧及小經驗都值得好好的用心學習。

第五節　在參觀觀光遊樂業時

　　觀光遊樂業的範圍如同第二章所述非常廣泛，但又是攸關旅遊成敗的重要關鍵因素，因此領隊在帶團操作時宜注意的事項可分為「參觀博物館與美術館」、「參觀國家公園與遊樂場」等兩項。

一、參觀博物館與美術館

　　參觀博物館對領隊人員是一件勞心又費體力的事情，如何使團員在參觀途中注意個人財務安全之外，同時使博物館之行變得有意義、有趣味性，以及讓參觀行程時間快速而有效果且毫不疲勞，茲將相關準備工作分述如下：

(一)參觀前準備工作

1. 蒐集並閱讀背景資料：對於博物館、美術館內之背景資料瞭解愈多，就愈能詮釋藝術品之真諦，以及補充館內導覽員之不足。在出團前宜閱讀相關資料、圖片及熟記關鍵字彙，以利口譯時需要及翻譯正確性。
2. 操作時專有名詞之熟悉：對於專有名詞及字彙應事先熟記。茲將相關字彙整理如下：

paint　油漆	coffin　棺材
brush　刷子	tombstone　墓碑
charcoal　木炭	wreath　花圈
drawing paper　畫紙	bishop　主教
plaster figure　形象	cardinal　紅衣主教
model　模型	nun　修女
oil painting　油畫	minister　牧師
water color painting　水彩畫	guillotine　斷頭台
engravings　版畫	gallows　絞首器
light source　燈源	electric chair　電椅

stained glass 彩色玻璃	crossbow 石弓
frame 框架	armor 盔甲

(二)在博物館或美術館內

領隊在博物館或美術館內時，有以下幾項重點工作：

1. 認清方位，規劃參觀動線。
2. 事先說明集合時間及地點。
3. 指出緊急出口及廁所位置。
4. 館內規定之宣導。
5. 運用說明書及地圖。
6. 切記館內最重要之作品。
7. 預留自由活動時間，讓團員採購紀念品。
8. 協商館內導覽人員解說時，應注意團員多寡，調整音量之大小，但不影響其他團體或個人參觀的安靜。

(三)規定事項之掌握

領隊在入館前，宜將館內規定事項向團員宣布。重點工作如下：

1. 作品內部展示位置之變動：藝術作品可能在巡迴展出、外借，也可能在外修復或調整內部展示，要清楚這些變動，以免帶著團員到處尋覓。
2. 進入館內時，索取樓層分布圖。
3. 如無隨行導遊或館內導覽員，可洽詢館內服務台，確認該作品之正確位置。
4. 如因語言不通或找不出位置，可將該作品之圖片提供給館內工作人員參考，請求指示出位置。
5. 參觀時間之變更：博物館、美術館之參觀時間，會因季節性、淡旺季、罷工或特別假日等因素而改變開放時間，應事先多詢問相關單位或人員。

6.攝影之規範：大部分在館內可以照相，但未經申請許可，不可使用閃光燈或三角架，因閃光燈會使藝術品受到破壞，並且造成其他參觀者之不便。事先告知團員備妥高感度之底片，或可以在館內書局購買複製之明信片或幻燈片，效果較佳。

7.個人物品之檢查及攜入館內標準：基於維護館內收藏之安全考量，參觀人員通常要經X光檢查，並要求大型個人背包不可攜入，每一博物館、美術館在出入口都設有衣帽間，可多加利用，而領隊應在下遊覽車前宣布以上注意事項。

8.飲料及餐食食用之原則：館內都有規定參觀過程不宜進食，館內都有規定，可以於入內參觀前先讓團員上廁所及飲水，並於參觀結束時技巧性安排購物，利己利人。

(四)出館後

1.再次確認人數及個人貴重物品是否攜帶。

2.掌握搭車之正確位置及先前約定接團時間。

3.如場地、時間適宜，可拍攝團體照。

　　總之，博物館或美術館的參觀，由於容納量的限制、團體參觀活動時間有限及團員參觀需求不同的情況下，容易造成有些團員稍嫌不足，有些團員稍感太長的兩極現象。身為領隊應在入館前說明為何參觀時間有一定限制及重點參觀文物為何，將可以減少以上情形的發生。

二、參觀國家公園與遊樂場

　　參觀國家公園或遊樂場對領隊人員來說是一件費體力的事情，須提醒團員在參觀途中注意個人財務、人身安全，如何使國家公園、遊樂場之行具有教育性、娛樂性，變得具知性與感性，以及讓參觀行程時間快速而有效率，茲將準備工作分述如下：

(一)參觀前準備工作

　　1.蒐集並閱讀背景資料：對於國家公園、遊樂場內之背景資料瞭解愈

多，就愈能詮釋其真正內涵，及補充國家公園解說員之不足；在出團前宜閱讀相關資料、圖片及熟記關鍵字彙以利口譯時需要及翻譯正確性。

2.操作時專有名詞之熟悉：對於專有名詞及字彙應事先熟記。茲將相關字彙整理如下：

fountain　噴泉	chess　西洋棋
statue　雕像	roulette　輪盤
beach　海灘	spider　蜘蛛
swim　游泳	dragonfly　蜻蜓
seesaw　蹺蹺板	mantis　螳螂
chute　瀑布	gold beetle　金龜子（黃金甲蟲）
merry-go-round　旋轉木馬	centipede　蜈蚣
ghost house　鬼屋	snail　蝸牛
boxing　拳擊	ant　螞蟻
karate　空手道	fly　蒼蠅
bow　弓	mosquito　蚊子
shooting　打獵	sparrow　麻雀
spear　魚叉	swallow　天鵝
weight lifting　舉重	crow　烏鴉
body building　健身	pigeon　鴿子
football　英式足球；橄欖球	parrot　鸚鵡
volleyball　排球	peacock　雄孔雀
badminton　羽毛球	carrier-pigeon　傳信鴿
table-tennis　桌球	panther　美洲獅
water polo　水球	giraffe　長頸鹿
ice hockey　冰上曲棍球	wild boar　野豬
billiards　撞球	hippopotamus　河馬
bowling alley　保齡球	rhinoceros　犀牛
marathon　馬拉松	sleeping bag　睡袋
record marker　記錄標誌	compass　指南針
sacred fire stage　聖火台階	electric torch　手電筒
honor platform　榮譽台階	dressing room　更衣室
skiing　滑雪	coat hanger　衣架
jumping board　跳躍平台	yacht　遊艇
scoreboard　記分牌	sea horse　海馬
coach　教練	jellyfish　水母
batter　打擊手	shellfish　貝殼
pitcher　投手	starfish　海星
catcher　捕手	dolphin　海豚
mahjong　麻將	octopus　章魚

(二)在國家公園或遊樂場內

1.認清園區方位，規劃參觀動線。

2.事先說明集合時間及地點，尤其是主題樂園內地小人多，宜找最明顯之地點，以防團員走失。

3.指出出口及廁所位置。

4.園區規定之宣導。

5.運用說明書及地圖。

6.切記園區最重要之參觀景點，以及園區最值得娛樂的設施。

7.預留自由活動時間，讓團員自行選擇景點、遊樂設施及採購紀念品。

(三)規定事項之掌握

1.進入國家公園內時，索取各景點分布圖。

2.如無隨行國家公園解說員，可洽詢園區服務中心，確認相關正確位置。

3.參觀時間之變更：國家公園參觀時間會因季節性、淡旺季、罷工或特別假日及特殊因素而改變開放時間，可事先多詢問相關單位或人員。

4.參觀園區之規範：在園內參觀時有些動、植物可能會影響團員安全，另一方面團員也可能破壞並且影響其他動、植物之生態。事先告知團員保持高度之警覺性。

5.個人物品之檢查及攜入、攜出園內標準：基於維護園內之商業利益及國家公園安全考量，園方人員通常要求團員不可攜入外食，或每一國家公園在出入口都設有檢查站，檢查是否攜入或攜出相關違禁品，領隊應在下遊覽車前宣布以上注意事項。

6.飲料及餐食食用之原則：參觀國家公園過程不宜隨地停車進食，園內都有規定何處可停車、何處可用餐，可以於入內參觀前先讓團員上廁所及飲水，並於參觀結束時技巧性安排購物。

(四)出園區後

1.再次確認人數及個人貴重物品是否攜帶。

2.在遊樂區掌握搭車之正確位置及先前約定接團時間。

3.在國家公園內，不可破壞任何自然生態，亦不可攜出或購買列為保育之野生動、植物及其相關製品。

　　總之，在國家公園或遊樂區由於地域較廣，團員容易迷失方向，更因為國家公園野生動物有時具危險性，或遊樂園內遊樂設施並非老少咸宜，領隊除事先告知安全注意事項外，對於年紀稍長或幼小之團員應隨時照料，絕不可帶入園區後任其自由活動。

第六節　在銷售自費活動時

　　銷售自費活動時，公司主管人員應站在維護公司旅遊品質，保障消費者權益與愛護領隊之考量下，制訂統一售價一覽表。近年來消費者保護意識抬頭，而旅遊性質也轉變為所謂「理性旅遊」，過去依靠不當之途徑賺取超額利潤的旅遊型態已成為過去。過去公司不願說明、領隊不敢說出的事，隨著資訊的公開與「資訊不對稱」的情形改變，現在可以適度的向團員說明「服務是有價」的概念，團員也漸趨接受。

　　在銷售自費活動時，領隊須注意之操作技巧如下：

1.遵守公司訂定或協調自費的統一售價，不致造成旅遊糾紛。

2.自費活動是否安排於行程內，因思考對團員有無正面影響或視當時狀況而定。

3.說明會時請務必告知團員要帶足夠之現金參加自費活動，因為部分活動費用不適刷卡，如未參加說明會者務必請業務員通知，否則團員到國外現金不足卻又很想參加，而空留餘恨。

4.如團員費用已收，但因氣候、外在條件改變而導致團員參加活動效

果可能不佳時，身為領隊不可執意非做不可，因為將容易導致旅遊糾紛，如美國大峽谷天氣不好無法飛行或霧太濃，將無法觀賞大峽谷之美時。

至於操作時關鍵字之熟悉，茲整理如下：

organ　風琴	triangle　三角鐵
piano　鋼琴	flute　長笛
harmonica　口琴	trumpet　喇叭
marimba　馬林巴（木琴一種）	record　唱片
drum　鼓	record player　唱機
accordion　手風琴	conductor　樂隊指揮
castanets　響板	baton　指揮棒
violin　小提琴	orchestra　管弦樂隊
chorus　合唱	soloist　獨奏
viola　中提琴	bassoon　低音管

第七節　收取小費時的技巧

「小費」最早在英國雖為「to insure promptness」之意，但筆者認為在現代應為「to insure prompt services」。故「tips」是根據服務內容的多寡、困難度、快慢之不同而給予不同之小費，非定額、限量。因領隊的人格與服務也非定額、限量，而是無時無刻、無微不至提供團員最佳旅遊服務，是故收取的小費也應屬於非定額之方式。

「小費」幾經沿革，發展至今，便成了不可或缺的基本禮儀之一。「服務有價」可說已成了服務業界從業人員的成就指標，也等同於個人工作上被尊重及被肯定的一種表達方式之一。且時至今日，由於旅遊業界競爭激烈，在營運不易、利潤微薄之下，業者就將行程內旅客額外付出的小費轉嫁成領隊的基本薪水之一，尤其是對於特約領隊或沒執照又不學無術的領隊，因此造成小費「變相」成為定額收取，不可不付。在台灣人的觀

念裡，也許會以為給小費是一種施捨，這一點與西方國家在認知上有很大的差別；也由於團員對領隊、導遊、司機等小費的認知錯誤，造成不少的糾紛。

以下將收取小費的「時機」、「方式」與「種類」加以探討如下：

一、時機

何時是收取小費之最佳時機呢？有的旅遊天數太短，有的導遊只有半天市區觀光的服務時間，又如何向團員收費呢？最好收取小費之時機應該是團體在旅程進行中達到最高潮的時刻，因此領隊必須努力去營造氣氛，通常是行程天數過半時，但如單一時間作為切入點又不切實際，只要令團員滿意且高潮已到的那一時點，誰又會在乎何時收。幾項原則如下：

1.小費是對服務的答禮，一般都在服務之後才給小費。

2.切勿選在團員精神不濟時或有所抱怨時收取。

3.以下分兩種狀況來說明收取的最佳時機：

狀況	時機
全程只有一位導遊及司機	行程進行一半以後至行程結束前一天
行程國家區域不同，有多位導遊及司機	行程前：先墊付導遊及司機小費 行程進行一半以後至行程結束前一天：一起收齊全部小費

二、方式

收取小費的方式在行前說明會時應向旅客說明清楚，那些是包括在團費內，那些不包括在團費中。給服務人員小費是一種國際禮儀，以及對旅程中相關服務人員所提供服務的一種肯定與感謝。通常旅行業者召開的行前說明會資料中，會有小費方面的說明（如**表9-4**）。

表9-4　小費收取項目說明表

此乃旅遊團費中不含之費用：為配合國際禮儀及對旅程中相關服務人員的一種肯
定與感謝，一般歐洲團體旅遊小費給付標準如下，提供參考：
1.床頭小費：每人每天為歐元1元。
2.行李服務費：於機場上下行李之小費，一般由團員自行託運。
3.長途遊覽車司機：每人每天為歐元2元。
4.領隊：每人每天歐元4元。
5.導遊：每人每天歐元2元。

(一)瞭解團員的組合

從團體大表、分房表、護照等可以看出是否為一家人或一群朋友，
找出這個族群較年長者，請他（她）幫忙代收小費。

(二)在旅遊過程中細心觀察

在團體中找尋意見領袖，喜歡領導或熱心服務之人，請他（她）幫
忙代收小費。有時喜於出鋒頭的團員不見得不好，此時反而可以助你一臂
之力。

1.發信封袋給團員：建議團員目前一般的行情為多少，由團員自己衡
　量領隊的服務斟酌給予小費。
2.選擇在適宜的空間內收取：秉持「錢不露白」原則，因為旅遊地區
　治安狀況不一，宜在遊覽車上、包廂式的用餐地方，勿選在開放的
　公共場所。
3.當著大家的面收下小費：小費的流向交代清楚，避免金錢不清不
　楚，引人猜忌，特別是替當地導遊或司機收取小費時。

三、種類

(一)司機與導遊的部分

身為領隊可以主動代收，但收取完畢後，立即由團員中年長者或團員

自行決定之代表轉交導遊或司機，如此由領隊主導而團員為主角的方式，可令團員感到受尊重，身為領隊切勿自行收完後重新包裝，易引起團員不必要之聯想。如所收之金額不足時，司機與導遊對於領隊也不致產生不必要之誤會。

(二)領隊部分

針對領隊本身小費，最好不要透過自己的手，經由與領隊較熟悉之團員或團體中之意見領袖代為收取，既不尷尬，也避免事後不必要之誤解。

(三)金額多寡

至於收多少又是一門學問，各公司都有一套標準，因地區消費物價、服務時間長短等有所規範，領隊必須灌輸團員「服務是有價」的觀念。至於價值多少是有一定行情，但非一定之限額，因為身為領隊所提供給團員的服務非一定之限額。服務多寡與滿意度的高低，會影響小費給予多寡之彈性幅度，同理可用於導遊與司機。

(四)領隊給予小費的對象

團體中有領隊、導遊、司機同行時，則該領隊應為自己、當地導遊及司機向團員收取小費，約以4：4：2的比例分給當地導遊、司機，以及其他領隊需給小費之對象，就如同一般觀光客一樣。

(五)領隊給小費的數額

生活中，小費習慣最深植人心的國家是美國。所以，美國小費的基本額服務一次約USD$1，其他國家應隨當地物價與薪資結構不同有所增減；而亞洲地區則僅須付相同或略低的金額。

每個國家的標準有一些差異（如**表9-5**），重要的是旅客要入境隨俗，有些服務是可以不用給小費的，有時可以臨機應變。服務好時，就可以多給一點；反之，少一點也無妨。總之，領隊之「小費」其實應稱為「隨團服務費」較適宜。導遊、領隊及觀光事業中任何從業人員皆非乞丐，

表9-5　各地區收取小費標準

地區 服務人員	歐洲	紐西蘭、 澳洲、美國	中東、 非洲	中南美	東北亞	東南亞 、大陸
領隊	EU$4-6	US$4-6	US$4-6	US$4-6		NT$100
導遊	EU$2-4	US$2-4	US$2-4	US$2-4	NT$250	NT$100
司機	EU$2	US$2	US$2	US$2		
小計（每人每天）	EU$10	US$8-10	US$10	US$10	NT$250	NT$200

所以應樹立團員正確心態給小費是一種禮節，一種對服務人員表達謝意與肯定其所提供之服務。

(六)不必付小費的情形

1. 對服務不滿意時：對房務員打掃房間的方式，或服侍者的態度不滿意時，小費金額可以酌情減少。極端不滿時，也可以將不滿的原因表達出來並說明清楚，但要以溫和的態度來表示。
2. 旅行團體費用已包含：有時旅遊團費已包含導遊、司機或行李服務生、團體餐食等小費，一般服務水準內可以不必再付。但是，如有額外服務或服務者服務品質極佳時，可以考慮酌情再給予，特別是美式自助餐廳，服務生應給予小費，例如：美西團拉斯維加斯的午餐與晚餐，大多享用該旅館附設之自助餐廳。

　　小費的正式名稱宜訂為「服務費」或「隨團服務費」，領隊提供良好的服務滿足顧客，就應取得合理的報酬。而領隊對小費的態度與價值觀，要培養正確的道德觀念、服務的精神，磨練收取的技巧與時機。一位優秀的領隊，在整個遊程中的付出是大家有目共睹的，相信只要有付出，一定會和團員有良好的互動，並會得到應有的小費，團員也會主動幫忙收小費，甚至超出原本預期的數額，這便是上策。在事先的說明會清楚說明付小費的方式，於行程結束後提醒團員收小費的事，此為下策。當然「領隊」在追求合理報酬的同時，也要思考自己的服務態度及品質，畢竟由消費者愉快的、心甘情願的主動給小費，這才是領隊與團員間良好的互動關係。若是常收不到小費，常覺得遇到「澳洲來的客人」，此時，或許應是

反省自我的時候了：是不是這個行業做久了，臉皮變厚了，以前在乎的事現在已經不在乎了，漸漸已失去了應有的本質。也許該暫離這個環境，做適宜的自我調整，重新再出發。

領隊帶團的操作技巧就是將每天的例行工作，「由複雜變成簡單，由困難變成容易」。在整個遊憩體驗的過程中，以領隊帶團作業流程所牽涉之範圍最廣，服務持續之時間最長和瑣碎，同時也是旅行業服務過程中最重要之一環。因為，旅程中領隊任務之執行是否完善，其服務是否精緻，均為影響團體成功與否之重要關鍵。因此，領隊帶團操作的技巧就值得注意。本章上述重點為領隊每日例行應做的工作，更是帶團操作時重要的技巧。但是，最後成功帶團的關鍵，還是須加上「人」的因素才能做得更好。身為領隊需要付出更多的「耐心」、「關心」、「細心」與「愛心」來照顧團員，「不要把團員當客人，而是把團員當朋友」。如此，領隊先奠定正確的帶團心態，經營成功的旅遊團體就變得水到渠成。

導遊推銷自費活動，原定參觀時間縮水

一、事實經過

　　甲旅客平常工作繁忙，想利用暑假帶小孩子來個全家旅遊，想了半天決定去語言可通的新加坡。在找旅行社時，甲旅客也知道目前許多新加坡旅遊團多半是採購團，甲旅客希望此次旅遊能帶小孩多玩玩，而不是走馬看花，其他時間被導遊帶去採購。因此，特別選擇乙旅行社所標榜的非採購團，團費比一般採購團高出許多。但是事與願違，抵達新加坡第一天，原定行程只做部分市區觀光，導遊卻匆匆忙忙看完市區觀光，將第二天聖陶沙島半天行程挪到第一天下午六時三十分，除看個十五分鐘海底世界，接下來天色已晚，只等看水舞，真是掃足了興。接下來的三天時間，參觀行程更是蜻蜓點水搖晃一下，有些行程竟故意不帶團員參觀，還好甲旅客當時和導遊據理力爭，才得以入內參觀。所有原定行程都是短暫停留，接著剩餘許多時間被推銷自費活動，介紹甲旅客等人參加，當時曾經向台灣派出的領隊反映，領隊卻也無可奈何，任憑導遊為所欲為。另外，第四天在新加坡機場準備搭機回台時，甲旅客三人的出境卡都遺失了，甲旅客立即向導遊求援，只見導遊不理不睬離去，而領隊卻照顧其他團員出關去了，甲旅客三人在求助無效下，經請教海關人員始自行辦理完成出關手續。

二、案例分析

　　根據《國外旅遊定型化契約書範本》第二十一條有關國外旅行業責任歸屬規定：「乙方（旅行社）委託國外旅行業安排旅遊活動，因國外旅行業有違反本契約或其他不法情事，致甲方（旅客）受損害時，乙方應與自己之違約或不法行為負同一責任。但由甲方自行指定

或旅行地特殊情形而無法選擇受託者，不在此限。」因此本案例中導遊一切行為，當然台灣旅行業者必須承擔後果。

另外根據《國外旅遊定型化契約書範本》第三十一條：「旅遊途中因不可抗力或不可歸責於乙方之事由，致無法依預定之旅程、食宿或遊覽項目等履行時，為維護本契約旅遊團體之安全及利益，乙方得變更旅程、遊覽項目或更換食宿、旅程，如因此超過原定費用時，不得向甲方收取。但因變更致節省支出經費，應將節省部分退還甲方。甲方不同意前項變更旅程時得終止本契約，並請求乙方墊付費用將其送回原出發地。於到達後，立即附加年利率＿%利息償還乙方。」因此本案例中導遊行程縮短，甲旅客當然可以根據上述第三十一條規定要求領隊送回原出發地。

最後根據《旅行業管理規則》第三十六條第一項規定：「綜合旅行業、甲種旅行業經營旅客出國觀光團體旅遊業務，於團體成行前，應以書面向旅客作旅遊安全及其他必要之狀況說明或舉辦說明會。成行時每團均應派遣領隊全程隨團服務。」本案例中領隊並未從頭至尾服務，也違反此規定。

三、帶團操作建議事項

在旅遊消費者意識高漲的今天，領隊與導遊在推銷自由活動時，為避免旅遊糾紛，最佳的方式是「按表操課」，也就是按公司規定的內容、價格與品質。此外，自費活動最好要在行程最後一天或一天行程的最後時段較宜，如果在行程一開始或一大早，則團員的感覺就像是本案例的感受一樣。最後，縮水的感覺要如何降低，一是超時工作，也就是司機、領隊與導遊要超時工作，令團員感受付錢是有代價的；二是有成本的東西要具體化，也就是門票、搭乘交通工具與額外餐飲等。總之，就是令團員感受到「物超所值」，自然團員客訴的機率就下降。

模擬考題

一、申論題

1.試述小費收取的方式？

2.領隊訂餐的方式為何？

3.領隊購物的原則為何？

4.進入國家公園應注意事項為何？

5.登記住宿時應向團員宣布之事項為何？

二、選擇題

1.（　）行程中，購物可以令團員滿足。領隊在處理購物原則，下列何者適宜？(1)提早完成行程，安排團員購物 (2)儘量配合當地導遊，於行程中購物 (3)購物點要適量，不影響既定行程及用餐時間 (4)任意調整行程，以方便停靠購物點。　　　　　　　　　　　　　　（101外語導遊）　（3）

2.（　）西式餐桌擺設，每個人的水杯均應置於何處？(1)餐盤的右前方 (2)餐盤的左前方 (3)餐盤的正前方 (4)餐桌的正中央。　　　　　　　　　　　　　　　　　（101外語導遊）　（1）

3.（　）不管國內外，buffet為現代人常用的一種飲食方式，下列相關敘述何者錯誤？(1)進餐不講究座位安排，進食亦不拘先後次序 (2)取用食物時勿插隊 (3)吃多少取多少，切忌堆積盤中 (4)喜歡的食物可冷熱生熟一起裝盤食用。　　　　　　　　　　　　　　（101外語導遊）　（4）

4.（　）用餐中若需取鹽、胡椒等調味品，下列敘述何者最為正　　（1）
確？(1)委請人傳遞 (2)大聲呼喚 (3)起立並跨身拿取 (4)起
立並走動拿取。　　　　　　　　　　　（101外語導遊）

5.（　）關於西式餐桌禮儀，下列敘述何者正確？(1)飯後提供之　　（3）
咖啡宜用咖啡湯匙舀起來喝 (2)整個麵包塗好奶油，可直
接入口食之 (3)進餐的速度宜與男女主人同步 (4)試酒是必
要的禮儀，通常是女主人的責任。　　　（101外語導遊）

6.（　）東南亞在種族和文化方面深具過渡性色彩，形成此一現象　　（2）
的主要影響因素是？ (1)地理位置 (2)地形變化 (3)氣候變化
(4)國家政策。　　　　　　　　　　　　（100外語領隊）

7.（　）下列那個西亞都市其原文意為「和平之城」？ (1)耶路撒　　（1）
冷 (2)貝魯特 (3)巴格達 (4)利雅德。　　（100外語領隊）

8.（　）台灣地區下列國家風景區中，面積最大的是那一個？ (1)　　（4）
西拉雅 (2)玉山 (3)花東縱谷 (4)雲嘉南濱海。

（100外語領隊）

9.（　）高雄港舊稱打狗港，為台灣第一大商港，附近鋼鐵、石　　（4）
化、造船工業聚集。此港口是利用下列何種海岸地形興建
而成？ (1)谷灣 (2)潟湖 (3)牛軛湖 (4)沙頸岬。

（100外語領隊）

10.（　）關於霧社事件的敘述，下列何者錯誤？ (1)領導人是莫那　　（3）
魯道 (2)主導的部落是馬赫坡社 (3)發生在1920年 (4)事後
總督府將倖存者遷移到川中島。　　　　（100外語領隊）

11.（　）地理大發現時代，英國在西元1588年擊敗那一國的艦　　（2）
隊？(1)葡萄牙 (2)西班牙 (3)法國 (4)荷蘭。

（99外語領隊）

12.（　）倫敦盆地與巴黎盆地原同為一個大盆地的東西兩半部，　　（1）
後因下列何者而分開？ (1)英吉利海峽 (2)多佛海峽 (3)北
海 (4)比斯開灣。　　　　　　　　　　　（99外語領隊）

13. (　) 高屏山麓旅遊線的著名溫泉區爲何？ (1)東埔溫泉 (2)盧山溫泉 (3)仁澤溫泉 (4)寶來溫泉。　（99外語領隊） (4)

14. (　) 「頭城搶孤」爲著名節慶活動，於每年農曆何時舉辦？ (1)1月 (2)7月 (3)10月 (4)12月。　（98外語領隊） (2)

15. (　) 山東省青島市由於歷史因素，市區內許多建築充滿何國的風格？ (1)日本 (2)英國 (3)德國 (4)俄羅斯。 (3)
　　　　（97外語領隊）

16. (　) 大陸地區法院的文書，要經過台灣地區那個機構的驗證，才可推定爲眞正？ (1)行政院大陸委員會 (2)台北地方法院 (3)內政部 (4)財團法人海峽交流基金會。 (4)
　　　　（96外語領隊）

17. (　) 經小三通到金門之大陸旅行團可否轉赴台灣本島？ (1)經申請許可後可以轉赴台灣本島觀光 (2)不得轉赴台灣本島觀光 (3)在許可停留期限內可以自由往返台灣本島及金門 (4)團員有緊急事故可於申報後轉赴台灣。 (3)
　　　　（96外語領隊）

18. (　) 下列那一位是《東方見聞錄》的作者？ (1)鄭和 (2)馬可波羅 (3)利馬竇 (4)達爾文。　（96外語領隊） (2)

19. (　) 下列那一個美洲文明的黃金時代是六至八世紀之間，此後即逐漸衰落？ (1)印加 (2)馬雅 (3)阿茲特克 (4)印度。 (2)
　　　　（96外語領隊）

20. (　) 歐洲許多節慶活動皆成爲城市觀光的主要吸引力。下列那一個活動與其城市組合有誤？ (1)西班牙旁羅那的奔牛節 (2)德國慕尼黑的啤酒節 (3)荷蘭阿姆斯特丹的仲夏節 (4)英國愛丁堡的藝術節。　（96外語領隊） (3)

21. (　) 歐洲又稱爲「基督教世界」，境內有許多藝術價值極高的教堂。下列那一座教堂與其坐落城市的配對有誤？ (1)莫斯科的聖保羅教堂 (2)倫敦的西敏寺 (3)巴黎的聖心堂 (4)威尼斯的聖馬可教堂。　（96外語領隊） (1)

22. (　) 日本明治維新變革後，受到打擊最大的社會階層為何？ (2)
(1)農民 (2)士族 (3)皇族 (4)商人。　　　　(94外語領隊)

23. (　) 歐洲居民的語系可分為日爾曼、拉丁以及斯拉夫三大語 (1)
系。請問斯拉夫語系主要分布於那一個地區？ (1)東歐
(2)西歐 (3)南歐 (4)北歐。　　　　(94外語領隊)

24. (　) 帶動英國工業革命的產品是 (1)羊毛 (2)棉布 (3)絲綢 (4) (1)
皮革。　　　　(93外語領隊)

25. (　) 首倡三權分立的人是 (1)牛頓 (2)孟德斯鳩 (3)盧梭 (4)培 (2)
根。　　　　(93外語領隊)

26. (　) 西洋人的煉金術無意間特別造就了那門知識的發展？ (1) (2)
物理 (2)化學 (3)醫術 (4)數學。　　　　(93外語領隊)

27. (　) 控制世界石油出口的國際性組織是 (1)OPEC (2)APEC (3) (1)
ASTA (4)PATA。　　　　(93外語領隊)

28. (　) 名音樂家蕭邦是那個國家的人？ (1)捷克 (2)波蘭 (3)蘇俄 (2)
(4)義大利。　　　　(93外語領隊)

29. (　) 義大利羅馬西斯汀教堂的創世紀壁畫作者是誰？ (1)達文 (3)
西 (2)拉斐爾 (3)米開朗基羅 (4)貝利尼。 (93外語領隊)

30. (　) 法國的勢力什麼時候開始入侵越南？ (1)西元十七世 (3)
紀 (2)西元十八世紀 (3)西元十九世紀 (4)西元二十世紀。
(93外語領隊)

第十章

旅遊者心理的認識

　　心理學家馬斯洛（Maslow, A. H.）認為，人類的所有行為係由「需求」（need）所引起，而需求又有高低層次之分，因此他的理論稱為「需求層次論」，即把人類的需求分為五個層次。他認為人類的需求由生理和安全的層次，慢慢提升為歸屬與愛需求、尊重需求，而最後達到自我實現的需求：

高層次	（5）	自我實現需求（self-actualization need）
	（4）	尊重需求（esteem need）
	（3）	歸屬與愛需求（belongingness & love need）
低層次	（2）	安全需求（safety need）
	（1）	生理需求（physiological need）

　　簡言之，馬斯洛的理論是一個人的需求從最低層次的生理需求，逐漸往高層次的需求發展，最後達到自我實現的最高層次時，也就是發揮自己潛在能力需求最強的時候。在一定的條件下，需求結構會起變化，即表現優勢需求的結構有所不同，有下面三種模式：(1)生理與安全需求占優勢的結構模式（如**圖10-1**）；(2)社交需求占優勢的結構模式（如**圖10-2**）；(3)自我與尊重需求占優勢的結構模式（如**圖10-3**）。

　　領隊在帶團前應事先瞭解團員心理，與建立自我正確的服務心態。此章乃在藉由探討團員心理，與建立領隊正確自我心理建設以利帶團的進行。現依「旅遊體驗與旅遊者類型」、「服務的心理過程」與「妥善經營團員心理」三個面向，分述如下：

圖10-1　生理與安全需求占優勢的結構模式

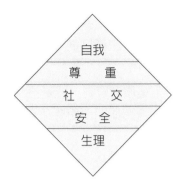

圖10-2　社交需求占優勢的結構模式

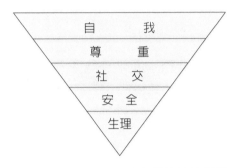

圖10-3　自我與尊重需求占優勢的結構模式

 第一節　旅遊體驗與旅遊者類型

　　領隊帶團過程中首先要分析團員的背景資料，因此本節首先探討何謂旅遊體驗與旅遊者的類型。

一、旅遊體驗

　　根據克勞森（Clawson）及尼奇（Knetsch）於1966年發表，任何旅遊體驗包括四個階段：

1.期望階段：預想和期待進行一次旅行或活動時機的階段，此階段伴隨著旅遊的夢想和熱情，旅行行為還並沒有實行，但透過期待也得到某種層次的滿足。

2.計畫階段：實際去蒐集旅遊資料，或是洽詢相關旅遊機構或業者。

3.參加階段：從出發到返國期間內的各種活動及附帶行為，而本階段是旅遊體驗的核心。

4.回憶階段：參加旅遊活動之後，體驗過程並非完全結束，返國後透過照片、錄影帶、文字記錄、購買的紀念品加以重新回憶，得到另一層次的滿足。

二、旅遊者類型

不同的活動選擇，表現不同的心理特徵，一般而言，選擇相同旅遊活動的旅遊者，具有共同的心理特點，分為下列幾類：

(一)依據旅遊內涵

在多元化的社會，消費者需求日趨多樣化，包括醫療、滑雪、賞楓、賞鯨、購物、文化旅遊，甚至是賭博觀光。

根據旅遊內涵的不同選擇，旅遊者可分為下列幾種類型：

◆觀光型

主要目的在參加各種娛樂性活動，例如：參加巴西嘉年華會、西班牙賽維亞復活節活動、香港劉德華演唱會、希臘雅典奧林匹克運動會發源地，甚至是南非克魯格國家公園之旅等。

◆醫療型

對住宿、飲食條件要求較高，且有明確的醫療目的，大多選擇具有保健醫療功用的旅遊活動及旅遊景點，例如：至瑞士接受美容醫療、到日本泡溫泉消除風濕與關節疼痛、至中國大陸接受氣功療法等。

◆冒險型

熱中於登山、游泳、滑雪等體育活動，或奇異古怪的旅遊地，以及人煙罕至的世界奇景。近年來國人注重旅遊休閒與活動，政府亦鼓勵國人參與正常休閒活動，加上實施週休二日後，此類型旅客大大增加，例如：西藏喜瑪拉雅山之旅、極地之旅、南美洲亞馬遜河之旅等。

◆採購型

不以旅遊為主，而以購買當地特殊商品，或某特定打折日期採購打折商品作為旅遊目的。例如：香港採購團、義大利採購團、日本採購團等。

◆求知型

多為理智型，求知欲強的旅客，這類遊客對各種新鮮奇異的自然現象，不同民族文化、歷史、美食都感興趣，隨著社會經濟文化發展及教育水準提升，此類型客人將大大增加。例如：法國深度之旅、東歐音樂之旅、中東古文明之旅、美西國家公園之旅等。

(二)依據旅遊距離

◆近距離旅遊型

個性一般而言較保守，對陌生環境較易產生疏離感，旅遊範圍大都是在所居住地附近或環境文化、生活習慣相近之地區，旅遊地點之選擇不單以距離遠近來區別而已，而是以上述條件的相似性因素作考量。例如：居住在台北地區之居民，旅遊地區僅限於北台灣地區風景名勝。

◆國境內旅遊型

對於環境有較佳的適應能力，且喜歡接觸新事物，對未曾去過的地方，都有想去嘗試的心理。例如：參加台灣環島之旅，蘭嶼、綠島、小琉球、澎湖、金門、馬祖戰地風光等。

◆跨國境旅遊型

具強烈的好奇心理，嚮往新的國度，適應力強，不管是自然風光、

歷史古物、世界奇景、文化藝術、風俗習慣，都有廣泛的興趣，且部分心理因素是出國，代表著自己在親友心目中具有不同的地位與形象，例如：出國至世界各地，尤其是歐洲地區或離台灣較遙遠之旅遊國度等。

(三)依據旅遊方式

◆參團型

個人時間有限，且認爲搜尋成本（search cost）太高，無法蒐集太多旅遊資訊，對繁雜的手續有排斥感，而選擇參加自己平時來往的團體組織集體出遊，或者旅行社所舉辦的全備式旅遊（ready made tour）。這類型旅客通常對於領隊及導遊的依賴程度較高，個性較內向，適應新事物的能力較差。因爲參團可以降低不安全感，爲減少厭煩，較多人選擇參團式旅遊型態。

◆自組團型

此類旅客大多是屬於精打細算型，只希望旅行社安排的飛機、交通工具、住宿等具團體優惠價格，至於到每個旅遊景點的活動內容和時間長短，全由自己決定，控有很大的自主性。旅客大多具有獨立思考的能力與適應能力，以及主動積極的個性特徵，並具某種程度的旅遊常識與知識，和握有與旅遊業者談判與議價的能力。

◆自助旅遊型

這類型的旅客喜歡不受拘束地支配自己的旅遊時間、內容，依據自己的興趣安排旅遊活動，因此不喜歡按表操課式的團體旅遊模式。通常與少數友人結伴共同旅遊，彼此間的喜愛事務性質相近、個性相投，甚至有友誼作爲基礎。由旅客獨立安排旅遊活動，並依據旅遊活動所碰到的人、事、時、地、物等不同的每日感受，而決定停留時間的長短，事先較無明顯的旅遊目的及固定的行程，通常只有大致的旅遊路線，常常有邊走邊玩的打算。有時甚至因籌措旅遊經費，也會利用其本身技藝或打工機會賺取部分旅費。此類旅客通常富有冒險精神，願意追求新事物，獨立性和適應能力較強，且具有一定的外語能力。

◆半自助旅遊型

初次出國或旅遊經驗不足，嘗試著去冒險犯難，尋找自我，但又怕環境一時無法適應或語言能力較差者，只好委託旅行社代辦代訂部分旅遊活動內容、交通、食宿，或參加航空公司推出的套裝產品，例如：機票加酒店加來回機場接送，此類型即保有部分自助旅遊的彈性及自主性，更能消除部分不安全感、不可預期性的旅遊風險，待累積數次旅遊經驗後，再投入自助旅遊的行列中，或避免麻煩改選參團式旅遊。

◆互助旅遊型

所謂互助旅遊，即是一群人可能是各取所需，或許是志同道合，一般而言，湊至十五人左右與旅行業者爭取最大的議價空間，可以只買機票或是參團，甚至是參團至某一階段後脫隊。此類型旅客旅遊經驗豐富且熟悉旅行業者及航空公司銷售方式，具精明頭腦會爭取最有利的價位，又明確瞭解自己旅遊的需求內容及目的，懂得與業者談判、商議的方法原則，來達到對自己團體最有利的旅遊方式、時間、內容與價位。通常此法在旺季時較不容易成團。

總之，透過以上旅遊類型的分類，有助於領隊人員對於帶團前團員背景、資料分析的正確性，也有助於旅行商品銷售人員對購買者心理有事先的認知，再根據旅客的不同類型特徵及需求，提供本身所需的旅遊商品及活動內容，使交易順利達成。從積極來說能提升旅客旅遊滿意度、擴展銷售層面及利潤極大化。

第二節　服務的心理過程

旅遊途中的服務是領隊的核心工作，先前工作是要掌握團員的心理狀態，才能做好服務的管理與經營。一個成功的旅遊團，一般而言有以下過程：

一、瞭解團員的意圖

團員的需要、動機、目的、興趣等，是複雜的（complex）、多變的
（variable），並有很大的差異。所以，瞭解團員的意圖不是一件容易的
事。但是相反的，團員對旅遊業的設施、服務內容存在一種預期完美的心
理傾向，即態度會表現出本來就怎麼樣？應該怎麼樣？於出發前在體認上
已有一定的看法，情感上有一定的好惡感，在行為上也有一定的反應，也
就是所謂的「期望水準」。而身為領隊工作者，是服務流程中最經常且最
直接為團員竭誠服務的人員，因此應該主動地掌握最佳時機，從團員的外
在態度來瞭解其內心深處的意圖，消除不正確的心理預期，並強化團員
「認知水準」，建立正確的旅遊心態。最後使「期望水準」與實際「認知
水準」的缺口能縮小，甚至使「認知水準」超越「期望水準」，如此才能
塑造高度的旅遊滿意度。

領隊首要的工作是以熱情接待、精神喜悅、態度積極之方式主動接
近團員，給團員一個良好的第一印象（first impression），是滿足團員心
理要求的第一步。

其次，認真而全面地觀察團員的言行舉止，判斷其意圖。到達旅遊
地或是在遊覽活動中，一般來說團員大多會產生生疏感、新奇感及相對疲
勞感等心理狀態，並且在外在行為上表現出來。這時領隊不但要熱情、喜
悅、主動地服務，而且更要做好周密的安排，充分注意到團員對時間的知
覺，即團員在旅遊活動中經歷一定時間後，所產生情緒之高低起伏。故應
盡快且及時地彈性安排團員的吃、喝、玩、樂等活動，以免團員認為領隊
對於自身工作的不熟悉或延誤，造成團員時間的浪費，而引起厭煩的心
理。

第三，掌握最佳時間，瞭解團員的意圖，在機場或車站接團開始，
就要注意團員所來自的地區，甚至是外籍國民或雙重國籍之國人，因此對
於不同屬性的團員應重視其各別差異，是領隊不可缺少的常識。見面時寒
暄幾句表示歡迎後，請團員上車，並注意敬老扶幼，關心病弱者，使對方

感受到自身的親切熱情、自然大方。行車中，一般團員對外面景觀很可能會有「先覽欲知」或「欲覽先知」的心理。怎樣滿足團員的好奇心，使途中的氣氛活潑起來，並激發團員的興趣，亦是重要的課題。

　　總之，領隊最重要的服務工作，要可以掌握最佳的時機，並瞭解團員的意圖，確實掌握何時是使團員產生「知道」（know）──「觀察」（observe）──「印象」（image）等的心理活動的時候，以及做好向團員解說與激起興趣的工作。

二、掌握團員的心理變化

　　客觀世界是複雜多變的實體，又是心理活動的源泉與心理變化的刺激物。而主觀的心理認知是引起心理變化的主要因素，所以，團員的心理變化實有主、客觀的原因。通常心理變化導因於以下狀況的改變：

(一)興趣的變化

　　在旅遊過程中，團員的興趣特點有共同性，必然也有差異性；有相對的穩定性，也有一定的可變性，這是興趣變動性的特點所表現出來的特性。興趣是人對特定事物與活動有獨特關注的意向，興趣不僅單單指的是對事物或活動的表面關注，而且也包含內在的趨向性與內在選擇性的特點，此外興趣與意向結構也有密切相關。興趣是在需要的基礎上形成，並在社會實踐活動中發展。動機可以促進興趣，興趣也可以促進動機。興趣根據起因的不同可區分為：直接興趣與間接興趣，兩者是可以相互轉化的。根據內容與傾向的不同又可分為：生理興趣與精神興趣。對團員來說，主要是精神興趣引起主導作用。

　　興趣的品質、興趣的意向性、興趣的廣博性、興趣的穩定性及興趣的效能性，根據以上興趣的原理，作為領隊要怎樣掌握團員的興趣變化呢？首先，要明確瞭解興趣是受個人地位、職位、年齡、性別、信仰、修養所決定，從中應可預測出團員的興趣特點，因人而異來安排活動的內容。但預測的準確性往往受到預測者的主觀經驗所約束，又受實際情況變化所影響，因此，在安排活動內容與時間上須有所彈性，既要照顧一般的

興趣，又要照顧特殊的興趣，以滿足團員興趣的差異或特殊的興趣要求。

其次，要注意團員興趣內容的轉換與興趣強度的增減，這兩種情況隨時都會產生變化與增減。由於團員會主觀的認知旅遊資源是否有特色，而決定對其是否能產生興趣，例如：遊覽山水風景，不外是奇石、樹林、花卉、湖水、瀑布、教堂建築等，視之有如「千篇一律」不感興趣，但每個山水風景都具有獨特的風格，都有傳統神話般的故事，雖然教堂的外觀、結構、擺設等好像都差不多，但每座教堂的建築都有其歷史背景或典故等豐富的旅遊資源。就是因為景點具有特色，才能成為遊覽的勝地。

這種旅遊資源的特色要靠領隊來介紹，使團員從不感興趣轉變成有興趣，而增加興趣的強度。有的團員因為身體生理原因與生理變化而產生興趣的變化，針對這兩種情況，領隊須激勵團員的興趣或保持興趣之穩定性，消除生理上的消極因素影響。例如：由於遊覽對象特別具有吸引力，加上領隊的介紹與描繪，有些年老體衰的旅遊者能克服生理上的障礙因素，仍然保持遊興的強度。也有的旅遊興趣特點是範圍集中，易變化而不穩定，即使很有特色的旅遊資源也引不起團員的興趣，此時可採用對比與實際體驗的辦法，引導其親自觀察、比較、操作，就會使其產生興趣。

團員興趣內容轉換強度的增減，與外界客觀事物的刺激內容強度有關，同時也與其個性有關係。特別是領隊服務的質與量更是外界刺激的重要因素，會引起很大的作用。再者，也可借助語言來引起團員的直接興趣。旅遊資源固然有其特色可以使團員產生直接興趣，但這只是認知階段產生的，其他就得藉由領隊生動地描繪其中的特色與異妙之處，這樣方可激發團員對其產生直接興趣。挑逗團員的興趣是一項很重要的工作，但是不能以興趣主觀出發，採用低級、庸俗、開黃腔的方式，投團員之所好。

(二)情緒的變化

團員一般都存在著「花錢就要有高品質享受」、「花錢就是大爺」的觀點。因此，在旅遊活動中，需求是很高的，當需求得到滿足時，情緒就顯得高興，反之，則感到不高興，這是因為情緒是人對客觀事物以需要為中心產生的體驗態度。體驗是內在的心理活動，態度是外觀的心理活

動，兩者是統一表現的心理活動，並具有兩極性的特點。但是，這種情緒的表現與變化，有的形於外，有的藏於心，有的隨興趣表露與變化，有的隨身體情況與其他情緒而表露與變化。

　　總之，團員本人的認知、心理活動與個性有關，特別是團員情緒的強度、速度和持續時間的長短，所表現出的心境和激情，決定著這種變化的發生，但會受團員的情感內容與性質所表現的道德感、求好感、理智感所約制。所以領隊應善於從團員流露在外表的情緒狀態（即表情）來觀察、分析、掌握團員的情緒變化，從情緒中得到回饋，找出對策，進而及時調節團員的情緒，以利領隊帶團服務管理工作的順利進行與圓滿完成。

　　團員的表情一般都表現在面部、語言、姿勢等方面，如團員對服務管理工作滿意，則面部是喜悅的，語言是爽朗的，步履是輕快的；如果不滿意，則面部無喜色，語言多詰問，姿勢不雅，面帶有怨氣，語帶批評；如果有緊急事故發生，則面部表情很緊張，表情苦楚，言而無力，肢體疲乏等。由於團員的社會地位、職業、個性、心理等方面的不同與差異性，情緒的表現與變化也是以不同的形式表露，針對這些不同情況，領隊應該以不同的方法，掌握適宜的時機，觀察與瞭解團員的情緒表現與變化，盡可能滿足其需要，解決心理困惑。

(三)社會價值觀的變化

　　在社會生活中，人與人、人與物、物與物之間的關係是錯綜複雜、千變萬化的，對這一系列現象所做的推測與判斷，就是社會價值觀。社會價值觀是依據認知者的知識經驗，與有關線索的分析而進行的活動，其中思維活動產生核心作用，並與其個性、心理與智能心理都有密切相關。人總是受社會價值觀來推斷別人的行為，往往是「以己度人」，難免發生偏差與變化。領隊應該注意社會價值觀的變化，同時對團員在社會價值觀認知上的偏差與變化，要及時掌握與瞭解。

◆社會價值觀的偏差與變化

　　團員從廣告中得知某個旅遊點有特色，交通很方便，服務品質又很高，於是決心到這個旅遊點去遊覽，想「舒服地享受一下」。但是到了這

個旅遊點，就感到「事與願違」，或是感到「無特色」、「划不來」，想換一個地方去玩。即使團員對某個領隊或是某家旅遊業者有著良好的第一印象，但在其旅遊活動中，如有某一次、某一件事、某一個服務環節不周到，就會產生印象偏差與變化。所以，團員的價值觀能否留下良好的印象，需要領隊在吃、喝、玩、樂之間每個環節上互相配合，才能達到共同提高服務品質與速度的目標。

◆**社會價值觀的表露偏差與變化**

通常在強化團員印象時，應注意兩種心理作用：(1)社會刻板印象；(2)推測作用。

「社會刻板印象」是指人對某一類事物產生一種比較固定的看法，也是一種概括而傳統的看法。它較普遍存在於人們心理活動之中，人們不僅對曾經接觸的人與物具有刻板印象，即使是以前未見過的，也會根據間接的資料與訊息產生刻板印象。所以，領隊在各個環節的表現，都會讓團員產生社會刻板印象作用，對強化有很大的影響。比如團員對某一旅遊點產生良好的社會刻板印象，就會充當義務「宣傳者」的作用，吸引更多的旅遊者；相反地，如果領隊服務管理工作不好，甚至某個環節做得差一點，也會很快被傳播出去，影響著許多旅遊者來遊覽，或是只做一次性的遊覽。這種社會刻板印象作用，實際上就是一種強化。

「推測作用」是指人在接觸人事物時，總要根據已有的經驗把對象與背景連起來進行假設。這種推測有的是全面的，有的是片面的，但都會產生強化作用。例如，有的團員要求很高，對服務管理不滿意時，就認為「很爛」。有時領隊言語稍有過失，團員就認為「看不起我」等，對強化印象有很大的影響。

總之，領隊要提高各個環節的服務管理品質，克服自身的社會刻板印象作用與推測作用。要善於運用強化措施，避免或轉變團員的社會刻板印象與推測的作用，這是強化團員印象的關鍵所在。但是，要經常以團員的個別反饋訊息中，求得印證及防範不必要之誤會，最後使團員「認知水準」高於個人「期望水準」。

 ## 第三節　妥善經營團員心理

團體組成分子所包含之層面至為廣泛，形形色色無所不包；而且團員出國旅遊，時間長短不一，領隊人員必須把握團員年齡、性別、教育程度、嗜好等各方面之特性，巧妙地運用團員微妙心理，施展帶團之技巧。

領隊人員自機場接待團員開始，日夜與團員接觸，在旅途中更可利用遊覽車內的麥克風，充分發揮本身專長，對該旅遊國家社會進步狀況或旅途自然景觀、歷史文物做相當程度之介紹，也可因此吸引團員對領隊本身的學識修養以及待人處世有若干程度之認識。

假如全團旅客都是由領隊本人招募，即全體旅客對領隊本身已有相當程度之認識與信賴，其工作必定順利進展。相對地領隊與各個團員均首次見面，彼此均感陌生與隔閡，對於工作進展必有若干阻礙。領隊人員必須努力排除這些阻隔，俾於最短期間內與全體團員打成一片，使帶團工作能順利進行。

不論是導遊或領隊，對於接待旅客的基本精神及帶領旅客技巧，皆有相同之處。茲將兩項重點工作分述如下：

一、如何巧妙經營團員心理

(一)需求差異性

領隊人員應把握團員共同心理，並切記每位客人有不同的個性和欲望，儘量能使每位團員都有滿足感。

(二)接受難易度

團員教育水準不一，接受導遊或領隊人員解說之能力互有不同。導遊或領隊人員應先瞭解團員之教育程度及興趣所在，妥善掌握講話內容和深淺度。

(三)解說適切性

大多數團員參加旅遊活動，是為了享樂與鬆弛精神上之緊張，所以應避免使用「教育」之字眼，以免刺激團員心理，切記這群團員並非軍人或學生。

(四)安排彈性

儘量配合旅程上的時間長短與團員疲勞程度，調整解說內容。儘管導遊或領隊人員本身興趣濃厚，準備講話的內容及資料也非常豐富，但必須把握時間，只能以深入淺出的方式，以達到滿足大部分團員求知欲的程度即可。

(五)帶團風趣性

領隊工作盡可能在談笑風生及輕鬆愉快的氣氛中進行，導遊或領隊人員除具備豐富的專業知識以外，並應具備適度的幽默感。

(六)活動參與性

設法利用群眾反應，激勵團員的思考力和新鮮感，提高全體之興趣及好奇心，以培養團員自己探尋的動機，好讓團員有自己的想法或意見，以激發全團樂趣的高潮。

(七)運作技巧性

巧妙而適度的利用團員喜歡採取「集體行動」與「愛好面子」之心理，遇有若干難以處理之個案，或萬不得已必須變更行程而需要全體團員表決時，能誘導團員，讓反對者舉手，必可獲得預期的效果。

二、團員消費心理的認知

身為領隊應具有健康的心理建設及塑造團員正確的旅遊心態，然而一般團員具有以下諸點旅遊消費心態，身為從業人員應加以體認並調整自我心理狀態：

(一)消費價格大眾化，服務要求個人化

團員往往要求以大眾化的價位享受個人化的服務，故在機位、船位、遊覽車等交通工具的安排和秀場座位上，應儘量爭取較佳的位子，以滿足團員的需求。

(二)旅遊內容豐富化，需求項目彈性化

團員期待旅遊內容能在有限的時間及花費下，得到團體般豐富化，但又要求所享受項目隨個人喜好之不同而彈性變動，尤其在用餐點菜方式上要求個性化。

(三)行程安排團體化，參觀時間自由化

團員在行程中大都會要求安排的景點和節目內容多樣且有效率，全程要有導遊或領隊導覽，解說要豐富而且有深度，參觀時間長短則期盼依個人所好自由化。

總之，人的性格是多樣化的，將這種多樣化性格歸納成若干類型必須十分小心，要如何才不會使得團員覺得不被尊重，或是不感覺到被侵犯，這也是相當重要的。話雖如此，只要發現些許線索就可以輕鬆進行說服，如何掌握這些正確的線索就要靠自己敏銳的觀察力。身為領隊應對參團旅遊消費者心理有事先的認識，最重要的時刻是在分析團員背景資料的同時，就應對團員有初步的研究；有了正確認識後，領隊才能儘速調整自己的工作心態與帶團方式，如此才是提高旅遊消費者滿意度最佳的方法之一。

個案討論

保管護照及現金，好心卻不細心

一、事實經過

甲旅客五人參加由乙旅行社所承辦之杭州五天旅行團，全團二十餘人。事情發生在行程第四天早上，當天全團在桂林飯店吃早餐，因全天為自由活動，全團有二十一人要參加自費活動。因此，領隊在用餐前將團員二十一人之護照及現金約新台幣壹拾多萬元收齊，且將全團二十五人回台之機票放入手提袋中，打算放入飯店的保險箱內，以方便團員自由活動。

當時正值用餐，領隊麻煩旁邊的團員代為看顧一下，便逕自離開招呼團員，待其回座位時，卻發現手提袋不見了，詢問幫忙看顧的那位團員，其否認答應領隊幫忙看顧。領隊這時知道該手提袋被偷竊了，裡面有二十一本護照、現金壹拾多萬元及機票。領隊隨即向飯店請求予以協助，但飯店並未積極予以處理，主管甚至避不見面，領隊及當地導遊只得將甲旅客等人帶到公安部門報案。

待完成報案手續後，領隊和導遊就帶領二十一名旅客參加半天自費活動，不過甲旅客等二十一人稱「因發生了護照、現金被偷，其旅遊情緒已受影響，遊興也沒了」。當時全團在當地飯店簽名傳真回高雄乙旅行社，要求乙旅行社針對變更行程所受損失予以賠償，否則將留在杭州，拒絕搭機回台。後經領隊簽名表示有關現金遺失部分，其保證一定於抵中正機場時，請家人拿現金到機場還給旅客，而護照遺失補償部分與精神損失，待回高雄後一定請乙旅行社予以處理，旅客才答應登機。

二、案例分析

領隊該不該為旅客保管護照，依《國外旅遊定型化契約書範本》

第十八條關於證照保管及退還之規定：「乙方代理甲方辦理出國簽證或旅遊手續時，應妥慎保管甲方之各項證照，及申請該證照而持有甲方之印章、身分證等，乙方如有遺失或毀損者，應行補辦，其致甲方受損害者，並應賠償甲方之損失。甲方於旅遊期間，應自行保管其自有之旅遊證件，但基於辦理通關過境等手續之必要，或經乙方同意者，得交由乙方保管。前項旅遊證件，乙方及其受僱人應以善良管理人注意保管之，但甲方得隨時取回，乙方及其受僱人不得拒絕。」

此外，此案例發生即將返國的前一日，較無「行程未完成」而導致賠償的問題產生。但無論如何仍屬乙旅行社之過失，依《國外旅遊定型化契約書範本》第二十五條有關延誤行程之損害賠償規定：「因可歸責於乙方之事由，致延誤行程期間，甲方所支出之食宿或其他必要費用，應由乙方負擔。甲方並得請求依全部旅費除以全部旅遊日數乘以延誤行程日數計算之違約金。但延誤行程之總日數，以不超過全部旅遊日數為限，延誤行程時數在五小時以上未滿一日者，以一日計算。」

三、帶團操作建議事項

此案例中，領隊當然是基於服務精神幫團員保管護照，但是事情只做一半，如果順手直接放入保險箱，或從頭至尾都不離身，此憾事也就不會發生。如果真的無暇立刻存入保險箱，也應委託值得信賴之人且以兩人以上較妥；特別是旅遊地區不是絕對安全之大陸、西班牙、義大利、澳門等旅遊國家與地區，還是靠自己較妥。

再者，領隊以目前工作條件與待遇來說不是很理想，工作風險又高，雖然熱忱助人的態度當然是不可減少，但幫團員保管護照其實風險很高，不妨換個方式，如請團員自行存入保險箱，領隊只站在協助立場即可。此案例中，更糟的是領隊還幫忙保管現金，實在是領隊讓自己陷於高風險的工作環境中，實為不智之舉。

模擬考題

一、 申論填充題

1.請繪出生理與安全需求占優勢之結構模勢圖？

2.根據克勞森（Clawson）及尼奇（Knetsch）指出任何旅遊體驗包括以下那四階段？＿＿＿＿、＿＿＿＿、＿＿＿＿及＿＿＿＿。

3.旅遊者根據旅遊內容之不同選擇可分為＿＿＿＿、＿＿＿＿、＿＿＿＿、＿＿＿＿及求知型。

4.旅遊者根據旅遊距離之不同可分為＿＿＿＿、＿＿＿＿及跨國境。

5.旅遊者根據旅遊方式之不同可分為＿＿＿＿、＿＿＿＿、＿＿＿＿、＿＿＿＿及參團型。

6.團員消費心理之認知為消費價格大眾化，服務要求個人化及＿＿＿＿、＿＿＿＿等三項。

二、選擇題

1.（　）有關「客製化的遊程」（Tailor-made Tours），下列敘述何者不正確？(1)比「現成的遊程」（Ready-made Tours）彈性高，可任意更動 (2)參加「客製化的遊程」同團旅客需求之同質性較高 (3)安排「客製化的遊程」的旅行社需要之專業性較高 (4)以平價為主，旅行社已事先安排。（101外語領隊）　(4)

2.（　）國人旅遊時多喜歡拍照，且常有不願受約束、又不守時情況，領隊人員應如何使團員遵守時間約定為宜？(1)團進團出，全程統一帶領，不可讓團員自由活動 (2)事先約定：遲到的人自行前往下一目的地 (3)對於慣常遲到者，　(4)

偶而故意「放鴿子」懲罰以爲警惕 (4)對於集合時間、地點，清楚的說明，並提醒常遲到者。　　（101外語領隊）

3.（　）對於飛機起飛前的安全示範，乘客應如何配合？(1)搭過幾次飛機，看熟之後就可不必管它 (2)自己認爲需要時，多看幾次 (3)每次示範時，都要用心觀看其動作要領 (4)因出事的機率小，可以不理它。　　（101外語領隊）　（3）

4.（　）超大型團體進住旅館，爲求時效並確保行李送對房間，領隊應如何處理最佳？(1)催促行李員限時將每件行李送達正確的房間 (2)將所有的行李集中保管，由旅客親自認領 (3)幫助行李員註記每件行李的房間號碼 (4)事先說服旅客自行提取。　　（101外語領隊）　（4）

5.（　）旅行國外，航空公司班機機位不足時，帶團人員的處理方式，下列何者錯誤？(1)非必要時，不可將團體旅客分批行動 (2)若需分批行動，應安排通曉外語的團員爲臨時領隊，與其保持密切聯繫 (3)應隨時與當地代理旅行社保持聯絡 (4)只要確定航空公司的處理方法即可，以免造成航空公司人員麻煩。　　（101外語領隊）　（4）

6.（　）小明跟家人預定過年出國旅遊，經過多方詢問，對於要前往峇里島或普吉島的行程仍是猶豫不決，請問小明在購買的過程中，目前正歷經那一個階段？(1)問題認知階段 (2)資訊蒐集階段 (3)方案評估階段 (4)購買決策階段。　　（100外語導遊）　（3）

7.（　）因觀光景點的知名度而去造訪當地，其動機是屬於旅遊動機中的：(1)推力動機 (2)拉力動機 (3)需求動機 (4)社會動機。　　（100外語導遊）　（2）

8.（　）心理學家喬治米勒（George Miller）認爲人類的短期記憶只能集中在多少項目之訊息？ (1)多則九項，少則五項 (2)多則七項，少則五項 (3)多則七項，少則三項 (4)多則五項，少則三項。　　（100外語領隊）　（1）

9. （ ）領隊對十二歲以下的兒童做旅遊解說時，下列何者為最不 （2）
適宜的方法？ (1)注意兒童的冒險心及好奇心 (2)稀釋成人
解說的內容 (3)關心兒童的豐富想像力 (4)重視兒童的理解
與認知，設計不同內容。 （100外語領隊）

10. （ ）分析旅客之旅遊頻率是屬於那一項市場區隔基礎？ (1)心 （4）
理特性 (2)人口統計 (3)產品特性 (4)使用行為。
（100外語領隊）

11. （ ）當顧客產生抱怨時，下列敘述何者不適當？ (1)依照問題 （4）
嚴重性而給予公平、合理的賠償 (2)傾聽顧客的抱怨，找
出問題發生的原因 (3)為顧及顧客的感受，永遠別讓顧客
難堪 (4)將處理問題的過程延長，淡化顧客對問題的抱
怨。 （99外語領隊）

12. （ ）經過一整年繁忙的工作，大明想於過年期間出國渡假。 （1）
對旅行社而言，大明在此階段想法是屬於購買決策中
的： (1)問題認知 (2)資訊蒐集 (3)替代方案評估 (4)購買
決策。 （99外語領隊）

13. （ ）消費者行為主要受文化、社會及個人等因素所影響。下 （3）
列何者不屬於社會因素？ (1)參考群體 (2)意見領袖 (3)生
活型態 (4)家庭。 （98外語領隊）

14. （ ）在旅遊過程中，領團人員與顧客之互動關係，是影響顧 （3）
客感受旅遊滿意度的重要因素。此說明了下列何種服
務的特性？ (1)易滅性 (2)異質性 (3)不可分割性 (4)無形
性。 （98外語領隊）

15. （ ）若將人格特質區分成為內向及外向，下列何者比較屬於 （1）
外向人格的旅遊特點？ (1)喜歡接受外國文化融入當地居
民 (2)選擇熟悉的旅遊目的地 (3)喜歡固定安排好的行程
(4)重視吃、住的環境及設備。 （97外語領隊）

16.（　）根據Engel、 Blackwell與Miniard等學者所提出的消費者 （2）
　　　　行爲模式之決策過程，下列過程敘述何者正確？ (1)問題
　　　　認知→方案評估→資訊蒐集→購買決策→購後行爲 (2)問
　　　　題認知→資訊蒐集→方案評估→購買決策→購後行爲 (3)
　　　　資訊蒐集→問題認知→方案評估→購買決策→購後行爲
　　　　(4)資訊蒐集→方案評估→問題認知→購買決策→購後行
　　　　爲。　　　　　　　　　　　　　　　　　　（97外語領隊）

17.（　）對年長的客人特別關懷其每餐飲食的表現，是屬於服 （3）
　　　　務的那項構面？ (1)信賴性 (2)反應性 (3)情感性 (4)確實
　　　　性。　　　　　　　　　　　　　　　　　　（96外語領隊）

18.（　）甲君參加夢幻旅行社日本團，該團品質極佳。當他下次 （2）
　　　　想要去法國旅行時，推論夢幻旅行社的法國團也有相當
　　　　好的旅遊品質，甲君的此種反應稱爲： (1)判別 (2)類化
　　　　(3)趨力 (4)反應。　　　　　　　　　　　（96外語領隊）

19.（　）根據皮爾斯（Pearce, 1989）的看法，比較好的排隊等候 （3）
　　　　管理規劃需要考慮排隊者的何種需求？ (1)互動需求 (2)
　　　　挑戰需求 (3)生理需求 (4)刺激需求。　　（94外語領隊）

20.（　）「感覺某種困難事情已被完成」是屬於莫瑞（Murray） （2）
　　　　的人類需求分類中的那一種？ (1)支配 (2)成就 (3)親和
　　　　(4)認知。　　　　　　　　　　　　　　　（94外語領隊）

21.（　）旅客在選擇旅遊地點時大多會考慮從未去過的地方，這 （1）
　　　　是基於人類那一種需求？ (1)探索需求 (2)社會地位需求
　　　　(3)生理需求 (4)放鬆需求。　　　　　　　（94華語導遊）

22.（　）觀光客的刺激性需求可透過各式各樣的活動來滿足，包 （2）
　　　　括從閱讀恐怖小說到高空彈跳，稱之爲受到何種作用的
　　　　影響？ (1)動機作用 (2)替代作用 (3)推力作用 (4)拉力作
　　　　用。　　　　　　　　　　　　　　　　　　（94華語導遊）

23. () 邀請名人代言旅遊產品銷售，主要是因為消費者的態度易受下列何者因素影響？ (1)易受意見領袖主導 (2)由過去經驗累積 (3)易受社會文化因素影響 (4)易受同儕影響。　　　　　　　　　　　　　　　（94華語導遊） ｜（1）

24. () 朋友及配偶的同行常是決定渡假旅遊時很重要的影響因素，這屬於下列那一種動機？ (1)多重動機 (2)共享動機 (3)實際動機 (4)放鬆動機。　　　　　（94華語導遊） ｜（2）

25. () 請問馬斯洛（Maslow, 1943）提出人類需求理論中「自我實現」的需求是屬下列那一種？ (1)生理需求 (2)安全保障 (3)心理需求 (4)社會需求。　（94華語導遊） ｜（3）

26. () 免於威脅、無秩序以及不可預測之環境，是屬於馬斯洛（Maslow）需求層次論的那一種需求？ (1)生理需求 (2)安全需求 (3)愛與隸屬需求 (4)自我實現需求。

　　　　　　　　　　　　　　　　　（93華語導遊） ｜（2）

27. () 由於態度具有不穩定性，因此可透過一些方法來改變旅客對旅遊服務的態度，下列何種方式較不恰當？ (1)改變旅遊從業人員的態度和儀表 (2)改變旅遊服務價格 (3)改變旅遊服務方式 (4)規範顧客行為。　　（93華語導遊） ｜（4）

28. () 動機可分為生理性與心理性兩大類，下列何者不是心理性的動機？ (1)睡覺 (2)成就 (3)文化 (4)地位和聲望。

　　　　　　　　　　　　　　　　　（93華語導遊） ｜（1）

29. () 個人遭受挫折後，採取幼稚的反應形式，使用幼稚時期的習慣與行為方式，稱為 (1)固執 (2)幻想 (3)冷漠 (4)退化。　　　　　　　　　　　　　（93華語導遊） ｜（4）

30. () 一個人從事一活動，從活動歷程本身即獲得樂趣與價值，我們稱此為受到何種動機的影響？ (1)工作動機 (2)內在動機 (3)外在動機 (4)文化動機。　　（93華語導遊） ｜（2）

第十一章

緊急事件的處理與預防

　　領隊帶團出國旅遊，除上述的帶團流程及技巧外，其中最重要的事項又以安全為第一，是身為領隊首要努力的目標。然而在團體旅行中，常因種種突發事件，而使遊程受到極大的影響，而且此類事件，事先亦無法掌握或預期，全賴領隊臨場的鎮靜、機智及經驗來處理，使團員及公司利益的損害程度降到最低。最常見的緊急事件如旅行證件、財物、行李的遺失，當地交通事故、罷工事件的延誤，以及團員迷路、脫隊、疾病，甚至死亡等，都可能在旅遊過程當中突然發生，所以領隊必須有心理準備，防患於未然，且要充分瞭解緊急事件的處理方法，才能順利、平安地完成此一團體行程。

　　一般而言，緊急事件在旅遊過程中是屬於特殊的、偶發的事件，一般很少發生。但一旦發生，如處理不當，其影響和後果都將是很嚴重的，因此不能輕視。事故有「突發性事故」和「技術性事故」之分。一般而言，突發性事故性質較嚴重，往往突如其來，嚴重危及團員的「人身安全」及「財務安全」，諸如猝死、證照遺失、遭竊等，此類意外事故，因素多也比較急迫。技術性事故多屬旅行社有關部門工作失誤等原因造成的，諸如機位未確認就出團、車子未到、飯店機位超額出售等，這種事故雖然對團員安全危害不大，但往往造成較大的經濟損失和極壞的負面印象，身為領隊處理起來也並非都是容易的。

　　發生事故，對於領隊來說都是不幸的，它給領隊人員的工作增加了困難和壓力。領隊人員首先應該想到，一件意外事故對於離家身赴國外的團員來說，不僅是暫時的不愉快和不適應，還可能在其精神上以至肉體上造成痛苦，嚴重的則為死亡、傷殘等。因此，領隊人員對於事故應全力以赴地妥善處理，為解除或減輕團員的不幸而努力。

　　任何事故發生後，如何處理，不僅直接關係到團員本人，而且還會影響其家屬和親友以至其他團員和公司信譽。處理得好，可以贏得公司及領隊個人信譽；處理不當，會給旅行社造成極大損失。例如，有位團員因精神失常，從樓上跳下死亡，屬於嚴重事故。但由於旅行社十分重視，處理得當，不但防止了可能造成的不良影響，而且還與團員的親屬建立了友誼。再者如技術性事故，如處理得當，有時也能使壞事變成好事。事故的

發生，也是對領隊人員專業知識、爲人處世和危機處理能力的考驗。

　　當然，任何事故，單單依靠領隊等人的努力是不可能處理得完滿妥善的。但在主管部門的指導協助下，主動爭取有關方面的大力協助和支持，採取一系列及時、果斷的應急措施，把事故所造成的損失和不良影響減少到最低程度，則是可能做到的。

　　領隊遇到緊急事件的處理原則有兩大方面：

　　第一，要站在團員的立場。必須極力爭取最大權益，使團員的損害降到最低，因爲團員的權益是最大優先順序，也是善良的第三者。

　　第二，要站在公司的立場。必須盡極大的努力，就地立刻解決困難，使對公司的傷害降到最低。無論如何，領隊即代表公司，以下針對各項緊急事件加以分類探討並以實際例子分析，以期使業者、導遊及領隊甚至團員在緊急事件處理過程中都能有深刻的瞭解，以釐清並確保旅行業者、團員、領隊服務人員三方面的權利與義務。

第一節　突發性事件的處理

　　本節述及有關突發性事故的發生，通常包括「人身安全」與「財務安全」。「人身安全」包括：「旅客迷路脫隊」、「旅客途中疾病」與「旅客途中亡故」；「財務安全」包括：「護照遺失」、「簽證遺失」、「機票遺失」、「金錢遺失」以及「行李遺失」等狀況。雖理論上與領隊無直接之責任，但往往也牽涉到很多間接關係的層面，且領隊也有隨時協助團員善後的責任與義務。事故前的防範與事前提醒團員注意事項，事故後的危機處理能力與善後工作，都是身爲專業領隊所必須熟悉的，以下僅闡述緊急事件處理的原理、原則，至於其中處理的方式與過程，則須依個人所累積的經驗與巧妙有所不同。

一、人身安全

(一)旅客迷路脫隊

最易令旅客迷失方向的地方是在賭場飯店、古城區、機場、地鐵、博物館、大型購物中心與主題樂園，領隊操作技巧如下：

1.旅客於自由活動中單獨外出，應發給飯店卡片，以防迷路時可招請計程車送回。
2.避免旅客在團體參觀途中走失，一般可事先與旅客約定，如發生此種狀況可在原地相候，待領隊回頭找回，如仍無法找回，領隊應立即向警方報案，並留下聯絡地址及電話。
3.如團體離境而走失旅客仍未尋回，應向我國駐外單位報備，並將有關資料如機票、簽證、下站行程等資料留給當地旅行社並請代為繼續尋找。
4.處理走失個案時，應以團體行程為主，不能因少數人走失而影響團體的活動安排，尤其行程內容必須完成，不得因此而縮水。
5.可發動熱心團員協助找尋，但注意人員挑選及時間回報的設定，以免連去找的團員也走失，或迷失旅客已回，而找尋者尚未回來。
6.如果全團將搭機（坐船、渡船等）離開該城市時，應將走失者證件、機票、簽證等留置在當地旅行社或其分支機構內，請導遊先將其他團員帶往下一站，領隊則留下繼續尋找。

總之，最重要的原則是領隊不可以顧此失彼，為了找尋迷失者而忘記其他大多數團員的權益，更不可以自行離開團體，除非有當地導遊全程隨團服務，以免違反《旅行業管理規則》之相關規定。

(二)旅客途中疾病

旅客生病不僅影響全團行程，有時遇傳染性疾病（如感冒）則可能擴散至其他團員身上，造成全團遊興大減，身為領隊應細心觀察與照料所

屬生病團員。重點工作如下：

1. 即時送醫診療，不可擅自給予成藥服用，外傷可依情況給予隨身藥品做先前處理。
2. 旅客住院治療後，非經醫生同意，不得出院隨團行動。
3. 旅客須繼續住院治療，應妥善安排代為照料之人員，並告知公司及患者家人前來處理，再繼續帶團完成下站旅程。如領隊無法走開，則必須在當地尋找友人或當地導遊協助，一方面不可置生病團員於不顧，另一方面其他團員景點行程必須走完。
4. 通知使館人員，請求必要之協助與幫忙。
5. 患者恢復後，導遊或領隊本身及旅行社方面，均應出面前往探視，給予必要之協助或慰問。

以上為應注意事項，尤其切記勿給團員口服成藥，否則易產生旅遊糾紛。隨時尋求當地代理旅行社及餐廳、免稅店等友人協助，領隊仍應以團體為重。

(三)旅客途中亡故

旅客途中亡故所造成之全團心理層面影響較大，應注意全體團員心理建設與全團氣氛的營造，儘量降低此不幸事件的衝擊。重點處理事項如下：

1. 係病故，應取得醫院開立之死亡證明，並立即向警方報案，同時取得法醫之驗屍報告及警方之相關證明文件。
2. 向我國最近之駐外單位報備，包括：死者姓名、出生日期、護照號碼、發照日期、死亡原因及地點等，並請出具證明文件和遺體證明書。
3. 通知公司詳述所有情節及轉告其家屬，並向保險公司報備，並取得家屬處理方式的承諾書。
4. 協助家屬處理身後事宜，或經家屬正式委託處理身後事宜。

5.死者遺物應點交清楚，並請團友見證，以利日後交還家屬，並且向團員簡報處理的經過。

6.取得有關證明文件，如埋葬許可證、死亡證明書（burial permit and registration of death）等，以利善後工作的處理。

二、財務安全

(一)護照遺失

護照在旅遊過程中無論是搭機通關、住宿、購物、兌換外幣都是必備之文件。領隊礙於法令規定不能幫團員保管護照證件，團員因偶爾一時疏忽而遺忘在在車上、飯店等，更不幸的是團員往往在旅遊危險國家或地區被偷甚至被搶，也時有所聞。領隊必須時時提醒團員注意護照證件，下車或離開飯店時須再一次叮嚀。如不幸遺失時，基本處理流程如下（參考**表11-1**）：

1.向當地警察機關報案，並取得報案文件。

2.聯絡我國當地駐外單位，告知遺失者姓名、出生日期、戶籍地、護照號碼、回台加簽字號等。

3.旅客備齊照片，等候外交部回電後至指定地點補領護照，一般作業需時三天，例外狀況時可提前發放。

4.如時間緊急或即將回國，可檢附報案證明及護照資料，請求移民局或海關放行。國內部分則請其家人將遺失者之身分證或其他證明文件帶至機場委託航空公司轉交其本人，以利出關手續。

5.如旅客須在當地等待申辦護照，可請當地代理商協助，於取得護照後安排至下一站與團體會合，或不得已先將旅客送回台灣。

導遊與領隊不應替團員保管護照，而是應交由團員自行保管，以避免整團護照遺失之慘劇。領隊應保有團體護照之副本，尤其是護照中一至四頁及簽證，若遺失時亦能立即取得相關資料。旅客應多帶額外照片以備不時之需，有利於爭取補辦證件之時效性及便利性。

表11-1　中華民國護照遺失作廢申報表

<table>
<tr><td colspan="4" align="center">中 華 民 國 護 照 遺 失 作 廢 申 報 表</td></tr>
<tr><td colspan="4">※填寫本表前，請先確認申報目的：
1.□為申辦新護照用，請繼續填寫本表。
2.□為辦理簽證或台胞證遺失用，請填寫「受理案件登記表」，勿填寫本表。</td></tr>
<tr>
<td rowspan="2" align="center">失主

姓名</td>
<td>中文：

外文：</td>
<td rowspan="2" align="center">身
分
證
字
號</td>
<td>□有身分證字號：

原遺失護照之身分證字號：
□同上

□不同，原身分證字號為：</td>
</tr>
<tr>
<td>原遺失護照之姓名：
□同上
□不同，原姓名為：</td>
<td>□無身分證字號（在台無戶籍者）
出生地為：</td>
</tr>
<tr>
<td align="center">出生
日期</td>
<td>民國　　　年　　　月　　　日</td>
<td rowspan="2" align="center">連絡
電話</td>
<td>市內電話：
（　　　）
行動電話：</td>
</tr>
<tr>
<td align="center">性　別</td>
<td></td>
<td></td>
</tr>
<tr>
<td align="center">護照
類別</td>
<td>□普通　　　　□公務
□外交　　　　□G類護照
□加持</td>
<td align="center">遺失
類別</td>
<td>□個人遺失
□大批遺失
　（旅行社、快遞公司..等）</td>
</tr>
<tr><td colspan="4">1.請寫明護照遺失經過：

(1)遺失日期：民國＿＿＿＿年＿＿＿月＿＿＿日

(2)遺失地點：□國內＿＿＿＿＿＿＿＿＿　□國外＿＿＿＿＿＿＿＿＿

(3)經過情形(旅行社或快遞公司遺失請填公司名稱)

</td></tr>
<tr><td colspan="4">2.曾否持該遺失護照向他國政府申請簽證？

□否，本護照未申請他國簽證。

□是，(請敘明何時向何國申請何種簽證)：

</td></tr>
</table>

（續）表11-1　中華民國護照遺失作廢申報表

◎注意事項：

1. 本表僅適用護照遺失，簽證或台胞證遺失請開立「受理案件登記表」，勿至本系統受理。
2. 申報遺失後「48小時內」尋獲，方可至原受理單位辦理撤銷；大批遺失及非國內遺失則不得撤銷。
3. 申報遺失需本人或委任代理人持身分證明文件申報；未成年人(20歲以下)應由監護人持戶籍謄本代為申報；代理人以直系親屬或配偶為限，且應持相關身分證明文件及委託書向各縣市警察分局偵查隊申報。
4. 本表需填寫一式兩份，各由失主(自行影印留存)憑向外交部領事事務局（台北市濟南路一段2之2號3樓四組遺失櫃台收）申辦新護照及受理之各縣市警察分局偵查隊查。
5. 遺失地在國外，已取得國外警方證明(不含大陸、港澳)及入境證明，請直接向外交部領事事務局辦理；未取得國外警方證明請持入境證明，向各縣市警察分局偵查隊申報。
6. 大批遺失請相關服務業行文，一式二份，分送外交部領事事務局及受理之縣市警察分局偵查隊存查。
7. 護照號碼與發照日期，統一由各縣市警察分局偵查隊填寫，加蓋護照專用章；若有塗改需加蓋承辦人職名章。

以下由受理報案警察機關填寫		
（請填寫系統回傳之資料後，與民眾確實核對再開立本表。）		
失主姓名		護照專用章
身分證字號		
出生日期	民國　　　年　　　月　　　日	
護照號碼		
發照日期	年　　　月　　　日	
茲證明申報人確於民國_____年_____月_____日 親自來本分局報案屬實： 受理報案單位： 發文日期：民國_____年_____月_____日 文　號：警刑護照字第_____號	承辦人	
	受理時間	民國　　年　　月　　日　　時
	警用電話：	
	自動電話：	

申報人	□本人 □監護人(需附戶籍謄本)，監護人姓名：　　　　　與失主關係： □委託人(需附身分證明與委託書)，委託人姓名：

（申報人請確實核對以上資料確認無誤後簽名）

申報人：

本人因上述護照遺失，特申報作廢，並已確實核對所有資料無誤，同時保證本表陳述屬實，倘有謊報願負法律上之責任。

資料來源：各地警察局網站。

總之，護照遺失的處理原則，事先多提醒團員注意，並備妥所屬團員照片及影印本，以利遺失時能迅速處理，以縮短滯留國外時間爲要務。

(二)簽證遺失

通常簽證分爲團體簽證與個人簽證，身爲領隊人員應妥善保管團體簽證並加以影印備份；個別簽證在發放給團員時，要再一次提醒團員注意保管，同時領隊也要替團員影印一份備用。如意外事件發生時則依照下列處理原則：

1.向當地警察機關報案，並取得報案文件。
2.查明遺失之簽證的批准號碼、日期及地點。
3.查明遺失之簽證可否在當地或其他欲前往的國家申請，但應考慮其時效性及欲前往國家的入境通關方式。
4.透過當地旅行社之保證，請求准許遺失簽證者入境，或請求落地簽證之可行性。
5.如全團簽證均遺失，又無任何取代方案，只有放棄部分遊程。如僅爲個人遺失，則請其先行前往下一目的地會合。
6.一般領隊，可能會由陸路闖關或由空路矇混過關，但領隊須負起萬一被查出的法律責任，因此不宜貿然闖關。
7.事先備妥之影印本簽證應分開存放，以備不時之需。

總之，不論護照或簽證遺失都會影響到旅遊行程的完整性與順暢度。領隊一方面礙於法令不能替團員保管，另一方面也不宜過度集中風險全部都由領隊保管。建議護照、個別簽證可以事先發放給所屬團員，團體簽證則由領隊保管。另外，領隊要加強事先防範及危機處理的能力。

(三)機票遺失

自2008年5月31日起，國際航空運輸協會已全面要求所有航空業者改用電子機票。而電子機票時代的開啓，大幅降低過去傳統機票遺失所造成的損害與影響。旅客只要出示護照，並不一定需要提供收據或訂位代碼，

即可至航空公司櫃台辦理登機手續。然而現行實務上，仍有部分航空業者提供的是傳統式機票，是故筆者仍就如何處理傳統式機票遺失之問題做一說明。機票的遺失相較於護照與簽證較為容易處理，原因無他，因為只要肯花錢便可以馬上解決，但重點是誰要負起付錢的責任？是「旅行業者」、「領隊」，還是「團員」，則依據團體或個人機票不同而有以下不同的處理原則：

1. 向當地所屬航空公司申報遺失，並請代為傳真至原開票之公司確認。
2. 填寫「Lost Ticket Refund Application and Indemnity Agreement」表格（如**表11-2**），並補購一張新機票註明於表格中，作為日後申請退款之憑證。
3. 遺失機票之持有人姓名、機票號碼、行程、票價依據（fare basis）。
4. 如全團機票遺失，應取得原開票航空公司之同意，經過授權，由當地航空公司重新開票，領隊暫不需支付票款。
5. 遺失個人機票，則須：
 (1)航空公司續程之機票。
 (2)返國後再憑票根申請原遺失機票之退費手續。
 (3)通常作業時間約需兩至三個月。

　　總之，身為領隊在通關前就可以將機票先發放給團員，有時移民官員會審查是否攜帶回程機票及停留時間。通過移民關後再統一收回由領隊保管或將內陸段先行撕下，只留下回程國際段由團員自行保管，以利通關或辦理購物退稅時所需。通常並無一定原則，完全取決領隊個人承擔風險的意願。如從頭至尾都由領隊代為保管，當然領隊責任就更加重，但如果早已發放團員，雖領隊風險相對降低，但萬一遺失，則後續補救措施還是要由領隊人員處理，利弊得失則由個人權衡之。

表11-2　機票遺失申請報告表

	Station
SINGAPORE AIRLINES LIMITED <u>FORM OF INDEMNITY.</u>	Date

INTRODUCTION

(1) Cross through in ink Sections, A, B or C below, whichever are inapplicable.

(2) Insert in ink full particulars as appropriate.

(3) Where a passenger is unable to supply the number and/or date of his Passenger Ticket and Baggage Check or Exchange Order these particulars should be left blank in Section "A" or "B" and Section "C" should be completed.

(4) Obtain initials of passenger in ink to all alterations and deletions

SECTION A.

ISSUE OF DUPLICATE TRAVEL DOCUMENT(S)

Having lost or mislaid† ..

No. Dated From To ...

(hereinafter referred to as "the said Travel Document(s)")

I, the undersigned, request you to issue to me either a duplicate of the said Travel Document(s) or such other Document(s) as Singapore Airlines Limited may deem necessary and, in consideration of such issue, I hereby undertake and agree:—

 (i) to indemnify and save harmless Singapore Airlines Limited, its servants and agents, from and against any and all actions, claims, proceedings, costs, losses, damages, charges and expenses arising directly or indirectly out of any and all misuse by any person in any manner of the said Travel Document(s).

 (ii) to return to Singapore Airlines Limited the said Travel Document(s) in the event of my recovering possession thereof at any time.

 (iii) to advise Singapore Airlines Limited should it come to my knowledge at any time that another person has come into possession of the said Travel Document(s).

† Insert "Passenger Ticket and Baggage Check" and/or "Exchange Order" as appropriate.

SECTION B.

REFUNDS AGAINST LOST TRAVEL DOCUMENTS.

"Despite my having lost or mislaid† ... No.

Dated From ... To

(hereinafter referred to as the "said Travel Document(s)") I, the undersigned, nevertheless request Singapore Airlines Limited to make the refund to which I should be entitled in accordance with the regulations of Singapore Airlines Limited had I not lost or mislaid the said Travel Document(s) and in consideration of such refund I hereby undertake and agree:—

 (i) to indemnify and save harmless Singapore Airlines Limited, its servants and agents, from and against any and all actions, claims, proceedings, costs, losses, damages, charges and expenses arising directly or indirectly out of any and all misuse by any manner of the said Travel Document(s).

 (ii) to return to Singapore Airlines Limited the said Travel Document(s) in the event of my recovering possession thereof at any time.

 (iii) to advise Singapore Airlines Limited should it come to my knowledge at any time that another person has come into possession of the said Travel Document(s).

† Insert "Passenger Ticket and Baggage Check" and/or "Exchange Order" as appropriate.

RORM SAL 038A 8 9 87　　　　　　　　　　　　　　　　　(1)　　　　P. T. O

資料來源：新加坡航空公司。

(四)金錢遺失

財物的遺失雖不致影響行程太大,但對心理層面的衝擊,隨損失金額的多寡及個人所能承擔的能力而有所差別。不論是領隊個人或團員可以自我要求,事先多準備相關資料與備份,如信用卡緊急掛失電話、旅行支票流水碼及收據,多使用塑膠貨幣少帶現金。萬一不幸還是遺失,幾項必要處理程序如下所述:

1. 旅行支票遺失:立即至當地警察機關報案,取得證明,同時說明款項、付款地點、票號等,請付款銀行止付。
2. 銀行支票遺失:立即向當地警察報案,並至當地銀行或代理旅行社辦理掛失手續。如能及時提出有明細金額及號碼者,將可取回限定額數之還款。
3. 信用卡遺失:向當地之信用卡服務中心掛失,告知卡號、姓名,將可在一定期間內獲得新卡。
4. 現金:現金遺失找回之機會甚微,個人應提高警覺,保持財不露白之原則,並儘量以攜帶旅行支票或使用信用卡爲宜。
5. 旅行支票務必與掛失單分開存放,以備遺失時可立即申辦補發。

是故,身爲領隊服務人員的舉止行動很容易引起歹徒的注意,因此金錢與證件的放置千萬不能離身,所以不論是領隊與導遊均須格外注意以下事項:

1. 每至一處旅館,最好把金錢及重要證件置於保險箱或枕頭下。
2. 準備腰間的金錢綁帶,甚至入浴時也帶入浴室。
3. 千萬不要有拿小皮包的習慣。如有此習慣,也不要將金錢或重要證件放置於其中。
4. 最好背個小背包,容量的大小剛好可以放置重要證件,且分秒不得離身,尤其在旅館辦理住宿登記時,應將之轉到胸前。
5. 時常提醒團員及自己,財不露白,貴重金飾不可太張揚。

(五)行李遺失

　　行李的遺失對團員財物的損失，相對而言較輕，但對團員在旅遊途中卻產生非常大的不方便，因生活必需品是每天都必須使用的，且有個人使用用品或藥品是不易在異地花錢就可以買到的。若在返國途中發生行李遺失，更是無形傷害大於有形損失，因行李中有所有旅遊途中購買之紀念品或拍攝的底片或影帶等，這些物品是非金錢可以彌補的損失。

　　此外，出發前若有購買行李遺失險，則可減少金錢損失。在旅遊途中領隊應隨時提醒團員注意行李，且太過貴重之個人物品應隨身攜帶，以免行李遺失造成財物損失過大。幾項行李遺失處理原則如下：

1. 班機抵達後託運行李未到，可請航站地勤向機上貨艙查詢，如仍未尋獲，應填寫「航空公司行李延誤報告表」（Airline Delayed Baggage Report）或「行李意外報告表」（Property Irregularity Report）（如**表11-3**），同時說明行李式樣、最近行程、當地聯絡地址電話等。

2. 詳述行李時可參閱「航空行李識別圖」（Airline Baggage Identification Chart），盡可能選擇接近其式樣、顏色、旅行團行李標示牌等。表格內資料均應詳寫，特別是行李特徵、顏色。

3. 記錄承辦人員單位、姓名及電話，收好行李收據，以便繼續聯絡追蹤。

4. 帶領遺失者購買盥洗用品及相關生活應用物品，於離境時檢附收據向航空公司請求支付。

5. 離境時如仍未尋獲，應留下近日內行程據點及國內住址，以便航空公司之後送出作業。

6. 回國後如仍未尋獲，應協助團員向航空公司索賠，如該航空公司在國內無代理機構，則可發信請求賠償。

7. 尋獲後如行李破損，亦應協助團員向航空公司請求處理或賠償，一般輕微送修，重大損害則在一定限額內可以或要求理賠新的行李箱。申報時應備妥護照、機票、行李收據。

表11-3 行李意外報告表

資料來源：中華航空公司。

　　總之，行李遺失所造成無論是心理或財務的損失，對旅遊滿意度是一大傷害。領隊最高原則是小心謹慎地處理行李，無論在搭乘各式交通工具或飯店住宿時。其他最佳的方法是提醒團員貴重東西要隨身攜帶，分秒不離身，不可以認為放入行李箱就代表安全。

　　行李意外報告表填寫要點如下：

1. 詳細的填寫：對於行李意外報告表中所列出之行李式樣、顏色、大小等，盡己所能提供最完整的資料。
2. 合理的求償：應以行李及內容物購買時之原價為基線，再衡量其購買年限及折舊率，向航空公司提出最適當的索賠，目前行李遺失損壞最高賠償金為四百美金。
3. 誠實的內容：不要抱著占便宜的心態，虛構行李箱的品牌、尺寸等，或虛報內容物的數量。若提供不正確的訊息，將會造成航空公司作業上的困擾，遲緩行李尋獲的時間及可能性。
4. 完整的個人資料：應留下聯絡之電話及地址，當航空公司尋獲行李或賠償下來時，才能儘速接獲通知。

行李意外事件之預防：

1. 請團員準備堅固耐用，並備有行李綁帶的旅行箱。
2. 全團應有制式化的行李牌，並註明住址、電話。
3. 遊程中，團員的行李件數若有增減，請記得報備，並掛上相同標籤。
4. 每至一地請團員自己檢視一下行李。
5. 於治安不良的地方，懇請團員幫忙照顧行李。
6. 進住旅館後，幫助行李員註記每件行李所屬的房間。
7. 在機場收集行李時，須確認所拿到的都是本團行李，而無別團的，以免領隊誤認件數已足夠。
8. 付給行李員的小費絕不能省，以免遇上別有居心者，會故意將旅客行李藏起來或偷取行李中之物品。

第二節　技術性事件的處理

一、機位未確認就出團

　　領隊身為第一線服務人員，在與公司OP交班時應謹慎小心，OP人員有時因作業疏失、團體人數臨時增加或團體機位被拉掉，導致機位不足或候補的情況。如遇此種情形，一般公司都不會冒險出團，或忍痛改開「FIT票」，甚至跟團員事先說明清楚，給予改時間的折扣，或根據相關法規，給予團員應有的賠償。少數「旅行業者」仍會冒險出團，請該團領隊於行程間邊走邊等「好消息」，或自行在外站確認機位。身為領隊礙於公司請託，有時有口難言，但無論如何，在消極面，確認「權責」，交班要清楚；積極面，努力與航空公司協調與解決所面對的問題。

二、機位超額訂位

　　團體機位一般必須依航空公司規定「再確認機位」，有時因為領隊帶團無暇做確認動作，可以委請「當地代理旅行社」代為做再確認手續，但身為領隊也必須追蹤確認，無論如何事先要確認，可當天早一點到機場確認。平時多與旅遊相關行業建立關係，遇到困難自然有朋友及時相助，所謂「在家靠父母，出外靠朋友」，身為領隊應深刻體驗這一句話。

　　如遇因航空公司超售機位（over sold），領隊應堅持團體必須同時行動，要堅決表示抗爭的意念和決心，爭取到底，通常可贏取合理的權益保障。總之，如有任何更動必須隨時機動地通知當地代理旅行社，以配合行程之改變做應有的調整與必要之協助。

三、飯店超額訂房

　　一般旅行社出發前理應已確認行程上所有飯店，有時團體向國外代理旅行社訂團作業稍晚，或團體人數臨時增加或併團，導致臨時加房不易。也曾有到當地登記住宿時飯店房間數不足，團體一部分必須住到其他飯店，或因房間不足，司機、領隊改至其他飯店。這些情形都是可能發生的，處理此情形一定是團員優先處理，司機其次。萬一團員要分兩家飯店時，應爭取隔天一定換到同一飯店及某一程度的補償。

第三節　所在地突發事件的處理

　　無論何種原因造成預定行程之延誤或更改，須通知當地代理商以協助配合調整相關之安排；其他如無法前往預定之餐廳用餐，也應通知對方。旅遊所在地出現突發狀況，就是身為領隊表現出本身專業技巧的最好時機，處理得宜，不僅得到團員的諒解，並化解旅遊糾紛於無形，更深一層的意義是塑造領隊專業的形象與地位，並提高團員對於公司旅遊品質滿意度。常見突發事件如下所述：

一、當地罷工事件

　　罷工在西方國家為勞資雙方溝通意見的一種方式，但在團體旅遊行程中，如遇交通運輸業罷工，則將深受影響，因為團體遊程早經安排，環環相扣，一處脫序，全程波及受害，故領隊不可不審慎處理。

(一)航空公司罷工

　　應立即聯絡其他家航空公司確保機位，並要求原航空公司給予轉乘其他航空公司之背書。否則，應要求原本所搭乘之航空公司給予合理之安頓，並保障恢復正常後首先離開。

(二)陸上運輸罷工

如鐵路工人、遊覽車司機罷工等，領隊可立即協調當地代理旅行社租用其他交通工具代替，如市區計程車、學校校車、公司交通車等。

(三)飯店員工罷工

可能會造成團體無法用餐及無行李人員搬運行李之苦，領隊可事先請求團體旅客配合，如另覓餐廳或自提行李等，以共度難關。

二、旅館火災事件

火災造成生命威脅非常大，尤其是在深夜團員都已就寢時，領隊在飯店住宿登記的同時，應宣布房間相對應之逃生出口及緊急逃生設備擺放之位置。具體重點工作如下：

1. 儘速敲打團員房門，且確定已起床。
2. 切勿搭乘電梯，應按出口方向之防火梯逃生。
3. 如大火已延燒至所住樓層，立即浸濕毛巾覆面並低身移動尋找出口。
4. 儘量找尋靠馬路方向的房間，或向最高樓層逃生，較能引起注意，獲救機會較大。

總之，領隊於登記住宿之後，應養成巡視安全設備及逃生出口的習慣，以備不時之需，並於分房時事先向團員宣導。

三、治安事件

在旅遊過程中，團員遇到歹徒行凶、詐騙、偷竊、搶劫等，致使身心及財產上遭受不同程度的損害，稱為「治安事故」。領隊陪同團體參觀遊覽過程中，遇到此治安事故時，應做如下處理：

1. 首先要堅決保護團員的人身和財產安全：如歹徒向團員行凶，在場

的領隊應毫不猶豫地挺身而出，保護團員的生命安全及物品，迅速將團員移到安全地點，並配合當地警察人員和當地群眾捉拿罪犯，追回贓物。如團員不幸受傷，應立即送醫治療。

2. 協助警察人員迅速破案：事故發生後，如罪犯脫逃，領隊應立即向當地警察機關提告案件發生的時間、地點、經過、做案人的特徵（性別、年齡、體型、長相、穿著等），受害團員的姓名、性別、年齡、國籍，損失物品的名稱、件數、大小、型號以及特徵，並努力協助辦案人員迅速破案。

3. 及時向主管部門報告：案件發生後，在向當地警察機關報案時，仍須及時向旅行社主管部門報告事故發生的基本情況，即出事地點、時間及團員姓名、性別、年齡、受害情況、現在何處、現狀如何、領隊以及其他團員現在何處、現狀如何、受理案件部門名稱、地點、電話號碼及聯絡人姓名，並請主管部門提出處理意見。

4. 迅速寫出事故情況報告：書面報告的內容，要求詳細、清楚，包括受害者姓名、性別、年齡、受害情況、脫險情況、已採取的緊急措施、案件的性質、是否已及時報案、做案人的基本情況、偵破情況、受害者以及團體中其他人目前的情緒、有何反應和要求等。

治安事件嚴重時，輕者只是個人財物損失，嚴重時將影響團員與領隊生命安全。旅行業者安排旅行團時宜事先避開旅遊高風險的國家或地區，領隊也須在治安相對比較差的國家與地區，除事先告知團員安全注意事項外，亦應督促團員將貴重物品與現金存放在保險箱，並勸團員分組同行，切勿單獨行動。

 ## 第四節　當地交通狀況的處理

交通工具是達成旅遊活動的客體而非主體，因此團員通常無法忍受搭乘長程飛機、遊覽車或各種交通工具，更遑論遇到交通狀況的不順暢，

團員心理的不快是可預期的。領隊是第一線的服務人員,如何一邊安撫團員不安與不快的心態,一邊又不擇手段完成行程內容與公司交付的任務?故領隊必須具備突遇當地交通狀況時的危機處理能力。以下將常發生之狀況與處理原則分述如下:

一、航空公司

領隊與航空公司在服務的過程中雖同屬旅遊供應者的角色,但在航空公司遇班機取消、班機機位不足及班機延遲起飛時,領隊就要以另一角色爲公司及團員利益,向航空公司爭取最大權益。具體危機處理原則如下:

(一)班機取消

1. 盡可能聯絡最近起飛的其他航空公司是否仍有機位,及機票是否可以轉讓。
2. 是否可改乘其他交通工具前往下一目的地。
3. 交涉該班機航空公司應負責團體善後事宜。

(二)班機機位不足

1. 非必要時,不可將團體旅客分批行動,但不得已進行分次行動時必須安排通曉外語之團員爲臨時領隊,並應注意有關團體簽證之狀況是否可以配合,或用影本先行代替之可行性。
2. 應隨時與當地代理旅行社保持聯絡,以調整團體活動時間及地區,盡可能降低損害。
3. 不斷地與航空公司協調,以爭取對團體行程做最有利之安排。

(三)班機延遲起飛

1. 如果延遲的時數不多,則只要請航空公司代爲通知當地旅行社做適當的調整之外,不必太多的變動,但領隊最好自己再打一次電話確認。

2.如果延遲太久，影響到下一站住宿及觀光節目的變動時，須提早做一些處理動作，例如：旅館的取消費用（cancellation charge）問題，剩下的時間足夠完成觀光內容嗎？是否須馬上退還團員受損的費用呢？或以其他方式彌補團員的權益？或協調旅行社延長用車時間？

3.任何的變動都應請當地旅行社和航空公司保持聯繫。

4.領隊應視情形儘量向航空公司爭取等待期間的餐食或住宿，甚至短暫的額外觀光節目，應以團員最大的利益為考量。

最後，領隊如遇以上狀況，也非全然的要求航空公司要配合旅遊團體，必須在合情合理的原則下，爭取團員最大的權益。何謂合情合理，也就是依國際航空法及案例，相信可以爭取到對於航空公司、團員及旅行業者都可以接受的平衡點。

二、觀光活動車輛未到

在萬事俱備只欠東風下，車輛未依規定時間到達會影響到團員旅遊興致，並造成領隊操作上的困擾。更不幸的是，旅遊途中車輛發生狀況將導致行程無法運作完成，或團員受傷必須送醫治療。以上都考驗著領隊處理的能力與技巧，其具體處理方式如下：

1.立即聯繫派車公司，說明事故地點，請求迅速派車支援。

2.儘速聯繫航空公司，說明事故原因，請求寬限報到時間。

3.請代理旅行社協助先到機場辦理登機報到手續。

4.請團體旅客集中於路側等候支援車輛，不可零星分散，以免再發生意外。

5.做好全團安撫工作，事故發生後，除領隊、受傷團員的親屬及旅行社一名導遊服務員陪同傷員留在醫院外，應盡可能使其他團員按原定行程繼續活動。隨團活動的導遊或領隊要向其他團員做好精神上的安撫工作，幫助他們消除心理上的不安。事故查明後，應協同將

傷員的搶救情況一併向該團員做出交代，報告說明原因。

6. 保護現場，查明事故發生原因並釐清責任，作為事後處理的依據，如有領隊或導遊，除了搶救受傷團員外，應留下一人處理現場後續情況。

7. 將受傷團員安排就緒後，領隊應立即寫出事故發生情況及處理的書面報告，內容包括時間、地點、事故的性質、事故的原因、處理經過、司機的姓名、車型、車號等，旅遊團名稱，受傷團員的姓名、性別、年齡、受傷情況、醫師診斷結果、親屬、領隊及團內其他團員的情況和對事故發生與處理的反應等。

領隊遇車輛未到，除事先準備相關聯絡電話與遊覽車公司資料外，每日帶團前也應督促司機檢查車況並親自參與。行車途中也應隨時掌握司機開車狀況及車子儀表板車況顯示，如此事先多準備，事中多注意，相信可以減少不幸事件的發生。

 ## 第五節　事故的預防

事故發生的原因是多方面的，而且大部分是外界因素所造成，對領隊或者對團員來說，都是無法預料的，相對於事故發生而言，雙方都處於被動地位。但是，只要領隊一絲不苟並善意用心，對事故的防範也會產生作用。

一、注意觀察團員及其周圍環境的危險性

領隊在和團員相處的過程中，須時時刻刻注意觀察團員和周圍環境的動態，對於任何異常現象都不能掉以輕心，以便及時採取措施，防患未然。如對患病團員中病情的瞭解和及早做處理，可以減少對方的痛苦，也可防止病情惡化。對團員所處周圍環境中有呆傻、瘋癲等精神不正常者的早期發現，可以及時採取防範措施，避免發生意外事故。

二、各項預防工作，以供團員心理預做準備

　　領隊在接待工作的每一步驟都要設想可能出現的事故及防範措施。做好各項預防工作，可使團員及早做準備，這是防止發生意外事故的有力措施之一。根據天氣預報，領隊先預告團員是否需要增減衣服、攜帶雨具，穿戴適宜的鞋、帽等，防止因天氣變化而引起病痛。根據地理地勢環境預報，團員可以衡量各自身體的實際情況，量力而行，防止摔傷等意外事故。同時預報遊覽路線，出發集合地點、時間，可以防止團員走失。預先告知行李託送的方法和收交行李的時間。手提物件與託運行李如何分開處理，以及怕摔壓的東西應隨身攜帶等，可以防止或減少行李的遺失和損壞。

三、按照公司所指定工作程序和規章制度行事

　　按照接待工作程序和規章制度行事是防止事故發生的重要保證，也是領隊工作負責的表現。但領隊不是對規章制度負責，不能簡單地照章行事，而應懂得隨機應變來處理人身的安全事故。

　　總之，預防事故的重點工作如下：

1. 領隊人員應與司機密切配合：為了防止車禍發生，應做到行車不超速、不超車、不闖紅燈、十字路口要小心、不酒後開車、開車精神集中等。隨時檢查車況，多照顧司機的飲食、住宿；將心比心，事先多溝通，過程相配合，結束時心存感激。
2. 留意天氣預報：有大雨、降溫、大風、大雪，應改變日程，或做好安全駕駛的預防，如遇天氣不佳，應努力營造氣氛，將團員心情扭轉成正面。
3. 計算好行車時間：往返機場不要因時間緊迫而開快車，也不可把時間抓得太緊，萬一碰上塞車、車禍，一切可能都來不及。特別是有退稅的國家或旅遊地區應預留更多時間，以利團員辦理退稅。

4.不隨便離開：帶團活動時應隨時和團員在一起，注意四周環境和人群，防止團員走失，有當地導遊時，領隊角色則著重於服務與保護的功能。

5.瞭解樓層的防火設備：如遇有火災時的逃離方向、方法與預防措施不可忽視，領隊至公共場所，應隨時隨地瞭解緊急逃生設備與窗口所在位置與方向。

6.水上活動之準備：與安全人員先行聯繫，做好準備工作，以確保安全。開放時間與水域應事先宣告團員知悉，非開放時間則應禁止下水。

7.扶老攜幼，互相幫助：登山、爬高、涉水等活動，要請團員扶老攜幼，彼此協助，特別是雨天、雪天，更要提醒團員注意安全，以防跌倒、滑落而受傷。

 # 第六節　旅遊急救常識

　　所謂的「旅遊診所」就是以旅遊醫學（travel medicine）為基礎的執業診所。何謂「旅遊醫學」？一言以蔽之，就是以國外旅行者為對象的醫學，始於1960年代的歐美。英文的「旅行」（travel）源自「擔心」（trouble）或「辛勞」（toil），可見旅行自古以來即意味一連串的苦難。「tour」也是「旅行」之意，是從拉丁文「圓」（tornus）衍生而來，意謂「周遊旅行」，也就是「會歸來的旅行」。從字義上來看，這個字比較有為了娛樂而旅行的意思。以娛樂為目的的國外旅行，普遍認為源自於十七世紀興盛的「大旅遊」（grand tour），當時英國的上流階級深感自己在文化上的落後，而熱中於吸收文藝復興發祥地義大利的文化。當時流行的教育方式，就是將孩子送往義大利旅行，親身體驗古典文化。英國經濟學家亞當·史密斯（Adam Smith, 1723-1790）就是一位相當活躍的旅行家，旅程中他開始執筆寫《國富論》（*The Wealth of Nations*）一書（濱田篤郎，2005）。因此，可以說旅遊盛行起源於大旅遊的盛行。

其實人類在旅遊之前，就已開始注重「旅行醫學」的重要性。人類的戰爭、航海、殖民與侵略，導致入侵者、移民者或軍隊開始面臨一些當時並不清楚的疾病侵害，例如：亞歷山大大帝、哥倫布或成吉思汗等歷史事蹟。近代第一屆國際旅遊醫學會議於1989年在蘇黎世召開，每兩年召開一次，目前會員人數已超過1,300名。另外，旅遊醫學也對歐美法律造成很大的影響。1990年，歐洲共同體（EC）提議旅行社有義務提供旅客健康、疾病等相關訊息，法國接受這項提議，並於1992年完成立法。古典旅遊醫學強調國外旅行有危及健康的風險，但現代旅遊醫學著重的是國外旅行為健康帶來的功效，如所謂的「易地效應」。在新環境中獲得的各種體驗和感動能刺激右腦，進而分泌出放鬆身體的荷爾蒙。

領隊人員在團體的旅程中，是全程隨團陪同的，當團員有任何不適或有緊急意外事故發生，領隊人員都必須立刻提供必要的協助與救援。尤其是領隊人員在帶團過程中，常常會有突發的意外狀況發生，突如其來的身體不適更是不在少數，當團員感到不舒服，將會影響團體一整趟旅遊行程，要如何幫助團員紓解不適，或是在緊急事件發生時做第一時間的協助是很重要的。以下就實務上的需求簡單地說明相關急救常識。

一、急救概述

(一)急救的定義

急救是當人們遭到事故傷害或突發疾病時，在現場或尚未送達醫院之前、送醫途中，給予傷患立即之緊急救護及照顧。

(二)急救的目的（中華民國紅十字會教育訓練規劃小組，2002）

　　1.挽救生命。
　　2.防止傷勢或病情惡化。
　　3.使傷患及早獲得治療。

(三)檢查危險程度的四個要點（朱雅安，2004）

當身邊的人忽然倒下時，旁人在打緊急救助電話如119之前，有件事必須先做，那就是先觀察倒下的人身體狀態究竟如何？如不能掌握情況，就無法做正確的處置。以下四個要點順序不可弄錯：

1. 分辨是否意識不清：在耳邊叫他的名字，如果有所反應，就說：「握握手看看！」如果沒有握手的反應，表示患者處在很危險的狀態，必須馬上做的是避免呼吸停止，確保呼吸道暢通（頭要向後仰）。

2. 分辨有沒有呼吸：正常的呼吸次數大人約在每分鐘十五到二十次，兒童約在每分鐘二十到二十五次；雖然有呼吸，但呼吸急促、呼吸困難、呼吸像打呼，皆是屬於危險狀態。如果確定呼吸停止的話，就要做口對口人工呼吸。

3. 分辨脈搏有沒有跳動：摸一摸手腕的動脈（橈骨動脈）、脖子旁邊粗的動脈（頸動脈）或大腿根部的動脈。如果確定心臟完全停止的話，就要趕快做心臟按摩。

4. 分辨出血部位和出現程度：腦內出血時，如果患者意識不清，馬上確保呼吸道暢通；若因為胸、腹部的內出血，而發生休克狀況，要在膝蓋下放枕頭，讓大腿和腹部接近九十度，腳要抬高，並用毛毯或毛巾等保溫。

二、危急事故處理步驟

(一)觀察現場

1. 現場是否安全。
2. 發生什麼事。
3. 有多少人受傷。
4. 有無旁人協助。
5. 表明身分。

(二)初步評估

1.患者有無意識。

2.A（airway）呼吸道是否暢通。

3.B（breathing）是否有呼吸。

4.C（circulation）是否有心跳。

(三)打緊急救助電話（例如119）

1.請兩位以上的人打緊急救助電話。

2.說清楚人事時地物。

3.請對方複述一次。

4.對方先掛電話才將電話掛掉。

(四)深入評估

1.詢問傷患本身的感覺。

2.確認患者呼吸、脈搏、體溫是否正常。

3.全身檢查。

4.搜索有無識別卡。

三、心肺復甦術（中華民國紅十字會教育訓練規劃小組，2002）

(一)意義

指人工呼吸及人工胸外按壓的合併使用，英文簡稱CPR（cardiopulmonary resuscitation）。

(二)重要性

心跳突然停止，如未給予任何處理，腦部在四至六分鐘後，便會受損；如超過十分鐘仍未施予任何急救時，會造成腦部無法復原的損傷。

(三)目的

利用人工呼吸及人工胸外按壓促進循環,使血液可以攜氧到腦部,以維持生命。

(四)適用情況

溺水、觸電、呼吸困難、藥物過量、異物梗塞、一氧化碳中毒、心臟病等,造成呼吸、心跳停止的情況時均應立即施行。

(五)進行步驟與方法

2010年新版非專業人員心肺復甦術步驟如下(如**表11-4**):

1. 檢查傷患有無知覺:輕拍傷患肩部並大聲呼叫他「張開眼睛」,如無反應,進行下一步驟。
2. 高聲求援:請人打緊急救助電話如119求救,若無人前來,急救者先去打電話,立刻回來做CPR;如果是溺水、創傷、藥物中毒、小於八歲的兒童或嬰兒,先做CPR二分鐘後,再打電話求援。
3. 維持傷患仰臥平躺姿勢。
4. 實施胸外按壓:
 (1) 找出胸外按壓的正確位置:由傷患胸部(近施救者側)找到肋骨下緣,順著肋骨緣往上滑動,摸到肋骨與胸骨交接的倒V字形凹處(劍突之上),將食、中二指置於該處,將另一手掌根置於食指側定位(即胸骨下半段),再用第一隻手重疊於其上,兩手手指互扣上翹,以免觸及肋骨。
 (2) 進行胸外按壓:以每分鐘一百次至一百二十次的速率,執行三十次的胸外按壓,口裡數著一下、二下……二十九、三十以控制速率。
 (3) 胸外按壓三十次後實施兩次人工呼吸後(30:2),此胸外按壓與人工呼吸循環進行。
5. 暢通呼吸道:利用壓額提下巴的方法使呼吸道暢通。

表11-4　成人心肺復甦術簡表

民眾版心肺復甦術參考指引摘要表 行政院衛生署於99年12月16日修訂				
步驟／動作　　　　　　　對象	成人≧八歲	小孩一至八歲	嬰兒＜一歲	
（叫）確認反應呼吸	無反應			
	沒有呼吸或幾乎沒有呼吸			
（叫）求救，打119 請求援助，如果有AED，設法 取得AED，進行去顫	先打119求援	先CPR二分鐘，再打119		
CPR步驟	C-A-B			
（C)胸部按壓 （compressions）	按壓位置	胸部兩乳頭連線中央		胸部兩乳頭連線 中央之下方
	用力壓	至少5公分	約5公分 （胸部前後徑三 分之一）	約4公分 （胸部前後徑三 分之一）
	快快壓	100～120次／分鐘		
	胸回彈	確保每次按壓後完全回彈		
	莫中斷	儘量避免中斷，中斷時間不超過十秒		
若施救者不操作人工呼吸，則持續做胸部按壓				
（A)呼吸道（airway）	壓額提下巴			
（B)呼吸（breaths）	吹兩口氣，每口氣一秒鐘，可見胸部起伏			
按壓與吹氣比率	30：2			
	重複30：2之胸部按壓與人工呼吸，直到傷病患會 動或醫療人員到達為止			
（D)去顫（defibrillation）	盡快取得AED			
	要用成人的電擊 貼片	一至八歲的小孩 用小孩AED的電 擊貼片。如果沒 有，則使用大人 的AED及電擊貼 片	執行手動電擊。 如果沒有，則使 用小兒貼片執行 電擊。如果沒 有，則使用標準 AED執行電擊	

資料來源：行政院衛生署。

6.評估呼吸不超過十秒鐘：

(1)眼睛看傷患胸部有無起伏，耳朵靠近傷患口、鼻，聽有無呼吸聲，臉頰靠近傷患口、鼻，以感覺傷患有無呼吸氣息。

(2)如傷患有呼吸則維持其呼吸道通暢；檢查身體，確定沒有頸椎、脊椎骨折，則維持復甦姿勢，無呼吸則進行下一步驟。

7.連續兩次人工呼吸：每次吹兩口氣每口氣以一秒的時間將空氣吹入傷患肺中，同時觀察胸部是否升起，以確定吹氣是否有效；如吹氣受阻時，重新暢通呼吸道再吹氣；如不成功則實行異物梗塞處理。

8.心肺復甦術注意事項：

(1)若傷患已恢復自發性心跳和呼吸，但仍無意識，再檢查身體，維持傷患復甦姿勢，並繼續評估循環及呼吸。

(2)心肺復甦開始後不可中斷七秒以上（上下樓等特殊狀況除外）。

(3)胸外按壓不可壓於劍突處，以免導致肝臟破裂。

(4)傷患需要平躺在地板或硬板上，頭部絕不可高於心臟。

(5)胸外按壓時，施救者應跪下雙膝分開與肩同寬，傷患的肩膀在施救者兩腿的中央，施救者手肘伸直，垂直下壓於胸骨上。

(6)在傷患恢復呼吸前，要繼續人工呼吸，絕不放棄施救。

四、創傷（中華民國紅十字會教育訓練規劃小組，2002）

(一)定義

創傷是體表或體內組織遭受外力損傷所導致。

(二)原因與分類

創傷主要是由外力造成的，如跌倒、鈍器打擊、車禍、機械、槍彈等所造成的傷害。大致分成兩類：

1.閉鎖性：皮膚完整而皮膚以下組織受到損傷，輕者如挫傷，嚴重者可能傷及體內重要器官而危及生命。

2.開放性：有開放性傷口，皮膚及皮膚以下組織均受到損傷，如擦傷、切割傷、撕裂傷、穿刺傷、斷裂傷等。

(三)止血法種類

1.直接加壓止血法：傷口內有異物或內臟突出者，不可用此法。

2.抬高傷肢（高於心臟）止血法：配合其他止血法一起使用。

3.冷敷止血法：多用於閉鎖性創傷，如挫傷、扭傷。

4.止血點止血法：用手指或手掌壓住傷口近心端的動脈點，以減少流血量；也可同時在傷口的正上面，與直接加壓法及抬高傷肢法併用止血。常用的四肢止血點為肱動脈和股動脈。

5.止血帶止血法：當四肢動脈大出血，無法用其他方法止血並已危及生命時，才可用止血帶。因止血帶使用不當，易造成傷患末端肢體壞死，故不鼓勵使用。

五、扭傷（中華民國紅十字會教育訓練規劃小組，2002）

(一)定義

關節周圍的韌帶、肌腱和血管等柔軟組織，因外力作用而受傷的現象。

(二)症狀

1.腫脹、觸痛和動作時感覺疼痛。

2.有時由於微血管破裂，而致瘀血。

(三)急救

1.固定扭傷的關節，並支撐於傷患認為最舒適的位置。

2.冷敷患部。

3.足踝發生扭傷時，不必將鞋脫下，以扭傷固定法支持；避免用扭傷的足踝關節走動。

4.送醫、接受X光檢查。

六、拉傷（中華民國紅十字會教育訓練規劃小組，2002）

(一)定義

過分用力或過分使用，引起肌肉、肌腱系統發生傷害。

(二)症狀

1.受傷部位突然發生劇痛。
2.如為肢體肌肉拉傷時，則肌肉可能腫脹，並引起嚴重痙攣。

(三)急救

1.休息、冷敷傷部。
2.背部拉傷者，須俯臥在硬板上。
3.將傷患置於最舒適的姿勢，使受傷部位穩定，並予支持。
4.嚴重者送醫治療。

此外，處理骨骼、關節、肌肉的損傷時，應遵守 RICE 的原則：

1.rest（休息）：停止運動，防止造成更嚴重的傷害。
2.icing（冰敷）：於二十四至七十二小時內，於患處施行冷敷，每隔五至十分鐘冷敷十至十五分鐘。
3.compression（加壓）：用彈性繃帶從遠心側向近心側包紮，以減少傷處出血腫脹。
4.elevation（抬高）：將傷處抬高於心臟位置，促進血液回流及減輕腫脹。

七、休克（朱雅安，2004）

(一)原因

因為出血，血液急速的減少，心臟又想送血液到全身時，就會容易

發生休克。首先，血液無法到達身體末端，接著就連肝臟等重要器官血液也無法到達，這麼一來，就會影響到生命的安全。

(二)症狀

臉色突然發青，冒大量的冷汗，心臟跳動得很快，最後會意識不清。

(三)處置方式

由於大出血、觸電、燙傷等原因導致之休克其處置方式如下：

1.首先要知道休克的原因。
2.用毯子保溫，膝蓋下要墊毯子、枕頭等，腳要儘量抬高。

保溫以及使腳儘量抬高，對任何休克症狀都是有效的。休克的確是危險症狀，因此領隊應該學習正確的緊急處置方式。

八、燒燙傷（朱雅安，2004）

發生嚴重燙傷時，馬上用自來水來冷卻患部，直到不痛爲止。民間療法如塗軟膏，甚至塗醬油，其實很容易感染黴菌，最終引起敗血症。所謂「敗血症」，是指細菌侵入血液裡，引起發燒、全身倦怠的疾病，一旦病情惡化，腦部和心臟會受到傷害。

(一)燙傷的處置口訣

1.沖。
2.脫。
3.泡。
4.蓋。
5.送。

(二)燒燙傷深度

一級燒燙傷用自來水冷卻患部，再用消毒紗布固定即可；二級、三

級燒燙傷，緊急處理後，務必馬上送醫治療（如**表11-5**）。

表11-5　各級燒燙生理反應

階段	外觀	症狀
一級	皮膚表面呈紅色	會發痛
二級	皮膚下方真皮受傷，產生水泡	劇痛和灼熱感
三級	皮下組織、肌肉受傷	患部麻木，用針扎也不覺得痛

(三)化學藥品燙傷

　　除立即打電話叫救護車外，應該馬上用溫水洗淨患部，同時，一定要耐心地反覆沖洗。持續沖水的同時，患者會感到全身有灼熱感，不過這是正常現象，務必要忍耐。

　　以下是處理燙傷應遵守的3B、3C原則（中華民國紅十字會教育訓練規劃小組，2002）：

　　1.3B：
　　　(1) burning stopped（停止繼續灼傷）。
　　　(2) breathing maintained（維持呼吸）。
　　　(3) body examined（檢查傷勢）。
　　2.3C：
　　　(1) cool（冷卻）。
　　　(2) cover（覆蓋）。
　　　(3) carry（送醫）。

九、旅遊常見意外症狀

(一)時差失調（陳嘉隆，2004）

　　對於目的地的時間與我國相差超過六或七個小時以上的地方，經過長途飛行之後，身體的生理時鐘會出現紊亂的情況，其症狀一般為疲勞、

嗜睡、日夜顛倒、失眠。對於此種狀況有下列幾種解決方式：

1. 出發前一、兩天即發出一個意念，把身體的生理時鐘調到與目的地國家相同，先做好心理的調適工作。
2. 如此次行程是往東方的，則在出發前三天提前一小時睡覺，以便較容易適應當地的時間；往西飛則往後遲一小時睡覺。
3. 抵達目的地之後，儘量在白天活動，入夜之後才去睡覺。
4. 在機艙內要控制自己的飲食，不要吃太飽。
5. 分配全程的飛行時間，充分休息。

(二)高山症（朱雅安，2004）

高山症起因於缺氧，有一種類似窒息的感覺，除了前述症狀之外，還有氣喘、嘴唇變紫、思考力衰退等現象。只要高度超過3,000公尺以上，就有發生高山症的可能性。有此跡象時，應中止活動，找個地方休息，立刻補給營養、水分。為了減少氧氣消耗量，要保持情緒穩定，等待症狀消除再繼續活動，以免因呼吸困難而失去意識。

(三)凍傷（朱雅安，2004）

所謂凍傷是指皮膚接觸冷空氣，引起血管麻痺。全身凍傷體溫會下降、想睡覺，慢慢恢復體溫是當務之急。登山時，如果腳凍傷應立刻把鞋脫掉，腳抬高放在背包上面，勉強走路只會引起浮腫。全身凍傷者，通常意識模糊，睡覺的話體溫會更低，凍死的可能性就更大，體溫如低到二十度即有生命危險，需要意志力撐下去。

(四)暈機、暈車、暈船（陳嘉隆，2004）

1. 請教醫生是否適合服用暈船、暈機藥，以便降低自律神經的敏感度。
2. 有機會就多搭乘此類交通工具以便逐漸適應。
3. 在機上、船上可多做一些舒展肢體的運動。
4. 上船和上機前喝一些薑汁或含薑糖，這對解除暈船和暈機有意想不

到的幫助。若是在船上或車上則應儘量向窗外張望，使眼睛的視野變得廣闊。

5.避免吃太飽，也不要喝酒或喝太多的咖啡、濃茶。前一天要睡眠充足。

(五)流鼻血（朱雅安，2004）

流鼻血80%是黏膜出血，在這個部位有無數的微血管，所以要小心處置。如果是高血壓引起的流鼻血，是「腦溢血的前兆」，更要小心處理。流鼻血後應先坐著，頭稍微放低，抓著鼻頭用嘴巴呼吸，同時用毛巾冷敷鼻根。如果這種方法不能止血，應用乾淨紗布塞住鼻子，再抓住鼻頭。

(六)經濟艙症候群（濱田篤郎，2005）

客機的飛行高度多在10,000公尺的平流層，已接近外太空。雖然機艙內儘量營造出接近地面的環境，但艙壓是地表的八成，氧氣濃度較地表低20%，相當於標高2,000至2,500公尺的山區。此外，相對濕度在20%以下，和沙漠不相上下。換言之，飛行中的客機機艙是在一種極嚴峻的環境中，相當於高山的沙漠，在這種環境中，身體容易脫水。人在客機內站起來，有時會因乾燥導致的脫水和缺氧現象而頭暈目眩。脫水還會使身體容易疲勞、感冒，也會使慢性疾病惡化。

機艙內常見的健康問題之中，最近特別受到關注的是經濟艙症候群（或稱「旅客血栓症」）。長時間坐在狹小的座椅上，容易造成腿部靜脈充血，這時因脫水而變濃稠的血液一旦流入充血的靜脈中，容易形成血栓（血塊）。血栓大的話，會造成肺動脈栓塞，引起劇烈的胸痛。

自1960年代航空旅行開始普及以來，這種疾病不斷地發生，但近來次數明顯增多，因此航空公司一再提醒乘客在飛航中多補充水分及勤於活動雙腳。

以下有幾點可供參考（姜智殷，2004）：

1.搭機時儘量穿著輕便寬鬆的服裝，也不宜穿太緊的鞋襪，讓身體舒展一點。

2.至少每隔三十至六十分鐘就離開座位走動、伸展四肢，保持血液流通與順暢。

3.必須長坐時，應穿著彈性襪來加以預防。

4.飛機上會提供含酒精飲料，因為是免費，有些人會多喝一些，但艙內空氣原本就十分乾燥，再喝有利尿作用的酒，容易造成脫水，使血液黏稠度增加，血液回流不易，建議多喝白開水，才能補充身體流失的水分。

5.一般正常人長時間坐著或站著，就有可能引起深部靜脈栓塞，而有凝血缺陷的高危險群，發病的機會就更大了，故可以在上飛機前，先服用經由醫師處方的預防抗凝血劑，如阿斯匹靈等藥物，預防血栓形成。

出外旅遊被搶，切忌硬拚，寧可放棄消災

一、事實經過

　　針對我國旅客在海外旅遊遭搶，並遭到歹徒刺傷事件，領隊從業者應隨時提醒團員，出國旅遊時，貴重物品應該分開攜帶，減少損失。此外，如果碰到歹徒強行搶劫，寧可損失也不要與歹徒硬拚，免得為了保護財物而丟了性命。針對我國旅客在西班牙、義大利、土耳其與大陸旅遊時遭搶、被竊，甚至人身攻擊等，特別是在歐洲地區，如法國巴黎、馬賽，以及南歐的義大利羅馬、米蘭與佛羅倫斯，西班牙馬德里與巴塞隆納等，都曾經傳出相關事件。主要原因是當地非法移民為數眾多，生活條件差、失業率嚴重，歹徒認為東方面孔的遊客受限於語言不通、喜歡攜帶現金，與遇到治安事件往往自認倒楣，於是東方人常被當成肥羊。回憶過去帶團，有一次帶團到法國巴黎，團員遭搶之後，到當地的警察局報警，沒想到警察局裡滿是來報警的領隊，大家還要排隊耐心等候。

　　民眾出國旅遊，應該要避免落單，一旦碰上搶劫，千萬不要硬拚，免得損失更大。旅客即使因為被搶而遺失證件也不必擔心，目前旅行業者已熟於處理類似的問題，短時間內就可以找到駐外單位幫忙補辦，民眾千萬不要因小失大。

　　領隊往往服務熱忱高過於危機意識。一般而言，旅遊團會在行程中安排一天自由活動，或於晚間自由活動時間，團員往往也會要求領隊義務帶團員自由活動或夜遊，如果在上述旅遊國家或地區，團員與領隊會更加顯眼，遭搶的機率也隨之大增，隨之而衍生的旅遊糾紛，也常令人產生領隊人員「熱心過頭，於法不容」的遺憾。某甲旅客參加乙旅行社荷比法八日遊，最後一日晚上甲旅客要求領隊帶領一行十人至巴黎鐵塔及拉丁區夜遊，領隊基於服務熱忱與不好意思拒絕，帶

甲旅客一起前往，行程中一夥人玩得非常愉快，最後趕在巴黎地鐵結束營運前，回到住宿飯店。當甲旅客在搭乘地鐵時，關門那一剎那，忽然衝出一名歹徒將其霹靂包割斷，搶奪逃跑，甲旅客的個人護照、1,200多歐元全數不見。領隊當晚立即報案，取得報案證明，忙到凌晨兩點才返回旅館。領隊隔日自掏腰包，帶領甲旅客搭乘計程車至巴黎台北經濟文化辦事處，協助辦理護照趕件補發手續，返國後甲旅客向公司提出損害賠償要求與精神補償。

二、案例分析

　　本案例可以根據《國外旅遊定型化契約書範本》第三十四條協助處理義務規定：「甲方（團員）在旅遊中發生身體或財產上之事故時，乙方（旅行社）應為必要之協助及處理。前項之事故，係因非可歸責於乙方之事由所致者，其所生之費用，由甲方負擔。但乙方應盡善良管理人之注意，協助甲方處理。」領隊在此案例中真是熱心有餘，但法制觀念不足，事後乙旅行業者調查，領隊是基於服務的理念，並非銷售自由活動。所以，甲旅客被搶事件，甲旅客返國後竟然向乙旅行社負責人說：「領隊是貴公司派出去，其行為貴公司要負責，如果不是領隊要帶我們去，也不會發生此事。」在消費者意識抬頭的今日，加上領隊工作條件與待遇都不甚理想下，領隊如又要負擔此不合理的帶團風險，是令人無法接受的，但這又是誰造成的，如同甲旅客所言，如果不是領隊要帶我們去，也不會發生此事。所以身為領隊人員，應遵守「法、理、情」的帶團操作要點，而非「情、理、法」，徒讓自己陷於風險高的帶團工作中，真是賠了夫人又折兵。

三、帶團操作建議事項

　　領隊如果遇到類似案例，可以從兩方面來著手：第一，委婉拒絕，領隊也需要休息，如果是白天的自由活動領隊當然較無法推辭，如果是夜遊當然可以拒絕；第二，有時團員與領隊互動極佳，團員要

求晚上夜遊領隊則較不好意思推辭，但可以先將風險與注意事項先行告知團員，如果團員仍堅持要去，則可以進一步告知將貴重物品寄放於保險箱，服裝與行李儘量以簡便為宜。

外出交通工具儘量安排遊覽車而避免大眾交通工具，因為容易形成明顯目標。最後，應向團員道德勸說，領隊帶團員出去純屬服務性質，如遇個人財務遺失，應自行負責。如此，雖可降低民事糾紛，但法律上的責任仍無法完全免除，身為領隊應自行權衡利弊得失。總之，事先說明清楚與過程中一切小心，則帶團風險也會隨之下降。

模擬考題

一、申論填充題

1.一般旅客遺失證照以那三項比率最大？＿＿＿＿、＿＿＿＿及＿＿＿＿。

2.護照遺失時必先向那一單位報備？＿＿＿＿。

3.對於事故的預防應注意到那三點？＿＿＿＿、＿＿＿＿、＿＿＿＿。

4.機票遺失時，個人遺失與團體遺失處理有何不同？

5.觀光活動時遊覽車未到應如何處理？

二、選擇題

1.（　）遊程規劃首重安全，我國之國外旅遊警示分級表是由下列
　　　　那個機關發布？(1)交通部觀光局 (2)外交部領事事務局 (3)
　　　　交通部民用航空局 (4)行政院衛生署疾病管制局。　　（2）
　　　　　　　　　　　　　　　　　　　　　　（101外語領隊）

2.（　）下列那一項保險爲旅遊定型化契約的強制險？(1)旅行平
　　　　安保險 (2)契約責任險 (3)航空公司飛安險 (4)團體取消
　　　　險。　　　　　　　　　　　　　　　　（101外語領隊）　（2）

3.（　）根據我國國外旅遊警示分級表，下列敘述何者正確？(1)
　　　　黃色警示，表示不宜前往 (2)橙色警示，表示高度小心，
　　　　避免非必要之旅行 (3)灰色警示，表示須特別注意旅遊安
　　　　全並檢討應否前往 (4)藍色警示，表示提醒注意。　　　（2）
　　　　　　　　　　　　　　　　　　　　　　（101外語領隊）

4.（　）對傷患施行心肺復甦術（CPR）急救，胸外按壓不可壓於
　　　　劍突處，以免導致那一器官破裂？(1)肝臟 (2)脾臟 (3)心臟
　　　　(4)腎臟。　　　　　　　　　　　　　（101外語領隊）　（1）

5. （　）針對意識仍清楚的中暑傷患進行急救時，宜將傷患置於何
　　　　種姿勢？(1)平躺，頭肩部墊高 (2)側臥，頭肩部與腳墊高
　　　　(3)趴躺，頭肩部墊高、屈膝 (4)半坐臥，手抬高。　　　　　　　（1）

（101外語領隊）

6. （　）旅途中，若有團員發生皮膚冒汗且冰冷、膚色蒼白略帶青
　　　　色、脈搏非常快且弱、呼吸短促，最有可能是下列何種狀
　　　　況的徵兆？(1)中風 (2)急性腸胃炎 (3)休克 (4)呼吸道阻塞。　　（3）

（100外語領隊）

7. （　）急救任務進行時，應從傷患身體的何處開始進行迅速詳細
　　　　的檢查？(1)頭部 (2)頸部 (3)胸部 (4)四肢。　　　　　　　　　（1）

（100外語領隊）

8. （　）旅客在機上發生氣喘，適逢機上沒醫生也沒藥物，最可能
　　　　可以用下列何種方式暫時緩解？ (1)果汁 (2)礦泉水 (3)濃
　　　　咖啡 (4)牛奶。　　　　　　　　　　（100外語領隊）　　　　　（3）

9. （　）旅程中若有皮膚輕度曬傷情況，可採用冷敷法處理，於幾
　　　　小時後可擦乳液或冷霜以減輕疼痛感？(1)二小時 (2)六小
　　　　時 (3)十二小時 (4)二十四小時。　　　　（100外語導遊）　　　（4）

10. （　）使用擔架搬運傷患時，下列何種狀況最適合腳前頭後的
　　　　　搬運法？ (1)下樓梯 (2)上坡 (3)進救護車 (4)進病房。　　　　（1）

（100外語導遊）

11. （　）關節內骨頭的相關位置發生移位，此現象稱為： (1)扭傷
　　　　　(2)拉傷 (3)脫臼 (4)挫傷。　　　　　　（99外語領隊）　　　　（3）

12. （　）下列那些身體狀況，宜暫緩進行長途飛行？ (1)輕微貧
　　　　　血，其血色素為10gm/dL 者 (2)急性中耳炎 (3)皮膚過敏
　　　　　(4)有痛風病史，長久未發作。　　　　　（99外語領隊）　　　　（2）

13. （ ）旅客搭機時可採以下何種方法，防止產生暈機現象？ (1)上機前喝些含咖啡因飲料提神 (2)儘量不要橫躺，避免呼吸困難 (3)使用逆式腹部呼吸法，可將腹部空氣及想嘔吐味道呼出來 (4)用熱毛巾敷在頸部。　　　（99外語領隊）　（3）

14. （ ）高山症的症狀不包括下列何者？ (1)頻尿 (2)頭疼 (3)呼吸困難 (4)嘔吐。　　　（99外語領隊）　（1）

15. （ ）當患者躺在地上，須採取哈姆立克法（Heimlich）急救時，施救者的姿勢應為何？ (1)雙膝跪在患者大腿側邊 (2)雙膝跨跪在患者大腿兩側 (3)坐在患者小腿上 (4)跪在患者胸旁。　　　（98外語領隊）　（2）

16. （ ）關於中風之急救做法的敘述，下列何者錯誤？ (1)患者意識清醒時給予平躺，頭肩部微墊高 (2)若有分泌物流出，使患者頭側一邊 (3)鬆解衣物並保暖 (4)可立即給予飲水並協助其飲用。　　　（98外語領隊）　（4）

17. （ ）關於實施心肺復甦術（CPR）時之應注意事項，下列敘述何者不正確？ (1)傷患腳部絕不可高於心臟 (2)兩次人工呼吸之進行不可中斷七秒以上 (3)不得對胃部施以持續性壓力 (4)胸外按壓時用力須平穩規則不中斷。　　　（98外語領隊）　（1）

18. （ ）在旅程中發生團員昏迷，但軀體沒有受傷時，為運送團員就醫，下列何種運送法最適宜？ (1)扶持法 (2)前後抬法 (3)兩手座抬法 (4)三手座抬法。　　　（98外語領隊）　（2）

19. （ ）當旅客暈倒或休克時且無呼吸困難及未喪失意識之情況下，應讓旅客採取何種姿勢為宜？ (1)半坐臥 (2)平躺、頭肩部墊高 (3)平躺、下肢抬高 (4)平躺。　　　（97外語領隊）　（3）

20.（　）旅遊進行中若有團員遭受灼（燙）傷，下列那一項不 （2）
符合急救處理的3C原則？ (1)carry（送醫） (2)clear（清
理） (3)cool（冷卻） (4)cover（覆蓋）。
（97外語領隊）

21.（　）旅客發生「嘴角麻痺、肢體感覺喪失、哈欠連連、瞳孔 （4）
大小不一」等症狀時，很可能為： (1)癲癇 (2)骨折 (3)食
物中毒 (4)中風。　　　　　　　　　（97外語領隊）

22.（　）使用三角巾包紮時，關於其應注意事項之敘述何者錯 （2）
誤？ (1)使用平結法結帶固定 (2)懸掛手臂手肘關節略大
於90度 (3)應由易固定之部位開始定帶 (4)包紮時盡可能
露出肢體末端以利觀察。　　　　　　（97外語領隊）

23.（　）有關旅館發生火災時，下列敘述何者錯誤？ (1)根據統 （4）
計資料，國內外旅館發生火災時，造成旅客傷亡最大因
素是濃煙，被火燒死者卻是少數 (2)同一層樓僅出現少數
煙，可以濕毛巾掩口鼻，外出尋找出路 (3)外出遇濃煙迎
面吹來，應立即趴下，以貼地匍匐前進方式，沿著牆壁
前行 (4)如當時已濃煙密布，仍應先查看火源，再以濕毛
巾掩著口鼻，儘速離開房間逃生。　　（96外語領隊）

24.（　）施行心肺復甦術（CPR）前，下列何種方法最適合評估 （1）
成人呼吸道是否暢通？ (1)頭頸部極度伸直 (2)頭頸部極
度曲屈 (3)頭頸部中度伸展 (4)頭頸部中度曲屈。
（96外語領隊）

25.（　）旅遊中發現有心跳突然停止的旅客時，一定要儘速實施 （2）
心肺復甦術，若腦部缺氧超過幾分鐘後腦部細胞就會開
始受損？ (1) 一至三分鐘 (2) 四至六分鐘 (3) 七至九分鐘
(4) 十至十二分鐘。　　　　　　　　（96外語領隊）

26.（　）關於經濟艙症候群的敘述，下列何者正確？ (1)只會發生 （3）
在經濟艙 (2)只有搭飛機旅客會得到 (3)屬靜脈栓塞 (4)屬
動脈栓塞。　　　　　　　　　　　　（96外語領隊）

27.（　）下列有關水上活動所應採取的防護措施中，何者不正確？ (1)雷雨天不宜下水 (2)飯後三十分鐘才可下水 (3)十八至二十四週孕婦不宜下水 (4)黃昏不宜下水。 （95外語領隊） （4）

28.（　）下列何種方法不是有效舒緩時差失調之方式？(1)先做心理調適 (2)調整睡覺時間 (3)控制飲食，充分休息 (4)適度喝酒，服安眠藥。 （95外語領隊） （4）

29.（　）下列處理肌肉損傷所遵守（RICE）的原則，何項不正確？ (1)rest休息，立即停止運動，防止更嚴重傷害 (2)icing冰敷，損傷四十八小時後於患處施行冷敷 (3)compression加壓，用彈性繃帶，從遠心側向近心側包紮 (4)elevation抬高，將傷處高於心臟位置。 （94外語領隊） （2）

30.（　）旅遊時，發現團員心臟病發作，呼吸困難，為防止病情惡化，採用何種姿勢最佳？ (1)復甦姿勢 (2)側臥 (3)半坐臥 (4)平躺，腳抬高。 （93外語領隊） （3）

附錄11-1　旅行業國內外觀光團體緊急事故處理作業要點

分類：旅行業／導遊／領隊　災害防救、通報
屬性：行政規則
公布文號：中華民國九十年七月十二日 觀業九十字第15887號函修正

一、為督導旅行業迅速有效處理國內、外觀光團體緊急事故，以保障旅客權益並減少損失發生，特依旅行業管理規則第三十七條規定訂定本要點。

二、本要點所稱緊急事故，指因劫機、火災、天災、海難、空難、車禍、中毒、疾病及其他事變，致造成旅客傷亡或滯留之情事。

三、旅行業經營旅客國內、外觀光團體旅遊業務者，應建立緊急事故處理體系，並製作緊急事故處理體系表（格式如附表），載明下列事項：

　　（一）緊急事故發生時之聯絡系統。

　　（二）緊急事故發生時，應變人數之編組及職掌。

　　（三）緊急事故發生時，費用之支應。

四、旅行業處理國內、外觀光團體緊急事故時，應注意下列事項：

　　（一）導遊、領隊及隨團服務人員處理緊急事故之能力。

　　（二）密切注意肇事者之行蹤，並為旅客之權益為必要之處置。

　　（三）派員慰問旅客或其家屬；受害旅客家屬，如需赴現場者，並應提供必要之協助。

　　（四）請律師或學者專家提供法律上之意見。

　　（五）指定發言人對外發布消息。

五、導遊、領隊或隨團服務人員隨團服務時，應攜帶緊急事故處理體系表、國內外救援機構或駐外機構地址與電話及旅客名冊等資料。

　　前項旅客名冊，應載明旅客姓名、出生年月日、護照號碼（或身分證統一編號）、地址、血型。

六、導遊、領隊或隨團服務人員隨團服務，遇緊急事故時，應注意下列事項：

　　（一）立即搶救並通知公司及有關人員，隨時回報最新狀況及處理情形。

　　（二）通知國內外救援機構或駐外機構協助處理。

　　（三）妥善照顧旅客。

七、旅行商業同業公會應輔導所屬會員建立緊急事故處理體系，並協助業者建立互助體系。

八、本要點報奉交通部核定後施行，修正時亦同。

緊急事故聯絡系統			
事故類別	導遊、領隊或隨團服務人員通知		公司通知
(一)少數人傷亡事件	上班時間	負責人： 電話：	家屬： 觀光局：
	下班後或例假日	聯絡人姓名： 電話：	家屬： 觀光局：
(二)多數人傷亡事件	上班時間	負責人電話： 使領館：	家屬： 觀光局：
	下班後或例假日	聯絡人姓名： 電話： 使領館：	家屬： 觀光局：
(三)劫機		同(二)	同(二)
(四)其他		同(一)	同(一)
備註：負責人或聯絡人電話，請加上「國碼」、「區域碼」後以較大字體書寫。			

第十二章

領隊的生涯規劃

　　構成良好的旅遊團體的因素，包括「好的行程規劃」（good tour planning）、「好的團體作業」（good group operation）、「好的團體成員」（good group members）、「好的外在環境」（good environment）及「好的領隊」（good tour leader）。前四項均非領隊可以直接掌握的，除了最後一項。如何成為一位好的領隊，先做好生涯規劃，是朝向一切良好發展的基石。

　　領隊要建立一套學習的模式，必須不斷磨練才能增進帶團技巧，而不是學校畢業以後，或工作半年、一年之後考到領隊證，就可成為一位成功的領隊。領隊證只是一張執照、一個工作資格證明而已。當決心要投入此行業時，即要有長期的規劃，又因旅遊業的特性所致，身為領隊須隨時自我調整，不管從事行政管理的工作或業務銷售都須伺機而動，甚至就算最後，離開此行業也必須有所規劃從事相關性的行業；因為每個人的體力是有限的，領隊是無法長期帶團到永久。

　　因此，要當一位成功的領隊必須有完善的「領隊生涯規劃」，才能建立正確的基本觀念與工作態度，不致迷失在吃、喝、玩、樂中，或養成不良習慣的困境裡。相對地，沒有一個領隊可以憑空經營一個成功的團體，欲經營成功的團體，必先經營一個成功的領隊生涯規劃。如何規劃呢？本章從「生涯規劃的定義與內涵」、「領隊生涯規劃的決策過程」、「領隊生涯規劃的模式」、「領隊人員的待遇」等四方面來探討。

第一節　生涯規劃的定義與內涵

一、生涯規劃的定義

(一)輔導學的角度

　　個人生涯的妥善安排，是依據各計畫要點在短期內充分發揮自我潛能，並運用環境資源達到各階段的生涯成熟，而最終達成既定的生

涯目標。

(二)組織管理的角度

　　曼得和韋恩（Monday & Wayne, 1987）以組織管理的角度將前程規劃定義為：「一個人據以訂定的前程目標，以及找到達到目標之手段。」而組織管理者主要重點為協助員工在個人目標和組織內實際存在的機會之間，達到更好的撮合，且應強調提供心理上之成功。」

二、生涯規劃的內涵

　　「規劃」強調的是明確的目標、執行的方法、成效的評估和計畫的修訂等內容。一項完整的領隊生涯計畫，應該有下列的步驟：

(一)目標的擬訂

　　個人訂定生涯目標時，先仔細探索重要的主、客觀因素，決定大略的方向，然後再逐步將自己的目標具體化、階段化。

　1.具體化目標：將目標以具體且明確的詞彙描述出來，此用意乃希望將來在執行計畫、評估成效時能有客觀的依據。
　2.階段化目標：可分為遠程、中程和近程，然後再細分多個次目標，如此方可按部就班地達成。

(二)計畫的執行

　1.考慮各種途徑：一個具體的目標可以利用多種途徑來達成，在決定選擇何種途徑之前，先將所有可能達成目標的途徑全部詳細列出。
　2.選擇最適合途徑：依據人的因素和實際的狀況，一一評估這些途徑的可行性，最後選擇最適合的途徑，往自己的目標邁進。
　3.安排執行：目標和執行途徑確定後，依階段化的各個次目標，擬訂執行步驟，安排執行的進度表，付諸實行。

(三)評估和修訂

1.成效的評估：生涯規劃是個人生活和工作的藍圖，由於在規劃過程中，所考慮的內在和外在、主觀和客觀的因素繁多，這些因素會隨時間而變動，因此為確保計畫內容的適切性和有效性，必須隨時對生涯規劃的內容加以評估。此外，在實際執行的過程中，也會發現當初規劃時未想到的缺點和執行後所遭遇的困擾，所以每隔一段時間，有必要就計畫執行做一評估。

2.計畫的修訂：從事生涯規劃時，必須為日後可能的計畫修改而預留彈性。修訂的依據則是每次的成效評估。至於計畫修訂的時機必須考慮下列三點：

(1)定期檢視預定目標之達成進度。

(2)每一階段目標達成時，依據實際達成之狀況修訂未來可採行之策略。

(3)客觀環境改變足以影響計畫之執行。

 # 第二節　領隊生涯規劃的決策過程

　　領隊在平日帶團中，經常要面臨各種抉擇的情境，必須隨時做決定。有的決策很簡單，只要稍加思考，很快就能依個人喜好、公司規定、司機對路途熟悉度、導遊行程安排與團員需求做選擇。例如：明天到阿姆斯特丹訂那一家餐廳用餐，今天在巴黎去那一站免稅店等。

　　有的決定可能需要花些時間去考慮，但決定的後果不會對個人有太多不利的影響，例如：明天的行程是先去參觀「比薩斜塔」，還是先遊覽「佛羅倫斯」。然而有的決定就必須要很慎重的去考慮，因最後決定可能關係著一個人未來的前途發展，例如：選擇行政的工作、業務或自由領隊等。

　　從以上敘述，所謂的「決策」（making decision），即指一個人從兩

個或兩個以上的抉擇方案加以選擇的過程。「生涯規劃的決策」，即指一個人在面臨生涯發展方向究竟何去何從而猶疑不決時，能謹慎地考量和問題有關的事項，仔細地分析所蒐集到的資料，客觀的評量、預測每一種可能方法之利弊得失後，再做最後選擇之歷程。

一、界定自己生涯的目標

須先界定自己人生的目標和個人所遭遇的問題，清楚的釐清後，訂定期限並在適當的時機完成。此階段須主觀地認清自己所為何來？所求何事？

二、認清自己的價值觀

分析自己人生的價值、存在的意義、所要的生活方式、個人感興趣的事物、對金錢的重視程度、對親情、友情或愛情的需求及期待水準。身為領隊，一年三百六十五天有超過兩百天在國外帶團，終年住宿旅館比在家過夜時間長，雖然天天六菜一湯加水果，卻仍感覺比不上家鄉菜與媽媽的家常菜。即使收入略高，但相對也失去許多親情、友情與愛情。所以，認清自己的價值觀，才知道如何平衡自己不同的需求。

三、蒐集相關的資訊

找尋相關資料，來源包括書籍、雜誌、公司同事、前輩、同行、政府次級資料、國外旅遊同業與各國領隊帶團空檔時彼此交換意見，仔細閱讀上述文件「資料」並將其分析成為對自己有用的「資訊」，或向師長、家人、同儕請益。

四、分析各個可能選擇方案之利弊得失

須考慮所有可能的阻力和助力，以及各個方案達成目標的可能性。分析方案之過程，可以採用以下幾種選擇策略：

1. 期望策略：選取可能滿足最期望結果的選擇方案。
2. 安全策略：選取最可能成功的選擇方案。
3. 避免策略：選取能避免最壞結果的選擇方案。
4. 綜合策略：選取比較可能成功和比較期望的選擇方案。

五、選擇最適的方案

　　十全十美的人、事、物並不常見，領隊帶團無不期望「天時、地利、人和」的最佳內外環境：天氣晴朗又不會陽光太強、溫度過高；一路順暢不塞車；沒有遇到罷工、關門休息；秀場、餐廳客滿沒位置；司機英文可通、路途熟悉、任勞任怨、又不會死要錢；團員配合度高、不挑剔、不囉唆、不自以為是等狀況。當上述所有最佳狀況出現時，只能說是三生有幸、前世積德，現世多行善事之善報，然而領隊怎能去期待一切都是「最佳」的狀況。與其期待「最佳」的美夢，不如自我實踐「最適」的方案，即不管是安排行程、餐廳、住宿、推銷自費活動與購物都應以最適方案原則。同樣的，對於領隊人生規劃也是如此，應該尋求「最適」的方案，而非「最佳」。

六、訂定具體行動計畫

　　空有理想，不如將理想具體化為「行動計畫」，在轉化為行動計畫的過程中，發現理想與行動計畫的落差並進而改善之，最終才能與事實相接近。

七、將計畫付諸實行

　　有了最佳「行動計畫」，卻從不去實踐，再好的計畫也是枉然的。唯有徹底實行計畫，從中修正缺失與彌補不足之處，最後目標才可能有實踐的一天。領隊工作是高風險、不確定因素非常多的行業，故應隨時保有彈性調整自己能力與心態的準備。

八、評估計畫實施結果，必要時做適當的修正

　　「教育」與「做生意」的目標有可能一致，但過程卻截然不同。教育家只要過程有進步，假使結果不成功，也可以接受；反之，「做生意」的結果是失敗的，過程雖然再辛苦，一切也是枉然。因此，在計畫執行過程中應審慎樂觀，即時修正，即所謂「動態定位」，隨著「外在環境」與「內在自我條件」的改變，適時、適地、適法與適人的調整，最後目標才有可能實踐。

第三節　領隊生涯規劃的模式

　　所謂的「生涯規劃」，是指一個人對生涯過程的妥善安排。在這個安排下，個人能依據各計畫要點，在短期內充分發揮自我潛能，並運用環境資源，以達到各階段的生涯成熟，進而最終達成既定的生涯目標。也就是個人對自己過去的成長背景、目前的條件及未來可能的發展途徑等，都有了相當程度的瞭解後，再依照時間的先後順序及對個人的重要性，妥善的安排。事實上，每個抉擇本身，往往都有其利弊得失；不同的生涯決定，個人未來的生涯發展及結果，也將因而有所不同。另外，在整個生命過程中，因年齡及成長階段不同，我們所扮演的角色及擔負的責任亦將隨之改變。所以在擬訂生涯規劃時，必須周延考量到每一階段的需要。

　　目前旅遊業在台灣的旅遊市場日益艱辛，造成領隊工作條件與環境每況愈下，外在變數日益複雜，且帶團困難度愈來愈高。例如旅客要求愈來愈高，加上歐洲團司機為新手或來自東歐國家情形與日俱增，造成領隊必須具多重語言的能力，認路、識路的能力要比「全球定位系統」（GPS）和「當地司機」強；再者，通常團員會拿旅遊書籍按圖索驥，期望每個景點都可以到訪和下車照相，且都含在團費裡面，不能額外收錢；另外，歐盟規定司機開車最多十二小時，最好遵循當地法令規定。如此，

當領隊「收入與付出不成正比」時，每當旺季連旅行業者也苦思何來「具經驗、又專業、且任勞任怨的領隊」，這也是許多資深領隊紛紛前往大陸帶團的原因。但這些「台籍領隊」的明天在那裡？未來大陸領隊證照制度徹底執行時，這些身先士卒「黃埔一期」的「台籍領隊」又該何去何從？台灣政府觀光主管單位多少年來又做了那些具體有效的政策或制度呢？上述問題的結果相信是令所有人失望的。

你是否開始思考自己未來的生涯方向？未來是否繼續帶團，或者自行創業？或者出國進修？或者轉行？這一切的問題是你帶團之餘必須慎重考慮的。以下兩種規劃模式僅供參考，希望你也能試著規劃自己的人生方向。

一、前程途徑分析

前程分析是領隊在踏入此行業之前，就應考量之個人未來發展途徑，衡量本身條件及所屬公司發展方向相互結合，做一個完善的前程途徑規劃。一般而言，要成為領隊所先具備之條件為證照取得，故一切基本的工作從公司內部職員開始。依個人學經歷之不同取得執業資格後，再根據公司規定與本身條件開始執行帶團工作。在經過短線與長線的歷練後，可考慮轉換的工作為以下諸方面（如**圖12-1**）：

(一)轉換為公司其他內勤專職工作

可考慮從事以銷售業務為主的業務部門，在歷經短線與長線帶團工作後，更有利於本身在同業或直售業務的拓展。如果配合公司任務需要調整至相關部門，不僅能以較快的速度進入狀況，並有利於業務導向之銷售工作的推展。可調整之工作職位如「行政主管」、「同業銷售或直售業務主管」、「票務部門」、「產品規劃」、「行銷部門」；再者，國內旅行業者在推動國內銷售通路或連鎖加盟體系與國際化的同時，可以考慮外派擔任「國內外分支機構主管」，或經多年歷練及人脈關係建立後，自行「開創旅行業」。

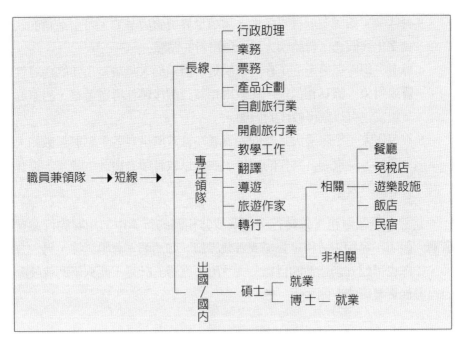

圖12-1　前程途徑分析圖

資料來源：作者研究。

(二)申請調整至專業領隊的工作

　　經過公司專任工作之後，調整至專業領隊（freelance）的工作是更具挑戰性及不穩定性。因為經年累月不在國內，相對於家庭及親人的照料方面較不能面面俱到。再者，個人體力也有所限制，所以專業領隊在完成自己人生規劃階段的藍圖後，宜做適當、適時的調整。調整的方向也因領隊工作的特性富多元化及國際化，建議可朝下列幾個方面著手：

1.從事教學工作：將自己帶團所累積的經驗，傳授給相關學校之學生或後生晚輩，未來如成立專門的領隊訓練學校，則可藉此發揮所長。
2.翻譯：領隊基本上具有一定程度的外語能力，衡量本身條件，可從事論件計酬的文章或錄影帶、光碟片等翻譯工作。

3.餐飲業：領隊遊歷世界各地，遍嚐世界美食與美酒，可引進新的飲食文化與觀念，帶給國人另一種嶄新的體驗。

4.導遊：領隊與導遊的工作可以說是一體兩面，無論是工作的內容性質或對象，都具相似性，在取得相關證照後轉任導遊業務，對家庭及親友也可以取得較佳的照顧。

5.旅遊作家：領隊最大且無形的資產在於遊歷世界各景點與無數的人生閱歷，是很適合寫作的題材，並可以教育讀者與後生晚輩，提升旅遊知識與水準。

當然專業領隊也可以轉行至相關或非相關的行業中，相關的行業有餐廳、飯店、免稅店、租車公司或遊樂設施（如酒吧、秀場）等。另一方面，領隊也可建立創造性的目標——「出國進修」計畫，能夠幫助或鼓勵自己發展更寬廣的空間。

二、未來的人生藍圖

沒有任何人能代替個人做一生的生涯規劃，尤其從事領隊工作，常處於詭譎多變的工作環境與收入不穩定的狀況中，更需要自己運籌帷幄，繪製一幅屬於自我多采多姿的人生藍圖。

領隊工作是遊歷世界每一角落，而人生就像是一趟旅行。因此，一張明確的地圖是領隊帶團及人生旅途中不可或缺的工具。有了地圖指引，領隊帶領團員朝正確的旅遊景點邁進；有了人生藍圖，將使自我瞭解自己身在何處，該往那裡去。因此，正確的人生藍圖就如同正確的地圖，讓自己可以用最有效的時間與方向，完成一趟令全人喝采的人生旅程。

領隊在積極方面來說，可以建立創造性的目標，像是出國進修、職務的晉升、帶團目標或是購屋置產等計畫，能夠幫助或鼓勵自我實踐的早日達成。再者，有了人生藍圖並不代表是一切成功的基礎，就如同領隊帶錯地圖或即使帶了地圖，卻是已過時效性的舊地圖，徒增枉然。為自己編織一張美好的人生藍圖，且具時效性，隨時因應外在環境而能機動調整，如此，才是一張成功的「人生藍圖」（如**圖12-2**）。

未來事件／目標／問題		年代	2010	2011	2012	2013	2014	2015	2016	2017	2018	2019
		年齡	25	26	27	28	29	30	31	32	33	34
1.在目前的職位兩年，若無升遷，則考慮換工作。	職業		第一份工作			升遷或換專任領隊						
2.加強專業能力。 3.何時結婚。 4.何時有第一個孩子。 5.如何安排休閒生活。 6.何時可以購屋。	學習		補電腦、英文、日文					考慮是否念研究所				
	家庭				結婚	生第一胎					生第二胎	
	帶團		東南亞		大陸	日本	美西	紐澳	南非		歐洲	
	租屋		租屋							購屋		
	購屋						貸款					
	年薪		30萬							150萬		

（時間）

圖12-2　領隊未來的人生藍圖

資料來源：作者研究。

 第四節　領隊人員的待遇

領隊人員其待遇微薄而且沒有保障，其所得最大來源為機會利得（opportunity income），例如自費活動、購物等佣金。那為何還吸引大多數優秀人才進入此行業？有以下幾項因素。

一、多采多姿的工作內容

身為領隊其工作地點都是世界有名旅遊景點，住的是觀光飯店，搭乘的是豪華郵輪與客機，享用的是各地美食，但都不必支付任何一分錢；而且大多數為自由領隊，並非固定那一家公司或帶那一條旅遊路線，更非朝九晚五，因此工作富新鮮感、有彈性。

身為導遊及領隊具有多方面才藝，帶領團員周遊列國，帶給團員娛樂，而且每次面臨的團員或行程內容也因時、因地、因人而異，因此工作是多采多姿的。

二、具挑戰性的工作性質

帶團在外之工作，具獨立性，任何可能影響團體旅遊行程的因素都必須直接靠領隊處理解決，所憑藉的都是個人的經驗為主要依據，因此工作性質極富挑戰性，例如：飯店分房不滿意、交通工具罷工、遊覽車故障等都有可能發生。再則團員的層次愈來愈高，例如：律師、建築師、美術家、老師等專業人士，因此領隊本身的專業素養是否能滿足此類型的團員，也極富挑戰性。

三、擁有非固定的收入與無形福利

現今領隊分為「公司專職職員兼領隊」和「自由領隊」兩種。一般而言其收入來源分為：

(一)有形來源部分

1. 基本薪資：規模大，有制度的公司其專職人員有固定薪水，而反觀自由領隊則無固定薪水。但少數業者為網羅優秀領隊，設有每月新台幣10,000至15,000元左右的車馬費制度，採彈性打卡或簽到，工作內容也包含協助公司產品部門或人力資源部門，規劃產品、訓練內部員工。

2. 出差費（perdiem）：大多數業者都以新台幣給付，少數業者以美金給付。但無論如何，領隊則依長線或短線為每天600至1,500元新台幣為標準，但有少數團體，如深度之旅、東歐、極地之旅等為例外，價碼較高可另議。相反的，有些不肖業者甚至剝削此費用，以降低成本。

3. 小費：國內領隊方面，短線每天約100至150元新台幣，長線約3至4美金。但此收入非絕對的，因領隊的個人表現而有所不同，而這也非強迫性的要求團員給付。

4. 自費活動：領隊可以自行或與導遊合作安排夜間活動，或全天自由活動時額外節目之安排；自費活動在海外是領隊相當重要的收入來源。

5. 購物：購物的佣金為另一項收入的來源，其比率，領隊部分5%至15%左右，但有些旅遊地區領隊必須再分給當地司機，而且公司也預扣公司部分佣金，實際所得不到5至15%的比率。

(二)無形來源部分

1. 交通、食宿及零用金的節省方面：帶團期間，領隊都在照料團員，因此可以省下交通、食宿及日常生活所必須的花費，因此實際所得將高於一般行業。

2. 在節稅方面：因領隊的大部分收入無法有憑據，或是在中華民國境外所得，依稅法規定不必課徵。小費部分更非固定收入，故報稅時有大部分收入是無法認證課稅的。

3. 導遊及領隊專有權利：在遊樂區及購物中心，領隊可以享有特別折

扣優惠，無形可以省下部分費用；有時商家更有贈品相送，也是另一項無形收入來源及機會成本。

總之，領隊收入中機會利得占大多數，雖然所得不穩定，但因工作富多采多姿及挑戰性，收入彈性，因此也吸引不少優秀人才加入此行業。但因業者競爭壓力太大，少數不肖業者變相向領隊收取「消保基金」或「人頭費」，有劣幣驅逐良幣之勢。

個案討論

貴重物品放置車上遭竊，誰的錯？

一、事實經過

　　甲旅客夫婦倆平常忙於生意，出國經常僅止於洽商，匆匆來去，少有閒情逸致遊覽國外風景名勝。這次碰上了結婚週年紀念，夫妻打算暫且拋下工作，出國渡假。由於夫妻倆非常注重旅遊品質，特別向友人打聽各旅行社的旅遊品質，經友人介紹參加乙旅行社所舉辦的歐洲義瑞法十日遊，兩人快快樂樂出國去了，一路上玩得非常愉快，對乙旅行社的安排也很滿意。回程前一天唯一讓甲旅客覺得美中不足的是，生平第一次跟團旅行，想像中跟團應該可對當地的風俗文化有更深的瞭解，但因旅行團時間安排加上導遊講解有限，所以有點失望，但大體上還算好。

　　行程最後一天上午，全團至百貨公司購物，甲旅客買了兩個名牌皮包；後來全團參觀法國巴黎蒙馬特、聖心堂等，甲旅客將新購買的兩個皮包與在瑞士購買的咕咕鐘置於車上。待參觀後回車上發現東西遭竊，其他團員亦將大哥大、鑽戒、現金、金飾置於車上，也一併遭竊，總損失估計約新台幣25萬元。當時據甲旅客表示車門窗沒有遭破壞，領隊當場報案，也取得相關報案證明。回到國內後，甲旅客等人以乙旅行社之司機未盡看顧之責及領隊不能妥善處理，而向交通部觀光局提出申訴。

二、案例分析

　　首先，旅行社是否有過失之處？依《旅行業管理規則》第三十八條規定：「綜合旅行業、甲種旅行業經營國人出國觀光團體旅遊，應慎選國外當地政府登記合格之旅行業，並應取得其承諾書或保證文件，始可委託其接待或導遊。國外旅行業違約，致旅客權利受損者，國內招攬之旅行業應負賠償責任。」這是選擇國外旅行社最基本的原則，

至於遊覽車也必須符合當地法令規定可營業用，且相關設施符合法令規定，而司機也是同樣道理，領有當地合格駕駛執照且無不良紀錄者，如果旅行社盡到上述選任監督之責任，可謂無選任監督之疏忽。

但是，根據《國外旅遊定型化契約書範本》第三十三條責任歸屬及協辦規定：「旅遊期間，因不可歸責於乙方（旅行社）之事由，致甲方（團員）搭乘飛機、輪船、火車、捷運、纜車等大眾運輸工具所受損害者，應由各該提供服務之業者直接對甲方負責。但乙方應盡善良管理人之注意，協助甲方處理。」所以，無論直接或間接，台灣旅行業者與當團領隊都責無旁貸，須協助處理。

三、帶團操作建議事項

本案例中，領隊是否有過失之處？可從兩點來探討：第一，領隊在旅遊過程中是否告知旅客貴重物品應隨身攜帶，不要置於車上，這點領隊已有盡告知之義務，甲旅客等人也不否認；第二，事件發生後領隊是否處理得當。甲旅客等人指責領隊未當場馬上報案，因此領隊在意外事件處理上稍有瑕疵。

而在另一方面，團員本身是否有過失呢？當然有。領隊一路上叮嚀團員貴重物品不要放在車上，但旅客中竟有人將大哥大、鑽戒、現金、金飾置於車上，本身就有很大的過失。在此深入探討，就是如何證明該團員遺失物之價值和損失與否。以本案例，除了甲旅客一人所遺失的兩個皮包，是當天於百貨公司購買有收據為憑，以及在瑞士所購之咕咕鐘有刷卡證明，其他旅客所稱遺失的鑽戒、金飾、現金及一些物品，根本無從證明，旅行業者如何賠償？賠償標準何在？

最後，領隊雖已做到事先告知，但如果再告知團員貴重東西應隨身攜帶，或較不貴重物品應放在行李廂、車上置物箱或椅子下方，避免歹徒從窗外可以看出所購之貴重物品，自然就可降低被竊取的機會。此外，司機也是另一個較具敏感性的人物，但既無明顯證據也於事無補，可行之道，告知團員購買貴重物品時，不必過於愛現給司機欣賞，當然也會降低被竊取的機會。

模擬考題

一、申論題

1.從輔導學的角度試述生涯規劃的定義？

2.生涯規劃的決策過程爲何？

3.試述領隊前程分析圖？

4.試繪領隊未來的人生藍圖？

5.試說明領隊之收入來源？

二、選擇題

1. (　) 典型的產品生命週期呈S型，業者在何階段會面臨最多的同業競爭？(1)成熟期 (2)衰退期 (3)導入期 (4)成長期。　　(1)

　　　　　　　　　　　　　　　　　　　　　　　　　（101外語領隊）

2. (　) 關於名片遞送，下列敘述何者合乎禮儀？①女士先遞給男士 ②職位較低及來訪者先遞 ③接收者應即時細看名片內容 ④正面文字朝向對方 (1)①②③ (2)②③④ (3)①③④ (4)①②④。　　（101外語領隊）　　(2)

3. (　) 護照爲旅遊途中的重要身分證明文件，也常爲歹徒下手的目標，下列何者不是防止護照遺失的好辦法？(1)統一保管全團團員護照，以策安全 (2)影印全團團員護照，以備不時之需 (3)提醒旅客：若無必要，不要將護照拿出 (4)教導旅客：護照應放置於隱密處，以免有心人偷竊。　　(1)

　　　　　　　　　　　　　　　　　　　　　　　　　（101外語領隊）

4.（　）役齡前出境，於十九歲徵兵及齡之年12月31日前在國外就　（1）
學之役男（俗稱小留學生）；其返國在國內停留期間，依
規定每次不得逾幾個月？(1)2 (2)3 (3)4 (4)5。
　　　　　　　　　　　　　　　　　　（101外語領隊）

5.（　）依規定下列何種事項得在台灣地區進行廣告活動？(1)招　（4）
攬台灣地區人民赴大陸地區投資 (2)兩岸婚姻媒合事項 (3)
大陸地區的不動產開發及交易事項 (4)依法許可輸入台灣
地區的大陸物品。　　　　　　　　　　　（101外語領隊）

6.（　）十六、十七世紀歐洲人的海外探險活動，不僅使美洲與亞　（3）
洲古文明受到極大的衝擊，同時也帶動全球物質和生活文
化的巨大改變。下列敘述何者有誤？ (1)美洲人栽植的咖
啡、可可等食物傳入歐洲 (2)亞洲人栽植的香料和絲綢，傳
入歐洲 (3)亞洲人栽植的玉米和馬鈴薯傳入美洲 (4)歐洲人
的傳染病傳入美洲。　　　　　　　　　　（100外語領隊）

7.（　）近代在雅典舉辦的奧林匹克運動會起源於： (1)1896年　（1）
(2)1900年 (3)1912年 (4)1944年。　　　（100外語領隊）

8.（　）自十二、十三世紀十字軍東征以來，那一個階級日益興　（2）
盛？(1)貴族階級 (2)商業階級 (3)工業階級 (4)農業階級。
　　　　　　　　　　　　　　　　　　（100外語領隊）

9.（　）李春生出生於廈門，曾受聘於英商怡記洋行，1866年來　（4）
台，因茶葉貿易致富，也致力引進西方新思想。請問，根
據上述背景描述，李春生茶葉貿易的根據地最可能在台灣
何處？(1)艋舺 (2)鹿港 (3)安平 (4)大稻埕。

　　　　　　　　　　　　　　　　　　（100外語導遊）

10.（　）立霧溪流以天祥為界區分為內、外太魯閣，其最主要　（2）
的自然成因為何？ (1)植被種類不同 (2)岩壁岩層硬度不
同，使河谷寬度不同 (3)氣候與雨量之變化 (4)河水搬運
力不同。　　　　　　　　　　　　　　　（100外語導遊）

11. (　) 依大陸地區人民進入台灣地區許可辦法規定，大陸地區人民來台探病，每次停留期間不得逾：(1)十五日 (2)二十日 (3)一個月 (4)二個月。　　　（99外語領隊）　(3)

12. (　) 希臘多山，只有三分之一的土地可以耕作，主要是因為那種地質的分布？(1)花崗岩 (2)沙岩 (3)頁岩 (4)石灰岩。　　　（99外語領隊）　(4)

13. (　) 雖然阿爾卑斯山橫亙中歐內陸，但是卻擁有許多天然的交通孔道聯繫南北歐，請問這些天然交通孔道是指：(1)河蝕作用的通谷 (2)斷層作用的裂谷 (3)溶蝕作用的岩溝 (4)冰蝕作用的U型谷。　　　（99外語領隊）　(4)

14. (　) 泰國為中南半島重要的稻米出口國，其稻米生產地主要分布在何處？(1)昭披耶河三角洲 (2)湄公河三角洲 (3)紅河三角洲 (4)伊洛瓦底江三角洲。　　　（99外語領隊）　(1)

15. (　) 大陸地區人民經許可在台商務或工作居留時，其居留期間最長為多久？(1)一年 (2)二年 (3)三年 (4)四年。　　　（98外語領隊）　(3)

16. (　) 依大陸地區人民來台從事商務活動許可辦法之規定，外國公司在台分公司邀請大陸地區人民來台從事商務活動，每年邀請人數：(1)不得逾15人次 (2)不得逾30人次 (3)不得逾50人次 (4)不得逾100人次。　（98外語領隊）　(3)

17. (　) 北美洲東北部擁有世界重要的大漁場，此乃歸功於墨西哥灣流以及那一個洋流的影響？(1)加納利涼流 (2)拉布拉多寒流 (3)北大西洋暖流 (4)加利福尼亞涼流。　　　（98外語領隊）　(2)

18. (　) 福建省何座名山被列為世界自然文化雙遺產？(1)鼓山 (2)清源山 (3)武夷山 (4)九峰山。　（98外語領隊）　(3)

19.（　） 西元前256年秦昭王所任命的太守李冰率領百姓建造 （2）
「都江堰」，此一水利工程至今仍存，並依然發揮調節
「岷江」與「內江」水量的作用。「都江堰」位在今日
中國的那一省？(1)陝西 (2)四川 (3)甘肅 (4)山西。

（97外語領隊）

20.（　） 明清以來，皖南「徽州」一地多出商賈，他們遍及天 （1）
下，勢力始終不衰。「徽州人」投身商業的地理因素爲
何？ (1)「徽州」山多地脊，耕地不足，務農往往不足以
謀生，故以「徽州人」大多服賈四方 (2)「徽州」地處東
南沿海，夏季多颶風，故以農業不盛，所以「徽州人」
大多服賈四方 (3)「徽州」土質爲副熱帶之淋餘土，酸性
過高，不利水稻生長，故以「徽州人」大多服賈四方 (4)
「徽州」爲四戰之地，常有戰爭發生，民不聊生，因此
「徽州人」大多服賈四方以逃戰禍。　　（97外語領隊）

21.（　） 夏威夷的火山國家公園主要位於那一個島上？ (1)歐胡島 （4）
(2)可愛島 (3)摩洛凱島 (4)夏威夷島。　　（97外語領隊）

22.（　） 由法國的里昂搭乘TGV列車前往亞維農地區旅遊，此路 （4）
線主要是循著下列那條河流的河谷地區前進？ (1)塞納河
(2)羅亞爾河 (3)加倫河 (4)隆河。　　（97外語領隊）

23.（　） 台灣最具有世界級景觀價值的峽谷地形位於何處？ (1)基 （3）
隆河流域 (2)中橫公路西段 (3)中橫公路東段 (4)濁水溪流
域。　　（97外語領隊）

24.（　） 墾丁保力溪在盛行風吹送下，形成砂嘴、砂堤，甚至封 （1）
閉河口，這稱爲什麼？ (1)沒口河 (2)牛軛湖 (3)斷頭河
(4)滑走坡。　　（96外語領隊）

25.（　） 墨西哥至巴拿馬之間如同陸橋，溝通南、北美洲。此種 （4）
地理現象稱爲： (1)海峽 (2)半島 (3)岬角 (4)地峽。

（96外語領隊）

26.（　）落山風的形成主要是因為下列何種因素？ (1)高山阻擋 (2)盆地效應 (3)台地阻隔 (4)縱谷效應。　（96外語領隊）　（1）

27.（　）台灣淡水河口附近的紅樹林成為重要的生態觀光遊憩區的原因為何？ (1)生物種類繁多 (2)台灣唯一的紅樹林 (3)近乎全球分布最北的紅樹林 (4)招潮蟹保護區。
　　　　　　　　　　　　　　　　　　（96外語領隊）　（3）

28.（　）非洲雨林、沙漠、沼澤廣布，境內黑種民族散居，再加上生活原始、落後，歐人稱非洲為「黑暗大陸」；此稱法並不適用於非洲何處？ (1)南非 (2)中非 (3)北非 (4)西非。　　　　　　　　　　（94外語領隊）　（3）

29.（　）下列那一個國家的首都有誤？ (1)瑞士首都日內瓦 (2)比利時首都布魯塞爾 (3)奧地利首都維也納 (4)荷蘭首都阿姆斯特丹。　（1）

30.（　）巴格達是下列那一西亞國家之首都？ (1)伊拉克 (2)伊朗 (3)黎巴嫩 (4)敘利亞。　（1）

參考書目

Clawson, M., & Knetsh, J. L. (1966). *Economics of outdoor recreation*. Baltimore, Maryland: The Johns Hopkins Press.

Harssel, J. H. (1986). *Tourism: An exploration* (2nd ed.). Elmsford, N.Y.: National Publishers of the Black Hills.

Metelka, C. J. (1990). *The Dictionary of hospitality, travel, and tourism* (3rd ed.). Albany, N.Y.: Delmar Publishers Inc.

Monday, N. H., & Wayne, R. H. (1987). *Personnel: The management of human resource* (2nd ed.). Boston, M.A.: Allyn and Bacon.

Ries, A., & Trout, J. (1986). *Positioning: The battle for your mind*. N.Y.: McGraw-Hill Company.

中華民國紅十字會教育訓練規劃小組（2002）。《急救理論與技術》。台北：中華民國紅十字會。

交通部觀光局（1996）。《旅行業從業人員基礎訓練教材》。台北：交通部觀光局。

交通部秘書處（1981）。《開放國人出國觀光後旅行業經營管理有關問題之探討》。台北：交通部秘書處（註：現已改為交通部秘書室）。

朱雅安（2004）。《簡易醫學急救法》。台北：大展出版社有限公司。

李貽鴻（1986）。《觀光行銷學：供給與需求》。台北：淑馨出版社。

姜智殷（2004）。《飛機族、網咖族衝上雲霄後易患『經濟艙症候群』》。2012年3月14日，取自：http://hospital.kingnet.com.tw/essay/essay.html?pid=8540&category=%C2%E5%C3%C4%AFe%AFf&type=。

唐學斌（2002）。《觀光事業概論》。台北：復文書局。

容繼業（1992）。《旅行業管理實務篇》。台北：揚智文化事業股份有限公司。

容繼業（1996）。《旅行業理論與實務（第三版）》。台北：揚智文化事業股份有限公司。

陳文河（1987）。《我國旅行業行銷策略之研究》。桃園：中原大學企業管理研究所碩士論文。

陳嘉隆（2004）。《旅行業經營與管理》（第四版）。台北：新陸書局股份有限公司。

蔡東海（1990）。《觀光導遊實務》。台北：星光出版社。

濱田篤郎著、曾維貞譯（2005）。《疾病的世界地圖》。台北：時報文化出版企業。

領隊實務

作　　者／黃榮鵬

出 版 者／揚智文化事業股份有限公司

發 行 人／葉忠賢

總 編 輯／閻富萍

執行編輯／吳韻如

地　　址／222 新北市深坑區北深路三段 260 號 8 樓

電　　話／(02)8662-6826

傳　　真／(02)2664-7633

網　　址／http://www.ycrc.com.tw

 E-mail ／service@ycrc.com.tw

印　　刷／鼎易印刷事業股份有限公司

I S B N ／978-986-298-040-8

五版三刷／2014 年 12 月

定　　價／新台幣 520 元

國家圖書館出版品預行編目（CIP）資料

領隊實務 / 黃榮鵬著. -- 五版. -- 新北市：揚智文
　化, 2012.05
　ISBN　978-986-298-040-8（平裝）

　1.領隊

992.5　　　　　　　　　　　　　　　101007337